滄海美術／藝術論叢 11

羅青　主編

余輝著

畫史解疑

東大圖書公司

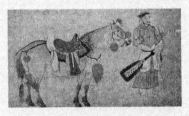

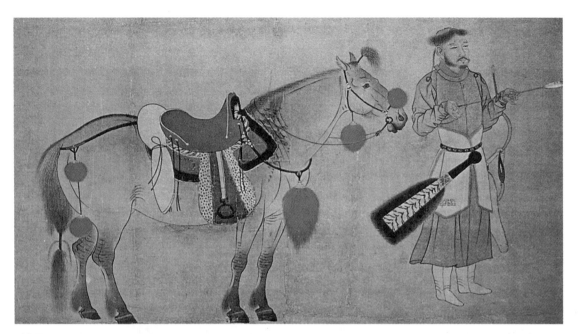

彩圖1　金　佚名（舊傳遼·李贊華）　《射騎圖》頁　縱27.6cm、橫49.5cm
臺北故宮博物院藏　（內文圖7）

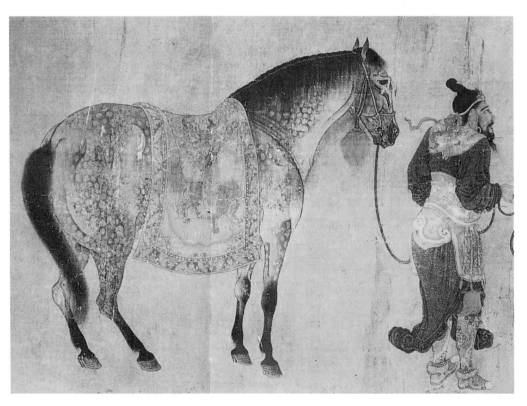

彩圖2　元末　任伯溫　《職貢圖》卷（局部）　絹本設色　縱34cm
美國舊金山亞洲藝術博物館藏　（內文圖50）

1

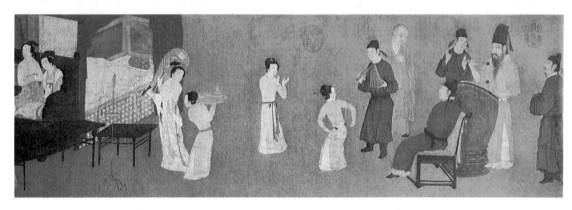

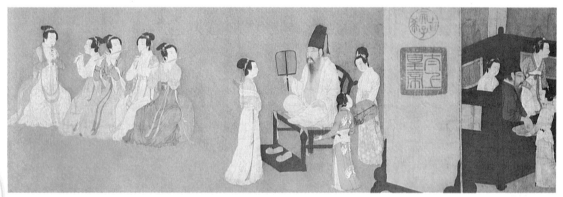

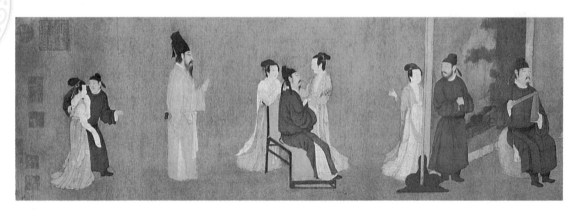

彩圖3 　南宋　佚名（舊傳五代・顧閎中）　《韓熙載夜宴圖》卷　絹本設色
縱28.7cm、橫333.5cm　北京故宮博物院藏　（內文圖13）

2

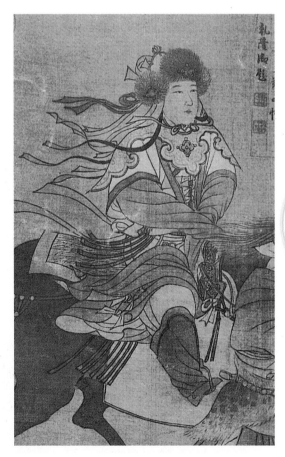

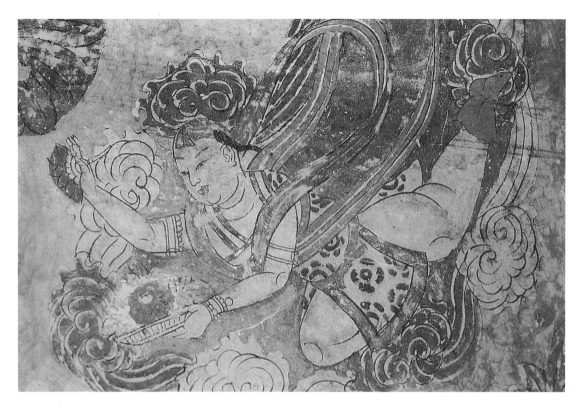

彩圖6
西夏　《童子飛天圖》（局部）
敦煌莫高窟97窟西壁龕內北側壁畫
　（內文圖79a）

彩圖7
《供養人像》
新疆伯孜克里克石窟32窟壁畫
德國柏林印度博物館藏
　（內文圖80a）

彩圖8
明人（一作宋人）
《唐太宗像》軸（局部）
　（內文圖86c）

彩圖9
金　趙霖　《六駿圖》卷（局部）
絹本設色　縱29.7cm、橫79.2cm
北京故宮博物院藏
　（內文圖130）

彩圖10　南宋（或金）　陳居中　《文姬歸漢圖》軸　絹本設色　縱147.4cm、橫107.7cm
臺北故宮博物院藏　（內文圖133）

彩圖11
元　劉貫道
《元世祖出獵圖》軸
絹本設色
縱182.9cm、橫104.1cm
臺北故宮博物院藏
（內文圖186）

彩圖12

五代（舊傳）　佚名

《丹楓呦鹿圖》軸

絹本設色

縱118.4cm、橫64.6cm

臺北故宮博物院藏

（內文圖210）

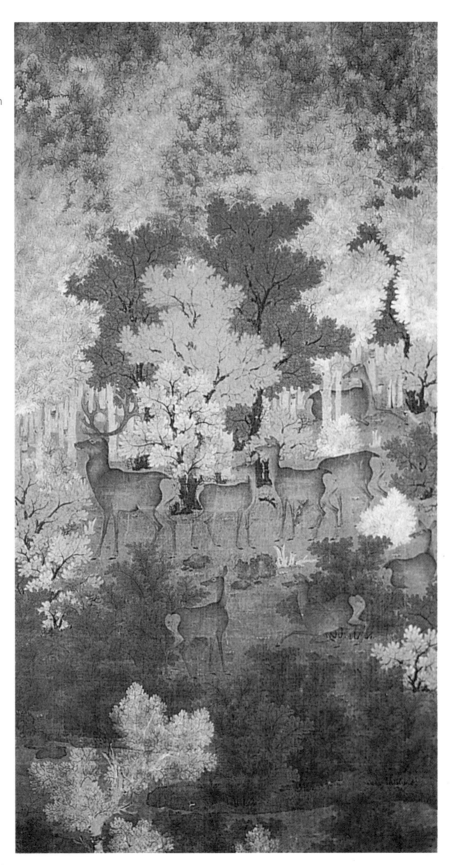

「滄海美術／藝術史」緣起

　　民國八十年初，承三民書局暨東大圖書公司董事長劉振強先生的美意，邀我主編美術叢書，幾經商議，定名為「滄海美術」，取「藝術無涯，滄海一粟」之意。叢書編輯之初，方向以藝術史論著為主，重點放在十八、十九、二十世紀。希望通過藝術史的研究及探討，對過去三百年來較為人所忽略的藝術流派及藝術家，做全面而深入的探討。當然，其他各個時期藝術史的研究也在歡迎之列。

　　凡藝術通史、分門史（如繪畫史、書法史……）、斷代史、畫派研究、畫科發展史（如畫梅史、畫竹史、山水畫史……）都是「滄海美術／藝術史」邀稿的對象。此外藝術理論、評論史……等，也十分需要，其他如日本美術史、法國美術史……等方面的著作，一律期待賜稿。今後還望作者、讀者共同參與，使此一叢書能在穩健中求得進步、成長、茁壯。

自　序

　　筆者幼好塗鴉，弱冠之年負笈於南京師範大學美術系學習
國畫。常有先生督導記誦美術史，曾聞曰：「不通畫史者必為
匠群。」遂自勵苦修畫史，發覺畫史上疑竇重重，更以早期繪
畫為多，自以為若不解疑，豈不枉讀。後轉師中央美術學院美
術史系教授薄松年先生，受益匪淺。在完成碩士論文時，有幸
得到啟功先生的鼓勵，探究畫史之疑，興味倍增。畢業後，在
北京故宮博物院展卷掛軸之餘，古畫疑雲時常縈繞於懷，漸成
拙文十八篇，僅稍明事理而已。

　　淺顯之理，吾耗十年光陰才了然於心：脫離藝術史的鑒定
學無疑是盲人摸象，無視鑒定學的繪畫史有同於流沙建塔。兩
者的有機相融正是筆者所孜孜以求的學術道路。宋遼金元繪畫
是在諸多民族對立和融合中形成的，是傳統文化的精粹和繪畫
史上的高峰。宋遼金元繪畫史疑案、懸案的複雜性和諸畫家個
性的多樣化，促使筆者根據不同的個案採用不同的研究方法去
打開死鎖。筆者力求將相鄰學科如考古學、社會學、心理學、
民族學，圖像學等領域裡的研究成果與傳統的研究方法（鑒定
學、文獻學、考據學等）有機地融合起來，試圖解開宋遼金元
繪畫中的諸種疑團。

余　輝

於北京故宮博物院

畫史解疑

目次

下　卷：畫史探究

附　錄

導　言

　　拙著共分兩卷，主要內容相對集中在兩宋、遼金和元朝，上卷為名作考鑒，下卷是畫史探究，外加附錄兩則，是筆者在近十年間鑒析古畫、攻讀畫史時的心得。上、下兩卷略有穿插，皆為互補，名作考析是畫史探究的基礎，這是筆者在書中的中心議題。

　　上卷「名作考鑒」的重點是查考古畫的作者、創作年代、作畫動機和表現內容。古今鑒定家鑒定古畫往往是在熟知該作者各個時期的畫風、款印的基礎上（即標準型）去驗證鑒定對象的真贗，俗稱「望氣」，這對鑒定有許多傳世作品的明清畫家之作是頗為現實的。然而，對鑒定宋金元畫家的孤本，就難以「望氣」了，只有剖析其畫中的文化構成來確定其相對準確的時代，才不會被訛傳所誤。這裡所說的文化構成不僅僅是指單一作品的畫風與時代畫風的關係，而且包括了畫中藝術形象的時代烙印。如果是人物畫，它所包容的文化內涵則更多，如人物的形象特徵、行為舉止、衣冠服飾、軍械器用等等都能反映出富有時代氣息的文化特徵。《〈韓熙載夜宴圖〉卷年代考》就是基於上述構想寫成的論文。如果畫中的人物是少數民族，那麼，關於研究少數民族文化的民族學就可被用來鑒定這類古畫。本著這種方法，筆者撰寫了《金代人馬畫考略及其他》、《陳及之〈便橋會盟圖〉卷辨析》等文，以求通過查證圖中少數民族的族屬等來推斷這類古畫的所屬年代，並探究畫家的民族心理。

　　掌握一定的歷史背景和相關史料會有益於透過古畫的表象去認識其深層的內涵，如《宋代盤車題材畫研究》一文就是根據幾件《盤車圖》頁的作者有過在「靖康之難」時南逃的經歷，來推斷該圖的實際內容與此有關，該文還查閱出《閘口盤車圖》卷中的水磨建置和拆除的年代及所處的位置，這樣，長期困擾於該圖的年代問題就容易解決了。

　　《北宋「燕家景」和屈鼎〈夏山圖〉卷》、《楊世昌〈崆峒問道圖〉卷考》兩文則是根據其圖上溯形成其繪畫風格的傳統因素，並查考了《崆峒問道圖》卷的作者楊世昌與北宋蘇軾的密切關係。

筆者以為，鑒析古畫恰似中醫切脈、點穴，一旦點中要害，解決問題的關鍵就被「激活」。如《九峯道人〈三駿圖〉卷考》就是利用作者的題款「破譯」出他與元代名家任仁發的關係是父子之親；筆者在考辨一件古畫時，力求搜尋出該圖的圖像前源和後世的臨本、摹本及變體畫等，盡可能理出專題繪畫的歷史沿革，《三駿圖》卷等系列之作便是其中一例。

《東京讀畫錄》和《元代宮廷繪畫研究·下篇》涉及了數十幅佚名佳作的作者、年代和內容，筆者依據畫中不同的藝術特徵綜合了多種研究方法分別一一「點穴」後，匯成兩篇雜考。

下卷「畫史探究」避開當今學術界的研究視域，尋找新的研究盲點，如少數民族統治政權中的宮廷繪畫機構多為史論界所不重。《唐宋時期少數民族政權的繪畫機構及其成就》分別概述了渤海國、遼國、西夏、大理四個少數民族政權機構中與美術相關的設置及其藝術成就。另專述了金朝的宮廷繪畫機構，插在《金代畫史初探》裡，這篇拙文勾廓了整個金代的繪畫歷史，加重了金代畫史在古代畫史中的份量。《元代宮廷繪畫研究》上篇則試圖理清元廷所有與繪畫有關的機構和相互間的關係及任職者。

宋代畫院即翰林圖畫院是屢受重視的美術史課題，但有關南宋畫院的史料卻鮮見且零亂。筆者從大量的南宋畫院的存世之作中尋找出一些蛛絲馬跡，結合相關的史料，考證出在南宋宮廷畫壇中曾發生過的一系列重大藝術活動，草擬成《南宋畫院佚史考》。

今人研究古代畫家的思想和藝術多從當時的社會政治裡尋找直接或間接的關係，筆者以為，社會政治是透過一定的過濾層去影響畫家的思想和藝術，這個過濾層就是畫家的個性心理，由此使得一批同在一個社會條件下、共有一種思想意識的畫家群在藝術風格上出現諸多差異。在這種藝術史觀的作用下，形成了《南宋遺民意識與遺民繪畫》、《趙孟頫的仕元心態和個性心理》，兩文都力求抓住宋末元初之際一批文人畫家在天崩地解之時所表現出的心理變化，並證實這種變化影響了他們的藝術風格；後一篇論文則更加詳盡地分析了趙孟頫的個性特徵和心理上的病態因素及其生理疾病是怎樣間接地制約著他的仕宦之途和畫風形成。利用心理學的研究成果來對古代畫家進行心理分析，是一件值得嘗試的研究方法，至少可以豐富我們對古代畫家的認識，使之「立體化」。

《龔開其人其畫初探》和《吳鎮家世及其思想形成和藝術特色》也是研究元代畫家個案的論文，前者著力於彌補今人認識龔開身世的空白點，對其畫進行詮釋；後者

利用新發現的吳鎮族譜對吳鎮的家世提出了訂正意見，通過所掌握的吳鎮家族先世的基本思想來探索吳鎮的思想構成，在論述吳鎮的藝術特色時，著重分析了吳鎮的畫竹理論，這也是以往繪畫史所疏忽的。

　　最後的兩篇與「名作考鑒」和「畫史探究」沒有直接的關係，歸之於附錄裡。《張彥遠、鄭午昌、滕固美術史研究方法比較》認為中國美術史研究的兩個飛躍時期各在唐代和二十世紀二、三十年代，因兩次飛躍的基點和文化環境的不同，他們的研究方法必然多有異處。《臨摹仿搨舉要及其他》則是解決幾個常識性的概念問題及其臨摹仿搨與製作假書畫的關係。

　　鑒析早期繪畫無異於是今人智慧與百年疑案的較量，筆者自知不勝才力，勉而從之，定有不周之處。「滄海美術叢書」賜予出版良機，藉此求教於海內外方家。

上　卷

名作考鑒

金代人馬畫考略及其他

——民族學、民俗學和類型學在古畫鑒定中的作用

　　長期以來，金代的人馬畫未能作為一個整體或一個文化現象受到美術史界的重視，其主要原因是傳世作品甚少，有傳記的畫家無遺跡，有作品的畫家卻不見經傳，幸存於世的幾件與金代有關的稀世畫跡又一直被論為其他朝代的作品，有的尚存爭議。借鑒考古學的類型學、民族學和民俗學是突破這個障礙的有效手段。近幾十年出土的許多遼、金、元的各種文物提供了良好的研究機遇，以此和有關的歷史文獻及現存的金畫相比較，找出它們之間的對應點，可作為古畫斷代的型製標尺。同時也應該看到，由於北方草原民族之間的長期交融，形成一定的相似的文化共同體，例如某些相近的服式、器用等，這些共性會干擾測定古畫年代和區域的準確性，因此在這樣的特殊條件下，以孤證論斷，將會失去鑒定本身的科學性，陷入自相矛盾的境地。

　　將類型學和民族學、民俗學結合起來，可發現遼代契丹、金代女真、元代蒙古三個民族間形象的根本區別首先在於三種不同的髮式，可作為斷代的依據；另外，各民族之間由於經濟文化發展的差異和生活方式的不同，在古畫中的其他細微之處也有顯示年代的痕跡。

　　我國古代各民族的髮式可分為總髮、髡髮兩大類型，髡髮型可分為全剃式和半剃式，契丹族、女真族和蒙古族均屬髡髮型的半剃式，這是北方草原民族的共同特性，但各自頭髮的剃留部位截然不同。

　　契丹人僅剃顧頂和後腦之髮，留髮有二式，一為髡頂披髮式，二為髡頂長鬢式，舊傳南宋葉隆禮《契丹國志》卷二三言及契丹人的留髮部位：「番官戴氈冠，額後垂金花織成夾帶，中貯髮一總。」「額後」即前額後的兩側——鬢角，這在內蒙古庫倫1號、康營子、白音敖包等遼墓中隨處可見，與山西應縣釋迦塔出土的遼刻《妙法蓮花經屏畫》中契丹人的髮式大致相同，說明了契丹髮式的統一性（圖1）。

　　金代女真人的髮式見南宋宇文懋昭《大金國志校證》卷三九：「金俗好衣白，辮髮垂肩，與契丹異，垂金環，留顧後髮，繫以色絲。」又該書末尾收錄的《女真傳》亦云：「……留腦後髮……。」所謂留「顧後髮」和「腦後髮」是指鬢髮的後半部分

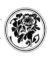

1b　髡頂長鬢式（同上）

1a　髡頂披髮式（出自內蒙古庫倫旗7號遼
　　墓墓道西側）

圖1　契丹人的髮式

到耳後為留髮部位。金初，女真人對髡髮的要求十分嚴格，髡頂須淨，額前不留絲髮，《大金國志校證》卷八載：「金國所命官劉陶守代州，執一軍人，於市驗之，頂髮稍長，大小且不如式，斬之。」❶這種苛刻的髡髮之制有著嚴肅的政治意義和軍事目的，它首先表明臣屬於誰的問題，在兩軍相互間的混戰廝殺中，髮型之別至關重要。《宋史・劉錡傳》說到宋、金兩軍肉搏時，宋兵奉命「見辮髮者悉殲之」。女真人的髮式今見於可靠的金代美術品中，如焦作金末元初墓中的陶塑《伎樂俑》和楊微《二駿圖》卷（遼寧省博物館藏）馴馬手的形象，金代張氏《文姬歸漢圖》卷中的匈奴人和南宋劉松年《便橋會盟圖》卷（明摹本）裡的突厥人，其髮式皆取自於女真人的服式和髮式，以相鄰異族替代歷史上匈奴人和突厥人的形象是金代、南宋人物畫的

❶南宋・宇文懋昭《大金國志校證》卷一〇。又據南宋・李心傳《建炎繫年要錄》卷二八：
　「建炎三年十二月己酉，金人陷臨安府，初，宗弼既圍城，遣前知州李儔入城招諭，儔與權
　劉誨善，至是，削髮左衽而來，二人執手而言，儔歉不能止。」

常用手法。元、明兩季文學作品插圖裡的金人髮式和裝束與史料記載相同，見《李卓吾批評幽閨記》第五齣插圖，明代仇英、張龍章等描繪的「胡騎」亦為女真人，形成了較為固定的造型程序（圖2）。

元代蒙古族的髮式脫胎於女真人，兩者的區別在於蒙古人髡頂時，在顧頂前多留一縷短髮，垂至額前，時稱「不狼兒」。宋人孟瑛《蒙韃備錄》說蒙古人「皆剃婆焦，如中國小兒留三搭頭在囟門者，稍長則剪之。在兩下者，總小角，垂於肩上」（圖3）。

圖2　女真人的髮式

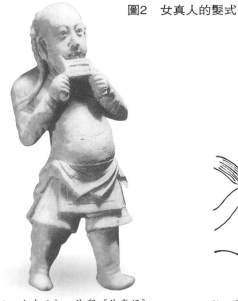

2a　金末元初　陶塑《伎樂俑》

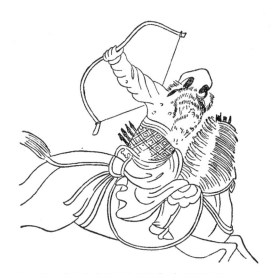

2b　明　《李卓吾批評幽閨記》第五齣插圖

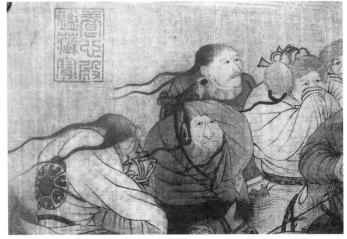

2c　金　張瑀　《文姬歸漢圖》卷（局部）中女真人裝束的「匈奴人」

圖3　元　《事林廣記》插圖中蒙古人的髮式

　　基於以上三個民族髮式的斷代標準，並綜合畫中的其它疑點，筆者試圖考略以下幾件傳為遼、宋名家繪畫的年代和內容。

一、《卓歇圖》卷考略

　　今藏於北京故宮博物院的《卓歇圖》卷（絹本設色，縱33cm、橫256cm，圖4），畫一列北方少數民族騎隊在獵中短歇。最先留下鑒定跋文的是元人王時，將此畫確認為遼初（相當於五代）契丹人胡瓌之作：「今觀胡瓌此卷人馬雜物一一精列⋯⋯」清康熙三十七年（1698年），書畫鑒藏家高士奇從蘇州得此畫，著錄到他的《江村書畫目》第十二頁裡，重裱後又在王時的跋文後連書兩跋，文中對胡瓌畫風的評析基本出自於郭若虛《圖畫見聞志》卷二，高氏把史籍中的畫風描述與作品相關聯。康熙五十三年（1714年），書畫家張照從高士奇長孫礪山之手借得此畫，於高氏跋文後接寫一段跋文，並在卷首題「番部卓歇圖」，顯然，他的思路是把該畫的內容與《宣和畫譜》卷八著錄的六十五件胡瓌的畫名相聯繫，找出其中最為貼切的一件定為此名。乾隆五十年（1785年），是圖匯入清宮，高宗在卷首題寫《卓歇歌》，肯定了前人的鑒定，進而藉《遼史》考證出「卓歇」即「立而歇息」之意。至今此作被列為五代或遼初繪畫

4a　局部一

4b　局部二

圖4　金　佚名（舊傳五代・胡瓌）　《卓歇圖》卷

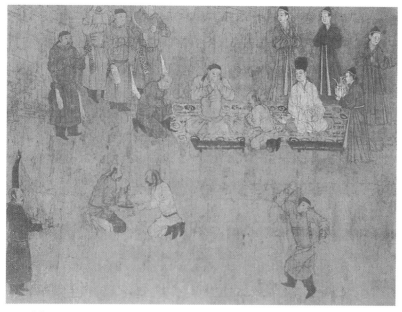

4c　局部三

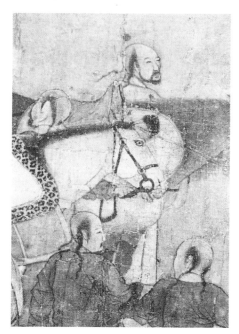

4d　局部四

的重要作品，成為一些研究服式和髮式典籍的遼代例證。

　　然而《卓歇圖》卷中的人物絕大多數不同於遼墓契丹人的髮式，卻與史籍記載及宋、金卷軸畫裡金代女真人的樣式十分相近，有必要引起關注。

　　除髮式外，還有一些疑問值得商榷。

　　席上的戴帽儒士和周圍四位女侍的左衽服亦能證實該畫的年代。有關遼代的史籍沒有記載強迫域內漢人接受契丹文化的事例，漢人的服式、髮飾仍有延續本族傳統的相對自由，遼墓壁畫就多畫有著右衽的漢人。金初則不然，據《大金吊伐錄》卷三載：金天會四年（1126年）十一月，樞密院諭告兩路指揮：「今隨處既歸本朝，宜同風俗，亦仰削去頭髮，短巾，左衽。敢有違犯者，即是猶懷舊國，當正典刑，不得錯失。」降金的宋臣在「命下日，各髡髮左衽赴任」。一時間，因右衽和總髮而遭殺戮的漢人「莫可

勝記」。那麼，《卓歇圖》卷中的人物一律著左衽服或盤領衫，絕不會是作者在隨心所欲。南宋詩人范成大《攬轡錄》論及了金朝女裝：「民亦久習胡俗……衣裝之類，其制盡為胡矣。自過淮以北皆然，而京師尤甚。惟婦女之服不甚改，而戴冠者絕少，多綰髻，貴人家即用珠瓏璁冒之，謂之方髻。」類同圖中的侍女之裝。侍女的體型趨於修長，而漸削瘦，頗近北宋太原晉祠的侍女造像，這不能不說圖中女像是來自北宋仕女造型的時代風格，遠於受唐風影響的遼代造型。再看席前舞蹈者的舞步和姿態酷似河南焦作墓中的陶俑，該俑的滕帽係金末元初之物，足見金、元文化間的直接聯繫（圖5）。

　　畫中五位男子紮的黑巾，方頂，後垂兩根方頭短帶，《金史·輿服志》記載得十分鮮明：「巾之制，以皂羅若紗為之，上結方頂，折垂於後。頂之下際兩角各綴方羅徑二寸許，方羅之下各附帶長六七寸。當橫額之上，或為一縮襇積。」山西繁峙縣岩山寺金代壁畫中供養人和甘肅黑水出土的金承安年間平陽府徐家刻本《義勇武安王位》的巾式都證實了《金史》準確的記載。南宋陳居中《文姬歸漢圖》軸中的匈奴人也紮與此相同的黑巾（圖6），南宋寧宗時期（1195～1224年）的陳居中曾遊歷、寓居北方金國，這類巾式係金之常服，不分貴賤。遼代契丹人的首服為氈冠、紗冠或黑介巾，

5a　金、元　《舞蹈俑》河南焦作墓出土

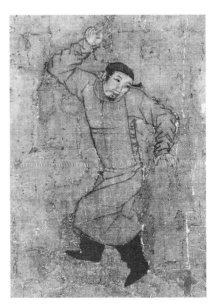

5b　金　佚名（舊傳五代·胡瓌）《卓歇圖》卷中的舞蹈者

圖5　舞蹈比較

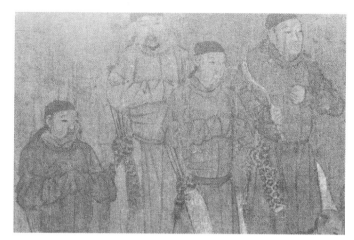

6a　金　佚名　《卓歇圖》卷中的巾式

圖6　女真人巾式比較

6b　金　供養人像中的巾式　山西繁峙縣岩山寺壁畫

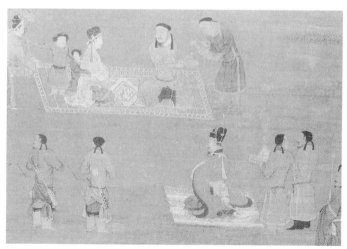

6c　南宋（或金）　陳居中《文姬歸漢圖》軸（局部）中的巾式

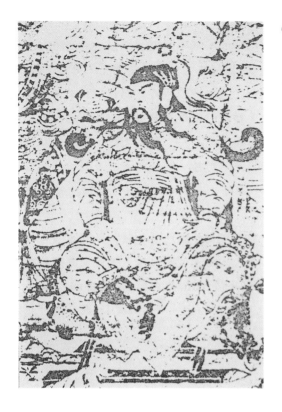

6d　金　《義勇武安王》中的
巾式　山西平陽版畫

後者呈屋頂形，「唐、晉文物，遼則用之」❷。現存的遼墓壁畫裡少有女真人的方頂巾，遼代的首服呈現出與唐、宋相仿的樣式，女真人在立國之初則趨於簡化。

　　須進一步指出，席上著左衽者所戴的高冠接近北宋末以後文人流行的「東坡巾」類，那麼他的身份應是漢族儒士。確立此人身份是研究該畫內容的切入點。南宋徐夢莘《三朝北盟會編・甲》敘述宋代儒臣使金，常常隨朝射獵遊宴十多天後，方可商議政事；南宋人陸游描寫了上述情景：「中源驛中垂畫鼓；漢使作客胡作主。」❸可以推斷，《卓歇圖》卷的內容是描繪女真貴族在行獵的間歇中邀儒士宴飲、觀舞的場景。曾有一說此圖是畫文姬歸漢故事「離別」一段❹。依照表現這類題材的程式，不畫樂舞場景，畫中應出現蔡文姬的雙子和漢朝使臣，否則難圓其說。另一說是畫契丹貴族夫婦的生活❺，實難苟同，據現有的民俗學史料，不曾載中古時期北方少數民族有女扮漢儒的風習。

❷《遼史・儀衛志》。本書所引用二十四史中的史料，均係北京中華書局的版本，下同。
❸南宋・陸游《劍南詩稿》卷上，《陸放翁全集》本，上海古籍出版社，1981年版。
❹沈從文編著《中國古代服飾研究》，商務印書館香港分館，1981年9月初版。
❺清・張照等編纂《石渠寶笈》卷一，戊午（1918年）夏五月涵芬樓印行。

　　至於該畫相對具體的創作時期，圖中的豎式箜篌也許能證實出上限年代。宇文懋昭《金志》云：女真早期「其樂惟鼓笛，其歌惟鷓鴣曲，第高下長短如鷓鴣聲而已。」金滅遼後，金樂始豐。《宣和乙巳奉使引程錄》記載了北宋使臣許亢宗出使金國路經咸州時，州守以酒、樂禮之，樂中已出現了箜篌。故此圖的上限年代約在金太祖滅遼之後。畫中嚴格的服式制度與熙宗朝不符，熙宗朝時，大量的女真人更換漢人衣冠，呈「雅歌儒服」之狀，至海陵王時更甚。因此該畫的下限年代至遲約在太宗朝末，前後的時間跨度大致為1116～1135年，屬金初之作，出自於熟知女真風土人情的漢族畫家之手，與契丹胡瓌無涉。

　　胡瓌的《番部卓歇圖》另有流傳之緒，最先著錄於北宋《宣和畫譜》卷八，北宋亡後流入金章宗明昌府內，金亡後歸元代喬簣成，被元初周密錄在《雲煙過眼錄》卷上內，最後論及此作的是張丑作於1616年的《清河書畫舫》卯集「……《番部卓歇圖》，塵垢破裂，神采如生，明昌秘物也，今在韓氏」。而今這件北京故宮博物院藏本在當時還未題畫名。

二、《射騎圖》頁考略

　　傳為遼代李贊華的《射騎圖》頁（縱27.6 cm、橫49.5 cm，圖7）係《名畫集真》冊之一，現藏於臺北故宮博物院，題「李贊華射騎圖」，經張孝思、梁清標鑒藏，各有鈐印，《石渠寶笈‧三編》著錄。最早的題跋是對幅上元柯九思、楊維禎的題詩❻。柯、楊二人分別間接地將畫中的獵手定為匈奴人和契丹人。

　　大凡元人鑒畫，見畫有異族者，多將女真人排除在外，斷為遼畫。此獵手究竟是何族屬，是探考該畫年代的入口之一。

　　遼初的李贊華是不可能看到近千年前匈奴人的形象，如果畫的是契丹人，其冠髮、軍械等皆有疑竇。依據獵手耳後的兩條搭在胸前的辮髮，應屬女真人的裝束，在此，須查考李贊華與女真的關係。契丹和女真有一段重疊的歷史，李贊華有可能接觸過當時的女真人，據此，應進一步查考李贊華活動範圍裡女真人的社會狀況。

　　李贊華本名耶律倍，契丹人，遼太祖長子。遼天顯元年（926年），契丹人滅渤海

❻柯九思題：「氈帳雪花寒，單于夜不還。分弓傳令肅，明日獵天山。」楊維禎題：「歌馬長楸間，黃顙老契丹。手燃白羽箭，雕血帶斕斑。」

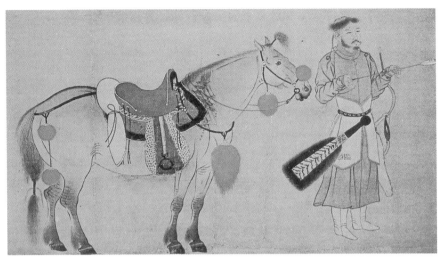

圖7　金　佚名（舊傳遼・李贊華）　　《射騎圖》頁

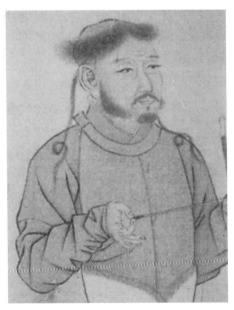

7a　局部

國，二十七歲的耶律倍冊封為東丹王，統領渤海國舊地。其府治長期設在海邊——南京（今朝鮮咸鏡南道咸興市），北面是長白山，係白山三十部女真的活動範圍，《金小史》記載了他們的社會狀態：「生女真猶居故地，其山曰長白山，江曰渾同江，地方千里，多山，人皆辮髮、垂金環，嗜酒而好殺，無文字，與契丹語不通，徵斂、調發刻箭為號……。」他們是黑水靺鞨的一支，現有關於黑水靺鞨更詳細的記述：「……人勁健、善步戰，常能患它部，俗編髮，綴野豕牙，插野雉尾為冠飾，自別於諸部。性忍悍，善射獵，無憂戚，貴壯賤老。居無室廬，負山水坎地、梁木其上，覆以土，如丘冢然。夏出隨水草，冬入處，以溺盥面，於夷狄最濁穢。」❼「兵器有弓矢，」「其矢石鏃，長二寸，蓋弩遺法。」❽十世紀初

❼《新唐書》卷二一九，矢即以荊莖為箭桿。
❽同上。

的生女真尚不知冶鐵，其生產力水平和社會形態處於原始社會晚期，而《射騎圖》中人、馬的裝備水平是處於蒙昧時期女真人很難具備的，畫中的一些軍械器用有著典型的金代特徵（後述），超越了李贊華的生活時代。

遼代契丹人與女真人的民族關係是壓迫與被壓迫的關係。契丹貴族命「女真率來獻方物，若貂鼠之屬，名以所產量輕重而打搏，謂之打女真，後多強取，女真始怨」❾。「主入秋山，女真常從，呼鹿、射虎、搏熊，皆其職也」很難令人相信：身為東丹王的耶律倍會樂道於表現被征服者的尚武精神，而不帶有絲毫的獵奇心理。有北宋郭若虛《圖畫見聞志》卷二佐證：李贊華「善畫本國人物鞍馬，多寫貴人酋長，胡服鞍馬，卒皆珍華。」

從風格上看，該畫的描法遠非遼墓壁畫所能企及，與遼代簡括粗放的畫風有別。畫中的描法係李公麟傳派的風格，這種帶有肖像畫特徵的人馬題材，成熟於李公麟之手，世宗朝和章宗朝前期正盛行李公麟畫風。《射騎圖》頁上的箭囊也同時反映出這個時代的痕跡，它的型製和造法與世宗朝待詔趙霖《六駿圖》卷（北京故宮博物院藏）之一《丘行恭拔箭》中的箭囊大體一致。趙霖《六駿圖》卷雖是畫唐昭陵的六駿，但其中馬的鞍轡、軍械等異於唐代，在一定程度上顯露出作者的時代烙印，如馬不是三花馬，箭囊也不是唐代的筒形而是虎皮囊（圖8），其製法繁複，取虎皮脊部紋樣裝飾外殼，再用帶毛的獸皮條呈 U 形環附囊外，這種型製至今不見於遼代圖像。另外，獵

8a 唐 昭陵六駿浮雕

8b 金 趙霖 《六駿圖》卷

8c 李贊華（傳） 《射騎圖》頁

圖8 箭囊比較

❾南宋·洪皓《松漠記聞》上，景印文淵閣四庫全書本第407冊，臺灣商務，1983年版。

手的內衣是右衽，遵守著熙宗朝以前的裝束。那麼，《射騎圖》頁的上限年代不可能早於熙宗朝，它的創作時期應在世宗朝至章宗朝初，作者應是李公麟傳派的畫家。

《射騎圖》頁的內容頗為簡單，畫一獵手在馬前挽弓持箭、目尋獵物，具有肖像畫的特徵。該畫超越了其本身的藝術價值，它是探討金代猛安謀克政治、軍事制度的形象材料，對研究女真社會大有裨益，據射手精良的裝備，有可能是女真族的軍事頭領，係猛安或謀克官，猛安謀克是當時的基本軍事組織，「緩則射獵，急則戰鬥」，這位射手正處於「緩則射獵」的閒適狀態，馬背上馱著雨具，「遇雨則張革為屋」❿，展示出風雲多變的草原氣候和浪漫雲遊的牧獵生活。

三、《飛駿圖》考略

金初畫家虞仲文（1069～1123年）的名款唯一出現在《飛駿圖》（日本平等閣藏，圖9）上畫一匹四蹄翻騰的烈馬，馬的斑紋類同李公麟《五馬圖》卷中的「滿川花」，畫面右下角有坡石、蘭、竹。左側為虞仲文篆體自識：「李伯時畫殺滿川花，蓋神物精魂為筆端攝之而去。此馬駔駿奔放，本都尉王晉卿法力，亦瞿縣所去識鞭景者也。大定丙午虞仲文筆。」下鈐虞仲文三字朱文方印。大定丙午即大定二十六年（1186年），上距虞仲文卒年有六十三春秋，純屬偽題。

有學者⓫認為《飛駿圖》是金大定年間的同名畫家所作，在尚未發現關於金代第二位同名、同籍的虞仲文史料前，恐難以維繫此說。元代吳鎮的《梅道人遺墨》云：「虞仲文，字質夫，武州定遠人，善畫人馬，墨竹學文湖州。」與《金史·虞仲文傳》為一人，也與夏文彥《圖繪寶鑒》卷四的虞仲文同，很難說是誤記。

真正的謬誤在於摹製者。該畫的構圖十分怪異，絕無僅有，駿馬和竹石很難構成統一的整體，構圖上存有拼湊之嫌，坡石蘭竹的畫風是元代盛行的「逸筆」，而馬的描法留有金人遺韻，兩者風格相悖。顯然是造偽者臨了金人的馬後，又添加了坡石蘭竹，以「證實」虞仲文擅長人馬、墨竹的傳聞，造偽者的文獻依據只能是吳鎮和夏文彥的著述，書中沒有記載虞仲文的生活時代，造假者又繼續編造偽年款。從時間條件上看，此畫多為明人之跡，透過它，仍可窺探到金人畫馬的藝術水平。

❿南宋·宇文懋昭《大金國志校證》卷三九，北京中華書局，1986年7月第1版。
⓫見羅繼祖《楓窗脞語》，北京中華書局，1984年2月版。

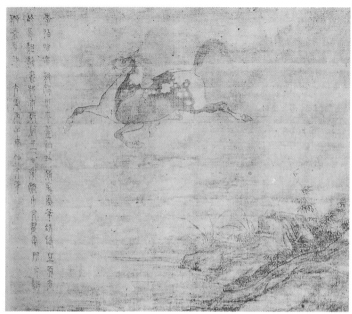

圖9　明人（舊傳金・虞仲文）　《飛駿圖》頁

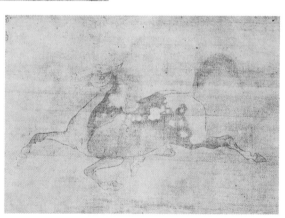

9a　局部

四、《聘金圖》卷考略

　　金代頗有名望的文人畫家楊邦基罕有畫跡存世，美國紐約大都會博物館收藏的《聘金圖》卷（紙本墨筆，縱142cm、橫 26cm，圖10）署楊邦基名款，拖尾有清代伊秉綬、謝蘭生、羅天池、陳仁濤的跋文，雖論及了該畫的內容和作者，但迄今尚無定

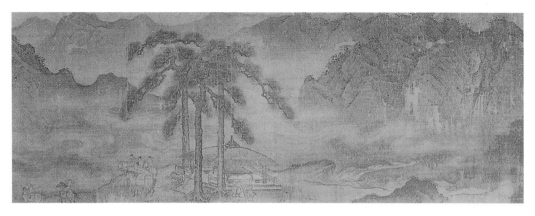

10a　局部一

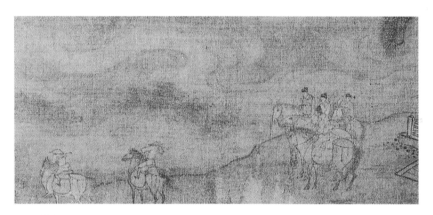

10b　局部二

圖10　金　楊邦基　《聘金圖》卷

論。筆者限於條件，僅能根據楊邦基的史料思考與《聘金圖》卷的關係。

　　首先需要闡釋的是該畫的內容。

　　據該圖跋文，伊秉綬在嘉慶十八年（1813年）鑒定此作時，尚無名款，斷為馬遠之筆；謝蘭生發現「此圖當雖長卷，因剝蝕脫去前後矣」，亦持伊說；羅天池認為該畫「與燕文貴、劉松年為近」，無馬遠風格，仍以宋畫論；陳仁濤於道光十三年（1833年）的跋文有了突破性的進展，將是圖定名為「聘金圖」，考為楊邦基作，其理由是「風範與楊邦基近」，想必是見過楊的其他作品，自此，該圖與楊邦基掛上鉤。

　　這是一件集山水與人馬為一體的傑作，畫中人物出現兩種不同的裝束：驛亭前的

四位騎馬者著宋朝文臣官服，左側騎馬驛官戴的白氈笠是金軍特有的裝備，清代畢沅撰《續資治通鑒》載：「建炎三年，時金人以五千騎趨淮，皆金裝白氈笠子。」有圖為證：佚名宋畫（舊傳陳居中）《柳蔭浴馬圖》頁（圖11，全圖見本書圖157）裡面有與《聘金圖》相似的白氈笠，故驛官、驛卒皆為金軍。

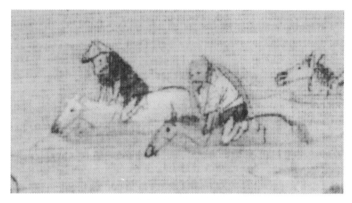

圖11　南宋　佚名　《柳蔭浴馬圖》頁（局部）

陳仁濤的「聘金」之說可以成立。該畫是畫金國驛臣在邊關迎候宋使。宋使正勒馬待查，姿態殷殷，兩個驛官持著宋人的拜帖策馬返身稟報，亭下的驛卒們閑暇無事，毫無兩軍對壘的戒備狀態。金大定年間，宋、金邊患銳減，互設権場，曾一度以睦鄰共處。

該畫的山水風格承北宋末李成流派的餘脈，手法趨簡，風格與稍後的李山《風雪松杉圖》卷（美國佛利爾美術館藏，見本書圖124）相近。其中的人馬筆跡確同李公麟《臨韋偃牧放圖》卷（北京故宮博物院藏），於細微之處見精神。畫家在人物處理上，則是把宋臣畫得謙卑和拘謹，而金人確有「驕矜之情」，以顯「宋季喪敗之辱」（陳仁濤跋語）。

從傳統的民族自尊的心理來分析，該畫的作者應是金人（這裡所說的金人除了女真族之外，還應包括順從於女真統治的北方漢族和其他民族，他們均係金朝的臣民），表現來使是自六朝以來形成的繪畫主題，體現萬國朝拜泱泱大國的民族自尊心，畫史上幾乎沒有畫家專事描繪國使出莭的題材。

因此，該畫的作者必須具備三個條件：政治上仕金，藝術上必須擅長李公麟人馬和李成山水，閱歷方面在大定年間有過邊關生活。

這種機率相當之小，以至於只有楊邦基與此相近。

楊邦基，字德懋，華陰人。其父楊絢之死是了解楊邦基仕金的關鍵，楊絢是北宋

末易州（今河北易縣）州佐，「宗望伐宋，蔡靖以燕山降，易州即日來附」⓬。金太宗即刻詔宗望：「……所犯在降附前者勿論。卿等選官與使者往諭之，使勤於稼穡。」⓭因此楊絢不可能死於金軍手下，很可能是被宋人所殺，十多歲的楊邦基「匿僧舍中得免」⓮。這不能不決定他一生的政治選擇，並滲入到他的繪畫創作裡，他的《百馬圖》燃起了剿滅南宋的強烈欲火：「安得武鬃三萬騎，濁浪蹴破東南天；蒼茫回首鍾山渡，一凱歸來入漢關。」⓯足見耿忠報金之心。自五代起，在罷戌無時、江山屢易的歷史背景下，許多北方漢儒的民族氣節和國家觀念隨之淡漠，金世宗有過詳盡的分析：「燕人自古忠直者鮮，遼兵至則從遼，宋人至則從宋，本朝至則從本朝，其俗詭隨，有自來矣。」⓰故對楊邦基的政治傾向應考慮當時的特定環境。

楊邦基的蹤跡隨其仕途的遷貶而游移，他於熙宗天眷二年（1139年）登進士第，調灤州軍事判官，遷太原交城令，在任上「秉德廉察」，「以廉為河東第一」⓱。大定初，經太師張浩舉薦，入朝累官秘書監兼左諫大夫，修起居注。因受姻家觸犯皇太子衛仗的牽累，削官一階，貶為山東東路轉運使、永定軍節度使，這使他有機會接觸到南關的防務、権場和驛站。大定二十一年（1181年），楊邦基故去，壽約七十餘。

楊邦基以文入畫，是一位具有文人氣質的畫家，「文筆字畫，有前輩風調，世獨以其比李伯時云」⓲，他「畫人物兼馬，尤善山水，師李成」⓳。他的山水人馬常選擇過關的場景入畫，如《高士過關圖》、《行客關山圖》等。《聘金圖》卷屬這一類的作品，儘管沒有楊邦基真跡與此校證，但應屬於楊邦基時代的畫跡。

臺北學者姜一涵先生認為該圖是北宋宣和畫院畫家描繪宋臣趙良嗣、姚平仲、康隨和王瓖四人送金使楊璞過邊境松亭關的情景，以紀念金人於1123年退還燕京和涿、易、檀、順、景、薊州⓴。筆者以為，這種「紀念」畫頗為費解，燕京和六州歸宋後，朝中曾靡費大慶，為何不選朝廷的歡慶盛況而專畫送使到邊關？宋廷有紀念性的歷史畫一直是以皇室的活動為中心展開的，如蕭照的《中興瑞應圖》卷、佚名的《迎

⓬《金史》卷九〇《楊邦基傳》。
⓭《金史》卷七八。
⓮同⓬。
⓯元・王惲《秋澗先生大全集》卷七，四部叢刊初編本。
⓰《金史・世宗本紀》。
⓱同⓬。
⓲元・元好問《中州集》辛集第八，四部叢刊初編本。以下同名書均用此版本。
⓳元・夏文彥《圖繪寶鑒》補遺。
⓴見臺北《故宮季刊》第13卷第4期和第14卷第1期。

彎圖》卷等，即便是畫先朝的史實，也以帝王為中心，《折檻圖》軸、《光武渡河圖》卷、《望賢迎駕圖》軸等皆是。

<h2 style="text-align:center">五、《明妃出塞圖》卷考略</h2>

日本大阪美術館藏的《明妃出塞圖》卷（見本書圖137，紙本墨筆，縱30.2cm、橫160.2cm），款「鎮陽宮素然畫」，拖尾有陸勉、張錫和孫寧的題詩，以下簡稱宮卷。

關於作者，日本學者認為是鎮陽宮裡名為素然的女道士❷。實為望字生義（視「鎮陽」二字與「宮素然」之間有較大的字距）。作者應是宮素然，鎮陽人，即今河北正定縣，唐稱鎮州，鎮陽位於鎮州南，《全金詩》曾多次提及此地。

該畫的年代歸屬問題，爭議較多，日本學者持宋畫之說，大陸學者有明末清初之論或宋或金之見。

張瑀的《文姬歸漢圖》卷（吉林省博物館藏）與宮卷皆屬一種稿本，從風格形式來看，宮卷晚於張卷，李公麟的《蔡琰還漢圖》和《昭君出塞圖》是該類題材較早的作品，不能低估它們在金代的範本作用。宮卷較張卷有許多微妙的變異，這種變異顯露出作者的生活年代，很可能是出於繪畫主題的需要，甚至潛藏著與當時重大政治事件有關的暗喻。

宮卷中兩位無冠匈奴侍從的髮式迥然異於張卷，分明是蒙古族的「婆焦頭」，作者還減弱了張卷中匈奴人深目高鼻的生理特徵（圖12），如果僅憑髮式和人物造型將宮卷定為元畫，未免生硬和

圖12　金　宮素然　《明妃出塞圖》卷中的蒙族髮式

❷見原田謹次郎（日）《支那名畫寶鑒》，頁131，日本大塚巧藝社，昭和十一年十月十五日發行。

武斷，因金元之際，金人和蒙古人往來與征伐頻繁不斷，須先考訂其畫的確切內容。

宮卷在女主人後畫一琵琶女，喻示了女主人是王昭君，唐、宋以來，文學、戲曲皆把王昭君與琵琶相聯繫。另外，作者在馬隊前加一掩袖回首的僕從，並將王昭君和琵琶女也處理成以袖擋風的姿態，正是要強調迎著西風的馬隊，其方向是由東向西，即昭君出塞。

有必要探究導致宮素然將文姬歸漢改為昭君出塞的緣由，也許是當時金廷發生了與昭君出塞相似的歷史事件觸發了畫家的創作情緒。貞祐二年（1214年），金宣宗以和親的手段試圖緩解蒙古鐵騎圍都之難，緩和日益升級的民族對立。《金史》、《大金國志》均有此記載，而以《元史‧太祖本紀》最為詳盡：「九年甲戌春三月，駐蹕中都北郊。諸將請乘勝破燕，帝不從。乃遣使諭金主曰：『汝山東、河北郡縣悉為我有，汝所守惟燕京耳。天即弱汝，我復迫汝於險，天其謂我何。我今還軍，汝不能犒師以弭我諸將之怒耶？』金主遂遣使求和，奉衛紹王女岐國公主及金帛、童男女五百、馬三千以獻，仍遣其丞相完顏福興送帝出居庸。」

宮素然的生活年代晚於張瑀，有可能是這個歷史事件的見證人。該畫借古喻今，從側面記錄了宣宗和親的史實，畫面構圖凋零散落、情境悲涼荒寒，表達了作者對當時歷史的悲觀態度。

明人張錫 ㉒ 咀嚼出了宮卷構思的真正內涵，他在跋詩裡嘆息道 ：「……和親稼女計已疏，後宮美人何足道。……頗覺良工心獨苦，老夫對畫傷今古。」

六、陳居中入金考

陳居中係南宋寧宗「嘉泰年畫院待詔，專工人物蕃馬，布景著色，可亞黃宗道」㉓。南宋社會發達的商品經濟和儒雅之風只能刺激與尚武精神無關的風俗畫和表現士大夫、貴族遊樂的人物畫，北宋末盛傳的李公麟人馬畫受到一定的阻斷，鮮有人馬畫家，唯有陳居中畫名鵲起，這絕非是孤立的美術現象。與寧宗朝對峙的章宗朝是金國人馬畫極盛之時，他與金國的關係如何是很值得思考的問題，僅憑他在臨安察看金臣

㉒歷史上名張錫者有三，郭沫若認為宮卷中的張錫是明代張錫（成化間貢士，字號不詳），羅繼祖先生考為金末張天錫（字君用，號錦溪老人），鄭國先生斷為明代另一位張錫（字天錫，別號海觀、天府謫仙），宮卷中的張錫與此張錫的名、號相符，應持鄭說。

㉓元‧夏文彥《圖繪寶鑒》卷四。

使宋，是很難在他的《文姬歸漢圖》軸（臺北故宮博物院藏）中窮盡對匈奴（女真人）體貌和風習的微觀認識，因為金臣使宋，皆更換宋朝官服，故陳居中應該在金國長期生活過。元代陶宗儀《輟耕錄》卷一七證實了陳居中入金的史實：陳居中的《唐崔麗人圖》其上有題云：「……余丁卯春三月，銜命陝右。道出於蒲東普救之僧舍，所謂西廂記者。有唐麗人崔氏遺照在焉。因命畫師陳居中給模真像。……泰和丁卯林鐘吉日……」時值南宋開禧三年（1207年）。這位去陝西東部供職的金朝官員是帶著南宋畫院待詔陳居中途經今山西永濟蒲州，已深入到中原腹地。陳居中曾多次畫過文姬歸漢的題材，也畫過《蘇李泣別圖》等，創作這類作品的心境需要長期生活在北方金國才能產生。出使金國的南宋畫家，常被金人扣留，宇文虛中、吳激等皆是，陳居中是否也係這種境況，待史料翔實後再作探考。陳居中的北方生活使他能夠詳知女真和中原的衣冠服制、軍械器用等，他的《文姬歸漢圖》軸是活生生的女真人的生活場景。美國波士頓美術館收藏的《文姬歸漢圖》頁，並非文姬歸漢，而是畫文姬和左賢王攜雙子出遊，洋溢著作者希冀民族和好的熱情；該館另一件傳為胡瓌的《獲獵圖》頁（見本書圖135）畫一女真獵手正喜孜孜地將射下的天鵝縛在馬後，這兩件作品與陳居中《文姬歸漢圖》軸的畫風和人物的造型程式、乃至人物的幞頭、馬匹的鞍轡等細微之處十分相近，可作為陳居中繪畫藝術的重要參考作品。

七、結　語

以上的古畫在不同程度上存有與金代歷史相關的印痕，此外，當今還有許多幅人馬畫顯示出與傳統鑒定結論相迥的時代特性，同樣，運用在探考金代人馬畫的民族學、民俗學和類型學仍有它的普遍意義，可嘗試擴展到考訂其他歷史時期的繪畫。若能見到瑞典斯德哥爾摩遠東藝術博物館和波士頓美術館分別庋藏的《東丹王遼塞圖》卷的清晰圖片，解決它們的年代問題當為不遠。有可能探討的是：傳為胡瓌的《出獵圖》和《遷獵圖》（冊頁，臺北故宮博物院藏），但作為胡瓌真品，尚待研究，現存於美國紐約大都會博物館的《射鹿圖》卷，儘管有沈周等人的題文，認為是李贊華之

作，然而獵手的帽式絕不是李贊華生活的時代所擁有的，畫中這後拖兩根長帶的帽子見於揚州西郊明代的火金墓裡。火金為當時的生員，《明史·輿服志》載：「生員襴衫用玉色布絹為之，寬袖皂緣，皂縧軟巾垂帶，貢舉入監者，不變所服。」在此之前，鮮有首服，可見於明初商喜《明宣宗出獵圖》中隨從宣宗出獵的一群生員和監生等。仇英的《春夜宴桃李園》中的文人也是如此服式。這樣，《射鹿圖》卷上的獵手應是一位生員，其繪製時間的下限也許就能明朗化了。

以衣冠服制、軍械器用的時代特徵來探測人馬畫年代的方法，亦可推進到查考其他人物畫和有點景人物的山水畫年代。例如，今藏於美國納爾遜·艾特金斯博物館的《趙遹瀘南平夷圖》卷中大批戴白氈笠的金軍所進行的各種作戰活動，表明了該畫不太可能出自於南宋人之手，由此就會引發出一系列關於金代山水畫的新課題（圖見英文版《八代遺珍》）。

可以說，古代藝術品的真正價值是基於相對確切的年代歸屬，在此基礎上所進行的探討工作是防止美術史研究變成沙塔的有效手段。鑒真偽、賞高下是不可迴避的，也是最基本的藝術史命題，對金代等人馬畫進行藝術的和歷史的探考更是如此，拙文所作的嘗試僅僅是實現這個願望的開始。

《韓熙載夜宴圖》卷年代考
——兼探早期人物畫的鑒定方法

　　長期被認為是五代南唐畫院畫家顧閎中的《韓熙載夜宴圖》卷（以下簡稱《韓》卷，圖13），絹本設色，縱28.7cm、橫333.5cm，藏於北京故宮博物院。畫家以聽樂、擊鼓、歇息、清吹、送客五個情節表現韓熙載荒淫奢靡的夜生活。是圖無作者名款和印記，它與顧閎中的關係如何等一系列鑒定問題須從韓熙載論起。

　　韓熙載（902～970年），字叔言，北海（今山東濰坊）人，出身於官宦之家，後唐同光年間（923～926年）登進士。其父光嗣被李嗣源所殺，926年，韓熙載被迫南

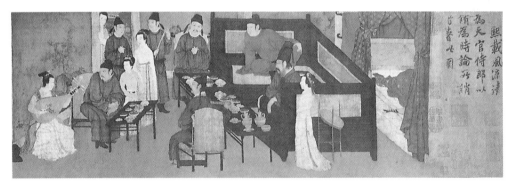

13a　之一

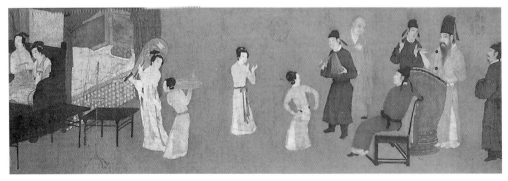

13b　之二

圖13　南宋　佚名（舊作五代・顧閎中）　《韓熙載夜宴圖》卷

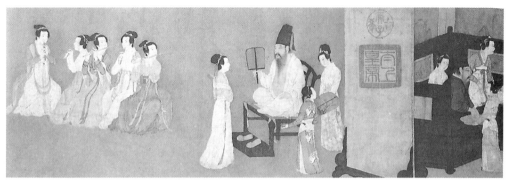

13c 之三

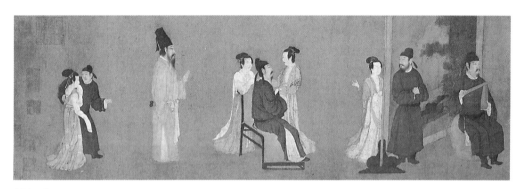

13d 之四

投，他連仕李家三朝，官至史館修撰兼太常博士。韓熙載屢獻國策，頻遭冷遇，使南唐多次錯失了北伐的戰機。不久，強鄰北宋陳兵壓境，李後主為挽回敗局，欲用韓熙載為相。韓氏深知已無回天之力，但又不便違抗君命，遂採取自我放縱的消極方式，沈溺於晚間的美酒佳色和歌舞狂歡之中。李後主得知後，命顧閎中等人夜入韓府，詳觀細察韓氏的夜生活，默畫成《韓熙載夜宴圖》，欲以此畫規勸韓熙載，但韓氏視之安然。

南唐曾有三位畫家以韓熙載夜宴為題材作畫，其一為顧閎中，他本係江南人，李後主朝（961～975年）官畫院待詔，擅長人物，尤以強記默畫名世，他的《韓熙載夜宴圖》卷被著錄於北宋《宣和畫譜》卷七裡。

其二是顧大中，與顧閎中同籍，《宣和畫譜》卷七疑是顧閎中的「族屬」，他曾繪《韓熙載縱樂圖》，亦著錄於上書中。

其三係周文矩，南唐畫院待詔，善畫人物，也曾奉旨去韓宅察看，竊繪成《韓熙載夜宴圖》。《宣和畫譜》未錄周氏畫本，大約未入北宋御府。元初，鑒賞家湯垕在

江南曾見有兩件周文矩畫韓熙載夜宴的本子，之後，不再見有傳錄。

以上三人的畫本均與《韓》卷無涉，《韓》卷未鈐有北宋宣和的印璽，絕非《宣和畫譜》卷七著錄的韓畫。《南宋館閣續錄》卷三中無顧閎中《韓熙載夜宴圖》卷，可見顧畫在靖康之難時已不知下落了。本文論及的《韓》卷，最早被湯垕著錄在《畫鑒》裡：「……至京師見閎中筆，與周事稍異，有史魏王浩題字，並紹興印，雖非文房清玩，亦可為淫樂之戒耳。」《韓》卷最初是經湯垕之鑒被斷為「閎中筆」。徐邦達先生尖銳地指出湯垕把「紹勛」印誤識為南宋高宗的「紹興」印。「紹勛」是《韓》卷最早的收藏印，與宋人摹《張萱虢國夫人遊春圖》卷（遼寧省博物館藏）上的印文一致，印主是南宋太師左丞相史彌遠，北京故宮博物院徐邦達先生考「紹勛」二字係史彌遠要克紹父業之意，甚為允當。是圖自此流傳有緒，曾先入元代班惟志之手，明末被王鵬沖收藏，經過明末清初王鐸的兩次題寫和清初宋犖的鑒定，相繼轉入孫承澤、梁清標、宋至等收藏家的府第。乾隆（1736～1795年）初，已被清宮收藏。1921年，溥儀將是圖賣出，五十年代，周恩來派員從香港私家手中購回。該畫被《庚子銷夏記》卷八和《石渠寶笈·初篇》卷三二等書著錄，是中國古代美術史極為珍貴的代表作品。但對於它的年代歸屬、作者等問題，卻一直困擾著美術史界。

早在清初，孫承澤就已隱隱感到《韓》卷「大約南宋院中人筆」❶，今徐邦達先生就《韓》卷的畫風和流傳問題，認為孫氏之說「是可信的」❷，孫承澤和徐先生的論斷啟發了筆者對此進行深入探討：該畫究竟繪於何朝？是創作還是摹本？畫家的動因是什麼？本文在詳盡地分析是圖的文物典章、儀規和有關史籍，企望能使上述疑問趨於明朗。

文物是歷史文化發展的軌跡，以歷史題材為內容的人物畫，必然會或多或少地反射出作者所處時代的文化特徵。古代畫家在描繪先朝史實時，不可能像今天的畫家那樣，有條件借助社會的力量（如博物館、圖書館等），將有關的山上文物、圖片資料和歷史文獻等作為歷史畫的背景材料，而往往以作者所處時代的文物典章和儀規等來彌補對先朝的感性認識。唐代張彥遠曾批評當時歷史人物畫中混亂的衣冠習俗：「如吳道玄畫仲由，便戴木劍，閻令公畫昭君，已著幃帽，殊不知木劍創於晉代，幃帽興於國朝。……詳辨古今之物，商較土風之宜，指事繪形，可驗時代。」❸因此，《韓》

❶清·孫承澤《庚子銷夏記》卷八，鮑氏知不足齋刊本，乾隆二十六年（1761年）刊印。
❷徐邦達《古書畫偽訛考辨》上卷，頁159，江蘇古籍出版社，1984年11月。
❸唐·張彥遠《歷代名畫記》卷二，頁21～22，北京人民美術出版社，1963年5月。

卷的作者也不例外，畫中的文物典章制度絕非通常所認為的是五代南唐的特色，它匯集了唐朝、五代和兩宋的文化因素，有許多方面與南唐遺存的文化特色大相逕庭。今可作為南唐圖像的標尺性文物有：

(1)《高士圖》軸（北京故宮博物院藏）。

(2) 周文矩《重屏會棋圖》卷（宋摹本，藏所同上）。

(3) 周文矩《文苑圖》卷（分兩段藏於北京故宮博物院和美國紐約大都會博物館，前者為原跡，後者係宋摹本）。

(4) 周文矩《宮中圖》卷（宋摹本，分別藏於美國哈佛大學義大利文藝復興研究中心、弗格美術館和紐約大都會博物館）。

(5) 王齊翰《勘書圖》卷（南京大學歷史系藏）。

(6) 南唐李昇、李璟二陵出土的陶俑（分別藏於北京故宮博物院、中國歷史博物館和南京博物院）。

綜合以上圖像的造型特徵和表現手法，構成了南唐繪畫的時代風格。時代風格不是抽象和空洞的，造型特徵和表現手法是時代風格最基本的要素。造型特徵包含了三個方面：一為具有人文因素的物象（如建築、家具、器用、服飾等等），二係自然物象（如山川、林木等），三是畫家將目中的這些客觀物象「轉化」成畫中的圖像；表現手法則是畫家以什麼樣的藝術技巧去實現這個「轉化」。以下擬就《韓》卷中的衣冠服飾、樂舞禮儀、家具、器用、表現技巧和題跋等進行逐項查考。

一、衣冠服飾

衣冠服飾集中反映了畫中人物的兩個時代屬性，一是畫中人物的時代屬性，二是畫中人物所著衣冠服飾的時代屬性，當兩者的時代不能統一時，作品的時代當重新考慮。依照服飾發展的一般規律，男官的衣冠服飾隨著官制和禮制的發展而變化，變化的節奏多以朝代為時間單元；女性的衣冠服飾隨時尚而變，更換頻率遠快於男官，存型周期較短。因此，研究女性的衣冠服飾，較易細微地把握是圖的年代。

(一)有關婦女髮式的問題

南唐婦女的髮式，史載頗豐，其樣式以唐妝為基礎，略受北方的影響，自出新意。南宋陸游《南唐書》載錄了昭惠后周氏依仿唐樣改制衣冠的史實，她「創為高髻

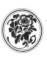

纖裳首翹鬢朵之妝，人皆效之」。《十國宮詞》裡錄有「纖裳高髻淡蛾眉」的詞句，《南唐二主全集》中有多處描寫女妝的文句，如「雙鬢不整雲顦鮮，淚沾紅抹胸」、「汗手遺香漬，痕眉染黛煙」、「風和繡額纖眉範月，高髻凌風」、「空有當年舊煙月，芙蓉城上哭蛾眉」、「誰料花前後，蛾眉都不全」皆屬唐末高髻或雙鬢（加假髮的圓弧形辮髮）和蛾眉等濃妝的樣式。南唐二陵出土的許多高髻仕女俑證實了南唐宮女與唐代墓室壁畫和仕女俑的裝束大同小異，南唐的卷軸畫亦繪有高髻仕女，如宋摹周文矩《宮中圖》卷中的宮女、《重屏會棋圖》卷屏畫上的侍女等。

　　《韓》卷中的婦女髮式不見有南唐樣式，卻入宋代婦女「方額」和「垂螺髻」的型製。「方額」即留出前額，束髮結鬢，甩向腦後；「垂螺髻」是在兩耳下各垂一髻，兩種髮式屢見於南宋名畫，如牟益《擣衣圖》卷（臺北故宮博物院藏）、蕭照（傳）《中興瑞應圖》卷（天津市藝術博物館藏）、佚名的有《女孝經圖》卷（北京故宮博物院藏）、《半閑秋興圖》冊頁（大風堂舊藏）等畫，皆有與《韓》卷相同的婦女髮式（圖14）。兩宋婦女的髮式躍出了唐妝窠臼，而且式樣屢變不止。宋代袁褧《楓窗小牘》卷上概括了北宋後期都城女髮的演變過程：「汴京閨閣妝抹凡數變。崇寧間，少嘗作大鬢方額。政、宣之際又尚急扎垂肩。宣和以後，多梳雲尖巧額。」至南宋朱熹時，「婦女環髻，今之特髻，是其意也，不戴冠」❹。《韓》卷仕女的髻形屬朱熹所說的「特髻」，單束，成型較大。

圖14　婦女髮式比較

14a　《韓》卷（局部）　　　14b　《韓》卷（局部）

❹南宋‧黎靖德編《朱子語類》卷九一，清光緒中三原劉氏刻《劉氏傳經堂叢書》本。

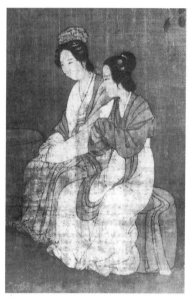

14c　《韓》卷（局部）　　　14d　南宋　佚名　《女孝經圖》

(二)有關仕女服飾的問題

　　五代女裝與女髮一樣，多以唐妝為本，偶有新變。如千褶裙，緣起於北方後唐同光年間（923～926年），莊宗李存勖見晚霞雲彩悅目，敕染匠院作霞樣紗，以此縫製成千褶裙，分賜嬪妃。後傳至南唐宮中，周文矩《重屏會棋圖》卷（宋摹本）上的屏畫繪有幾位著千褶裙的侍女。

　　《韓》卷中侍女、藝伎的裝束，皆不同於唐妝或五代的新妝。其服飾另有依據，《宋史・樂志》載：「教坊凡四部，……六曰採蓮隊，衣紅羅生色綽子，繫紅裙。」畫家是以南宋宮廷的樂舞機構教坊招募的藝伎為原型。所謂「綽子」，亦稱褙子，始於宋代，流行於貴冑、文士、平民間，不分貴賤男女，基本樣式是兩裾不合，有長、短袖，斜領和交領之別。南宋程大昌《演繁露》云：「長褙子古無之，或云近出政、宣間（1111～1125年）。」《朱子語類》卷九一和《蒼梧雜志》均持此見。這種長褙子，有如襯服，作女妝時，亦可外繫長裙，常見於南宋的許多佚名畫中，如《納涼圖》頁（上海博物館藏）、《女孝經圖》卷等，《韓》卷所畫的褙子和長裙，顯然屬於此類。

　　畫中跳六么舞的王屋山繫的抱肚和黑鞓革帶，亦有較鮮明的時代印痕。黑鞓革帶原是宋代武士的戎裝，後被婦人用作衣飾，至今尚未發現五代的出土文物和史籍裡有

此裝束；抱肚出現在《韓》卷裡亦非偶然，南宋佚名的《女孝經圖》卷、《荷塘按樂圖》頁（上海博物館藏）、《璇閨調鸚圖》團扇（美國波士頓美術館藏）等等，皆繪有同樣的抱肚和革帶（圖15）。

15a　宋摹五代　周文矩　《重屏會棋圖》
（局部）

15b　南唐　李昇陵出土陶俑

15c　南宋　佚名　《荷塘按樂圖》頁（局部）

圖15　婦女服飾比較

15d　南宋　佚名
《女孝經圖》
（局部）

15e　南宋　佚名《女孝經圖》（局部）

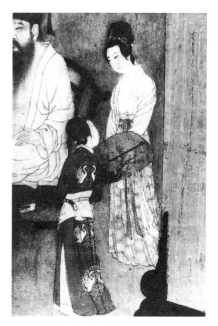

15f　《韓》卷（局部）

(三)有關男士衣冠的問題

　　宋代官僚的常服有開骻的四襆衫和軟腳襆頭，與五代南唐大致一樣，皆沿襲唐制。《宋會要輯稿・禮》卷六二記載秦檜著「紫羅單四襆衫」，《朱子語類》卷一三八云：「先生見正甫所衣之衫，只用白練圓領，須用皂。問此衣甚制度，曰是唐衫。」《韓》卷中男賓們的衣著正反映了源於唐代的宋代服飾，與南唐沒有明顯的差異。

　　具有宋人特色的衣冠集中在韓熙載身上，在「清吹」一段裡，韓熙載穿的白衫恰是始於北宋末，盛行於南宋的褙子，韓公戴的高巾也絕非五代南唐之物。《清異錄》和《南唐書拾遺》均云：「韓熙載造輕紗帽，名韓君輕格。」這裡明確地指出韓氏戴的是「輕紗帽」，古代巾、帽區分嚴格，圓者為帽，方者為巾。明代李時珍《本草綱目》曰：「古以尺布裹頭，後世以布帛麻縫之，方者為巾。」畫中的韓熙載戴的是高巾，一方面與史籍所說的「輕紗帽」不符，另一方面也與北宋沈括所見韓熙載肖像有異。沈括在《夢溪筆談》卷四曰：韓熙載「小面美髯著紗帽。」畫中的高巾始於北宋末年的蘇軾，故稱高巾為「東坡巾」或「烏角巾」。據《東坡居士集》，蘇軾一戴此巾，竟引得「父老爭看烏角巾」，實乃前無古人。東坡巾分內外兩層，外層較低，環抱內層，在前額正中留出豁口，《韓》卷中的高巾當屬此類。南宋文人一味追求蘇軾

的審美觀，東坡巾被許多文人雅士所效仿，江蘇金壇南宋周瑀墓和福建連江宋墓都出土了桶形高帽，是將東坡巾變為帽的款式。南宋馬遠《山徑春行圖》頁（臺北故宮博物院藏）和南宋梁楷《三高遊賞圖》頁（北京故宮博物院藏）裡文人的東坡巾與韓公之巾不差上下（圖16），顯然，《韓》卷的作者必是「張冠李戴」，把韓熙載的「輕紗帽」繪成南宋文人盛行的東坡巾了。

16a　南宋　馬遠　《山徑春行圖》
　　　頁（局部）

16b　南宋　梁楷　《三高遊賞圖》
　　　頁（局部）

圖16　比較韓熙載與南宋人服飾

16c　《韓》卷（局部）

二、樂舞禮儀

《韓》卷中樂舞伎們的南宋裝束，已證實了她們所處的時代。由於歷史上韓熙載與教坊副使李嘉明過從甚密，出入韓氏夜宴的樂舞伎們必然和南唐教坊有一定的聯繫，因而畫家在描繪這一場景時，不可能無視南宋宮廷的樂舞活動。

據《宋史·樂·教坊》載，趙宋王朝南渡後於紹興十三年（1143年）恢復教坊，但規模遠不及北宋。至孝宗朝隆興二年（1164年）撤除，由修內司組織社會力量代之。因此，南宋民間的各種藝人組織時常參與宮廷裡的音樂活動。「社會」是都城臨安（今浙江杭州）最有影響的民間音樂、戲劇組織，約有數十個，如專事唱賺的遏雲社，專擅隊舞的女童清音社和長於演奏的清樂社等，專業分工十分精細，平常的演出場地是瓦子、勾欄；其次是「趕趁人」，吟唱於茶樓酒肆；社會地位最底的是「路歧人」，多半是失去土地的破產農民，只能劃地賣藝。遇到朝中用樂時，由修內司教樂所臨時徵雇。上述三種層次的藝人同臺登場，稱為「和僱」。因此，《韓》卷裡樂舞伎們的形象和服飾應取自當時流散在臨安城的民間藝人。據其陣容，頗有清音社等「社會」的排場，她們既能應詔出入皇室，更何況官宦之家。可見，該圖也是研究南宋民間音樂活動的形象材料，彌足珍貴。

畫中的羯鼓和六么舞曾多次被作為《韓》卷是五代的依據，該樂器和舞蹈雖源於唐代，但在南宋，愈加暢行。畫中羯鼓與唐南卓《羯鼓錄》所云一致：「䂓如漆桶，山桑木為之，下以小牙床承之。」這種斜架在牙床上的羯鼓，也出現在白沙1號北宋墓（位於河南禹縣）前室東壁的壁畫上。再據《武林舊事》卷一，南宋禁中屢用羯鼓，楊誠齋詩云：「春色何須羯鼓催，君王元日領春回。」六么舞起源於唐代江南，據《全唐詩》中李群玉《長沙九日登東樓觀舞》詩為證：「南國有佳人，輕盈綠腰舞。……翩如蘭苕翠，婉如游龍舉。」綠腰舞即六么舞，亦稱扭腰舞。行至南宋，種類繁多，僅《武林舊事》卷九就錄有十九種之多。

值得注意的是，「聽樂」、「擊鼓」等段中分別繪有聽客和德明和尚作雙手叉合的手勢。此非閑舉，而是宋代致禮的手語，謂之「叉手」。「叉手」肇始於唐代，風行於兩宋，元初仍有延續，至明，已絕。元初的《事林廣記》刊刻了《習義（叉）手圖》，圖解曰：「凡叉手之法，以左手緊把右手大扭指（即姆指，筆者注），其左手小指則向右手腕，右手四指皆以左手大指向上，如以右下掩其胸，手不可太著胸，

須分，稍去胸二、三寸，方為叉手法也。」《韓》卷的叉手方式與上述基本相合，南宋佚名的《雜劇人物圖》頁（北京故宮博物院藏）繪二人叉手，是演員在場上相互致禮的動作；白沙2號北宋墓室西南壁繪一叉手侍立的少僕。這種禮儀在宋代筆記裡多有記述，足見宋人習此禮之盛（圖17）。

17a　南宋　佚名　《雜劇人物圖》頁（局部）　　　　17b　《韓》卷（局部）

圖17　叉手禮比較

　　畫中的樂伎們也顯露出南宋新的儀規。按南宋陸游《老學庵筆記》載：「徐敦立言往時士大夫家婦女坐椅子、兀子，則人皆譏笑其無法度。」徐敦立係徐度之子，是兩宋之際的重臣，他所說的「往時」，當指北宋，北宋以前的繪畫全無婦女在男子面前使用坐具的形象，北宋白沙1號墓前室東壁畫有女樂伎師們立地演奏的情形。據徐敦立之語，可以推斷：這種儀規在南宋已有所突破，手持樂器的婦女們可堂而皇之地排坐在主人的堂前和榻上，《韓》卷所繪，正是這一新規的體現，也與五代韓熙載放縱的生活態度合拍。

三、家　具

　　將《韓》卷中的各式家具投放到唐、宋家具發展史中，方可辨驗出這些家具的時代。唐末、五代至宋初，是家具發生嬗變的重要時期，原先隸屬於床上的家具如衣架、妝鏡等，相繼脫離床面，立於地上；杌、墩、椅等則獨立完成了臥榻兼有的坐具

功能。五代正處於家具變化的過渡階段，這在五代南唐的畫中已有充分反映，各種家具的形製尚欠成熟。而《韓》卷家具體制完備，確存疑寶。家具的傳承性有較強的一面，它不會因改朝換代而廢止舊有的樣式。如畫中的踏床子，是五代以來較為穩定的樣式，切不可以此作為斷代的依據；應該注意到家具還有隨歷史發展變化較快的另一面，有的是新出現的家具種類，有的是打破了舊有的形製、轉化成新的樣式，這些都會透露出時代的造型特徵。把握住這一要點，就不會被圖中雜陳的一些宋以前的家具所迷惑。將南唐遺作與《韓》卷相比，無論是屏榻几椅的造型特點，還是細部結構，皆相去甚遠，如隔三世，前者粗厚拙重，後者精細靈巧並與許多南宋文物呈現的家具樣式合範。

　　《韓》卷繪製的插屏，在諸多南宋畫中得到印證，如劉松年《四景山水・春圖》卷（北京故宮博物院藏）、佚名的《女孝經圖》卷、《水閣納涼圖》頁、《秋窗讀易圖》頁（遼寧省博物館藏）等，幾乎都是一式的黑色抱鼓狀屏坐和屏額及石綠色的裱邊；上述南宋畫中的條案，其牙條的樣式和根子的分布及漆色也幾乎與《韓》卷的條案一致（圖18）。

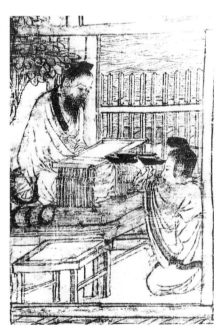

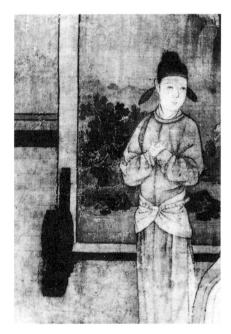

18a　南唐　衛賢　《高士圖》卷（局部）　　　　18b　南宋　佚名　《女孝經圖》卷（局部）

圖18　屏、桌樣式比較

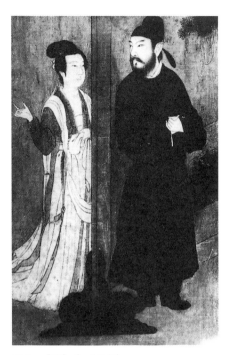

18c　南宋　佚名　《秋窗讀易圖》
　　頁（局部）

18d　《韓》卷（局部）

18e　南宋　佚名　《水閣納涼圖》頁

18f 南宋 劉松年
《四景山水·春
圖》卷（局部）

18g 南宋 佚名
《蕉蔭擊球圖》
頁（局部）

18h 《韓》卷
（局部）

　　《韓》卷中的坐具更值得研究。敦煌莫高窟的西魏285窟壁畫上最早出現了僧徒坐於椅上的形象，唐貞元十三年（797年）的《濟瀆廟北海壇祭器物銘碑陰》較早地記載了使用椅子的史實：「繩床十，內四倚子。」會昌四年（844年），已有宮廷使用椅子的記載❺。由此可以推測出，椅子最初是佛教徒坐禪時的用具，而後才被上層社會使用。王銍《默記》卷上記述了原南唐左散騎常侍徐鉉步入李後主殿內的見聞：「老卒遂入取舊椅子相對，鉉遙望見，謂卒曰：但正衙一椅足矣。傾間，李主紗帽道服而去。……徐引椅少偏，乃取坐。」周文矩《重屏會棋圖》卷（宋摹本）繪李璟三兄弟坐於榻上對弈；王齊翰《勘書圖》卷只畫一只扶手椅；衛賢《高士圖》軸不見有坐椅。可見，椅子在南唐並非是常設之物，還未廣泛普及。北宋中期至南宋，椅子才逐漸流行到社會各階層。這個時期的宋人筆記裡大量地出現了「椅子」、「倚子」等名詞。1958年，河南方城鹽店村的北宋強氏墓出土了一件陶椅（中國歷史博物館藏），陶椅上鋪有椅披，基本結構與《韓》卷的坐椅相仿。與此相近的還有南宋趙伯駒（傳）的《漢宮圖》頁（臺北故宮博物院藏）中的坐椅和椅披。椅披亦稱椅背，宋、金史籍裡都有記載，《顏氏家藏尺牘二曹禾書》錄：「……敢借桌圍兩條，椅披、坐褥各二。」《金史·儀衛志》有關皇太子鹵簿有「戲麒麟椅背」的物名。足以證實椅披是北宋末至南宋普遍使用的附屬坐具，它必然是在椅子出現後才產生的，至少在現存的唐、五代繪畫和文獻中未出現椅披（圖19）。

19a　南宋　趙伯駒（傳）　《漢宮圖》頁
（局部）

圖19　椅子樣式比較

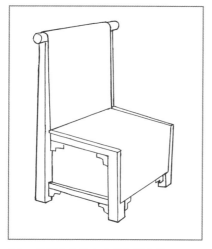

19b　北宋強氏墓出土的陶椅線圖

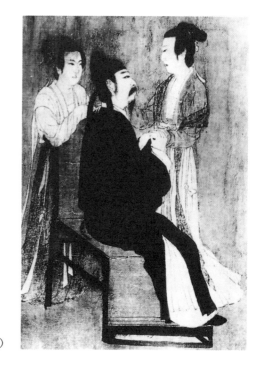

19c　《韓》卷（局部）

　　《韓》卷還有其他家具可在宋代文物裡找到對應點，如衣架的大體形製不出白沙北宋墓的壁畫樣式，畫中的覆盂形坐墩等是宋代常見的坐具，與佚名《女孝經圖》卷的坐墩無不相同。「歇息」一段裡的獨支燈檠，可在南宋牟益《擣衣圖》卷和馬麟《秉燭夜遊圖》頁（臺北故宮博物院藏）中得見。「清吹」一段裡韓氏與朗粲並坐的冂形榻，見於宋人《仕女梅妝鏡》（周肇祥舊藏）中的木床和金代佚名《平林霽色圖》卷（美國波士頓美術館藏）的磚炕，這種臥具的遠祖極有可能是來自唐代石窟裡冂形的祭壇。這類家具未必都起於宋代，但《韓》卷大多數家具的形製在宋代繪畫中反復出現，絕非偶然（圖20）。

圖20　其他家具樣式比較

20a　南宋　馬麟　《秉燭
　　　夜遊圖》頁（局部）

20b　《韓》卷（局部）

20c　《韓》卷衣架

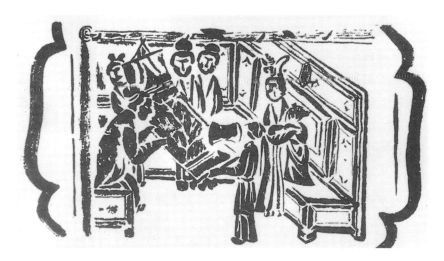

20d　宋人　《仕女梅妝鏡》拓片

四、有關器用的問題

器用和家具一樣，有著複雜的年代重疊問題，前朝的模製甚至實物仍會被後人沿用，而往往是這些跨經數朝的器用樣式妨礙了我們準確地斷定《韓》卷的年代。

《韓》卷反復出現盞托，江蘇連雲港海州製磚廠曾出土了五代盞托，因此成了《韓》卷係五代之作的依據。事實上，盞托始於南朝，江西曾出土了南朝的青瓷盞托❻，至唐代，盞托愈加暢行。南宋程大昌《演繁露》卷一五和李濟翁《資暇錄》卷下都認為盞托是唐代蜀相崔寧之女的創物，今有南朝盞托出土，此論不攻自破。

給《韓》卷斷代的關鍵在於將注意力集中在畫中富有宋代特色的器用上。如青瓷的色澤和造型應屬越州窯系，其中的溫酒用具注子和注碗帶有鮮明的宋代特色。晉、唐的雞首壺是注子的雛形，中唐越窯，已燒製出注子，其造型飽滿充盈，喇叭口，長把短嘴，南唐李昇陵出土了一把殘注，仍保留了唐代的造型風格。南唐後期，江南越窯出現了新型注子，江蘇鎮江和北京西郊都出土了幾乎是一種模式的刻花青瓷壺，越窯的遠銷能力竟北抵遼國。注形為直流曲柄、圓腹，特別是注嘴加長，越出唐範。入宋，在五代的基礎上，注形漸趨修長，圓腹上出現鮮明的折肩，形成了較為固定的宋代模式，越窯、汝窯、磁州窯等都燒製這種注子，《韓》卷的注子正屬此製。

與注子配套使用的注碗（一稱溫碗），尚未見有五代之物，五代史籍亦失載，宋李誡《營造法式》卷一二和江少虞《皇朝事實類苑》卷七一等均錄有使用注碗的史實。浙江海寧、安徽宿松、江蘇句容等地的北宋墓都出土了注子和注碗。顯然，注碗是晚於注子的酒具，至少在北宋開始流行。上述出土的注子、注碗可見諸宋人《春宴圖》卷（北京故宮博物院藏）和宋人《文會圖》軸（臺北故宮博物院藏）等畫中，皆與《韓》卷的注、碗相近。另外，這三件古畫裡的高足盤、平底盤亦為同製（圖21）。又據南宋鄧椿《畫繼》卷一〇載，當時「亦有以絹素為團扇，持柄長數尺為異耳」，見圖15f中的長柄團扇，即鄧椿所說之物。

與《韓》卷相吻合的宋代文物屢見不鮮，難以逐一列出，冗舉前文的諸多例證，也許能證實畫中文物典章與宋代的同一性不是偶然的巧合，而是同一文化氛圍裡產生

❻見《江西文物》，1991年4期，圖版肆──五。

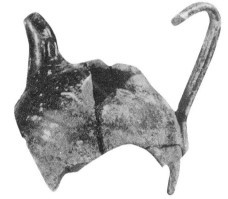

21a　南唐　李昇
陵出土的執
壺殘體

21b　五代　青釉壺

21c　宋　佚名　《春宴圖》卷（局部）

21e　《韓》卷（局部）

21d　北宋　畫花人物紋壺

圖21　注子、注碗樣式比較

的必然結果。《韓》卷的文物錯綜複雜，以孤證來判斷其年代是十分困難的，只有在相當數量的文物典章顯現出共同的時代傾向時，才能確定其畫的年代。前文所查考的文物典章等，可大致分為四種時空關係：一是數朝沿用、缺乏時代特色的文物；二是數朝沿用、但在宋代顯出新變的實物；三是數朝沿用、而盛行於宋代者；四是前所未有、始於北宋或南宋的物品（詳見頁五九之圖表）。隨著出土文物的日益增多和相鄰學科研究的不斷深入，今後可在《韓》卷裡發現更多的帶有時代印記的文化特色。

五、畫風、題跋與作者

(一)《韓》卷與南宋畫風

　　繪畫風格的時代性可檢驗上述的考證結果，而表現手段直接反映了作者對所處時代的理解和描繪客觀形象的能力。任何新的畫風都不可能截斷與前人的藝術聯繫而產生突發性的飛躍。《韓》卷與現存的南唐畫跡和摹本相比較，缺乏一定的風格聯繫，出現了較為明顯的風格斷層。

　　經過北宋徽宗朝刻意求真的藝術追求，南宋繪畫的寫實技巧遠勝五代，狀物精細入微，《韓》卷即已全入此境。如描繪人物，渲染細膩，神情微妙；勾勒家具、器物，線條平整精到，體現了頗為雄厚的寫實能力和界畫功底。與許多宋畫的風格技巧較為相近，如北宋末的《聽琴圖》軸（舊傳宋徽宗作，北京故宮博物院藏）、南宋佚名的《女孝經圖》卷和《折檻圖》軸、《卻坐圖》軸等（後兩幅藏於臺北故宮博物院）。蘇漢臣的人物畫風亦與《韓》卷有許多相近之處。

　　細察《韓》卷中的屏、床圍、扇之畫，有南宋筆意處甚多，如屏畫和床圍畫上的樹石近北宋李成、郭熙的手法；遠山坡石的筆墨似南宋夏珪的水墨技法。紈扇上繪製的梅石純係南宋馬「一角」的構圖程式（圖22）。「聽樂」中的掩屏仕女，以半遮掩的含蓄手法表現了女性的柔美，並進一步向縱深展開仕女身後的空間，是較典型的宋人造型程式。這在卷軸畫和高浮雕中十分常見，如劉松年《四景山水圖·冬》卷裡，繪一掩簾仕女。鄧椿《畫繼》卷一〇記載了他曾見一軸畫：「畫一殿廊金碧煜燿，朱門半開，一宮女半露於戶外。」這種表現仕女和空間的造型方式在墓室浮雕和圓雕裡則更多，如四川宜賓，河南鄭州、禹縣，貴州遵義等均有出土，析其源流，唐已有之，而盛行於宋（圖23）。

22a　床圍畫（局部）

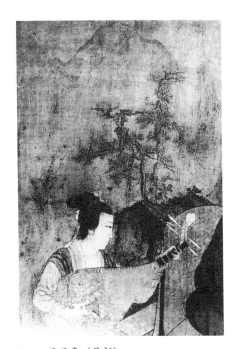

22b　屏風畫（局部）

22c　扇畫（局部）

圖22　《韓》卷中的筆墨技法

23a　北宋　河南禹縣白沙1號墓後室
北壁假門外的掩屏仕女雕像

23b　《韓》卷（局部）

圖23　掩屏（門）仕女比較

(二)題跋與作者

就《韓》卷的作者而言，一說是北宋初期的畫家；就作品的性質而言，一說是宋代《韓》卷的摹本，此論都相對接近了《韓》卷的本來面目。以筆者拙見，畫中出現了一些南宋之物，恐難出北宋初期畫家之手，如果是宋人摹本，應基本保留母本的南唐畫風和器物造型。縱觀畫中的時代風格（即造型特徵和表現技巧），作者是以南宋的社會生活為背景，再現南唐韓熙載夜宴的盛況，惜不知作者之名。

其實，作者姓名很可能就在引首的一段佚名題文裡（圖24）。全文已剩半截，根據字距推算，大約少了十六字，只餘二十字，聯繫上下文可蠡測為：「熙載風流清□□□□□（缺字約論及韓氏風流倜儻的個性和仕奉南唐之事）為天官侍郎以□□□□□（缺字約論及韓公夜宴之事）修為時論所誚□□□□□□著此圖。」「著」字前應是某畫家的官職或名字才合乎情理，題文的筆法得益於東晉二王和北宋蘇軾，又師法南宋高宗的書風，約出自南宋人之手。筆者以為，題文被人為地裁去有作者姓名的下半部分，又將末行行首之字致殘，其用意極可能是後人出於商業目的，假充顧閎中之

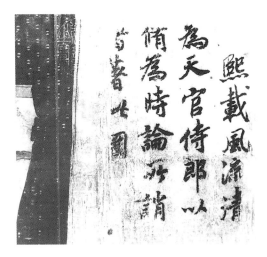

<div align="right">圖24　《韓》卷卷首殘題</div>

跡，以求善價。這一行徑大致做於元代前期，否則元以後的題文不會不涉及本幅的作者。

　　更值得深思的是，元代的班惟志、明清之際的王鐸等人的數段跋文並未作出此畫係顧閎中筆的結論，王鐸只是說「畫法本唐人，略無後來筆」說的是有關畫風的問題。一些繪畫著錄家亦十分審慎，清代孫承澤《庚子銷夏記》卷八和顧復《平生壯觀》卷六都未把《韓》卷列在顧閎中的名下。甚至一向跋屧的乾隆皇帝在卷首的題記裡也僅僅引用顧閎中曾奉旨作畫的典故，並未直截了當地判斷此圖的作者。乾隆皇帝含混的態度使《石渠寶笈·初編》的編撰者在卷七誤將《韓》卷的作者定為「五代顧閎中」，其文獻依據只能是北宋《宣和畫譜》卷七錄有顧閎中《韓熙載夜宴圖》，並參照了湯垕的鑒定結論，直接依據大概是畫中鈐有清康熙年間宋犖的鑒定印：「商丘宋犖審定真跡。」然而，宋犖並未就此題寫鑒語，在尚未考訂出此卷的年代、作者時，這種「真跡」的結論是十分空泛的。也就是說從這部《石渠寶笈·初編》開始，顧閎中「正式」成了《韓》卷的作者，並一直流傳至今。

　　真正的作者是晚於顧閎中三百年的南宋畫家，據作者對上層社會豐富的形象認識，極有可能是畫院高手。畫中嫻熟的院體畫風正是寧宗至理宗（1195～1264年）時期的體格，而史彌遠（1164～1233年）的收藏印則標誌著該圖的下限年代。

　　南宋寧宗、理宗朝畫院的人物畫創作正處於峰巔，精工寫實的人物畫家大致有三類：一是以劉松年為代表的道釋人物畫家；二是以李嵩為主的風俗畫家；三是一大批專繪歷史故事和表現儒教道德的畫家，現存這類南宋歷史畫除李唐外，全無名款。《韓》卷的作者極有可能屬於後者，他們所繪的線條在軟硬、粗細及衣褶結構上頗為

接近（詳見下文畫例），因皆無名款，不能斷然臆測《韓》卷作者的姓名。

以歷史故事為題材的人物畫在南宋得到了極大的發展，有其特定的社會歷史背景。畫院畫家們面對北方淪亡、江南臨危的現實，悉心表現歷史故事，傾注了愛國憂國的激憤之情。如李唐《采薇圖》卷（北京故宮博物院藏）、蕭照（傳）《中興瑞應圖》卷（天津市藝術博物館藏）、佚名《迎鑾圖》卷和《望賢迎駕圖》軸（上海博物館藏）、佚名《折檻圖》軸和《卻坐圖》軸（臺北故宮博物院藏）、劉松年《便橋會盟圖》（佚傳）等。其創作意圖全在於「明勸戒，著升沈」，激勵朝廷重施廉平之政。這種借古喻今的歷史畫是當時人物畫創作中湧現出的一股十分顯著的思潮，《韓》卷的歷史典故當不例外，其中必有畫家的一番苦心。

史彌遠是《韓》卷最早的收藏人，作者與他的關係如何，難以查考。但是，研究受畫人與畫中人的歷史背景，有助於我們解開是圖作者的創作意圖。史彌遠（1164～1233年），字同叔，明州鄞縣（今屬浙江）人，淳熙十四年（1187年）舉進士，歷大理司直、樞密院編修官、提舉浙西常平、起居郎、禮部侍郎兼同修國史，嘉定元年（1208年）拜右相，直至病卒，獨相二十五年，專擅朝政，權勢烜赫。在政治上，他反對韓侂胄抗金，最終殺害韓侂胄，函首呈送金人以求和，同時，又恢復秦檜王爵、謚號，把南宋政治進一步引向黑暗。史彌遠在私生活方面更是荒靡驕奢，「引布憸壬李知孝、梁成大等為之鷹犬，搏擊善類」。為相之日，終日沈醉於酒色之中，見有「美人善琴者，納之」❼「不思社稷大計，號臺諫其奸惡，弗恤也」❽。其放浪淫蕩的行徑受到社會的譴責。紹定三年（1230年），史彌遠與理宗飲酒過量，終日昏睡，「時人譏之云：『陰陽眼變理，天地醉經綸。』」❾甚至伶工樂人也為之驚憤，一伶人在史家豪宴時，恨不得以石鑽錐之，「翼日，彌遠杖伶人而出之境」。曾有一日，相府又開筵，在堂上演雜劇，「一士人念詩曰：『滿朝朱紫貴，盡是讀書人。』旁一人云：『非也，滿朝朱紫貴，盡是四明人。』自後相府有宴，二十年不用雜劇」❿。韓熙載晚年和史彌遠對待北方強敵的態度，均有不少相同之處：前者逃避，後者消極。兩人採取的生活方式更是同屬一類。所兼文職亦有相同之處：韓氏曾官史館修撰，任秘書郎，輔佐太子；史氏兼同修國史，拜太師。但兩人的不同之處亦值得注意，韓熙載放浪形骸，是出於對南唐朝廷的失望和逃避救國之責；史彌遠荒淫無恥，純出於苟

❼近人丁傳靖輯《宋人軼事匯編》卷一八，北京中華書局，1981年轉印本。
❽同上。
❾同❼。
❿同❼。

且偷安和賣國求榮。這是相同的歷史環境裡造就出的精神境界不同而生活方式相同的
歷史人物。因此，筆者以為，作者選畫韓熙載，意在以南唐亡國之臣的政治命運來規
勸當朝的史彌遠，希冀他能從韓氏荒淫的生活態度中有所感悟。這僅僅是筆者通過間
接史料所進行的推測，有待於方家們的指正。

　　五代周文矩的《韓熙載夜宴圖》曾在南宋流傳，《韓》卷的作者有可能受到周氏
畫本的影響。《韓》卷在明代江南地區流傳時產生的影響則更大，它是現存三件題為
《韓熙載夜宴圖》卷的祖本，其一藏於臺北故宮博物院，無款印，亦無清宮鑒藏印，
全圖共分五段，順序與《韓》卷相同，但畫中的衣冠服飾和屏風等均有變異，畫風稍
有生拙粗略之感。其二藏於四川重慶市博物館，畫中有唐寅題字，一說是唐寅臨 ❶，
全圖共六段，《韓》卷第四段「清吹」被分割為兩部分，臨者將韓氏的坐像和侍女移
至卷首，獨立成段，夜宴在室內外交替進行。畫中大量出現了明代家具和器用等，屏
畫係明代浙派末流的山水畫風，其年代與唐寅的生活時期（1470～1523年）相近，但
人物線條粗重方硬，眉鬚草草，毫無唐寅靈動秀逸、精巧縝密的工筆人物畫風，山水
屏畫更與唐寅之跡相去甚遠，缺乏文人情致（圖25）。韓熙載夜宴之事在明、清江南

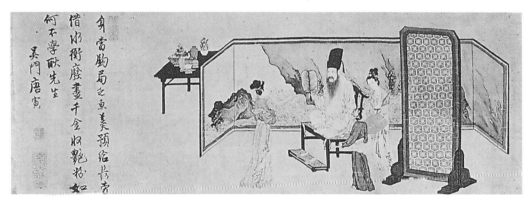

25a　之一

圖25　明　佚名　《韓熙載夜宴圖》卷

❶董其祥、徐文林《唐寅臨〈韓熙載夜宴圖〉卷》，見《藝苑掇英》第7期，頁24～28，上海
　人民美術出版社，1980年。

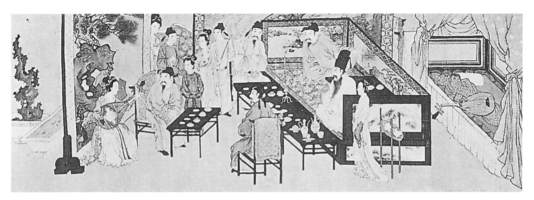

25b　之二

25c　之三

25d　之四

25e 之五

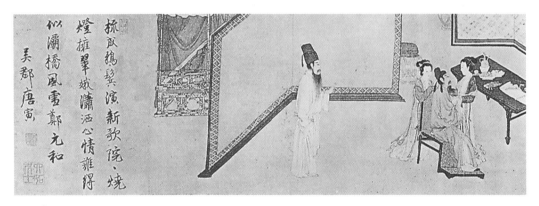

似灞橋風雪鄭元和
吳郡唐寅

抓成攪鬆演新歌院、燒
燈擁翠城瀟洒心情那得

25f 之六

25g 之七

形成了穩定的行樂類繪畫題材和固定的造型程式，這本所謂唐寅的《韓熙載夜宴圖》
卷在清代仍被傳摹不絕，今廣東省博物館藏有清代蔣蓮的《摹韓熙載夜宴圖》卷（圖
26）則又是一例。另一件是傳為元代王振朋本（圖刊於原田謹次郎編《支那名畫寶
鑒》，頁二九二，大塚巧藝社出版，昭和十一年十一月），將此本與王振朋真本相校，
難出一人之手，擬似明代「蘇州片子」的手筆（圖27）。《韓》卷不僅是這些臨本的

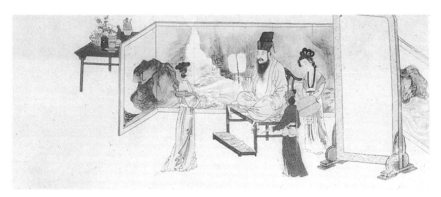

26a　之一

26b　之二

圖26　清　蔣蓮　《摹韓熙載夜宴圖》卷

圖27　明　佚名（舊傳元・王振朋）　《韓熙載夜宴圖》（局部）

祖本，而且影響到後世的人物畫造型，如臺北故宮博物院庋藏的唐代張萱《明皇合樂圖》頁，內有一托盤仕女，與《韓》卷「歇息」段托盤仕女的形象和盤中之物十分相近（圖28），給研究《明皇合樂圖》頁是否為唐代張萱之跡，提供了一個較為可靠的實證。同樣，以這種鑒定方法來重新審視早期人物畫，亦可發現許多類似《韓》卷的諸種問題。

重新探討《韓》卷的年代等問題，除了有利於消除長期存在著的疑竇，使五代和南宋的繪畫史趨於客觀，還有助於矯正其他藝術史的結論。因為《韓》卷本身的文物價值和標尺作用，竟使以往論及五代衣冠服飾、音樂舞蹈、家具器皿和社會風俗的著作，都以《韓》卷為例證。可以說：如果所引證的論據在年代上發生錯位的話，就有可能扭曲相鄰學科的結論。

由於歷史的局限性，清代有許多鑒定家和著錄家將一些古畫的年代大大提前。對於他們的鑒定結論，必須與有關的出土文物、年代可靠的古畫及相應的古籍文獻逐項吻合，方可取用，否則應另作探究。目前，這類問題較廣泛地出現在國內外博物館庋藏的元代以前人物畫中，是美術史研究亟待解決的基礎課題，也是古畫鑒定較薄弱的

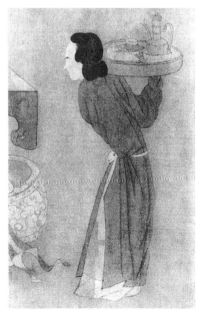

28a　《韓》卷（局部）　　　　28b　唐　張萱（傳）　《明皇合樂圖》
　　　　　　　　　　　　　　　　　　　頁（局部）

圖28　托盤仕女比較

環節。早期人物畫（指元代以前）的鑒定方法不同於明、清和近、現代繪畫，後者的
解決方法可通過類比某個畫家各個時期的畫跡，從中找出其藝術形成和演化的規律，
並結合畫中的題跋、印鑒和有關收藏、著錄史，從而形成一整套具有經驗性的鑒定標
尺，俗稱「望氣」。但早期人物畫遺存不多，其中有作者自署名鈐印者甚少。除此之
外，小部分無款印的畫跡被斷為某朝佚名之作，大部分被委以某名家之作。更有甚
者，明、清兩季的造假者將當朝的人物畫混為早期古畫。因此，今人難以用「望氣」
的鑒定方法去面對早期人物畫，特別是某畫家的傳世孤本。

　　我們只能根據有限的可靠圖像、史料等來確定早期人物畫各個朝代基本的藝術面
貌。更重要的是，鑒定早期人物畫必須抓住人物畫特有的社會性和人文因素，借助相
近學科如考古學、民族學、文獻學、圖像學的研究成果等，建立起一系列科學的、多
視角的鑒定方法。針對早期人物畫不同的題材擇用不同的研究方法作為鑒定的切入
點，如民俗學與風俗畫、民族學與反映少數民族生活的繪畫、文獻學與歷史畫和軍事
題材繪畫等，這樣才有可能解決早期人物畫鑒定的爭議。

附：《韓》卷文物典章時代表

時代　名目	唐	五代	北宋	南宋
六么舞	████████████████████████████			
羯鼓	████████████████████████████			
托盞	████████████████████████████			
四褑衫	████████████████████████████			
叉手禮	────────────	────────	████████████	
椅子	────────────────────	────────	████████	
長嘴注		────────────────────		
踏床子		────────────────────		
注碗			────────────────	
褙子			────────────────	
椅披			────	
東坡巾				████████████
婦女髮飾				████████████
抱肚				████████████
家具樣式				████████████

注：██████ 流經的朝代　██████ 高潮期

北宋「燕家景」和屈鼎《夏山圖》卷

北宋山水畫家屈鼎的《夏山圖》卷係美國紐約大都會博物館的藏品，絹本墨筆，縱45cm、橫114.8cm，《石渠寶笈·續編》著錄（圖29）。

是圖無作者款印，舊傳北宋燕文貴筆，美國學者方聞先生在《夏山無盡》一書中論及本幅時，從北宋山水畫風的演變為出發點，將《夏山圖》卷定為屈鼎之作，是有充分的依據。從收藏、著錄的角度分析，此圖還有更多的依據與屈鼎有關。幅上左下鈐有北宋徽宗朝宣和年間（1119～1125年）內府的朱文鑒藏璽「宣和」，《宣和畫譜》卷一一記載了御府庋藏屈鼎的三幀《夏景圖》，而未錄一件燕文貴的畫跡，不難推斷，這件《夏山圖》卷與燕氏無涉，無疑是上書著錄屈鼎的三件《夏景圖》之一。

與燕氏相關的是，屈鼎是燕文貴的門人，故本幅易被視為燕作。燕文貴（約967～1044年），一作貴，吳興（今浙江湖州）人，原隸籍軍中，太宗端拱年間（988～989年）被畫院待詔高益舉薦入宮❶，官至待詔。大約在燕文貴的晚年，仁宗朝（1023～1063年），開封籍（一說陝西籍）的屈鼎進入翰林圖畫院，任祗候，屈鼎應是在這個時期才有機緣系統地師承燕文貴。屈鼎曾為同中書門下平章政事龐籍（988～1063年）的府第繪製屏風，可知屈氏成名之早。他一生作畫不輟，「未死前數日，猶畫不止」❷，九十四歲而逝。

整個北宋山水畫的主導風格是延續和發展了五代荊浩、關仝開創的北方山水畫派，以全景式構圖展現北方大山大水的雄偉氣魄。燕文貴創制的「燕家景」與范寬巨峰大嶂式的景致在李成之後的北方山水畫派中各執牛耳。所謂「燕家景」，語出

❶北宋·郭若虛《圖畫見聞志》卷四《紀藝下》認為燕文貴是在真宗大中祥符（1008～1016年）初，預修玉清昭應宮被劉知都所識，薦入朝中。

❷引文出自下書。屈鼎的生卒年當可粗考，據晁說之《嵩山文集》卷一七，晁說之曾於宣和癸卯年（1123年）作序時說：「屈鼎卒年九十有四歲。」其孫在癸卯年「年近七十」，其孫約生於1053年左右。若以屈鼎較其孫年長五十歲來推算，估計屈鼎大約生於真宗咸平年間（998～1003年）末，卒於哲宗元祐年間（1086～1094年）。

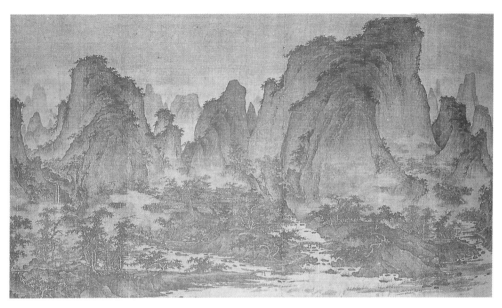

29a 左半段

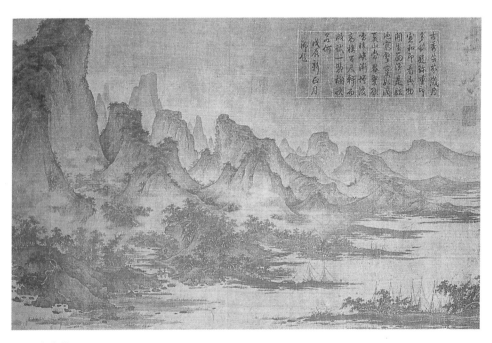

29b 右半段

圖 29 北宋 屈鼎 《夏山圖》卷

南宋鄧椿《畫繼》卷六，稱之為「清雅秀媚」，其畫風繼承五代至宋初李成的成就，李成「所畫山林藪澤，平遠險易，縈帶曲折，飛流危棧，斷橋絕澗水石，風雨晦明煙雲雪霧之狀，一皆吐其胸中而寫之筆下，……」❸。「燕家景」順沿了李成注重筆精墨微、景觀豐富和季節分明的山水畫發展脈絡，並在此基礎上有了進一步的發展，經過燕文貴、屈鼎等人的努力，演進成風格獨具的「燕家景」，他們以太行山一帶的野山野水為主題，多用尖勁細膩的筆法鋪展出群峰巨嶂，並將界畫水殿樓臺隱繪其中，煙雲繞溪，林木蔥鬱，山體重疊或綿延，以善畫澗谷曲行為勝，滿足了欣賞者搜尋生活的審美需求（圖30）。據現存燕文貴的畫跡《江山樓觀圖》軸和《溪山樓觀圖》卷（分別藏於臺北故宮博物院和日本大阪美術館，圖31、32）及著錄中的《舶船渡海圖》等，畫中場景宏大、界畫樓臺或舟船和全景式構圖是「燕家景」的基本特色。今上海博物館庋藏的佚名長卷《溪山圖》卷也是典型的「燕家景」，其畫風與燕氏之作難分伯仲（圖33）。

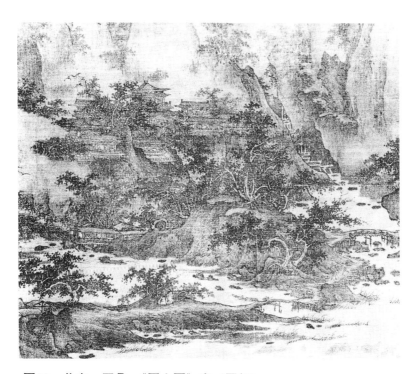

圖30　北宋　屈鼎　《夏山圖》卷（局部）

❸北宋《宣和畫譜》卷一一。

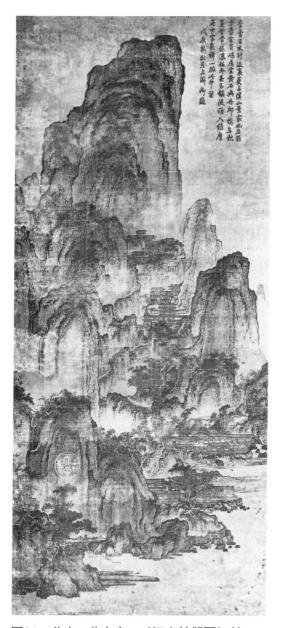

圖31　北宋　燕文貴　《江山樓觀圖》軸

燕文貴的傳世作品與屈鼎相比，開闊的場景不及後者協調、統一，可以說，在橫向展開的北方山水畫長卷中，屈鼎《夏山圖》卷的立意和寫實手法亦超出了前人。「燕家景」代表了北宋山水畫水墨細筆一路的寫實能力，本幅的藝術水平正處於這一路畫風的峰巔。這一力作的發現，不僅彌補了屈鼎無傳世作品的空白，而且增強了對北宋「燕家景」的認識。

據《宣和畫譜》卷一一載，屈鼎「學燕貴作山林四時風物之變態，與夫煙霞慘舒、泉石凌礫之狀，頗有思致」與本幅畫風合範。根據畫中地形地貌的特徵，係以石質為主的太行山麓，寫盡峰巒、坡石、溪澗、煙雲、林木、樓臺、舟橋在盛夏雨霽的自然形態，雨後飛泉成瀑，煙靄四散，漁夫啟航，樵夫進山，展現了太行腹地的一派生機。藏於山腰的寺觀更增添了巍峨秀美的氣勢。

畫中林木有李成蟹爪樹的遺法，蒼翠之中，顯出用筆瘦硬、勁挺的畫法；樓臺不用界尺卻得界畫之工整而另具靈巧飛動之致，舟棹和村落的用筆平穩，結構清晰；以點子皴、雨點皴皴出山體，筆跡較范寬的斧劈皴、豆瓣皴顯得虛蒙柔和。無論是山石的局部還是整體，起承轉合盡顯變化，群山的脈絡、溪水的趨勢、雲氣的聚散、路徑的回轉，組合得生動自然而不失嚴謹。

屈鼎的畫風與范寬雖同屬北方山水畫派，但構思、構圖各有不同，屈鼎的「燕家景」造景細微綿延，力求變化，而范寬則強調形體結構的整一和簡練，獨取突兀狀的

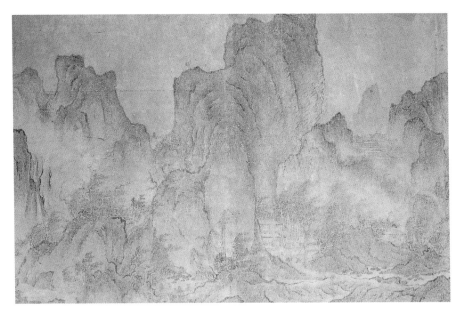

圖32　北宋　燕文貴　《溪山樓觀圖》卷（局部）

圖33　宋　佚名　《溪山圖》卷（局部）

高峰大石，其作「峰巒渾厚，勢壯雄強」❹，「對景造意，不取繁飾，寫山真骨，自為一家」❺。以審美角度而論，屈鼎獲山川之靈秀，范寬得自然之雄厚，前者為秀美，後者為壯美。後人評曰：「屈鼎畫山水，當時與范寬齊名。」❻由於范寬的聲望和北宋中、後期審美趣味偏向李成、范寬，故師承李、范者日漸增多，「屈則沈毅橫姿，幾絕來學之路」❼，很可能是屈鼎晚年用筆粗放，不為人解，宋代李彭《日涉園集》卷五評屈鼎《風雲圖》曰：「酒澆塊磊遂倒囊，素練忽復翻淋漓。」「墨雲靆霴摧半岳，飛動殆莫窮端倪。」已不是盛年時《夏山圖》的畫風。

在北宋郭若虛的《圖畫見聞志》卷一中，專述宋初三大家（李成、關仝、范寬）的用筆，屈鼎連同其師燕文貴被一併排除出「三家」之外。「屈鼎門人寥寥，未知有一人稱屈之徒也」❽，甚至屈家子孫也棄家法而改宗許道寧，以求善價。蘇軾以文人畫理論來衡量屈鼎，認為他「有筆而無思致，林木皆晻靄而已」❾，至此，屈鼎的畫名幾乎跌入谷底。之後，屈鼎的畫名為畫史淡忘，後人將他的畫跡歸入其師燕文貴之作，就不足為怪了。

在屈鼎的門人中，許道寧曾師承於他❿，由於這一層關係，屈鼎子孫直接師從許道寧，亦在情理之中。屈鼎和許道寧的畫跡裡都有李成遺法，但「許道寧既有師法，又能變通」。中年以後「脫去舊學，行筆簡易，風度益著」其畫越出「燕家景」，喜用闊筆側鋒直刷出山壁，人謂雨淋牆頭皴。畫林木、平遠、野水，筆法勁硬，命意狂逸，如《漁父圖》卷（美國納爾遜‧艾特金斯博物館藏）。

自北宋中期起，專繪「燕家景」的畫家已不多見了，但「燕家景」的風韻仍或多或少地被後人攝取，如郭熙的《早春圖》軸（臺北故宮博物院藏），甚至由北宋傳入金國的山水畫風中也略含有「燕家景」的布景程式，尤其是現藏於美國克里夫蘭美術館的《溪山無盡圖》卷最為鮮明。元明之際的趙原、清初王翬等許多山水畫家在不同程度上對「燕家景」皆有所領略，只是不知其源流而已。

❹北宋‧郭若虛《圖畫見聞志》卷一，中國美術論著叢刊本，北京人民美術出版社，1965年7月第1版。本書所用此書均屬此版本。

❺北宋‧劉道醇《聖朝名畫評》卷二，畫史叢書本，上海人民美術出版社，1982年3月第1版。

❻北宋‧晁說之《嵩山文集》卷一七，四部叢刊續編本。

❼同上。

❽同上。

❾北宋‧蘇軾《東坡題跋》卷五，津逮秘書本。

❿同上。

楊世昌《崆峒問道圖》卷考

　　《崆峒問道圖》卷是北宋道士畫家楊世昌唯一存世的畫跡，絹本設色，縱28.2cm、橫49.5cm，後世不曾著錄，現庋藏於北京故宮博物院（見圖34）。

　　是圖引首有宋□延大字隸書「崆峒問道」，故該畫得名於斯；拖尾有明人賈鬱、鍾啟晦的跋文，共鈐十方印，畫幅左上有楊世昌的名款，筆跡與繪畫用筆的風格協調一致，係作者自識，另有作者自鈐「畫學世家」一印。

　　本幅是根據《莊子・在宥》中的故事，表現道教始祖黃帝第二次求道於上古仙人廣成子的情形，屬道教題材的情節性繪畫。廣成子居於崆峒山（位於今河南臨汝縣西南六十里）石室裡，「南首而臥，黃帝順下風膝行而進，再拜稽首而問曰：『吾聞子達於至首，敢問治身，奈何而以長久？』廣成子蹶然而起曰：『善哉問乎！來！吾語女至道！……』」楊世昌截取廣成子「蹶然而起」、目視姿態殷殷的黃帝這一細節，他對這兩種不同身份、不同心態的人刻劃得細緻入微，廣成子在昏昏默默的神態裡閃

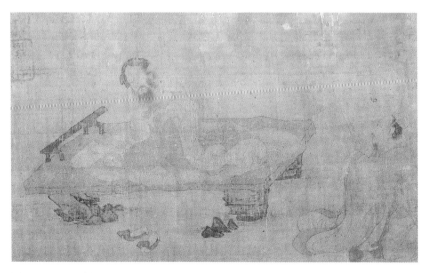

圖34　北宋　楊世昌　《崆峒問道圖》卷

爍出清晰的哲學思辨，黃帝誠惶誠恐的姿態中顯現出虔敬的求道精神。被奉為道教始祖的軒轅黃帝得「道」於仙人，使這一宗教更為神聖。

《崆峒問道圖》卷的人物線描細勁秀挺，宛若遊絲，氣暢韻雅，極為精練簡約；設色恬淡溫潤，全無穠麗俗艷之色。石榻用筆在抑揚頓挫中顯得強勁有力，留有北宋北派山水畫小斧劈皴的筆法。

楊世昌幾乎是被遺忘的重要畫家，其客觀原因是史載甚少且零亂，畫跡未被著錄，有關他的生平行狀散見於《東坡全集》（施注）、元代夏文彥的《圖繪寶鑒·補遺》、清初施愚山的《矩齋雜記》和《四川通志》裡。

楊世昌，字子京，名與字取《左傳》「卜世其昌，莫之與京」之意，本係武都山（今四川綿竹縣北）人，曾中進士，性好遊歷，蘇軾稱他「一葉扁舟任飄起」、「泥行露宿終無疾」。

楊世昌善作蜜酒，能鼓琴吹簫、通星曆、善占卦，精於黃白藥術等，尤長於山水畫，今已無山水畫存世，只在《崆峒問道圖》卷裡的石板、石基上留下精湛的筆墨，他的「畫學世家」之印，表明了他出身於纍世以畫為業的家庭。

值得注意的是，楊世昌是蘇軾交遊中罕有的道士之一。自北宋神宗元豐三年（1080年）起，蘇軾因「烏臺詩案」被貶為黃州（今湖北黃岡）地方官，當時的蘇軾正處於逆境，欲以道教思想來練達人生，故開始與剛下了廬山來到黃州的楊世昌過從甚密。楊世昌豪放不羈的個性和通脫放達的生活態度，對信奉儒、佛的蘇軾給予了較大的影響，尤其是蘇軾和楊世昌在元豐五年（1082年）的七月和十月先後兩次同遊赤壁，蘇軾因此作《赤壁賦》和《後赤壁賦》（賦中的吹簫道士正是楊世昌），賦中所流露出的道家思想，如齊生死和昇仙意識不可能不來自於楊世昌的影響。

從楊世昌與被貶謫到黃州的蘇軾之間的交遊來看，可以推斷出楊世昌的活動範圍大致在今四川、湖北、江西等長江流經的地區；而現存的《崆峒問道圖》卷的藝術價值，正是代表了北宋這一遠離中原地區的繪畫風格，堪為畫中珍品。因為，目前存世的北宋繪畫名跡大多出自北方中原地區的畫家和宮廷畫家之手，一度在五代西蜀地區興盛的繪畫已鮮有真跡傳世。楊世昌的《崆峒問道圖》卷恰在某種程度上彌補了北宋四川、湖北一帶少有繪畫作品傳世的缺憾，還有助於研究這一地區有關道教的繪畫活動。

道教繪畫在西蜀有較深的藝術淵源。王蜀時期的道士畫家張素卿主繪了著名的青城山丈人觀道教壁畫。至宋初，西蜀地區形成了兩種道教繪畫風格：一種是以孫知微、趙雲子為代表的粗筆人物畫，繼承了五代石恪的畫風，青城山諸道觀是他們獻藝

的重要場所，惜其畫不存；另一種是以唐盧棱伽為宗的細筆人物畫，而今僅存楊世昌的具有地域特色的《崆峒問道圖》卷，對探討流行在北宋四川、湖北一帶的這一畫風是十分可信的直接材料。

　　《崆峒問道圖》卷，異於北宋吳道子傳派武宗元和文人畫家李公麟的人物畫線描風格。北宋的描法注重筆鋒在提按不均力的運行過程中，追求線條的粗細、剛柔等不同變化；而楊世昌則較多地保留了唐人圓細柔緩的遊絲描，在敷色方面也一洗唐人富麗華貴的色澤，滲入了道家簡樸清瀟的審美觀。

宋代盤車題材畫研究

　　盤車類繪畫題材係古代風俗畫的範疇，盤，即環山盤繞之意，漢司馬相如《子虛賦》有「其山則盤紆岪鬱」之語。故盤車圖多以高山峻嶺為背景，渲染各類車輛跋山涉水的曲折旅途，它融山水、人物、界畫為一體，繪者須嫻熟地駕馭多種繪畫技能，並使之和諧統一。

　　晉明帝司馬昭是記載中最早的風俗畫家，唐代將風俗畫以畫種的形式確立下來❶，以表現交通為內容的有行旅、舟車和騾綱等，如王維曾作《運糧圖》和《騾綱圖》。至五代，車運已占據商旅活動的主體，出現了以畫盤車見長的畫家，南唐衛賢作過《閘口盤車圖》和《盤車圖》多幅，與之齊名的後梁畫家胡翼和從中原入蜀的趙德玄也精於此道，他們都描繪了當時當地的運輸活動。

　　入宋，盤車圖從行旅、舟車、騾綱類題材游離出，成為相對固定和獨立的繪畫題材。舟車演化成類同郭忠恕《雪霽江行圖》軸的界畫，行旅、騾綱轉變為近似范寬《谿山行旅圖》的山水畫。《盤車圖》為許多畫家反覆描繪，擅長者有不知名的工匠，也有畫院待詔。這種題材得到盛行適應了宋代社會乃至市民階層的審美要求。北宋已出現了雜劇，欣賞者固然也希冀繪畫亦能表現富有情節變化的客觀生活。

　　而這種客觀生活在北宋廣為多見的是圍繞商業所展開的各種運輸活動。途經宋都汴京的汴河，每年要從南方漕運百萬石糇食，各種不同的車輛是漕運集中和疏散貨物的主要工具，往復不息的夜市加速了商業機器的運轉。

❶有關風俗畫的研究，詳見畏冬《中國古代「風俗畫」概論》，《雄獅美術》1990年第11期。

一、《盤車圖》軸淺見

圖35 宋 佚名 《盤車圖》軸

北京故宮博物院收藏的《盤車圖》軸（絹本設色，縱109cm、橫49.5cm，圖35）正是從盤車的角度反映了溝通北宋商業經濟流通的車夫和馭手，刻劃了商販暮前趕路投宿的情景。此作被定為宋畫，左邊幅有清初梁清標「玉立氏圖」、「觀其大略」二印，右上鈐「乾隆御覽之寶」等，《石渠寶笈‧初編‧御書房》著錄。圖中有許多細節可作為進一步探測其創作時代的依據：小客棧顯露出北方山村的格局，店前歇息著的駝隊罕見於南宋，樹石的表現技巧還有北宋哲宗朝李、郭傳派卷雲作皴、蟹爪寫枝的藝術特點，不難推斷，是圖可細定為北宋哲宗朝前後的作品，是現存較早的盤車圖之一。該畫的精絕之處是用短勁有力的釘頭鼠尾描，頓挫有致地把身著棉服的車夫疾步推車的拼搏姿態勾勒得扣人心弦，蘊含了很強的藝術感染力（圖36）；這種前拉後推的獨輪車被南宋初孟元老的《東京夢華錄》稱為「串車」，曾見於張擇端的《清明上河圖》卷。另一條道上有一牛拉棚車，與串車殊途同歸，直驅客店。

作者把盤車和客棧的依存關係有機地結合起來。繪於山道轉折處的客棧豐富了畫面的內容，不僅交代了它與車夫的邏輯關係，也給讀者的視覺感受留出一個鬆弛

圖36　宋　佚名　《盤車圖》軸
（局部）

圖37　宋人（傳）　《盤車圖》軸

圖38　南宋　朱銳（傳）　　《盤車圖》軸

的欣賞之地，這種一張一弛、富有戲劇性
變化的構思方法盛傳於以後的盤車圖中。
車夫、山道（或河澗）、野店是盤車類繪
畫題材基本的描繪內容和創作模式。

　　臺北故宮博物院一件佚名《盤車圖》
軸（圖37）和美國波士頓美術館收藏的款
為朱銳《盤車圖》軸（圖38），從總體布局
的結構到茅舍旅店內的細微情節都未脫離
北京故宮的藏本，可以看出，這件《盤車
圖》軸的範本作用。

二、《閘口盤車圖》卷新證

　　該畫藏於上海博物館（絹本設色，縱119.2cm、橫53.3cm，圖39），幅上左下角有款識：「衛賢恭畫。」該館的鑒定家對這件盤車圖從定為五代衛賢之跡到斷為五代宋初之作，約在1997年，該館重新裝裱了《閘口盤車圖》卷，據該館專家單國霖先生云，揭裱時發現了作者名款的殘跡，雖難以辨識，但字形絕非衛賢之名。然而，對此畫的年代考訂難以終了，還有更多的方面需要深入探討。

　　曾有專家❷運用了大量的歷史文獻詳細地考證了畫中的建築、酒樓和水磨等，具有十分重要的研究價值，本文不予贅述。值得思考的是，以記述北宋末和南宋的史料考鑒出五代的作品，恐有刻舟求劍之難；以建築和水磨的風格、樣式作為考鑒古畫的年代是科學依據的一個重要方面，但由於建築等固定物的型製具有相對穩定的傳承性，時間上也有一定的延續性，因此作為考證年代的上限是無可非議的；在古畫鑒定中的另一個重要方面是某種地域性的風俗，某種衣冠、器械的定式，甚至某些事件產生所占據的時間和空間都要比建築小得多，這些將有助於縮小上、下限年代的距離，縮小作品所繪的區域，在此，筆者試圖作些粗淺的查證。

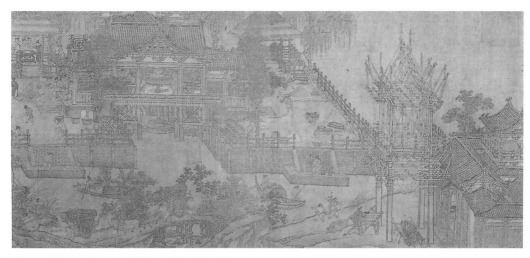

圖39　北宋　佚名　《閘口盤車圖》卷

❷鄭為《閘口盤車圖》卷，《文物》1966年第2期。

　　首先，圖中最早的鑒藏印「政和」限定了這件作品繪製的下限年代在北宋徽宗朝初年。

　　圖中的民俗也許能蠡測出畫景大致的年代和地域。酒樓掛出書有「新酒」的招牌對應了《東京夢華錄》卷八的中秋條：「中秋節前，諸店皆賣新酒，重新結絡門面彩樓花頭，畫竿醉仙錦斾。」這種風習一直延續至南宋。所謂「門面」，即酒樓前的歡門，「凡京師酒店，門前皆縛彩樓歡門，……」❸《清明上河圖》描繪的汴京亦繪有這種歡門，據此，《閘口盤車圖》卷描繪的是北宋時期中秋節前的汴京，畫中的季節特點皆與此無悖。

　　圖中望亭裡兩位盤帳官吏的硬角幞頭提供了尋找北宋具體時期的線索之一（圖40）。沈括《夢溪筆談》概述了這種首服的演變歷史：「唐制，唯人主得用硬角。晚唐方鎮擅命，始僭服硬角。本朝幞頭有直腳、局腳、交腳、朝天、順風凡五等，唯直腳貴賤通服之。」五代幞頭硬角的長度僅盈尺，北宋中、後期加長，以防官吏在朝中相互私語，固定成北宋官服的首服。圖中硬角的長度遠非五代、宋初可比，應產生於北宋中後期。望亭裡的官人有著紫服者，《宋史·輿服志》曰：「紫衫本軍校服。」

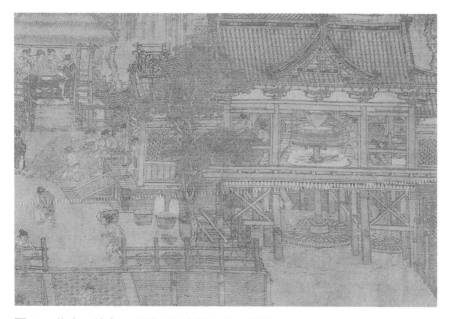

圖40　北宋　佚名　《閘口盤車圖》卷（局部）

❸孟元老《東京夢華錄》卷二，上海古典文學出版社，1956年版。

此磨坊顯係官營。

　　再以《宋史‧河渠志》為據，可繼續探考該畫所繪製的時期和汴京的大致方位。哲宗元祐元年（1086年），右司諫蘇轍諫言廢黜官磨：

> 近歲京城外創置水磨，汴水淺澀，阻隔官和私舟船，其東門外水磨，下流汙漫無歸，浸損民田一、二百里，幾敗漢高祖墓。而汴水渾濁，易至填淤，明年又須開淘，民間歲歲不免此費。聞水磨歲入不過四十萬貫，前戶部侍郎李定以此課利，或誤朝聽，依舊存留。且水磨興置未久，自前未有此錢，國計何闕？……乞廢罷官磨，任民磨茶。

　　值得注意的是，諫言中兩次提到這座官磨創置的具體時間是「近歲」、「水磨興置未久」，可見，它約建於元豐年間（1078～1085年）末，僅此一座，位於汴京城東門外，相當於今開封市汴京大道和新宋路之間西側街區，畫中的車道崎嶇不平，也無鬧市之象，絕非城內之景，圖中的官磨與蘇轍所說官磨的關係也就不辯自明了。這提供了繪製是圖的上限年代不可能早於元豐末年，更不可能繪於五代。東門外城郊一帶是宋廷外諸司五十多座米麥倉儲地，《清明上河圖》卷繪有倉儲，而不見有官磨。脫離現場去描寫這種複雜的建築結構是難以實現的，作者一定曾深入到磨房內詳細觀察各種機械的內外結構。這座服務於宮廷的磨坊乃非尋常百姓可以出入，那麼，作者身份很可能是翰林圖畫院的畫家，至少是曾經入過宮的職業畫家。

　　畫中勞碌的車夫、艄公和磨坊伙計也非街肆百姓，均屬御林軍，他們身穿便服，有的套起宋代百姓常用的犢鼻褲。《東京夢華錄》卷一有關於他們的詳細記載：「日有支納下卸，即有下卸，指揮兵士支遣，……諸軍打請，營在州北，即往州南倉，不許僱人船擔，並要親自肩來，祖宗之法也。」北宋汴京城內外，駐扎十多萬軍隊，東門外的倉儲是他們的糧食基地。

　　畫中那條與汴河呈「丁」字形相接的河道，係當時瀉洪之用，小河裡的渡船將岸上的運輸車（分別有棚車、平頭車和串車）與彼岸的磨房曲折回環地聯繫起來，仍有「盤」意。是圖在平板僵直的磨房和酒樓的線條間，穿插了運轉生動的土坡線條所產生的節奏感，活躍了畫面。作者頗具界畫功底，樹石畫法尤其是左側坡石的筆法已出現從范寬的斧劈皴過渡到郭熙卷雲皴跡象。郭熙元祐年間（1086～1094年）尚在，宮廷畫家之間的技法交融是有可能實現的，在這裡，繪畫技法的差異可用來輔證或檢測前文對此作年代的考證。

通過層層推論，可以說，《閘口盤車圖》卷描繪的內容是：禁軍士卒在汴京東門外的官磨周圍為朝中和軍中的中秋節而進行的各種雜役活動，是一件實景繪畫。繪製時間當在北宋神宗元豐（1078～1085年）末年到哲宗朝（1086～1100年）初。該卷不僅是研究宋代風俗畫的關鍵作品，也是探究宋代建築、機械、水利和車船的絕好材料，並提供了北宋汴京面貌的實證。

三、盤車類題材的變異

客觀反映現實生活的風俗畫往往因現實的變遷而發生變異。靖康二年（1127年）冬日，金兵破汴，宋都南遷，南宋初年擅畫盤車題材的畫家已無心力去稱頌北宋商旅和往日的盛況，畫家們本身就要經歷一場大逃難，在這支南逃的人群裡，不乏擅長作盤車圖的畫家，如朱銳、朱森、顧亮、張浹、李唐、蕭照和一些尚不知名的工匠，他們在南遷時的心態已不見諸於文字，大量的南渡文人所作的詩詞折射出這個時期藝術家們的總體精神狀態。

朱銳係「河北人，宣和待詔。紹興復職，授迪功郎，賜金帶。工山水人物，師王維，曲盡其妙，筆法類張敦禮」❹，他作過多幅盤車圖，今上海博物館庋藏的一幀有其名款的《盤車圖》頁（一名《溪山行旅圖》絹本設色，縱26.2cm、橫27.3cm，圖41），名款與墨跡協調統一，此畫可作為判別其他朱銳畫跡的標尺。全圖反映了作者在長途跋涉中的親眼所見。寒冬裡，三牛牽引一棚車，一車夫持繩，車後，一騎驢者殿後，似乎是舉家乘車淌河。車棚後面一炭爐和蜷曲的家犬（圖42），點出了家庭生活的氣氛，彼岸，有相似的棚車過河後繼續南下。

上海博物館的另一件款為「朱□」的《盤車圖》頁（又名《雪溪行旅圖》，絹本設色；縱24.8cm、橫26cm，圖43），其簡潔豪放的畫風近朱銳，只是墨色層次不及朱銳豐富，聯想朱銳有弟名森，「亦工山水人物，布置行筆，俱不逮兄」❺。此圖與朱氏兄弟關係的密切程度有待於進一步查考。這件《盤車圖》更著意於以險取勝。三輛棚車相繼翻越拱型木橋，出現了不同的細節變化，爬坡者奮力向上、下坡者力挽慣性，棚車的家什更顯示出舉家南遷的旅行目的，如頂上捆綁的飯桌等絕非商販行旅所需之

❹元・夏文彥《圖繪寶鑑》卷四，中國美術論叢刊本，北京人民美術出版社，1965年7月第1版。本書所用此書均屬此版本。
❺同❹。

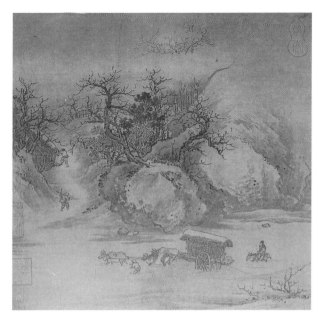

圖41　南宋　朱銳
　　　《盤車圖》頁

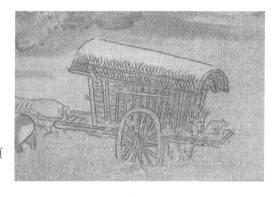

圖42　南宋　朱銳
　　　《盤車圖》頁
　　　（局部）

圖43　南宋　朱□
　　　《盤車圖》頁

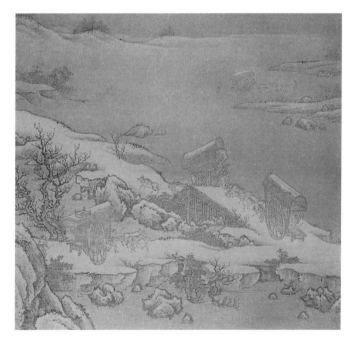

物，一車後，還危坐一文士，身後是逃難的包袱，手執素紙（圖44）；似乎是離鄉背井觸發了他的詩情。

這兩幀冊頁與早些時候展現經濟活動的盤車題材不可同日而語，它已不是簡單意義的風俗畫，它形象地展現了靖康之難給宋代社會帶來深重災難的歷史縮影，具有歷史畫的特性，因此，擺脫以往經濟活動的認識角度，才能從更深層次的位置去估量這些作品的藝術價值和歷史價值。

44a　之一

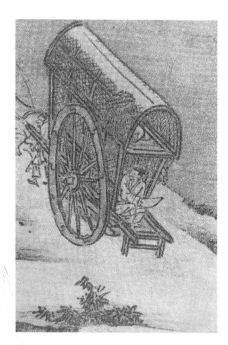

圖44　南宋　朱□　《盤車圖》頁
　　　　（局部）

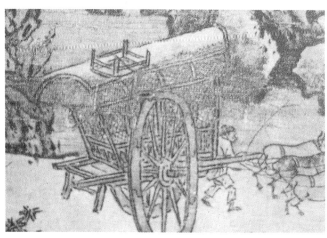

44b　之二

　　臺北故宮博物院的一件無款卻被作為朱銳的《雪澗盤車圖》（絹本設色，縱23.6 cm、橫21.6 cm，係《集古名繪》冊之一，圖45），畫一隊滿載糧草的太平車冒雪過河，隊中兩位肩負押運的紅衣官人，看來，這是一件與軍旅有關的盤車，係運糧或南遷。圖中的人物畫得細瘦些，與上海博物館收藏的朱銳《盤車圖》頁內人物造型習慣迥然不同，雖不會出於朱銳之手，但山水樹石的風格帶有南宋初期筆墨簡放的藝術特色。

圖45　南宋　朱銳（傳）
　　　《雪澗盤車圖》頁

　　引人注意的是，上述的盤車圖均以渡河為主軸展開人、車的活動。自汴京到臨安，乃需渡過諸如淮河、長江及其支流，畫中的河，即取「南渡」之意，作者的一番藝術匠心自然也就隱於其中了。渡口常常是南渡詩人感時傷世詩篇的觸發點。當然「河」這種帶有象徵性和特定性歷史意味的背景，在以後有河的盤車圖中便不復存在了。

　　還有一些只見於史籍的南渡畫家：顧亮，原宣和畫院待詔，北宋亡後流落江右，

紹興年間復職，賜金帶，「能作大幅巨畫，善布置，好作盤車圖」❻。與他同趣的尚有張浹等畫人。

南渡至臨安的李唐，曾作《雪天運糧圖》一小幅，「畫法縱橫，草草而成，多得天趣，識三字，曰：李唐畫」❼，可見，南宋初期盤車圖的繪畫風格在山水畫發展的制約下，亦趨於簡率。聯繫李唐在許多歷史性題材的作品裡滲透了懷舊愛國的思想，因此，他的《雪天運糧圖》不會脫離當時抗金鬥爭的現實。他的門徒蕭照繪製的《關山行旅圖》頁（臺北故宮博物院藏，見本書圖151），畫出他在太行山崗行旅中所見的零星路人，李唐和蕭照是逃往臨安的末批零散難民，固然很難見到大批的南渡車隊。

四、餘　言

盤車圖在五代開始形成為風俗畫的重要門類，並於北宋形成了集中表現商旅和民俗的熱門題材，南宋初年質變為記述民族逃難的淒慘畫卷，繪畫風格從北宋的繁密寫實到南宋初的簡括寫意，至宋亡，盤車圖已不再成為風俗畫的熱點，這與江南的地理特徵和經濟生活密切相關，北宋大規模的漕運被南宋長江三角州地區密集的水網系統所取代，足以承擔京畿一帶的貨物集散，車輛僅僅是運輸的輔助工具，肩挑叫賣是溝通千家萬戶經濟活動的重要方式，風俗畫家們的著眼點集中在貨郎、嬰戲、牧牛等題材，湧現了蘇漢臣、李嵩、閻次平等出色的高手，圖繪了偏安江南一隅後豐足和安閑的社會狀態。

元、明以後，仍有精於盤車的畫家，如遼寧省博物館藏元人《山溪水磨圖》大幅立軸，明代唐寅、清代李寅和袁耀等都作過盤車圖，同時也有許多仿宋之作，雖在技法上具有各自不同的時代特徵，但無論是意蘊、還是情境都未能超越宋代，也未出現勢如宋代的高潮，文人畫的進展進入了元以後畫壇的中心位置。

❻清・厲鶚《南宋院畫錄》卷二，中國美術論叢刊本，北京人民美術出版社，1965年7月第1版。本書所用此書均屬此版本。
❼清・吳其貞《書畫記》，轉引自同上。

九峯道人《三駿圖》卷考

　　北京故宮博物院庋藏的繪畫珍品《三駿圖》卷（絹本設色，縱32.2cm、橫188.7cm，圖46）。全卷畫六位異域使者和三匹駿馬，自左向右緩行，卷首有一人手持繡有「進貢」二字的大旗。顯然，作者是表現域外民族向宮廷進貢名馬的場景，屬南梁至唐代以來流行的職貢圖類題材。經專家鑒定，此畫為元代作品，但作者不詳，因畫家在卷尾僅自識：「至正壬午季秋叔九峯道人作此圖拜進」，所以只能結合有關史料和相應的傳世作品進行探考。據款，該畫作於元代惠宗朝至正二年（1342年）秋，按「叔」字，作者在家中應排行第三；「九峯道人」是作者的號，元代江南盛行道教的全真教派，信徒以「道人」為號者居多，如黃公望為「一峯道人」、任仁發係「月山道人」等。「九峯道人」是以地名為號，「九峯」位於上海松江西北，古稱「鳳、陸、佘、神、薛、機、橫、天馬、崑」等九座山峯❶，最早的文獻記載見於宋末華亭（今上海松江）人凌嵒的《九峯詩》。九峯地區是當地全真教信徒們的活動中心，可以推斷，作者是元代松江人，在家排行第三，係全真教徒，從作品的內容和題款看，他繪此卷的目的是為進獻元朝廷。

　　《三駿圖》卷作者的畫風和生活年代、籍里與元代畫家任仁發十分相近，故引起筆者對任氏家族的注意。任仁發，字子明，松江青浦人，元代著名水利學家，累官浙東道宣慰副使。他擅長工筆，人馬畫師法唐代韓幹，與趙孟頫相峙。據《松江府志·古今人傳》，任仁發有「子三，賢才，考城令。賢能，涇令。賢佐，台州判官」。又據任仁發基誌云❷，其子有四，補第四子賢德，今有任賢德基誌出土❸，說他「長於水利」居家不仕，五十七而終。任仁發四子中有畫名者二，一為長子任賢才，《元秘書監志》卷一〇錄一任賢才者，於泰定二年（1325年）任秘書監辯驗書畫直長，香港鄭

❶ 楊嘉祐《三泖九峰和峰泖畫卷》，《上海博物館集刊》第3期。
❷ 宗典《任仁發基誌的發現》，《文物》1959年第11期。
❸ 據上海青浦縣博物館任賢德墓誌抄文。

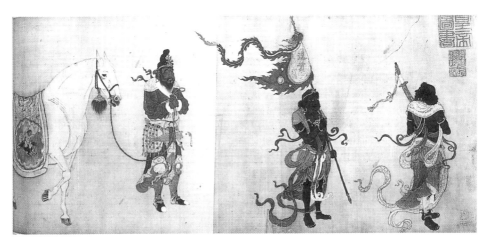

46a 卷首

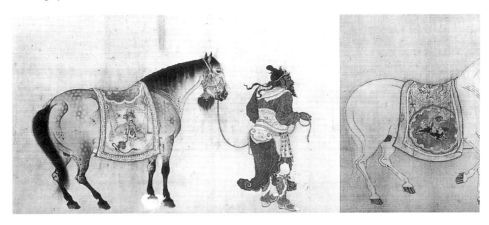

46b 卷中

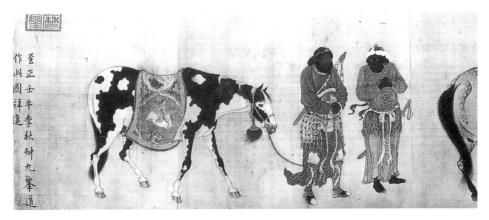

46c 卷末

圖46 元 任賢佐 《三駿圖》

德坤先生藏有一幀《奔馬圖》頁（見本書圖201，筆者以為，此圖作者極可能是任賢才，其字子昭），畫風似任仁發，鈐印「子昭」，徐邦達先生考訂出是子昭之作❹。任仁發第三子任賢佐更有畫名，字子良，畫傳父藝，他的《人馬圖》軸（北京故宮博物院藏）款「子良於可詩堂作」，鈐印「任氏子良」。「可詩堂」係任仁發書齋，任仁發的《出圉圖》卷（北京故宮博物院藏）自識：「至元庚辰春望三日，作出圉圖於可詩堂。月山任子明記。」可見，父子相傳，同堂作畫是任賢佐早年師從父藝的主要途徑。

任賢佐《人馬圖》軸（圖47），絹本設色，縱50.6cm、橫36cm。其線條、造型及款文的行楷風格與九峯道人《三駿圖》卷相同，出自一人之手，加之「叔」字的啟示，筆者認為，任仁發第三子任賢佐的號即九峯道人，他在號前題寫排行的要旨是欲求引起觀者對其家世的重視。有說此係叔為侄作畫，非是，因叔為侄作畫，絕不能為「拜進」。

關於任賢佐的生平行狀，與他有「姻婭之好」的元代江南名士王逢《梧溪集》有些記載❺，任賢佐的生卒年不詳，其弟賢德「生於己丑至元二十六年」❻，即1289年，故任賢佐的生年當在此之前；元末，王逢的《謁浙東宣慰副使致仕任公及其子台州判官墓》問世，據此，則任賢佐壽約在七、八十歲間。1327年，任仁發卒，賢佐

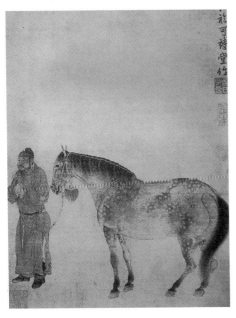

圖47　元　任賢佐
《人馬圖》軸

❹徐邦達《歷代畫家傳記考辨》，上海人民美術出版社，1983年版。
❺見元・王逢《梧溪集》卷六，知不足齋叢書本。
❻同上。

「由蔭累官台州判官，階從五品，遭亂，遂遠引」。他在台州（今屬浙江）任職期間，王逢與他曾有書信往來，所謂「遭亂」，是指1348年，「台州方國珍為亂，聚眾海上，……」❼，當地的農民起義使一些地方官吏被指控有「欺罔」之罪，任賢佐也許是為躲避農民起義軍的征討和元廷的責難，遠行歸吳，後被降為南陵（今江蘇常州市）尹❽，終老於吳地，有二子一女。

這件《三駿圖》卷是任賢佐作於台州任上，當時年約六十多歲，正是畫藝醇熟之時。此卷與任仁發《貢馬圖》（失傳）頗為相近，《貢馬圖》著錄於《石渠寶笈·續編·養心殿》中：「絹本，縱九寸四分，橫六尺二寸。設色畫馬三。前引執刀旗者二人。效者有三人，隨者一人。款至大元年孟春望日……。」《貢馬圖》與《三駿圖》卷略有不同的是，後者的效者和隨者各有兩人，可見，任賢佐是參照了父本，人物組合稍加變動而已。任仁發的畫風纖巧柔秀，任賢佐則偏向沈厚魯鈍，這種父子相傳的精麗畫格，取韻於唐人。而《三駿圖》卷還帶有民間水陸畫的筆致。

任賢佐精繪此圖的心態也是值得探討的問題。元立國後，南人的政治地位被列在蒙古人、色目人、漢（北）人之下，統治者還借用道教思想來消除江南文人的抗爭情緒，是為「以道護國」❾，早在成吉思汗時期就封全真道創始人王重陽的弟子邱處機為「大宗師」，總領天下道教，元世祖忽必烈在滅南宋前，召見第三十六代天師張宗演，「命主領江南道教」。之後，元廷頻繁召見南方名道，賞賜不絕。因此，許多江南文人紛紛入道，以求尋找一個相對安寧的生存空間，如倪瓚、黃公望、王蒙等都是在全真教的保護下從事藝術活動。任賢佐在畫上落款「九峯道人」，應與這種政治背景有關。

向朝廷敬呈書畫是元代文人求得仕進的重要手段❿，何澄不顧九十高齡向元世祖獻畫，其作「工致巧妙」，「獨以姑蘇臺、阿房宮、昆明池，托物寓意」，「上大異之，超賜官職」⓫。王振鵬向元仁宗進《大安閣圖》，「甚稱上意」，「累官數遷」⓬。李士行也向仁宗呈《大明宮圖》，當即得到五品官職。這些貢畫都是精細工致的

❼《元史·順宗本紀》。
❽據元·王逢《梧溪集》卷一《簡任子良縣尹》：「儒雅南陵尹，歸吳賦逐初。畫傳韓幹馬，羹煮季鷹魚。……」「逐初」係當時橋名，今在江蘇常州市內，已重修。版本同上。
❾《元史·世祖本紀》。
❿元·袁桷《清容居士集》卷二三，四部叢刊本。
⓫元·程鉅夫《雪樓集》卷九，陶氏涉園刊本。
⓬元·虞集《道園學古錄》卷一〇，四部叢刊本。以下此書版本均同。

界畫或工筆畫，極易討得元帝的歡心。《元史·順帝本紀》載，至正二年七月，拂郎國（今法國）向元惠帝進獻異馬（實為義大利羅馬教廷），惠帝在朝中舉行盛會，命文人學士著文作畫贊頌貢馬。宮廷畫家周朗曾繪製《拂朗國獻馬圖》，後有揭傒斯為贊，今失傳。北京故宮博物院幸存有明人摹本（見本書圖216），與任賢佐《三駿圖》卷的形象大異。看來，任賢佐是在月餘後耳聞此事，在秋日裡以圖記事，參用父本並盡力發揮其想像力繪出此圖，取悅帝心。說明在元代江南文人中，除了一些隱士外，還有許多仕心不泯的畫家，這是過去繪畫史上忽視的現象。

目前，已知國內外博物館與《三駿圖》卷有關的長卷達三件之多。其畫名不一，破損程度和流傳經過亦不同，但它們的內容和風格十分相近，甚至畫幅的尺寸都相差無幾，那麼，究竟哪一幅曾進獻給元惠宗？這些相同的畫跡之間又有什麼內在聯繫？

《三駿圖》卷無作者印記，不具備貢畫的完整性。若被進呈到元廷，應有元內府的印鑒或明初點收元內府藏畫的「司印」（半印），而此畫未留這些印跡，所以它似是作者為進貢而畫的習作，以作為備選之用。此畫長期流傳在江南文人手中，卷首有明末陳淳的大筆行書「三駿圖」，自此得名（圖48）。前隔水有董其昌的題文，認為「此元季宗室學唐人筆也……」，非是。拖尾有元代柯九思（字敬仲、號丹丘生）、明代張子明（字蘭雪）、慎獨（不詳）、元代郭界（字天錫）、連白（不詳）、清代鄭斌（字德純、號雪漁）、清代景廉（字儉卿）七人的跋詩（圖49），前後共計二十三方印，其中柯九思的筆跡纖弱萎靡，存有疑竇，他的卒年、月與《三駿圖》卷相近，很難設想，當時正在蘇州郊遊的柯九思能立刻在千里之外台州任上的任賢佐畫卷後題詩❸，再則，七人跋詩的書跡除字形大小、運筆速度略有差異外，其筆性竟同一人，這是清代江南造假者為了能隨畫搭售一批偽書所採用的慣技。另外，卷首的明萬曆之璽「皇帝圖書」等印文竟顯木痕，毫無金石之氣。混在雜蕪中的一方陰文印「廣長闍主」，表可知明代鑒藏家王穉登曾收藏過此圖。

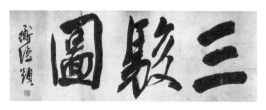

圖48　明　陳淳題《三駿圖》

❸見宗典《柯九思史料》，上海人民美術出版社，1963年。

圖49　元　任賢佐　《三駿圖》卷跋文

　　北京故宮博物院收藏一幅《貢馬圖》卷（見本書圖217），卷首鈐有明洪武初年內府點收元廷遺留書畫的印璽「典禮紀察司印」半印，這證實了任賢佐確實曾有一幅與《三駿圖》卷相同的畫獻入元廷。而此《貢馬圖》卷無作者款印，卻有半印，顯然是元末宮中畫師以任賢佐的貢畫為母本，摹寫而成。此卷與《三駿圖》卷極似，只是略顯生拙，色澤趨淡，絹質稍粗。卷首鈐有「博古堂圖書」、「春暉堂圖書記」和「王穉登印」，此卷入明廷後，流傳到吳門文人手中，王穉登曾是得主之一。

　　美國舊金山亞洲藝術博物館藏《職貢圖》卷（絹本設色，縱34cm，圖50），較任賢佐畫本微有變異，作者在卷首增添三人，餘皆相同，只是馬的斑紋與任賢佐畫本有異，筆風越加粗厚沈穩，稍減絢爛之色。卷尾有作者名款「伯溫」，拖尾有明代文徵明跋，引首有近代鄧爾定書「職貢圖元任伯溫真跡　鄧爾定篆」。「伯溫」約是任仁發之孫❶，承傳祖藝，約活動於元末。

❶見美國學者高居翰(James Cahill)《中國古畫索引》(*An Inder of Early Chinese Painters and Paintings*)，頁287，1980年英文版。

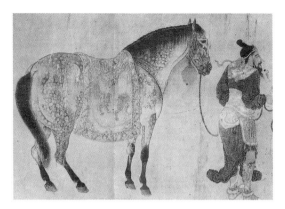

圖50　元末　任伯溫　《職貢圖》卷（局部）

　　美國佛利爾美術館珍藏的《呈馬圖》卷（縱31cm、橫190.5cm，圖51），畫中有宋徽宗趙佶的瘦金書：「韓幹呈馬圖，政和甲午歲御筆，天下一人。」為後人偽造徽宗筆跡來借充唐畫，牟取善價。該畫與《三駿圖》卷無異，屬元末明初的摹本，很可能是任賢佐後人的手筆。

51a　之一

圖51　元末明初　佚名
　　　（舊傳唐・韓幹）
　　　《呈馬圖》卷

51b　之二

陳及之《便橋會盟圖》卷辨析

——兼探民族學在鑒析古畫中的應用

一、引　言

現藏於北京故宮博物院的歷史畫長卷《便橋會盟圖》（圖52，以下簡稱《盟》卷）是陳及之的唯一傳世之作。該圖係紙本白描，縱36cm、橫774cm，它第一次僅以局部刊載在1955年第12期的《美術》雜誌上，就引起了美術史界和服飾、體育史專家的重視，陳及之精湛動人的白描功底和寫實技巧也使畫界折服。清宮書畫著錄書《石渠寶笈·初編》開始將它定為遼代繪畫，這一結論，已使當今越來越多的專家和學者難以信服。

從元代起，古代鑒定家鑒畫，見畫中的主人翁是髡髮的少數民族騎獵者，大多定為遼畫，其作者不是李贊華，就是胡瓌或其子胡虔。三百多年前的清初收藏家梁清標

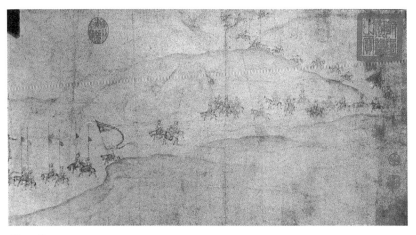

52a　之一

圖52　元　陳及之　《便橋會盟圖》卷

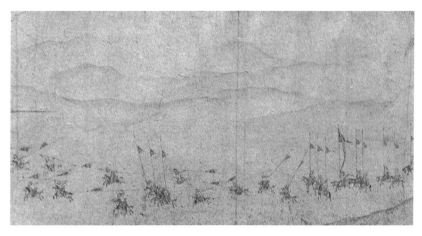

52b 之二

52c 之三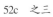

52d 之四

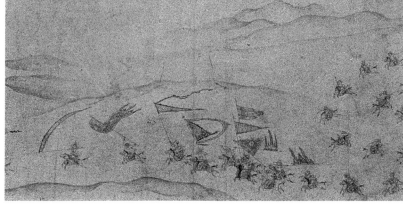

52e 之五

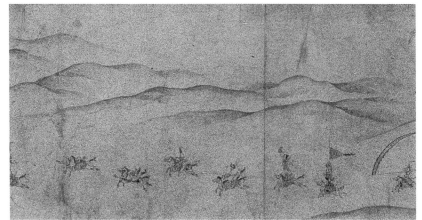

52f 之六

52g 之七

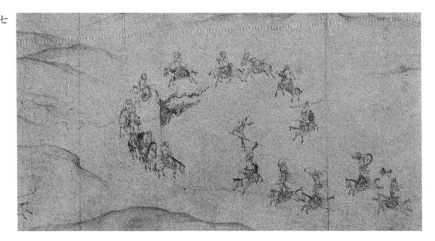

52h 之八

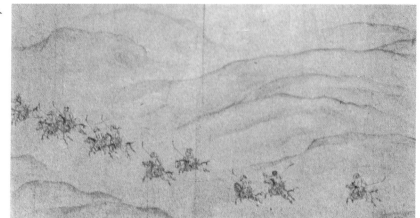

52i 之九

52j 之十

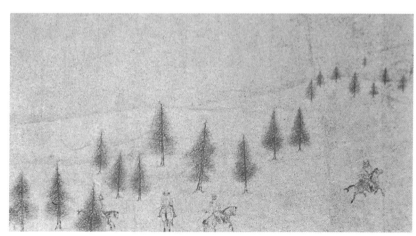

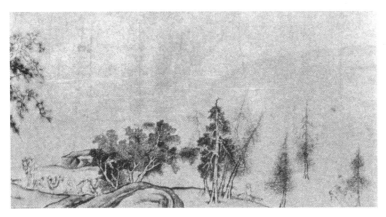

52k　之十一

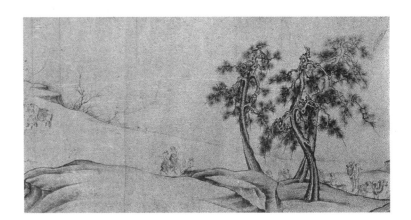

52ℓ　之十二

52m　之十三

52n 之十四

52o 之十五

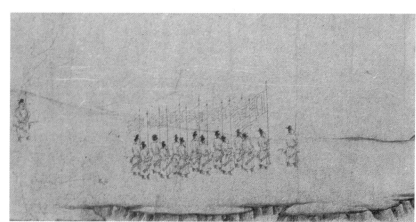

52p 之十六

52q　之十七

皮藏了這件繪有髡髮騎手的長卷，好在卷尾的名款為「陳及之」，故梁清標重裱了是圖後，在包首的題簽上用工整的楷書定為「陳及之便橋會盟圖」（圖53）。

　　約在清乾隆年間（1736～1795年）是圖歸入清內府，當時著錄家的鑑定思路沒有超越前人，習慣性地將是圖作為遼畫，著錄在《石渠寶笈·初編》卷二四，頁一九❶：

　　　　遼陳及之便橋會盟圖，上等洪一，宋箋本，白描。畫款識云：「祐申仲春中澣富沙竹坡陳及之作。」上鈐「竹坡及之戲作」一印，卷前有「蒼巖子」、「蕉林鑑定」二印，卷後有「蕉林玉立氏圖書」一印又一印，漫漶不可識。前隔水有「蕉林書屋」一印，引首梁清標簽書：「陳及之便橋會盟圖。」八字，拖尾有「觀其大略」、「蕉林收藏」二印。卷高一尺一寸五分，廣三丈一尺六寸八分。

　　奇怪的是，《盟》卷卷首左下角鈐印「張元曾家藏」（朱文）未被著錄，從鈐印最右下角的位置上看，張氏是該卷的第一位收藏者，先於梁清標，惜不知其生平行狀，但可以確信他主要生活在明代。

　　此外，《盟》卷還鈐有乾隆朝（1736～1795年）璽：「乾隆鑑賞」、「石渠寶笈」、「樂善堂圖書記」、「宜子孫」、「三希堂精鑑璽」、「乾隆御覽之寶」、「重華宮鑑藏寶」。嘉慶朝（1795～1820年）璽：「嘉慶御覽之寶」，宣統朝（1909～1911年）

❶此處係用商務印書館民國七年六月初版本。

圖53　清　梁清標在《盟》卷卷首題簽上書：「陳及之便橋會盟圖」

璽：「宣統御覽之寶」、「宣統鑒賞」、「無逸齋精鑒璽」，幅上及前、後隔水共鈐收藏印、璽十九方。

1945年8月15日抗戰勝利，偽滿洲國皇帝溥儀逃到吉林通化大栗子溝，《盟》卷與許多法書名畫流散到民間，1955年，文化部文物局（即國家文物局前身）獲得此圖，使它重新回到了紫禁城——北京故宮博物院，整個流傳過程可簡化為：明張元曾——清梁清標——清宮——偽滿洲國皇宮——大栗子溝——文化部文物局——北京故宮博物院。

儘管《盟》卷幾易其主，但一直被不少學者視為遼代真跡，以至於一些研究服飾、體育史的專家將是圖作為遼、宋時期衣冠服飾和運動技巧的範例❷，顯然，《石渠寶笈·初編》的誤鑒對後世起著誤導作用。

近幾年，懷疑該圖的古畫鑒定家不是沒有，傅熹年先生認為：「存疑，尚不能肯定為遼代作。」謝稚柳先生也持審慎的態度：「待考。」❸在尚不能確立該圖年代的情況下，《中國古代書畫目錄》第一冊（北京故宮博物院分卷）依舊作「遼陳及之《便橋會盟圖》卷」。

二、《盟》卷的款印與它的時代

全卷無任何題跋，減少了研究該圖的突破口，唯有在卷尾，作者書有一行小楷：「祐申仲春中澣富沙竹坡陳及之作」。款字的筆墨與畫跡相接，應是原題，另鈐一朱文

❷見邵文良編著《中國古代體育文物圖集》，人民體育出版社，1986年8月第1版；沈從文編著《中國古代服飾研究》，商務印書館香港分館，1981年9月初版，後者將陳及之書作程汲之，不知何故。

❸中國古代書畫鑒定組編《中國古代書畫目錄》第二冊，頁12，文物出版社，1985年10月第1版。

方印：「竹坡及之戲作」。（圖54）查遍歷代年號，全無「祐申」二字，遼寧省博物館書畫鑒定家楊仁愷先生認為這是年款的縮寫法 ❹，即將年號和干支紀年的尾字合併，「祐」字應是年號，「申」字是甲子，歷史上有過這兩字相遇的年份並未在遼代出現過，均集中在宋、元兩朝：北宋元祐壬申（1092年）、南宋淳祐戊申（1248年），元代延祐庚申（1320年）， 綜合全卷的筆墨風格、年款名款的書寫方法等諸方面的因素，「祐申」最大的可能性是元仁宗孛兒只斤愛育黎撥力八達朝的延祐庚申年。這種年款的書寫方式在書畫史上尚屬孤例。筆者認為，作者大概是要避其家諱中的「延」字或「庚」字，不會有明顯的政治原因，因為元朝統治者並未在文學、藝術上對漢族實行文字獄。

「仲春中澣」表明了該圖繪於祐申年（1320年）的二月中旬，「富沙」應是小地名，係作者的籍里（尚不知何地），「竹坡」是作者的字，其名及之，他的印文「竹坡及之戲作」用隸書體刻成，也為印史所罕見，其中的「戲作」二字，更透露出作者不拘羈絆的藝術個性，頗有些文人畫家的氣質。

作者的款文包括了年款、籍里、名款。這種完整的題款定式最早出自李唐繪於北宋末的《萬壑松風圖》軸（臺北故宮博物院藏）裡，款曰：「皇宋宣和甲辰（編按：即1124年）春　河陽李唐筆」。至南宋，這種初露端倪的款式被淡化，大多只書名款，甚至無款，偶見南宋畫院副使李迪等僅將年款與名款合一，如他的《雪樹寒禽圖》軸（上海博物館藏）款：「淳熙末歲　李迪畫」。李唐的款式在北國金朝卻流行良久，如楊微的《調馬圖》卷（遼寧省博物館藏）款書：「大定甲辰高唐楊微畫」。山水畫家李山的《風雪松杉圖》卷（美國佛利爾美術館藏）款書：

圖54　《盟》卷卷尾上陳及之款：「祐申仲春中澣富沙竹坡陳及之作」

❹楊仁愷主編《中國書畫》，頁259，上海古籍出版社，1990年5月第1版。

「平陽李山製」。金代畫家還注意將其職位書於名前❺。

元代的南、北兩地畫壇，將年款書於名款前日臻見多，特別是文人畫家逐漸成為畫壇的主流後，他們的字、號頻頻出現在款、印中，這在宋、金是極為鮮見的。如錢選有：「霅溪翁錢舜舉畫印」。張雨的印文是「句曲外史張天雨」，吳鎮的名款為「梅花道人吳鎮」，王蒙的名款書作「黃鶴山人王叔明」等。

據上文之例，陳及之款、印的語言結構正入元代文人畫家的款式。

是圖的創作年代正是元仁宗愛育黎撥力八達（1285～1320年）在位九年（1312～1320年）的最後一年，這幅巨製的產生，恰恰遇上了良好的文化氛圍，創造這個氣氛的就是自幼受儒家文化熏陶的元仁宗，在他的統治時期，元代朝野的文化、藝術得到了充分的發展，這來自於他力矯武宗弊政，採取崇儒學、拜孔子的國策，皇慶二年（1313年）十一月，他以行科舉詔天下。仁宗進一步籠絡漢族文人，一即位就召回了趙孟頫（1254～1322年），屢屢賜官，直到延祐三年 （1316年）趙孟頫進拜翰林學士承旨（秩從一品），王振朋、李士行（1281～1328年）等畫家也相繼得到了寵遇，在仁宗朝，畫壇名家輩出。如宮廷畫家商琦、李肖岩、工筆畫家曾巽申（1282～1330年）、任仁發（1255～1327年）、秘書卿太監劉融等人均在仁宗朝渡過了藝術上爐火純青的階段，滿朝的文人畫家和宮廷畫家促進了皇家的藝術收藏活動，仁宗姐皇姊大長公主祥哥剌吉（？～1331年）沈醉於書畫收藏成為朝中美談，仁宗對繪畫藝術的熱衷和對畫家的恩寵成為後世元文宗的楷模。

朝中的藝術熱潮與民間的繪畫熱情相交融構成了仁宗朝的藝術高峰，這個時期更是民間繪畫的上升階段，完工於泰定元年（1324年）的山西洪洞霍山南麓水神廟和山西永濟永樂宮等地的壁畫繪製活動，都經歷了仁宗朝這一關鍵時期，它們標誌著元代民間繪畫的最高成就。

可以認為，長幅巨製《盟》卷繪製在仁宗朝不是偶然的，仁宗朝寬鬆充裕的藝術氣氛間接地薰染了作者，他主要得道於文人畫的筆墨和氣韻，並參照了南宋院體繪畫和民間繪畫的造型，表現出屬於他那個時代的民族特徵、民族意識、民族活動和藝術特色。

❺如張珪《神龜圖》卷（北京故宮博物院藏）款「隨駕張珪」，張瑀《文姬歸漢圖》卷（吉林省博物館藏）款「祗應司張瑀」。

三、《盟》卷的表現內容

　　該圖表現的核心內容正如梁清標題籤所云，是「便橋會盟」，畫唐秦王李世民（即後來的唐太宗）於武德九年（626年），在長安近郊的便橋 與突厥頡利可汗結盟的故事，全圖共繪二百四十六個人、一百八十匹馬和四頭駱駝，堪稱是元代繪人馬最多、場景最宏大的歷史畫。全卷可分為三大部分，各段之間互有聯繫。

(一)馬術和馬球表演

　　打開卷首，曲折的山溝裡涌出一支生龍活虎的馬隊，奔跑的馬隊漸漸緩步向前，然後，畫面由靜到動，執旗馬隊排成相應的隊形在一執圓月旗手的帶領下追上了前面的一支馬隊。這支馬隊的騎手們正奮力地策馬揚鞭，三十六人的馬隊以弧形的運動軌線形成一個巨大的旋渦，是這場馬術表演隊的序曲（圖55）。從奔馬旋渦中急轉出來的騎手緊緊尾隨著前面表演「馬上舞旗」的馬隊，旗手們跟著一位站馬執「番」字旗的老者身後，各種具有北方草原民族特色的長旗迎風當空飄舞，人物姿態激昂亢奮，很快把觀者的視線引向第一個運動高潮：馬術隊的騎術表演和馬上樂舞，其基本動作多數為：「馬上大站」（即站在馬背上表演），依次向前的馬術節目分別是「女子站馬執盔」、「馬上調鷹」、「馬上仰身」、「二人蹬裡藏身」、「獻鞍」（一人在馬鞍上作

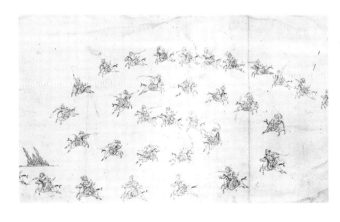

圖55
《盟》卷第一段「序曲」
中的隊形與圖73相近

❻便橋位於長安城西北門外渭水之上，即今陝西咸陽市南渭河上，距西安僅四十公里。西北門一作便門，故此橋亦作便橋或渭橋。

倒立動作）、「馬上蹬人」（一壯漢躺在馬背上用雙腳向上托起一個手舞雙旗的侏儒）、「二女站馬弄丸」（圖56a～h）。再向前就是表演馬上樂舞，依次向前的樂舞節目分別是「站馬吹笛」、「站馬打板」和「站馬擊鼓」、「二女站馬演安代（一作帶）舞」、「獻鞍加登桿倒立」，「獻鞍加登桿倒立」係難度很大的複合性雜技技巧，一位

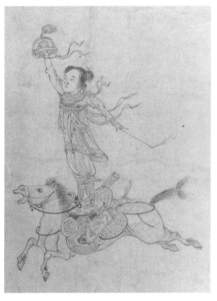

56a 女子站馬執盉

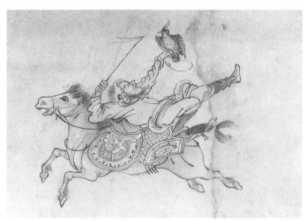

56b 馬上調鷹

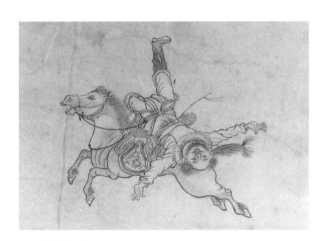

56c 馬上仰身

圖56 《盟》卷的馬術表演

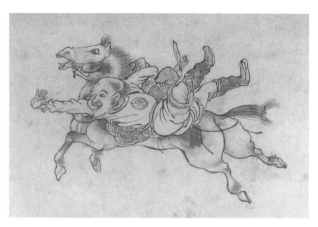

56d　左側鐙裡藏身

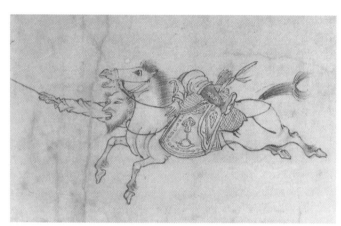

56e　右側鐙裡藏身

56f　獻鞍

56g　馬上蹬人

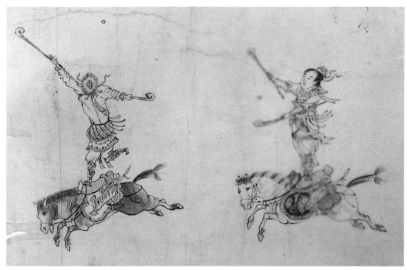

56h　二女站馬弄丸

長髯騎手倒立在馬背上，雙腳托起一根長杠，一小人在杠上呈倒立狀，其馬上的平衡技巧，舉世無雙。表演者動中求靜，是全隊馬術表演難度最大的節目（圖57a～d），演出中，騎手們還做著各種幽默逗趣的表情，演完節目的騎手舒臂作放鬆運動或俯馬小酣，馬隊隊形呈一個大半圓形，騎手漸漸聚攏在一手執大旗者的身後，他回首以目光相迎，作為第一個高潮的結束（圖58）。畫家在此後稍留空白，讓觀者緊張的精神情緒稍作鬆弛後就進入了第二個運動高潮：打馬球。騎手們手握球桿竭力追逐馬

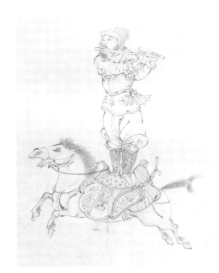

57a　站馬吹笛

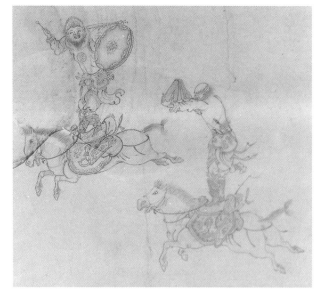

57b　站馬打板和站馬擊鼓

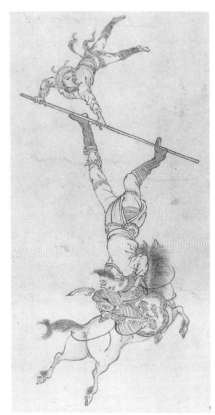

57d　獻鞍加登桿倒立

57c　二女站馬演安代舞

圖57　《盟》卷的馬術表演

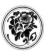

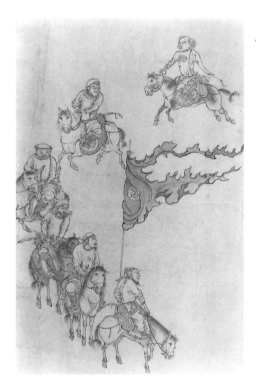

圖58
《盟》卷第一段馬術節
目結束時的場面

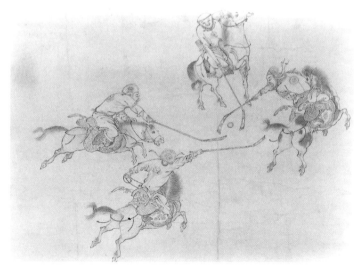

圖59
《盟》卷第一段結
束時的馬球表演

球，接近馬球的四個騎手正用球桿勾搶馬球，組成圓形的騎手們給了《盟》卷第一段
一個強有力的結束（圖59）。

　　這一段是極為珍貴的古代雜技圖像資料，其珍貴之處在於畫中的高難度動作早已
失傳，如「獻鞍加登桿倒立」、「二女站馬弄丸」等，至清代，已不見這些高難度節

目，如郎世寧《馬術圖》軸（北京故宮博物院藏）中馬術動作難度已有所降低，在當今蒙古族舉辦的「那達慕」運動會上，馬術的難度僅停留在「安代舞」、「蹬裡藏身」的水平上。

(二)游散之騎

走出沙磧地，漸漸出現了一片針葉林和幾株古松和雜樹，林間坡下時隱時現著幾個游兵散勇，有的獨自散漫地往回遛達，有的則三五成群地似在談論前方發生的什麼重大事件，他們神情沮喪或散漫，與馬術馬球隊伍的精神狀態迥然不同。剛觀賞完馬術馬球表演的觀眾需要在視覺上得到休息，並產生繼續了解「劇情」的興趣（圖60）。

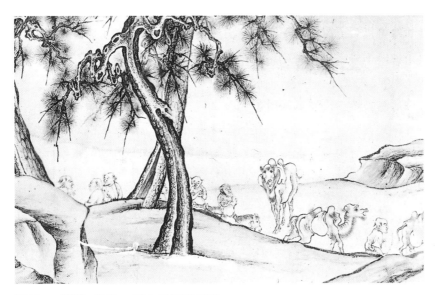

圖60　《盟》卷第二段中散漫的番騎

(三)便橋會盟

「便橋會盟」的歷史出自《舊唐書‧太宗本紀》❼，唐武德九年（626年）八月，突厥頡利可汗率十萬人馬入侵武功（今陝西武功縣西北），又猛攻距唐都長安（今陝西西安）東北僅三十公里的高陵，京師大震。頡利可汗直逼渭水便橋，並遣其心腹執

❼《舊唐書‧太宗本紀》，北京中華書局，1975年5月第1版。

失恩力入長安刺探軍情，遭到李世民的拘捕和痛斥：「吾與汝可汗面結和親，贈遺金帛，前後無算。汝可汗自負盟約，引兵深入，……何得全忘大恩，自誇強盛！」說罷便與房玄齡等六人飛騎直至渭水南，隔水指責頡利毀約，大軍繼至，氣勢逼人，頡利見唐兵軍容嚴整，當即請和，斬白馬以誓，在便橋上會盟結好。

畫中的「便橋會盟」與史載中的某些細節略有不同，如畫中的唐太宗是乘輿而不是騎馬，是率儀仗出行而不是與房玄齡等六人同行，這不能責備陳及之的疏忽，而是母本的影響（待下文詳述）。

《盟》卷中描繪的情景是突厥頡利可汗在群臣的簇擁下在橋頭跪迎李世民，頡利仰望著李世民的車馬，滿臉羞愧，鬆散的頭巾胡亂地纏裹著腦袋，掩飾不住慌亂的內心。周圍的侍臣以扇形散亂地佇立左右，他們有的吹奏樂曲，有的執旗或作袖手觀望狀，右下角兩僕從幾乎呈顫慄之態（圖61）。在他們的後面，還有一群「突厥人」手腳忙亂，似做撤離的準備，人群前有一莽漢拿出一支箭，有意對準了唐太宗的方向，一老者急忙勸阻了他的粗魯之舉，畫家借此暗喻解決民族對立的艱巨性和突厥人叛服無常的複雜個性（圖62）。

使突厥人失魂落魄的是一支威武雄壯的仁義之師，一唐軍探馬縱騎踏上這座具有歷史意義的便橋，告知突厥人秦王駕到，在他的身後，是前後兩支嚴整的導旗隊伍，隨後是執旗護駕的隊伍，五馬挽一龍車，唐秦王李世民端坐其上，神情寬厚而威嚴。

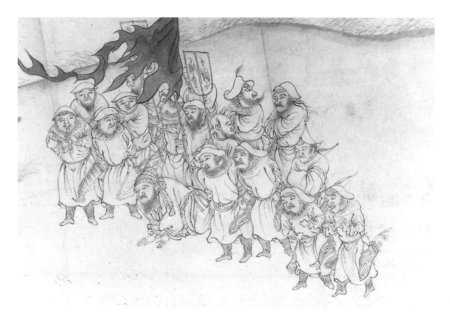

圖61　《盟》卷第三段中的頡利及其隨從

他的車馬在林木中徐徐行進，遠處，有旌旗在樹梢間飛揚，以示浩浩蕩蕩的唐朝軍隊（圖63）。這一段的配景是按事件發生在「秋八月」的季節特徵而繪，圖中林木繁密，入秋之初，已略見枯枝，這裡的林木土坡象徵著漢人之地，第二段稀落的樹林是第一段少數民族居住的沙磧地和第三段長安綠地的過渡地帶，在構圖上起著銜接作用。

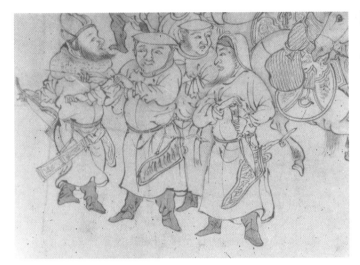

圖62
《盟》卷第三段頡利隨從中有人將箭頭對準唐太宗

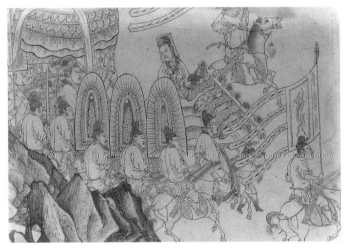

圖63
《盟》卷尾中的唐太宗和唐軍

四、《盟》卷的藝術特色

全卷以白描為主，只是樹石、旗幟、衣飾、頭髮等用淡墨渲染，作者的白描技法體現出元朝的時代特色，究其源流，可上溯到北宋後期，文人畫家李公麟將濫觴於唐朝吳道子時代的「白畫」確立成獨立的畫種——白描，正當北宋末暢行李公麟白描畫風之時，金軍克北宋客觀上阻礙了李公麟白描向江南擴展的進程。白描藝術的發展出現分道揚鑣的局面，在南宋，宮廷人物畫順沿著北宋翰林圖畫院工筆設色人物畫的發展趨勢而演進，占據了人物畫的中心位置，鮮見白描佳作，在現存的南宋繪畫中，僅有牟益《擣衣圖》卷（圖64，臺北故宮博物院藏）是難得的白描佳作，畫家頓挫方硬的線跡和沈靜肅穆的風格代表了這個時代的白描特色，不出五代南唐周文矩《宮中圖》卷的窠臼。

白描是北宋文人畫藝術的產物，它體現了文人畫家簡澹清雅的審美趣味，他必然會伴隨著文人畫藝術的興盛而盛，南宋的文人畫創作僅僅是個別的藝術活動，尚未形成群體性的藝術勢潮。金國的文人畫領袖王庭筠、趙秉文等充分利用這裡是文人畫發祥地的優裕條件，把北宋李公麟、文同、蘇軾發起的文人畫運動在金章宗朝（1190～1208年）推向極致，據元代夏文彥《圖繪寶鑒》卷四載，金國朝野師法李公麟及其白描的畫家輩出不窮，如金章宗父完顏允恭、重臣楊邦基等專宗李公麟的人馬畫；馬雲卿《維摩演教圖》卷（見本書圖143，北京故宮博物院藏）和宮素然《明妃出塞圖》卷（見本書圖137，日本大阪市立美術館藏）等皆取韻於李公麟之精粹並使其線條風

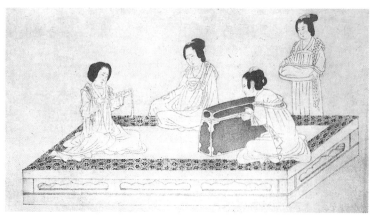

圖64
南宋　牟益　《擣衣圖》
卷（局部）

格趨於圓轉飄忽、輕細柔和，《盟》卷的線描風格較多地受到宋金白描遺風的影響，可探知陳及之白描藝術的直接前源。

元代白描在畫史上達到了高潮，元代白描的振興有著相當重要的文化背景，1271年，蒙古族改國號為元，次年在大都（今北京）建都，標誌著都市生活將進入這個游牧民族，為營造宮禁和城廓及其他享樂性建築設計樣式是當時最受皇室青睞的繪畫，在南宋只有李嵩等幾人問津的界畫在元代幾乎成了進身之階，如何澄因獻《姑蘇臺》、《阿房宮》、《昆明池》三幅畫，「上大異之，超賜官職」❽更多的畫家以白描作界畫，李士行向元仁宗呈獻《大明宮圖》，當即得到了五品官，王振朋（編按：本書均作此，詳細緣由請見本書《元代宮廷繪畫研究》之「王振朋與元代界畫」，頁三〇二。）呈上的《大安閣圖》也使他「累官數遷」❾。

白描借界畫風行於元代朝野，也借力於趙孟頫的倡導，至元二十三年（1286年），趙步入元廷後，力求借復古以開今，他竭盡把晉、唐和北宋畫風導入元代畫壇，力矯南宋刻板和過於程式化的藝術語言，因此，始興於北宋的白描畫種第一次在南、北兩地得到了發展契機，除趙孟頫外，其子趙雍、孫趙麟等和王振朋、張渥、衛九鼎、周朗、王繹等宮廷內外的畫家可謂是當時的白描高手（圖65）。他們的主體風

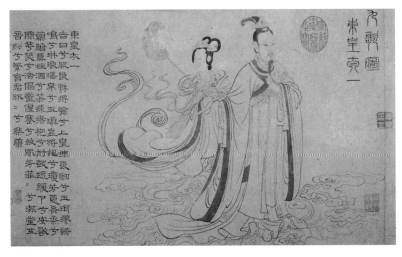

65a

元　張渥　《九歌圖》
卷（局部）

圖65　元人白描畫風

❽元・程鉅夫《雪樓集》卷九《題何澄界畫三首》，陶氏涉園刊本。
❾元・虞集《道園學古錄》卷一九《王知州墓誌銘》，四部叢刊本。李士行獻畫得五品官的史料見元・蘇天爵《滋溪文稿》卷一九《李遵道墓誌銘》，適園叢書本。

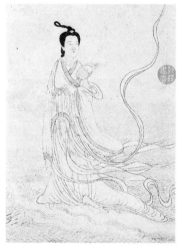

65b　元　衛九鼎　《洛神圖》軸
（局部）

格融進了東晉顧愷之的筆調：「緊勁聯綿，循環超忽，格調逸易，風趨電疾，意存筆先，畫盡意在，……」❿元代人物畫家以此為基礎，其白描線條不在於晉人勻細均力的功力，在於以沈穩的運筆動作和輕巧的提按技巧留下柔順飄逸、潔淨圓潤的線跡，粗細濃淡，變化豐富。由於北宋文人畫風的奠基作用，元代白描注重內涵和內斂，難以效法唐代吳道子「虯鬚雲鬢，數尺飛動，毛根出肉，力健有餘」❶的運筆氣度。

　　陳及之是處在元代白描成熟期繪成是圖，其畫風與元代白描的總體風格相接。陳及之的線條運轉圓活舒暢，氣血貫通，頗有運動感和質感。衣紋行筆多用釘頭鼠尾描，線條的濃淡粗細變化自如，方圓剛柔轉換自然，線條結構簡潔明瞭，是元代白描的上乘佳作。畫家的人物造型十分豐富，在微小的人臉上表現出無一雷同的形象，不少人物還有鮮明的個性特徵。作者十分注意人物之間的遠近透視關係，鮮明的「近大遠小」使畫面顯出縱深感，但他有意識地將少數民族的人馬畫得小於唐朝人馬，顯露出「以漢為尊」的民族觀；在藝術上嚴格遵崇北宋郭若虛表現民族關係的造型準則：「帝王當崇上聖天日之表，外夷應得慕華欽順之情。」❷這在畫中的頡利身上表現得淋漓盡致。

　　圖中的配景即坡石林木和便橋成功地襯托了人物活動。其畫藝幾乎不入南宋馬遠、夏珪的窠臼，特別是坡石用筆無一筆得馬、夏水墨蒼勁之法，輪廓線粗重明朗，粗筆作皴，草草有率意，他多用亂柴皴、或用筆肚乾擦，坡石無一苔點。沙磧地則輕描淡寫，好用淡墨渲染，隆起的坡地與綿延不斷的遠山血脈相連，較元初劉貫道《元世祖出獵圖》軸、佚名《射雁圖》軸（均藏臺北故宮博物院）中沙磧地的畫法更富於變化和自然。元代畫家為了能真實地表現北方少數民族的牧獵環境，力圖以線條和渲染並舉的手法解決前人未曾注意到的沙磧地畫法。

　　陳及之的墨筆樹法亦不入南宋馬遠的拖筆畫枝法，全無馬、夏瘦硬尖峭之筆，注

❿唐・張彥遠《歷代名畫記》卷二《論顧陸張吳用筆》，中國美術論著叢刊本，北京人民美術出版社，1965年7月第1版。
❶同上。
❷宋・郭若虛《圖畫見聞志》卷一《敘製作楷模》，頁9，版本同❿。

重發揮水墨自身溫潤華滋的藝術效果，如卷尾的各種雜樹、土坡等（圖66）。有實證（待後文詳述）表明，陳及之較多地吸取了「南宋四大家」之一的高手劉松年的筆法和造型。特別是卷中的松樹畫法，得益於劉松年頗多，如樹形多結疤、枝條向下、轉折方硬，手法類似劉松年《猿猴獻果圖》軸（臺北故宮博物院藏）的樹木結構，其他雜樹的造型也近劉松年的程式（圖67），如枝條細勁有力、顧盼有姿，只是陳及之的筆法趨向意筆化，水墨的作用十分鮮明。畫家有數種畫柳之法，既有南宋院體的寫實技巧、又有元人的真率。在「游散之騎」一段中的杉樹被畫得頗有特色，畫家用乾筆弧線畫出針葉，層林由濃到淡，由大變小，生動地展現了坡地的遠近透視關係，畫家對北方落葉松表現得相當生動，這是金、元北方畫家力求解決的新畫法。

　全圖對立焦點——便橋用界畫法繪成，手法工致，與便橋前後兼工帶寫的樹石畫法達到諧調，全橋的主線濃重，次線輕細与淨，結構明晰，幾乎能依圖營建，反映了元代盛行白描界畫的風氣左右了畫家對描寫建築物的不苟態度，表現出畫家除了擅長人物、山水外，還有較深厚的界畫功底，他接觸過一些南宋院體繪畫，取其精微狀物之道，揉合了北方金國粗獷豪放的筆風，緊隨元人注重墨韻的時代風尚，他的山水配景反映出宋、金山水融合後向元代過渡的一個側面。

66a　《盟》卷卷尾的土坡和雜樹

66b　《盟》卷雜樹

圖66　《盟》卷配景

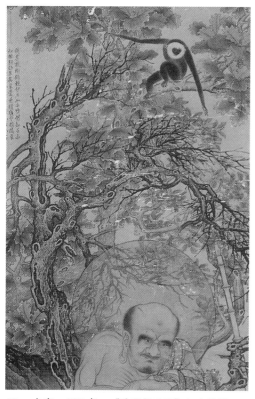

67a　南宋　劉松年　《猿猴獻果圖》軸中的樹

67b　《盟》卷中仿劉松年筆法、造型的古松

圖67　松樹比較

　　全圖的構圖新穎奇特，力求引人入勝，高潮迭起的人馬運動在第一段「馬術馬球表演」完成了幾個大的弧線運動後，再經過「游散之騎」的過渡，便進入了兩軍對壘的第三段：「便橋會盟。」畫中流暢的運動軌線在這裡形成了左右相對的對抗線。整個人馬運動主次有別，尤其是在空曠的沙磧地上的雜技運動，景疏人密，運動主線十分鮮明（圖68）。

圖68　《盟》卷人馬動勢線

五、以民族學管見圖中的少數民族形象及其他

(一)族別標誌和文明狀態是鑒析這類繪畫的依據

從研究古代少數民族形象及造型藝術來看，民族學❸應通過歷史文獻、考古材料、古代藝術品等為依據，從研究古今各民族的形成、發展、消亡、分化、融合的一般規律為出發點，具體地探索古今各個民族的族源、分布和交流活動等，揭示並比較古今各民族的社會結構和包括宗教在內的精神活動和民族心理、社會發展狀態、文化特徵、經濟活動及日常生活等。

對民族學的研究，其細微之處在於如何利用圖像資料來區別古代各個民族及其所屬時代，區別的標誌就是以他們的民族文化符號為據，即衣冠服飾、髮式頭飾、族旗族徽和特有的器用等，這是古代民族在長期的社會生活中形成的民族習慣、民族文化、生存方式和宗教信仰，如各類雞冠壺大多出現在遼代的契丹族中，古代契丹、女真、党項、蒙古等族的髠髮行為很可能與他們信奉佛教有關，他們的盤領窄袖服（一稱胡服）是在適應草原地區風沙雪暴的惡劣氣候中形成的……。以民族學來研究古代繪畫，是因為民族學本身十分重視借鑒古代的造型藝術。近幾十年來，考古界發掘了大量的與古代少數民族生活有關的文物，如墓室壁畫、雕塑和其他供殉葬用的藝術品及日用品，美術史界對他們的研究，加強了對古代少數民族形象化和生活化的認識。

辨識族別和文明狀態是鑒別有少數民族形象之古畫年代的關鍵，這樣，民族學與古畫鑒定的聯姻就成了必然，有效地消除元以來凡見有髠髮之圖就斷為遼畫的誤識。同時，將民族學融入這類古畫的研究，可在識別其族別的基礎上認識該民族的文化狀態並闡釋：「他們是誰？」、「他們在幹什麼？」、「為什麼？」等一系列人物畫的基

❸包容了多民族的古代中國有著研究民族文化的悠久傳統，早在周代的銘文上就出現了「民」、「族」二字，約成文於戰國時期的古代地理名著《山海經》中的《海外經》等就有關於諸多民族的記載，自西漢司馬遷《史記》起，諸民族以列傳的形式進入正史。最先將「民族」二字合為一詞的是清末梁啟超作於1899年的《東籍月旦》，其詞受到日文的影響，最先提出「民族學」的是蔡元培寫在1926年的《說民族學》：「民族學是一種考察各民族的文化而從事於記錄或比較的學問。」《簡明不列顛百科全書》中將「民族學」（英文 Ethonology）譯為：「研究人類社會的行為、信仰、習慣和社會組織的學科，這門學科在美國通常稱為文化人類學，在英國稱為社會人類學。」

本問題。

族別和文明狀態是相輔相成的統一體，其一，族別依據可大致分為：先天的自然特徵（如體質、體貌等）和後天的人文因素（如衣冠服飾、髮式頭飾、族旗族徽等）及長期形成的精神特徵（如宗教信仰、民族心理等）。在民族同化或民族融合過程中，上述的某些族別標誌就會被漸漸同化或異化，甚至出現新的族別標誌，因而某些族別標誌（如髮式、族旗等）含有十分重要的階段性。其二，文明狀態貫穿於族史之中，作為靜態的造型藝術，就是這個民族史的橫截面，它包括了社會形態、經濟模式、與其他民族的分化或融合、同化的程度等，族別標誌的階段性和文明狀態的階段性在畫中達到統一時，就是該畫作者的生活和創作年代，這是與款印、題跋、畫風等同樣重要的鑒定依據。

(二)第一段馬術馬球表演者的髮飾問題

《盟》卷中的少數民族本應該畫的是突厥人，突厥人的形象和生活特性均翔實地記載在隋唐史籍中，如唐代魏徵、令狐德棻撰《隋書》卷八四 ⓮曰：突厥人「穹廬氈帳，被髮左衽，食肉飲酪，身衣裘褐，賤老貴壯。……」文中所說的「被髮」即披髮裝束，今在新疆昭蘇縣種馬場和溫泉縣阿爾卡特草原均矗立有《突厥石人像》就是唐代突厥人的形象（圖69），石像的背面刻劃了許多髮辮，垂到腰下。而類似這種髮式的人物形象在《盟》卷中卻不是主體民族。

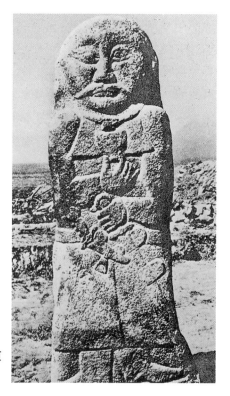

圖69　唐　新疆溫泉縣阿爾卡特草原
　　　《突厥石人像》

⓮《隋書》卷八四，北京中華書局，1973年8月第1版。

　　作者必定會受到時代的限制，在人物造型和道具方面往往會出現以今代古的趨向，在十四世紀20年代，陳及之如果在北方活動的話，他所能接觸到的北方少數民族主要是蒙古族、女真族、党項族、契丹族等，其次還有維吾爾族等，這些北方少數民族的衣著沒有嚴格的區別，多為左衽或盤領窄袖衫，其區別首先在於髮式，其次是冠式，這是諸民族在長期的民族交往和民族戰爭中形成的符號性標識，蒙古人統一中國後，對北方各民族的裝束採取寬容的政策，而不像金朝的女真人那樣採取強迫漢族改從女真人衣冠服飾的措施。

　　細察《盟》卷的人物組合，各人群中的主體民族各有不同，第一段馬術隊中有兩位執旗老者，分別是耍旗隊和馬戲隊的「領班」（據圖中出現的侏儒表演者，他們很可能是職業性的演出團體），打馬球者則是另一隊，三隊人馬的活動構成了第一段。在他們當中，凡脫帽者的髮式基本一致，皆為髡頂、頭部的左右兩側有規則地各留一、二撮短髮，元代契丹、女真、蒙古、維吾爾等族全無此髮式，而只有在甘肅武威出土的西夏木板畫《馭手圖》上發現與《盟》卷馬術馬球段中大體一致的髮式，這種一致性並不是偶然的，因為元以前的古代畫家對這種髮式並不陌生，最早被唐朝畫家描繪在章懷太子李賢（654～684年）墓壁畫中的《客使圖》裡，畫中的那位兩鬢留髮的老者很可能就是党項族某一支來長安進貢的領隊，還是這一支，曾在宋初來開封禮佛，北宋初畫院畫家趙光輔的《蠻王禮佛圖》（美國克里夫蘭美術館藏）形象地記錄了這一佛教盛事。党項人屢次派員前往北宋學習佛法並迎請佛經等，如宋景德四年（1007年），夏太宗李德明為安葬太后罔氏，請求宋朝允許他到五台山修供十寺 ⑮，宋天聖八年（1031年），太宗子李元昊派使臣向宋廷獻七十匹良駿求請佛經一藏 ⑯，活動於宋初翰林圖書院內外的趙光輔是有機會親眼目睹党項人在汴京的宗教活動，並將他們圖繪成形，比較這三幅圖像上的髮式，從他們的一致性來看，鑒識其族別的工作就縮小在研究党項族範圍內（圖70）。

　　從人種學的角度分析，党項族屬蒙古人種，但與北方所有蒙古人種的鼻型略有不同，長在党項人豐圓的臉龐上是稍高的鼻梁，可以敦煌莫高窟和安西榆林窟西夏壁畫上的供養人形象為證，最具代表性的是莫高窟65窟西壁龕內南側的《弟子像》等（圖71）。陳及之在造型上，稍稍誇張了党項人的生理特徵，以突出異域民族的特點。

⑮清·吳廣成《西夏書事》卷九，民國二十四年（1935年）北平隆福寺文奎堂影印本。
⑯同上。

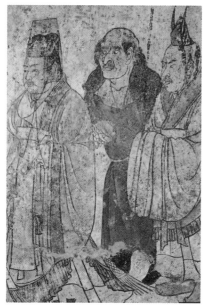

70a　唐　李賢墓壁畫《客使
　　　圖》，居中者為党項人

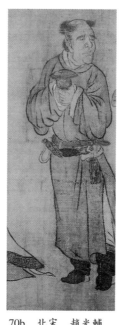

70b　北宋　趙光輔
　　　《蠻王禮佛圖》
　　　卷中的党項人

70c　西夏　甘肅武威木板畫《馭手圖》
　　　（局部）

圖70　党項人的髮式

70d　《盟》卷中的党項族髮式

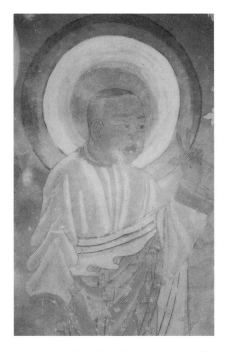

圖71　西夏　敦煌莫高窟65窟西壁龕內南側的《弟子像》（局部）

党項族 ⓱是一個十分古老的馬背民族，夏景宗元昊（1004～1048年）是立國之君和西夏文化的開拓者，他不僅命人創製西夏文，而且欽定了党項人的髮式。元昊在立國之前，党項髮式尚未統一，元昊在立國後「革除銀夏舊俗，先自禿髮，然後下令國中使屬蕃遵此，三日不從，許眾其殺之，於是民爭禿其髮，耳垂金環以異之」⓲。西夏党項人篤信佛教，故西夏有「僧國」之稱，禿髮不僅是為了區別族屬，而且也表明了宗教信仰。遺憾的是，尚未發現有關党項人禿髮樣式的文字詳載，**圖70**則彌補了對党項人髮式的形象認識。《遼史》卷一五《二國外記》對西夏民俗的記載更詳細些：「其俗，衣白窄衫，氈冠，冠後垂紅結綬。自號嵬名，設官分文武，其冠用金縷貼，間起雲，銀紙貼，緋衣，金塗銀帶，佩蹀躞、解錐、短刀、弓矢，穿靴，禿髮，耳垂環，紫旋祥六袋。出入乘馬，張青蓋，以二旗前引，從者百餘騎。民庶衣青綠。革樂之五音為一音，裁禮之九拜為三拜。……」這些記述有不少在《盟》卷裡可找到對應點。

　　圍繞「便橋會盟」、「文姬歸漢」、「昭君出塞」等民族和好的題材，宋以來的畫家畫的最多的是突厥人和匈奴人，可他們幾乎沒有見過早他們遠去的突厥人和匈奴

<hr/>

⓱党項族本是西羌族的分支，西元六世紀後期，生活在黃河析支（今青海東南部黃河河曲）一帶，主要有八個部族，以拓跋部最強，他們相繼歸順隋唐。八世紀初，吐蕃人崛起，將党項人逼向甘肅和陝北，其中的平夏部日漸強盛。唐末，宥州（今陝西靖邊）刺史拓跋思恭被封為夏州節度史，賜姓李，統轄宥、夏、綏、銀、靜五州。唐亡後，党項各部先後依附五代各朝，後又歸附北宋。1038年，党項首領李元昊借宋遼對峙之機，立國為大夏，亦稱白上國，宋人謂西夏，後世延稱之。西夏的主要民族為党項人，其次還有漢、吐蕃、回鶻、契丹等族，極盛時控制了今寧夏全境、青海東北部、新疆、內蒙部分、甘肅大部和陝西地區，下轄二十二州。定都興慶府（今寧夏銀川）。經濟以農、牧業為主，政治制度、宗教、文化、藝術、手工藝、曆法、科技等均深受北宋影響，某些方面如醫藥等較多地受到金朝的影響。1227年，西夏被蒙古鐵騎滅亡，共歷十主，有國一百九十年。

⓲同 ⑮，卷一一。

人，「扮演」突厥人和匈奴人的「演員」只有在各朝代的北方少數民族中選擇，北宋畫家以契丹人作匈奴人，如傳為李唐的《胡笳十八拍圖》冊（美國波士頓美術館藏），南宋畫家以女真人為匈奴人，見陳居中《文姬歸漢圖》軸（臺北故宮博物院藏），金代的漢族畫家也是如此。明代畫家則以蒙古人作匈奴人，如仇英《昭君出塞圖》冊頁（北京故宮博物院藏），甚至清代畫家都誤把滿族人的衣冠服飾誤作匈奴人的樣式，清代焦春的《昭君出塞圖》軸（北京故宮博物院藏）即是如此，牽駱駝、著滿族裝的「匈奴人」還吸著旱煙桿。造成這種藝術形象錯位的主要原因是當時畫家的民族學知識和造型條件極為有限。

元代人物畫家的造型條件與其他朝代不同，元朝是歷史上空前的民族大融合的時代，人物畫家面對的不是一、兩個北方少數民族，他們憑藉粗略的民族知識，可以在複雜、眾多的北方游牧民族中選擇「突厥人」的形象。陳及之為何將突厥人繪成党項人，值得一探。首先，党項人在西夏朝的活動範圍與唐代東突厥人的領地在今內蒙古南部重合，容易誘導畫家將党項人誤作是突厥人；其二，西夏王朝在1227年被蒙古鐵騎踏滅後，党項羌被迫進行了民族大遷徙，一部分去了四川西康木雅地區，另一部分轉移到西藏的後藏地區，還有一部分落戶在河南、河北一帶，如建於元至正五年（1345年）的北京居庸關雲臺上的西夏文石刻和鑿刻於明弘治十五年（1502年）的河北保定北郊西什寺西夏經幢等文物實證了這一部分的党項人多數曾是安居在河北省長城以南，直到明代還部分保留著自己的文化傳統。這使北方的畫家有機會接觸到來自西部的党項族，党項人就自然成了畫中的突厥人。

(三)馬球和馬術問題

馬球究竟來自何方，眾說不一，一說來自吐蕃（今西藏），一說出自波斯 [19] 還一說係中原固有 [20]，拙文不便執其中一家之說，但《盟》卷中的馬球運動形象地證實了原先風靡在中原的馬球運動，同樣也是吐蕃人鄰族党項人的喜好之物，或者說，党項與中原民族應有過交流馬球運動的歷史。

畫中的馬術可稱之為畫史上最長的一幀表現馬上運動的佳作，一件堪稱為畫史上最大的描繪馬上運動的巨製，即清代郎世寧等人合繪的《馬術圖》軸（北京故宮博物院藏）可與之相媲美，後者展示了乾隆皇帝觀賞馬術運動的場景，這些女真人的後裔

[19] 見陰法魯《唐代西藏馬球戲傳入長安》，《歷史研究》1995年第8期；另見羅香林《唐代波羅球戲考》，《暨南學報》第1卷第1期。
[20] 見賀風翔《馬球瑣談》，《百科知識》1992年第8期。

——滿族騎手們的馬術節目竟和《盟》卷十分相似，只是節目的順序有些變動，不見有高難度動作（圖72），可見，這套馬術節目是北方游牧民族在交往中逐步形成的，《盟》卷中的馬術編隊也與清代金昆、程志道、福隆安《冰嬉圖》卷（北京故宮博物院藏）的滑行編隊大致同理，只是後者的弧形編隊更為複雜，其間相隔了約四百年，表明了女真族後裔滿族人的文化，與草原民族先輩的文化交融有著一條割捨不斷的文化脈絡（圖73）。

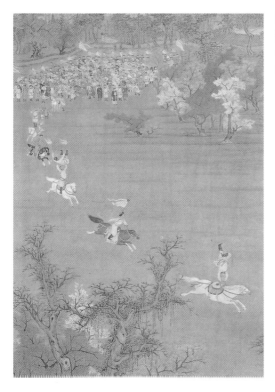

圖72
清　郎世寧等人合繪《馬術圖》軸（局部）中的馬術節目與《盟》卷有許多相似之處

圖73　清　金昆、程志道、福隆安　《冰嬉圖》卷（局部）與《盟》卷馬術隊的編隊同出一理

(四)馬術馬球段的服飾、旗幟及其他問題

　　儘管北方游牧民族通行左衽或盤領窄袖衫，但女真人的服飾乃有微妙之差，其差別不在於樣式而在於紋飾，在北方各少數民族中，女真族較喜好在胸、背上結合季節特徵繡上各種紋樣，詳見《金史・輿服志》❹云：「其胸臆肩袖，或飾以金繡，其從春水之服則多鶻捕鵝、雜花卉之飾，其從秋山之服則以熊鹿山林為文，其長中骭，取便於騎也。」這在張瑀《文姬歸漢圖》卷裡女真裝「匈奴人」的背上得到了驗證，南宋畫家通常在場面較大、女真人形象較小的畫幅上略去了這一細節，細心的陳及之認真地捕捉到了這個圓形紋飾，並且刻劃得較為具體，大多為展翅欲飛的大雁，恐怕是與秋令「時裝」有關，畫中較為一致的圖案表明這批人馬主要是出自一個部族（圖74）。明代洪武二十四年（1391年），明廷始在常服上綴加補子，以別文武官之品級，產生這種服飾的靈感是否來自女真人的胸背之繡，尚不得知，但清代官僚常服上的補子不可能與先輩的女真服飾無關。

74a　金　張瑀　《文姬歸漢圖》卷中著女真裝者的補子

圖74　補子比較

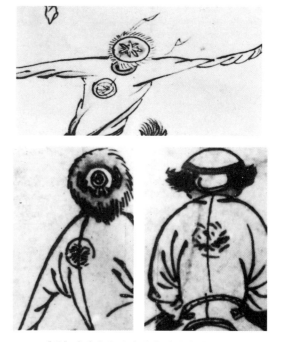

74b　《盟》卷中類似女真族衣著的補子

❹《金史・輿服志》，北京中華書局，1975年7月第1版。

　　馬術一段中前後出場了五位女性表演者，有三位戴著雲肩，兩位紮著圍腰飄帶，全然是張瑀《文姬歸漢圖》卷中著女真裝蔡文姬的行頭，雲肩本是女真人的著裝，據金人《大金集禮·輿服下》載：「又禁私家用純黃帳幕陳設……日月雲肩，龍文黃服……」❷後來雲肩傳至元、明、清各朝，更為清朝滿族人所喜用（圖75）。党項族婦女與其他少數民族的婦女略有不同的是，有著和男子一同披堅執銳、奮戰沙場的戰史，早在唐代，就有党項婦女拓跋三娘帶著女奴劫鹽的歷史，西夏毅宗母沒藏太后和崇宗母梁太后就是統帥千軍萬馬的女將。在夏宋戰爭中，有一種在戰場上衝殺在前的女兵，時稱「麻魁」❷，為西夏立下了汗馬功勞。畫中和男騎手同場獻藝的幗國騎手是否就是其先祖「麻魁」的遺風？

　　該段中的不少男、女騎手戴的皮帽亦接近女真人的樣式，可與之比較的是金代楊微繪於大定甲辰（1184年）的《二駿圖》卷（遼寧省博物館藏）中馴馬手戴的皮帽（圖76）。

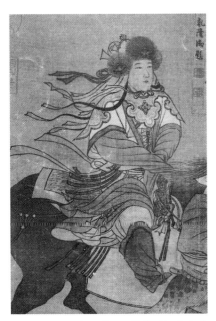

75a　金　張瑀　《文姬歸漢圖》卷中蔡
　　　文姬的雲肩

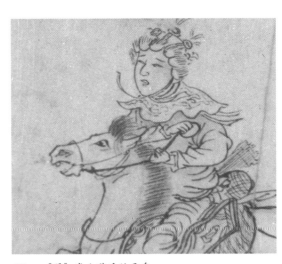

75b　《盟》卷女騎手的雲肩

圖75　雲肩比較

❷金·張瑋等人《大金集禮·輿服下》，清光緒二十一年（1895年）廣雅書局本。
❷有關「麻魁」的記載見於曾鞏《隆平集·西夏傳》和《宋會要輯稿·兵》一四等，結合兩書的記述，「麻魁」是西夏直接投入戰鬥的女兵。

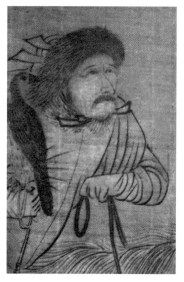

76a 金 張瑀 《文姬歸漢圖》
卷中著女真裝者的皮帽

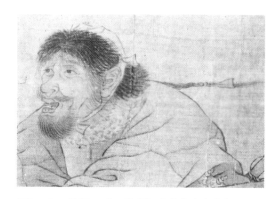

76b 金 楊微 《二駿圖》卷中的女真皮帽

圖76 女真族皮帽比較

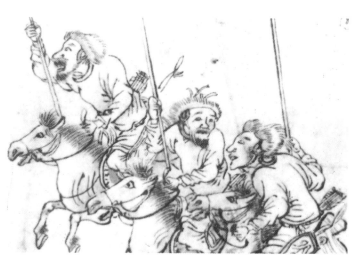

76c 《盟》卷中的皮帽

在本段馬術表演中出現了許多旌旗，除了表演性的道具旗外，有一種導旗值得注意，這就是女真人的日旗，《金史・儀衛志》上、下❷均提到金朝儀衛中用的「日月合璧旗」和「日月旗」，據南宋宇文懋昭《大金國誌校證》卷三二 ❷載：「……若尋常出獵、觀田，多無定制。或數百騎，或（數）千騎，前後皆執旗，旗上繪以日，

（至一大繡日）旗，曰御（座）（坐馬）傘。……」又據該 書卷三三曰：「金國以水德，王凡用師行征，旗皆尚黑…… 尋常出入，止用一日旗。」這種黑色日旗並不陌生，金代張瑀《文姬歸漢圖》卷、宮素然《明妃出塞圖》卷、南宋佚名《中興禎應圖》卷（舊傳南宋蕭照作，藏所不明）均繪有大體一致的日旗（圖77），特別是後者的日旗上加製了一長斿，與《盟》卷的日旗全然一致。可以說，旗幟更能說明這隊人馬的族屬或歸化問題，它和髮式一樣，是關鍵性的族別符號。

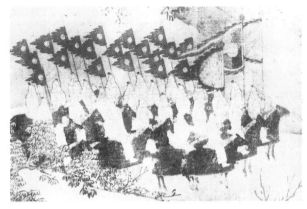

77a　南宋　佚名　《中興禎應圖》卷（局部）

77b　金　張瑀　《文姬歸漢圖》卷（局部）

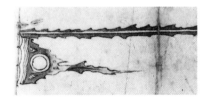

77c　《盟》卷（局部）

圖77　女真族日旗比較

⓴《金史·儀衛志》，版本同 ㉑。
㉕南宋·宇文懋昭《大金國志校證》卷三二，北京中華書局，1986年7月第1版。

(五)民族融合問題

上述人馬中出現了党項與女真兩族的民族特徵相互交織的現象，筆者以為党項族是這隊人馬中的主體民族，因為女真族在歷史上從未肯接受其他民族的髮式，直到清代，他們的後裔仍承先祖遺制，只是髡頂前半，腦後垂一辮而已。

西夏時期，党項人向女真人稱臣，雙方有著友好交往的歷史，間或也不乏兵戎相見。西夏滅亡後，他們當中的一支就投靠了金人。党項人歷來注重吸取先進民族的文化，在十一世紀，夏宋邊境的党項人被漢族生活方式同化，比較党項和女真兩個民族的文化高度，前者遠遜於後者，他們的相遇，相對落後的党項族被較先進的女真族文化同化，是民族融合的必然趨勢。党項人亡國後還繼續延用西夏文字達三百年，至元代中期，他們仍留有党項人的髮式，表明了他們還有固守本民族文化的另一面。

畫中党項人高舉的女真日旗，標誌著他們已歸化了女真人，文化融合和婚姻紐帶是民族融合或同化的先決條件。由此可以形象地認識到女真人在亡國後是怎樣揉合、同化北方其他落後於自己的游牧民族。在北方諸少數民族中，女真族經濟中的農耕業含量最高，因而對漢化的消化和吸收能力最強，並能強有力地保持、固化女真文化的傳統，在政治上處於被統治地位時還積極融化其他較落後的民族。由於元廷在北方實行闢良田為草場的經濟政策，在客觀上影響了他們的漢化進程，明滅元後，特別是在1403年，明成祖朱棣定都北京後，漢文化對長城以南的周邊地區形成了強大的覆蓋力，党項、女真等民族在接受農業文明的同時日趨漢化，最終被漢族同化。

通過查證畫中党項人與女真人在地理位置上的交融點，也許能測定出陳及之的活動範圍。金亡後，女真人被自然地分割成三個部分，其一散布在淮河以北、黃河以南的狹長地帶。金末因以北宋國都汴京（今河南開封）為都的緣故，漢化程度最深，金正大八年（1231年），河南唐（今沁陽）、鄧（今南陽）、申（今信陽）、裕（今方城）接受了大批亡了國的党項人，河南一帶女真人因受汴京漢文化和農耕文明的影響，已經漢化並荒於騎射和武功。其二，分布在河北一帶女真人的漢化程度遠遠次之。其三，留居在內蒙和東北各地的女真族基本保持本色。河北是這批党項人東遷的最東北端，根據該圖所表現的民族特性，河北一帶應是党項人和女真人的交匯區，筆者試圖把陳及之繪製是圖的活動坐標定位在今北京地區和河北省長城以南的地區（圖78）。

圖78　元代党項、女真族分布圖

(六)第二段游散之騎的族屬問題

在這一段零星的少數民族中，除了党項人之外，還有類似契丹人和維吾爾人的髮式者，如畫中的髡頂長鬢者就是契丹人的典型髮式之一，可見諸於內蒙古哲理木盟庫倫1號、6號、7號和敖漢旗北家山1號等遼墓壁畫中的契丹人髮式。契丹人的髮式在宋葉隆禮《契丹國志》卷二三中論及得十分明確：「番官戴氈冠，額後垂金花織成夾帶，中貯髮一總。」今將圖、文對照，均無誤。契丹人的髮式流傳較廣，遼亡後，耶律大石西去，逃遁的過程也是傳播遼文化的過程，因此，契丹人的髮式必定會傳導到党項人中間，在敦煌莫高窟97窟西夏壁畫西壁龕內北側就有類似契丹人髡頂長鬢的《童子飛天圖》，安西榆林窟第29窟西壁北側男供養人的左側僕人像則是髡頂瀏海的契丹髮式。卷軸畫也是如此，北宋李公麟《臨韋偃牧放圖》卷（北京故宮博物院藏）中的樹蔭下，繪有一個與漢族圉官同牧的契丹族圉夫，他的髮式為髡頂瀏海，正臥地支頤。金人的《卓歇圖》卷（傳為胡瓌作，北京故宮博物院藏）裡也夾雜著三個契丹騎手，這些古畫客觀地反映了古代北方唐、宋、金時期多民族共牧同獵的情景，因此，反映北方游牧民族的大場面的繪畫，常常繪有若干其他民族的圉夫（圖79，另見本書圖1），《盟》卷和壁畫上的髡頂長鬢者是契丹人，還是受契丹髮飾影響的党項人，尚難確認，但可以確信的是，流動極廣、人數不多的契丹人在明末已基本上被北方民族同化了。

該段左起第五人係背面，其披肩的辮髮近似維吾爾人的髮式，在第三段頡利身後也有相同髮式的高鼻深目者，維吾爾人即唐代回鶻國人的後裔，生活在天山南北，

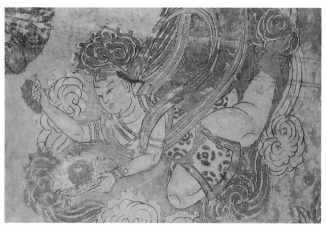

79a 西夏 莫高窟97窟西壁龕
內北側壁畫《童子飛天圖》
（局部）的契丹髮式

圖79 契丹髮式比較

79b 《盟》卷中留有契丹髮式的騎手

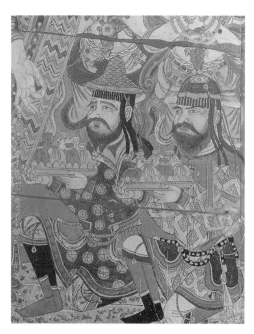

80b 《盟》卷中維吾爾人髮式

80a 唐代回鶻人髮式

圖80 比較唐代回鶻人和《盟》
卷維吾爾人髮式

1209年，他們主動歸附了蒙古汗國，協助蒙軍征服其他民族。在新疆伯孜克里克石窟壁畫上可以找到他們先祖的形象，即第32窟供養人像（現藏德國柏林印度博物館）等（圖80）。隨著蒙元帝國的建立，維吾爾貴族以色目人的地位輔佐蒙古人統治中國，畫家必然有機會在華北與他們相遇。

（七）第三段中頡利及其隨從的衣冠服飾

第三段為「便橋會盟」，橋右為突厥首領頡利及其隨從，共分為左、右兩組。左側一組是頡利可汗和僚臣，戴冠者為其中的主體民族，與第一段馬術馬球中的冠式截然不同。頡利可汗脫去戎裝，他扎的頭巾類似蒙古族牧民的裝束，這種包頭巾可在幾件元、明畫中的蒙古族圉夫頭上找到，其中有元人《牧馬圖》軸（舊作趙孟頫畫，臺北故宮博物院藏，圖81）等，這種傳統一直保留在現今的蒙古族牧民中，通常是放牧時的裝束。畫家意在把「頡利」畫成一個牧民，以示他欲馬放南山、刀槍入庫。在頡利的右側有一位戴氈笠者，與之相似的有河南焦作金墓（一作元墓）裡出土的舞蹈俑、山西沁原正中村金墓壁畫、元人《射雁圖》軸（臺北故宮博物院藏）上的冠式，此氈笠在元代《事林廣記》中的插圖版畫上屢見不鮮，可以說，這種冠式出現於金末，後在蒙古族中流行成便帽，甚至在明代風俗畫中還能見到與此相似的氈笠（圖82）。在這兩組人群中，有不少人頭戴暖帽，即金答子暖帽，按《元史·輿服志》云：「服白粉皮則冠白答子暖帽，服銀鼠則冠銀鼠暖帽。」❷此帽前檐為圓形，後檐

81a　元　佚名　《牧馬圖》軸（局部）

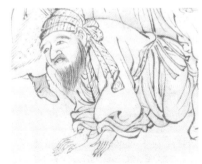

81b　《盟》卷頡利扎的頭巾

圖81　元代畫家筆下的蒙族頭巾與《盟》卷相近

❷《元史·輿服志》，北京中華書局，1976年4月第1版。

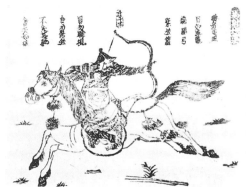 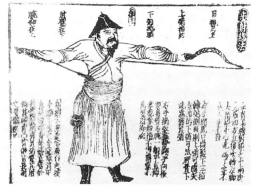

82a　元　《事林廣記》插圖版畫中的蒙族氈笠

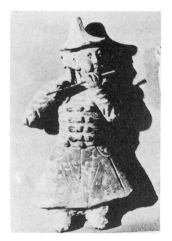

82b　元　河南焦作出土《吹笛俑》　　82c　《盟》卷中的氈笠

圖82　蒙古氈笠樣式比較

為方形，元人《元太祖成吉思汗像》頁（臺北故宮博物院藏）等均畫的是這種暖帽。《盟》卷中其他不同角度的暖帽亦係同類（圖83），在這一段的少數民族中，主體民族是著蒙古裝的「突厥人」，戴的是白答子暖帽，眾人簇擁的旗幟也不是女真人的日旗。

　　在第一段，陳及之把縱橫馳騁、技藝超群的「突厥人」繪成党項人，繪至《盟》卷第三段，筆鋒一轉，把在李世民面前稱臣的「突厥人」換上了蒙古人的衣冠，從總體上看，著蒙古裝「突厥人」的形象普遍略小於著党項、女真裝的「突厥人」，就精神狀態而言，著党項、女真裝的「突厥人」亢奮激昂，著蒙古裝的「突厥人」沮喪萎

83a　元人　《射雁圖》軸（局部）

83b　元人　《元太祖像》

83c　《盟》卷中的白答子暖帽

83d　《盟》卷中的白答子暖帽

圖83　元代蒙古族白答子暖帽比較

瑣，畫家的用意如何，不難揣摩。

　　早在元朝之初，漢族畫家對蒙古統治者懷著鄙視的態度，具體地表現在他們的人物畫中，如龔開《中山出遊圖》卷（美國佛利爾美術館藏）、顏輝《中山雨夜出遊圖》卷（美國克里夫蘭美術館藏）等均把其中的鬼卒繪成戴著蒙騎頭盔和氈笠的怪物（見

本書圖168、180）。他們敵視元政權的態度不言而喻，在少數民族統治下的漢族畫家
難以忘卻先祖曾擁有過一個大唐帝國，金代宮廷畫家趙霖的《昭陵六駿圖》卷（北京
故宮博物院藏）是如此，元代趙孟頫筆下的唐馬也是如此。在《盟》卷裡，陳及之是
期望通過蒙漢的民族和解達到和平盛世，在這裡，畫家並不是把突厥人誤作蒙古人，
他清楚地知道蒙古人不是突厥人，否則，順著他的繪畫思路，應讓第一段中帶有女真
著裝特點的党項人繼續「扮演」突厥人的角色。

六、《盟》卷中唐太宗及儀仗考

(一)唐太宗儀仗考

　　蒙古人統一中國後，兼容宋、金的宮廷儀規，建立了一整套供出行用的大駕鹵簿
規矩。宋、金的宮廷禮儀則遠承唐代，因此，畫中李世民的車馬儀仗並非純粹的唐朝
制度。現有兩幅描繪大駕鹵簿的長卷以資比較，其一是南宋佚名《鹵簿玉輅圖》卷
（遼寧省博物館藏），其二是元代曾巽申（1282～1330 年）的《 大駕鹵簿圖》卷（中
國歷史博物館藏），延祐元年（1314年），他任史館編修官，在任上以南宋的史籍和圖
像資料為據，為元廷精繪了該圖，供朝廷仿用。不難看出，《盟》卷更接近後者，如
華蓋的樣式，車尾旌旗的插挂方式和整個編隊等。不同的是，《盟》卷護騎除二人戴
平巾幘外，其餘皆紮幞頭，而曾巽申《大駕鹵簿圖》卷上的護騎全戴平巾幘（圖84）。

圖84　元　曾巽申　《大駕鹵簿圖》卷中護騎的平巾幘

　　唐太宗護騎紮的幞頭在前、後諸朝的圖像上均不見有相同者。要不是元人的《斗茶圖》軸（舊傳趙孟頫作，臺北故宮博物院藏）和山西平定東村元墓壁畫《庖廚圖》中男子紮的幞頭和《盟》卷唐朝儀衛的幞頭一模一樣的話，《盟》卷的幞頭樣式真可謂是孤例了，這種幞符頭的樣式，貌似唐代軟角巾，實則不然，其帽似錐形，攔腰一紮，結頭留二帶呈飛揚狀，唐無此物，也不見有文字記載，這應是元代漢族民間的男子巾式，反映了元代漢族在崇尚唐裝的基礎上形成了屬於元代的幞頭（圖85）。在陳及之的時代，找一幅繪有前朝漢人的圖像作為唐太宗儀仗的參考形象並非難事，但作者直接「讓」著當朝漢裝者隨唐太宗李世民去接受著蒙古裝「突厥人」的叩拜，畫家的暗喻可謂一目了然。

85a　元　趙孟頫（傳）
　　　《斗茶圖》軸（局部）

85b　元　山西平定東
　　　村墓室壁畫《庖
　　　廚圖》摹本

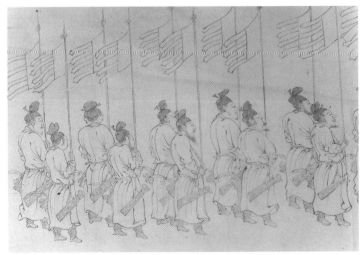

圖85
《盟》卷巾式與元
畫比較

85c　《盟》卷中的李世民儀仗

(二)唐太宗形象考

　　唐太宗李世民頭戴通天冠，這是古代皇帝在祭還、冬至、朝日、臨軒、拜王公、元會、冬會諸典禮時服之。唐太宗形象從何而來，不得不令人想起唐代閻立本《步輦圖》卷。

　　追蹤閻立本《步輦圖》卷（北宋摹本，北京故宮博物院藏）的流傳歷史，可探知唐太宗形象的演變，《南宋館閣續錄》等未錄此圖，故母本失於北宋末，閻立本筆下的太宗形象是太宗肖像的固定程式，偏圓的臉形，特別是上唇兩邊翹起的短髭，證實了他有著西北少數民族的血統 **㉗**。北宋滅亡後，金軍擄走宋室藏畫，其中就包括該圖，成為金章宗的藏品，鈐上了「秘府」、「御府寶繪」、「明昌」璽（皆硃文），南宋朝、野畫家恐怕難以得知唐太宗的真容，畫界失去了唐太宗的標準型，畫家們只得發揮他們的想像力了。1234年，蒙騎克金，是圖歸了元廷，該圖有元代宮廷鑒賞家的兩處觀款，其一為：「至治三年（1323年）夏六月三日集賢僚佐同觀於瀛堂西。」其二為：「天歷己巳（1329年）孟秋登瀛委吏曹巽申審定謹識。」這位曹巽申應就是畫《大駕鹵簿圖》卷的畫家。

　　再比較陳及之《盟》卷中李世民的形象，長形的臉面和低垂的唇鬚與閻立本筆下的唐太宗判若二人，顯然，陳及之沒有見過當時藏於元內府的《步輦圖》卷，換句話說，他沒有在元內府供過職，他和南宋畫家一樣去想像唐太宗的形象。

　　相反，今在元代民間畫家精繪的宗教壁畫上看到與《盟》卷形象相近的唐太宗，如山西洪洞霍山明應王殿壁畫《唐太宗敕建興唐寺圖》和《唐太宗千里行徑圖》及山西永濟永樂宮（今在山西芮城）道教壁畫上的許多天神像，陳及之在繪製《盟》卷時，上述壁畫正在繪製之中，他是否能親臨現場，尚不得知，但民間壁畫的粉本和南宋的唐太宗像會給他表現唐太宗的形象時提供了造型參考（圖86）。

㉗李世民的母親紇豆綾氏，即竇氏，是隋朝貴族神武公竇毅的女兒，其先世為西北少數民族。

86a　唐　閻立本　《步輦圖》
　　　卷（局部，宋摹本）

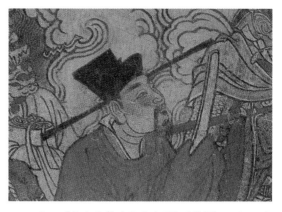

86b　元　《唐太宗敕建興唐寺圖》（局部）　山西洪
　　　洞明應王殿壁畫

86c　明人（一作宋人）　《唐
　　　太宗像》軸（局部）

86d　《盟》卷中的唐太宗形象

圖86　唐太宗造型比較

七、「便橋會盟」題材的由來和流變

(一)民族和好類題材的產生和強化

《盟》卷當屬表現民族和好類的歷史畫題材，早在東晉，卷軸畫中的人物畫已成為獨立的畫科，六朝時期的各小朝廷與域外民族和國家建立了廣泛的聯繫，記述民族關係的繪畫題材僅局限於職貢類，即畫外國使臣和域外民族列隊向中國朝廷進貢名寶的情形，如東晉名士戴逵（347～396年）曾作《胡人獻獸圖》❷、南梁元帝蕭繹（508～554年）作過《番客入朝圖》❷，今只有傳為蕭繹的《職貢圖》卷（中國歷史博物館藏）存世，可探知南朝這類繪畫題材的表現程式，畫家略去一切情節，列繪諸國使臣的虔敬之態，類似功臣像的處理手法，只是強調了他們臣服中央政權的精神狀態。

唐代閻立德（？～656年）特別是其弟閻立本（？～673年）繼其兄任將作大匠、工部尚書，至到高宗朝總章元年（668年）官至右相。他們充分利用了侍奉在朝中的有利條件，親眼目睹了初唐朝廷內外的風雲變化和民族交流活動，閻氏兄弟皆創製過《職貢圖》，更以閻立本為多，他還繪有《職貢獅子圖》等❸，這些題材全承六朝之式，以至於北宋末的李廌竟然懷疑其《職貢圖》是否摹梁元帝的畫❸。真正屬於閻立本自創的是將民族合好類題材情節化，唐貞觀三年（629年）東蠻入朝，閻立本奉召作《款塞圖》，「顏師古亦請繪蠻夷之在邸者，以彰懷之德」❸。閻立本把情節性繪畫用於民族通好的題材上，是現今畫史上記載最早的一位畫昭君出塞的畫家❸。

唐貞觀十五年（641年）以後的幾年裡，閻立本對宮中漢蕃通好之盛事深有所感，一再以此為題作畫，繪有《文成公主降番圖》❸，今唯有《步輦圖》（宋摹本）

❷著錄於唐・裴孝源《貞觀公私畫史》，畫品叢書本，上海人民美術出版社，1982年3月第1版。

❷著錄於北宋・李廌《德隅齋畫品》，版本同上。

❸著錄於元・吳澄《吳文正公集》卷六〇，清乾隆萬氏刻本。

❸同❷。

❸事見南宋・周必大《周益國文忠公集》卷一八，清道光刊本。

❸事見唐・張彥遠《歷代名畫記》卷二《敘師資傳授南北時代》和宋・郭若虛《圖畫見聞志》卷一《論衣冠異制》，二人均批評閻立本筆下的漢王昭君戴著隋唐的幃帽，郭若虛錄道：「閻立本圖昭君妃（音配）虜，戴幃帽以據鞍，……」看來是畫昭君出塞的情景。

❸著錄於唐・張彥遠《歷代名畫記》卷九《唐朝上》，版本同❿。

存世，他將肖像畫與紀實性繪畫有機地結合起來，該圖描繪了吐蕃使臣祿東贊來長安為贊普松贊乾布向唐太宗李世民求親的情景，正因閻立本深知唐太宗為民族通好的良苦用心，最先把歷史畫的焦點對準了民族和解。

　　宋、金時期的民族矛盾達到了白熱化的階段，也正是民族和解類的繪畫題材攀升到歷史上的高峰，表現「文姬歸漢」、「昭君出塞」是這個時期傳繪不絕的繪畫題材，倡導者是北宋文人畫家李公麟，他曾作《蔡琰還漢圖》[35]、《昭君出塞圖》[36]等，他的《五馬圖》卷（舊藏日本東京私家）事實上是一件與職貢有關的白描，表現了當時與北宋通好的幾個西域草原民族呈獻的名馬和各族圉夫。傳為李公麟的歷史畫《免冑圖》卷（圖87，臺北故宮博物院藏）確立了表現戰地民族和好的繪畫程式，該圖畫唐朝名將郭子儀儒服勸退犯唐的回紇軍隊的故事，李公麟在處理漢胡人物關係方面，為後世繪同類題材的畫家所尊，尤其是畫「便橋會盟」題材。

　　兩宋之交的宮廷畫家李唐和活動於寧、理宗朝（1195～1264年）畫院待詔陳居中都曾關注過民族和好的題材，特別是「文姬歸漢」被屢屢描繪，「昭君出塞」卻不見有人問津，畫家們藉此欲強化南宋朝野奪回失地的信念，其誠可鑒。如李唐曾以十八頁作《胡笳十八拍》，「高宗親書劉商辭，每拍留空絹，俾唐圖畫，……」[37]美國波士頓美術館藏的《胡笳十八拍圖》冊舊傳是李唐的手筆，陳居中《文姬歸漢圖》軸則更是以情感人。南宋的「文姬歸漢」題材才引起了金國漢族畫家的強烈共鳴，張瑀的《文姬歸漢圖》卷極可能就是在這樣的背景下產生的。

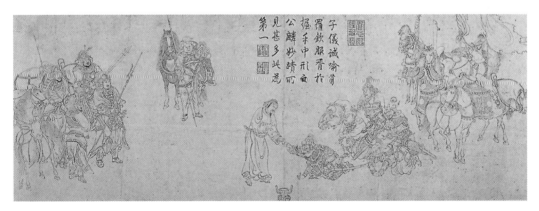

圖87　北宋　李公麟　《免冑圖》卷（局部）

[35]著錄於《宣和畫譜》卷七《人物三》，版本同[10]。
[36]同上。
[37]元·莊肅《畫繼補遺》卷下，北京人民美術出版社，1963年8月版。

(二)「便橋會盟」題材脫穎而出

首先須查考「便橋會盟」題材的由來，據北宋董逌《廣川畫跋》卷四 ❸，閻立本曾作「渭橋圖」，畫「漢受呼韓邪朝正月於渭上者也」渭上特指便橋，他還說：「紹聖三年（1096年），邵仲恭出其圖，且訝其畫長闊遠近不可料，至芙蓉李杏雜見一時，人馬屋木，全失形似，大不與今世畫工所見相類。」儘管如此，董氏仍深信此是閻氏真本，筆者拙見，此係摹本，因閻立本作畫，絕非「全失形似」，北宋《宣和畫譜》不曾著錄閻立本的《渭橋圖》，想必該圖已流傳在宮外。董逌的錯誤還在於他認為該圖畫「漢受呼韓邪朝正月於渭上者也」。據《漢書》載，匈奴首領呼韓邪單于確實在「正月」裡來長安覲拜漢元帝，時值西漢竟寧元年（西元前33年），意在迎接元帝下嫁給他的王昭君 ❸，有關的禮儀活動與渭橋無關，董逌很可能是把「便橋會盟」的場面誤作是呼韓邪單于在渭水橋頭受命。由此，閻立本是第一位畫「便橋會盟」的畫家。

戰亂紛起的五代淡化了當時的民族矛盾。北宋統一了半個中國，尖銳的民族矛盾重新威脅著農耕文明的存在。大概與陳居中畫《文姬歸漢圖》軸的同一時期，「便橋會盟」的題材受到宮廷人物畫家的重視，這一題材是在南宋寧宗朝（1195～1224年）朝廷主戰派與主和派爭鬥不息的角逐中再現的，無疑帶了點主和派的色彩，即史彌遠和楊皇后等人所期望的不戰而和，該題材是否與南宋嘉定元年（1108年）主和派與金朝簽定「嘉定和議」❸背景有關，尚難估測，但可以確信，「便橋會盟」僅僅是單純地反映民族休戰和以漢為尊的思想。最熱衷於畫「便橋會盟」的南宋孝、光、寧宗三朝（1163～1224年）的宮廷畫家劉松年，他曾繪過「便橋會盟」題材，如《便橋圖》❸、《便橋見虜圖》等 ❹。

(三)劉松年《便橋見虜圖》、歷博本與《盟》卷的關係

現已不存劉松年有關「便橋會盟」的畫跡，有幸的是，中國歷史博物館在1961年

❸北宋·董逌《廣川畫跋》卷四，版本同 ❸。
❸見《二十五史·漢書·帝紀》，頁25，開明書店，民國二十三年（1934年）版。
❹「嘉定和議」簽於嘉定元年（1208年），金宋改稱伯侄，宋向金增供歲幣三十萬銀兩和三十萬匹絹，並呈抗金大臣韓侂冑之首，金將淮南、陝西還宋。
❹見清·厲鶚《南宋院畫錄》卷四，版本同 ❿。
❹同上。

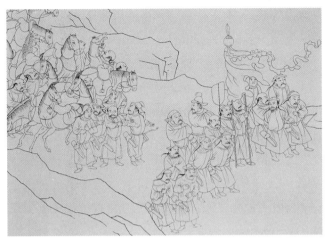

圖 88
明　佚名　《便橋會盟圖》
卷（線圖局部）

收藏了傳為劉松年的《便橋會盟圖》卷，它雖不是真跡，但給研究《盟》卷的由來，提供了關鍵性的依據，該圖（以下稱「歷博本」）係絹本設色，縱41.5cm、橫168.3cm，包首有題：「宋劉松年便橋會盟。福州梁章鉅題。」是圖被古畫鑒定界定為明人摹本。詳察歷博本的筆風和設色及便橋的畫法，有南宋劉松年的遺韻，看來歷博本的母本極可能是南宋劉松年所作（圖88）。

明代汪砢玉《珊瑚網》卷六著錄了劉松年《便橋圖》，後有趙孟頫書於大德五年（1301年）秋日的跋文 [43]，所述內容、形式與歷博本相符，其後還有文徵明在正德庚辰（1520年）十月的跋文，「似又曾入裕陵 [44] 內府者」。是圖想必是歷博本的母本即劉松年《便橋見虜圖》（以下簡稱劉本）。

《盟》卷第三段「便橋會盟」與劉本有著密切聯繫，不同的是，《盟》卷左右顛倒了歷博本的構圖，陳及之必定目睹過劉本，在素紙上先摹一遍劉本，然後將摹本背面朝上，再作為《盟》卷的參考圖形，陳及之有意將劉本的構圖拉長，並將頡利的人馬橫向分解成兩組。

陳及之不僅改變了劉本的構圖，而且改繪了其中的人物族別、衣冠、髮式等。歷博本中頡利紮的頭巾與《盟》卷不同，裹法不似蒙古族，是否與其隨從一併同屬女真人的樣式，有待於今後的出土文物來證實。可以確認，歷博本的「突厥人」全無高鼻深目之貌。腦後垂雙辮，全然是女真人的髮式 [45]，金代張瑀《文姬歸漢圖》卷、金

[43] 明・汪砢玉《珊瑚網》卷六。

[44] 裕陵特指明英宗。

[45] 金代女真人的髮式在史籍中記載得十分清楚，如南宋人宇文昭懋《大金國志校證》卷三九云：「金俗好衣白，辮髮垂肩，與契丹異，垂金環，留顱後髮，繫以色絲。」又據該書收錄的《女真傳》曰：「……留腦後髮……。」

代佚名《卓歇圖》卷 ⓺（北京故宮博物院藏）、南宋佚名《柳蔭浴馬圖》頁（北京故宮博物院藏，圖89）等均有與歷博本大體一致的衣冠和髮式（參見本書圖2、圖87）。在劉松年的時代，畫家能了解到的北方民族主要是女真族，他們固然成了南宋畫家眼中的「突厥人」。

　　比較《盟》卷與歷博本的異同，還在於《盟》卷用大量的篇幅去展示與該畫主題無關的馬戲馬球表演，從畫家對描繪少數民族雜技運動的極大熱情來看，特別是增加大量的篇幅展示党項人豐富多彩的馬上運動，不難看出畫家對這一民族的感情聯繫，雖然畫家把求和的突厥人改繪成蒙古人，表明了畫家不同的民族感情，但從總體上看，《盟》卷的構思和構圖都在一定程度上淡化了民族衝突，元代中期的民族衝突畢竟遠遠不及南宋劉松年的時代那樣尖銳和集中。

　　真正與《盟》卷髮式和衣冠服飾同出一轍的是傳為李公麟《便橋會盟圖》卷（紙本墨筆，縱 27cm、橫 424.2cm，日本大阪藤田美術館藏，圖90 ），該卷有元代收藏家

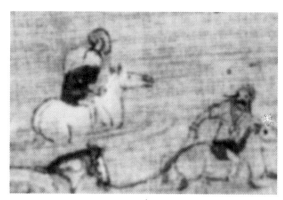

圖89　南宋　佚名　《柳蔭
　　　　浴馬圖》頁（局部）

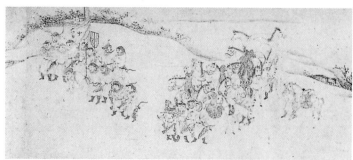

圖90　元　佚名　《便橋會盟圖》卷（局部）

⓺該圖作為金代的依據，見本書《金代人馬畫考略及其他》。

郭畀（1280～1335年）的收藏印「郭畀天錫」，可以推定這件沒有作者款印的《盟》卷臨本應繪於1321～1335年之間，以下簡稱為《盟》卷臨本。

《盟》卷臨本被誤為李公麟之作始出於元人，該卷拖尾有吳郡陸柱的跋文：「伯時人物在當時已稱佳絕，得之者亦甚罕。……」河南張頡接題道：「此卷筆力精勁，法律嚴妙，其為真跡無疑。……」張頡的年款為：至正二年（1342年）七月既望，提供了《盟》卷臨本繪製年代下限的旁證材料。

該圖和《盟》卷一樣，同被梁清標收藏（看來，梁氏十分注重收齊同本之作，如金代張瑀的《文姬歸漢圖》卷和宮素然的《明妃出塞圖》卷等），《盟》卷臨本入宮後，以其「流傳有緒」和元人鑒定跋文引起了乾隆皇帝弘歷的極大興趣，他欣然在引首題寫了「寫心望古」四字，又題詩云：「公麟有慨南關事，避想澶淵寫渭橋。欲若反云設孤注，如簧僉計萬年昭。」可見乾隆帝對《盟》卷臨本的興趣遠遠超過了《盟》卷，將它作為北宋李公麟的真跡，著錄在《石渠寶笈・初編》卷三二，頁四一，又著錄在日本昭和六十年（1977年）出版的《文人畫精粹・董源、巨然》頁六六上，指出圖中有恭親王奕訢（1832～1898年）的收藏印「恭親王章」，這是該圖最後一位收藏家的印記，經他或後代之手，流入日本。

在上海劉海粟美術館裡，藏有一件被定為金代李早的《閱兵圖》卷（圖91），上有清末康有為等人的題文，畫中的馬隊是從《盟》卷移花接木而來並稍作變化。以其筆墨而言，似清初之跡，出於下層文人之手，它的母本應是《盟》卷的摹本，因此時的《盟》卷已為清宮所有。可見《盟》卷的造型程式和構思布局曾在民間產生過範本

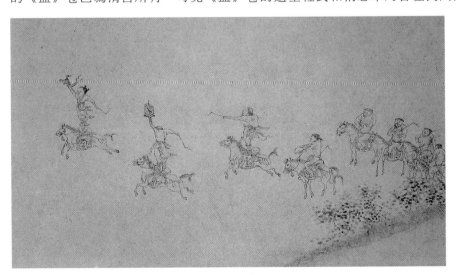

圖91 金 李早（傳） 《閱兵圖》卷（局部）

作用。近聞在北京中國文物總店亦藏有《盟》卷的摹本，更可見《盟》卷的傳播力。

傳為李公麟以「便橋會盟」為題的古畫尚有三、四幅之多，惜不能近觀其圖，但可得知，以白描畫「便橋會盟」故事，再冠以李公麟之名，更可廣泛流行於畫壇，使世代銘記漢民族曾經有過的輝煌歷史。筆者力求以民族學的研究方法作為考鑒《盟》卷的突破口，究其源流，析其心態，並試圖擴展到研究同本古畫的來龍去脈。以民族學來管窺有少數民族形象的古畫是一種新的研究方法，作為方法，無高下之分，只有得失之別，論其成敗，全在於研究方法是否適用於研究對象和研究者本身對方法把握得如何。相信隨著人文科學的發展，將會給美術史研究提供更多的視角和認識手段。

參考書目

1. 史金波、白濱編《西夏文物》，文物出版社，1988年3月第1版。

2. 白濱編《西夏史論文集》，寧夏人民出版社，1987年7月第1版。

3. 《中華文明史》遼宋夏金卷和元代卷，河北教育出版社，1994年6月第1版。

4. 王鐘翰主編《中國民族史》，中國社會科學出版社，1994年12月第1版。

5. 周錫保《中國古代服飾史》，中國戲劇出版社，1984年9月第1版。

6. 傅起風、傅騰龍著《中國雜技史》，上海人民出版社，1989年第1版。

7. 韓蔭晟編《党項與西夏資料匯編》，寧夏人民出版社，1983年10月第1版。

東京讀畫錄

　　1994年3月，筆者應日本東京國立博物館館長佐野文一郎先生的邀請，有幸對該館進行了為期十天的學術訪問，並介紹筆者訪問了位於東京的區立松濤美術館和私立出光美術館及著名的中國文物收藏家田島充先生，他們都盡其所藏，飽吾眼福。

　　在訪問東京國立博物館期間，深感東京大學教授鈴木敬先生對日本研究中國古代繪畫所產生的重大影響，他的高足渡邊明義和湊信幸兩位先生在此分別擔任學藝部主任和該部東洋課課長，該課中國美術史室的富田淳博士曾在中國美術學院進修過，他熟練的漢語常常使我忘了是在異國他鄉，湊信幸和富田淳兩位先生承擔了該館上千件中國歷代書法、繪畫的鑒定、著錄、研究、出版、照相、保管、陳列和接待各種性質的來訪等工作，其工作效率和繁忙程度令人想起我國博物館工作的潛力。

　　在東京讀畫之外，我作為博物館工作者，感觸最深的是博物館和企業家出身的收藏家之間所建立的伙伴關係，收藏家常常把他的藏品寄放在博物館，一方面既有安全保障，另一方面又可為社會服務並有利於學術研究，有的最後索性將寄放的文物捐給博物館。某些收藏家為購買某件文物因真偽問題而不能決斷時，就到博物館請求觀覽相近的古畫以資比較，他們也常常向博物館零星捐贈一些文物或以合適的價格出售文物，這種互利互惠的伙伴關係，無疑是提高了收藏家的文化層位，更有利於博物館事業的開拓和發展。

　　在東京讀畫時，最難忘的是一批國內鮮見和失傳的早期名家之作留存在此，數量可觀，特別是南宋梁楷、法常等名師的水墨粗筆畫，現國內已無一幀元代孫君澤的或傳為他的畫跡，僅東京國立博物館就有數張之多，在那裡，還有許多佚名的和後添款的佳作值得研究。不可否認，這些藝術珍品在日本畫壇所起的範本作用，是產生具有日本民族特色的水墨畫風的直接藝術前源。

(一)石恪《二祖調心圖》軸（二幅）之謎

是圖共兩幅（圖92），為便於敘述，筆者稱其一為《獨坐圖》軸，其二為《伏虎圖》軸，均為紙本墨筆，各縱33.3cm、橫64.4cm，東京國立博物館藏。是圖舊傳五代西蜀石恪之作，其依據是《伏虎圖》軸左下角的題款：「乾德致元八月八日，西蜀石恪寫二祖調心圖。」馬腳始露於此，陳高華先生曾就此「石恪」未待西蜀亡就已用北宋年號提出了質疑 ❶，就此款還有更多的疑團待解，謹弱的書跡與狂放的畫風難以出

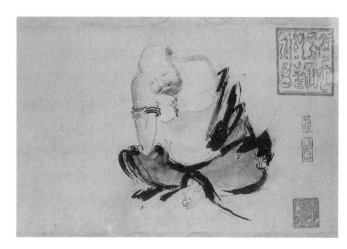

92a　獨坐圖

圖92
五代　石恪（傳）
《二祖調心圖》軸

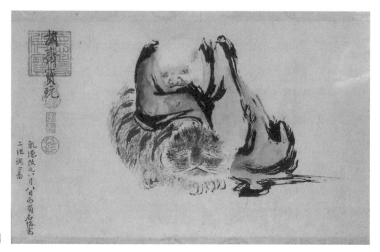

92b　伏虎圖

❶見陳高華編《宋遼金畫家史料》，頁99，文物出版社，1983年3月。

自一人之手，「西蜀」（今四川）二字始見於司馬遷《史記》卷八七《李斯傳》中的《諫逐客書》：「江南金錫不為用，西蜀丹青不為采。」至少在宋以前，「西蜀」是其東面關陝及中原人對這一地區帶有方位概念的特指。北宋黃休復著有《益州名畫錄》，他是江夏（今湖北武漢）人，久寓成都（今屬四川），全書評述了五十八位蜀地畫家，無一言「西蜀」二字，可以推斷，《二祖調心圖》軸上的後添款未必是蜀人或鄰近地區之人所為，年款中的「乾德玫元八月八日」即西元 919 年，此時宋未破蜀，石恪還未到汴京（今河南開封）活動，故對石恪來說，更不會有「西蜀」的地域概念，更何況五代還未出現作者在畫幅上題寫年款、名款的創作程式。

《二祖調心圖》軸的名款、年款出現了疑問，進而可進一步查證幅上宋徽宗趙佶和宋高宗趙構等人的收藏印的可靠性，其中的「宣和」、「政和」、「紹興」等印刻、鑄粗略，與真璽相去甚遠。

值得注意的是：日本學者發現了《獨坐圖》軸沿坐者左側有明顯的通體拼接痕跡，一說該圖畫的是布袋和尚，裁去的部分是布袋的圖像。筆者以為，該幅裁去的部分應與《伏虎圖》軸聯繫起來看，裁去的部分必定是與某些時代特徵有關的圖像，而這一圖像不可能出現在五代石恪的時代，被裁的一段很可能畫的是一條龍，龍的圖像未與坐者相交，《伏虎圖》軸是人虎相合的圖像，難以割捨，故這兩軸《二祖調心圖》畫的是「降龍」和「伏虎」，很可能是十八羅漢中的兩幀，餘皆不存。考十八羅漢圖的歷史，五代前蜀已有，不過多是十六羅漢，入宋，出現了十八羅漢。十八羅漢最後兩位羅漢為何人，佛教界說法不一，一作慶友僧《法傳記》譯者和譯經家玄奘，一作迦葉和布袋和尚等，最後，清高宗在清莊豫德摹貫休補盧楞伽《十八應真》冊後的題頌中欽定為嘎沙鴉巴尊者（即迦葉尊者）為第十七降龍羅漢，納答密答喇尊者（即彌勒尊者）為第十八伏虎羅漢 ❷。事實上，唐代盧楞伽《十八應真》冊（北京故宮博物院藏）係出自宋人之手 ❸，降龍、伏虎二羅漢的圖像是在宋代形成的，故難以出自五代西蜀石恪之手，縱觀黃休復《益州名畫錄》，無一畫家作過《十八羅漢》，只有趙德齊、張玄、貫休等畫過《十六羅漢圖》。

再考辨本圖題寫的所謂「二祖調心圖」，二祖即北魏至北齊時期的禪宗名僧慧可（487～593年），慧可少為儒生，後求道於達摩，他立於雪中斷其左臂，方得佛法之髓，終成「禪宗二祖」。圖中的二祖顯然已是僧相，但雙臂具全，何成二祖耶？

❷清·張照等編輯《秘殿珠林續編》卷四，上海有正書局石版本。
❸此論出自徐邦達《古書畫偽訛考辯》上，江蘇古籍出版社，1984年11月。

「調心」也並非獨坐或伏虎之舉，二祖為求法，斷臂後忍飢挨凍，其心不安，達摩師祖替二祖安心。二祖晚年喜好狂飲並時常出現在花街柳巷裡，有人責問他，二祖答曰：「我自調心，何關汝事。」❹ 而畫中的所謂「二祖」與安心、調心無涉。

由此看來，《二祖調心圖》軸從內容到形象全非款識所云。它原本是十八羅漢圖中的兩軸，以畫風而論，約是宋末元初畫僧的手跡，屬梁楷、法常、因陀羅一路的風格。

(二)李氏《瀟湘臥遊圖》卷係南宋之跡

是圖紙本水墨，縱30.0cm、橫400.4cm，東京國立博物館藏（圖93）。卷尾有款：「瀟湘臥遊圖。伯時為雲谷老禪隱圖。」此款已公認為是後添，絕非北宋李公麟筆，畫家的姓氏也未必是李。前隔水有明代董其昌的題記：「海上顧中舍所藏名卷有四，謂顧愷之《女史箴》、李伯時《蜀江圖》、《九歌圖》及此《瀟湘圖》，……。」他對該圖是否為李公麟之作在字面上很含糊，但董其昌在心裡是很明白的。幅上有乾隆帝的兩段題文，卷尾的年款為丙寅（1746年）。後隔水依次為乾隆帝的墨竹圖及跋文、且信齋居士葛郯（書於1170年）、張貴謨（書於1171年）、章深（書於1170年）、葛郛、彥章父（書於1171年）、張甫泉、葛郯等人的跋文。其中章深的跋文仍作「舒城李生為師作瀟湘」。幅上及前後共鈐印約二十方，其中有明代「顧從義印」、清代陸野「曠庵」、乾隆帝五璽全等等。清吳升《大觀錄》卷一二、《石渠寶笈‧初編》卷四四

圖93　宋　李氏　《瀟湘臥遊圖》卷（局部）

❹事見唐人《法演語錄》卷上。

著錄。

《瀟湘臥遊圖》卷描繪了江南煙雨濛靉中的江湖和綿延不斷的緩坡與丘陵。是南宋水墨粗筆山水流派中較早的佳作，屬五代南唐董源、巨然江南水墨山水一派的餘脈，與北宋李成、范寬、郭熙的北方山水畫派相峙，也與兩宋的院體山水大相徑庭，因此，該圖的作者不可能是南宋翰林圖畫院的畫家。他雜取於南宋初年江參的水墨手法、構圖和丘陵的造型，參用了南宋初米芾之子米友仁的「米點」，以小「米點」橫筆點簇林木之葉，用富有濃淡變化的臥筆揮掃出群山，坡腳和山勢稍作勾線並略用披麻皴，淡化了線條和皴筆在山水畫中的造型作用，大塊濃淡過渡自然的水墨構成了該圖最基本的造型語言，作者擯棄了董源、巨然疊繪礬石的造型程式，使其山石造型趨於簡潔明朗，全幅脈絡明晰，氣血貫通。

(三)傳為毛松《猿圖》軸之屬種考

毛松是兩宋之交的工筆畫家，有關他的史料最早出現在元代夏文彥的《圖繪寶鑒》卷四裡：「毛松，沛（今江蘇沛縣）人，一作吳郡崑山（今屬江蘇），善畫花鳥四時之景。」筆者有幸在東京國立博物館裡見到唯一的傳為毛松的《猿圖》軸（絹本設色，縱47.1cm、橫36.7cm，圖94），是圖成毛松之作的依據是在該畫的包裝物上有「武田信玄寄進狀」（曼殊院覺恕宛，元龜元年，即1570年）的標識，還有狩野探幽外題：「猿。毛松筆。探幽。」據云，日本有動物學家認為畫中的猿係日本的種類，因此，是圖有可能被懷疑為是否出自日本畫家之手。畫中的靈長類動物據中國科學院動物研究所的專家們研究，是彌猴屬中的短尾猴，它主要分布在華南地區，最北至廣東省北部，其緯度與當時的日本相距甚遠，那麼毛松能詳觀細察這種猴，無非有兩種可能，其一是到該猴種的生活地區，其二是在宋朝宮廷裡觀賞作為貢品的短尾猴。這自然會引起筆者對毛松身份的推測。

畫中的短尾猴堪稱是現存宋代寫實性最強的畜獸畫，達到這種寫實水平的畫家，應該曾在北宋宣和年間（1119～1125年）的

圖94　宋　毛松（傳）　《猿圖》軸

翰林圖畫院裡，受過嚴格的寫實技巧的訓練，一般的民間畫工是很難企及的，現無法得到毛松有無上述經歷的史料，筆者在此僅僅是推測而已。到是毛松之子毛益與南宋畫院有著密切的聯繫，孝宗乾道年間（1165～1173年）為畫院待詔 ❺。

這件《猿圖》軸在渲染上亦極見功力，質感十分鮮明，但由於裝裱時的沖刷之故，短尾猴的中心部位泛白。動物的姿態且生動有致，面目表情頗有幾分擬人化的手法，作苦思之狀。

大概是家傳的緣故，毛益亦十分喜好細膩地描繪獸類皮毛鬆軟的質感，尤以畫貓為重。

(四)傳為南宋馬遠《寒江獨釣圖》卷之殘

此圖係絹本，墨筆淡設色，縱27.6cm、橫50.6cm，東京國立博物館藏（圖95）。

幅上無款，右下角鈐一白文方印：「辛未坤寧秘玩」。係南宋寧宗后楊婕妤（即楊妹子）的印。由此可推知，該圖很早就流入日本。詳觀其人物筆法，與馬遠的《山徑春行圖》冊頁（臺北故宮博物院藏）極似，雖無直接的證據將是圖斷為馬遠的真跡，但毫無疑問，它的畫風屬於馬遠時代的馬遠一派。

日本有學者指出該幅為一全圖之局部，確有可信之處，迫近察是圖，橫向有拼接之痕，多數學者均認為此係一大幅之局部，因所剩的空間太小，裁者用原圖的空白部分接補。其餘部分很可能按照中心圖像的不同分別成為主題不同的小橫軸。這種以大改小的裁補方式，有可能是為了適應古代日本低矮居室的懸掛條件。

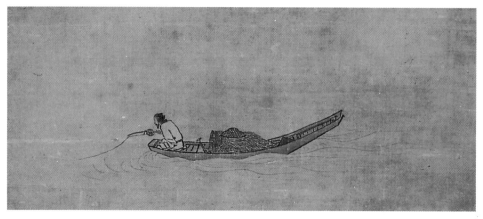

圖95　南宋　馬遠　《寒江獨釣圖》卷

❺清·厲鶚編《南宋院畫錄》卷四，引方鵬《崑山志》。

(五)南宋李迪《紅白芙蓉圖》冊（二幅）及李迪的創作
高峰

該冊有兩頁，分別畫紅、白芙蓉，各縱25.2cm、橫25.5cm，東京國立博物館藏（圖96），筆者以為，若要進一步認識這套冊頁，不妨先重新查考李迪的生活時空。

較早記述李迪生平的是元代夏文彥的《圖繪寶鑒》卷四：「李迪，河陽（今河南孟縣）人，宣和（1119～1125年）菈職畫院，授成忠郎，紹興間（1131～1162年）復職畫院副使，賜金帶，歷事孝宗、光宗兩朝（1163～1194年）。工畫花鳥竹石，頗有生意，山水小景不迨。」李迪有年款的傳世之作大多集中在十二世紀九十年代，可見這個時期是李迪的創作高峰，較早的是藏於日本大阪美術館的《狸奴蜻蜓圖》頁，自署「紹熙癸丑歲（1193年）李迪畫」。本幅左上的署款皆為：「慶元丁巳歲李迪畫」。即1197年，以此上推至宣和末年，再上推二十年左右的成人期，李迪在畫本幅時年近百歲，與本幅年款相同的李迪之作在北京故宮博物院就有《犬圖》頁、《雞鶵待伺圖》頁，在此前一年，還精繪了巨幅工筆畫《鷹窺雉圖》軸，年近百歲者難有這番精力和視力。這些李迪佳作的款識風格毫無相悖之處，那麼，應該懷疑的是李迪在北宋宣和年間（1119～1125年）的經歷是否可能，李迪初入畫院，便授成忠郎是難以令人置信

96a　之一

96b　之二

圖96　南宋　李迪　《紅白芙蓉圖》冊

的，成忠郎係武職（正九品），南宋最著名的畫院畫家李唐是在八十歲左右時才獲此品位。若前文所說成立，那麼李迪在「紹興間復職畫院副使」就無「復職」可言了，這裡說到紹興年間（1131～1162年）的畫院，紹興年間的時間跨度達三十二年，曾因戰亂而中止活動的翰林圖畫院究竟於紹興何年恢復，現無直接材料證實（詳見本書《南宋畫院佚史考》之「一、宋高宗與南宋畫院的恢復」），但根據李迪的活動下限，李迪供奉畫院的上限時間約在紹興年間前期，《圖繪寶鑒》說他任職「畫院副使」，亦有疑可獻，宋代畫院無「副使」之職，很可能是李迪在畫院期間曾出任過「副使」，那麼，這個職務必定是臨時性的，只能出現在南宋出使金國的使團裡。李迪的畫跡留有鮮明的北宋氣息，是否與他以副使銜使金的可能性有關，尚待進一步探討。

這套《紅白芙蓉圖》冊集中反映了李迪沈浸在北宋翰林圖畫院細膩寫實的風格裡，幾乎與北宋有趙佶御題的《芙蓉錦雞圖》軸（北京故宮博物院藏）中的芙蓉用筆、用色、花葉的造型極為相近，特別是芙蓉葉線條的勾法如出一人之手，這種畫法除李迪外，只有在宣和畫院任過待詔的南渡畫家蘇漢臣深諳此道，可見諸於他的《秋庭戲嬰圖》軸（臺北故宮博物院藏）。縱觀李迪的諸幅花鳥畫，可知他的一生都在實現宋徽宗趙佶的審美理想，延續了北宋宣和畫院的寫實畫風。

(六)舊傳南宋閻次平《山水圖》軸之疑

由於「南宋四大家」（李唐、劉松年、馬遠、夏珪）在南宋山水畫壇的獨尊地位，南宋畫家上追北宋李成、郭熙者絕少，至元代趙孟頫步入元廷，提倡「崇古」，繪畫師法晉、唐、北宋形成了總的畫風趨勢，李、郭的山水畫風在江南悄然興起，出現了曹知白、唐棣、朱德潤等李、郭畫風的傳人，在他們的周圍，也必然會形成一個遠師李、郭，近承曹、唐、朱的畫家圈。舊傳南宋閻次平的《山水圖》軸就是出自這個畫家圈中的元末繪畫，是圖係絹本水墨，各縱127cm、橫72.3cm，日本東京國立博物館藏（圖97），本係無款，題簽云：「山水圖　傳閻次平」。日本學者今對此題亦抱否定態度。將是圖與公論的閻次平《四季牧牛圖》卷（南京博物院藏）互校，手法相差甚遠。這件《山水圖》軸中的林木到是與唐棣、朱德潤的樹法頗為接近。入明，院體和浙派畫風取代了元末的李、郭傳派。縱觀此兩軸，分別繪秋景和冬景，應是一幅四條（春夏秋冬）通景屏中一部分，分別是秋屏和冬屏中的一軸。圖中不完整的構圖告知今人它的遺缺部分，如冬景的右側必有一屏相連，秋景左右各有缺屏。造成這種古畫流失現象的原因除了戰爭、自然災害等以外，長輩收藏家故去，後代們為瓜分財產，常以割裂古畫的方式來平均繼承遺產。

97a　之一　　　　　　　　　　　97b　之二

圖97　南宋　閻次平（傳）　《山水圖》軸

(七)舊傳宋人《牛車渡水圖》橫軸有祖本

　　出光美術館庋藏的《牛車渡水圖》橫軸，係絹本墨筆淡設色，縱18.7cm、橫35.3cm，舊傳為宋人之筆（圖98）。其實，這張畫的圖像母本也許能解開是圖的年代之疑。上海博物館收藏的北宋宣和畫院待詔朱銳在南宋初年繪製的《盤車圖》頁（見本書圖41）中的牛車應是《牛車渡水圖》橫軸的母本，所不同的是，《牛車渡水圖》橫軸在牛車後增繪二騎，又加繪另一輛牛車和兩車夫，似在武裝押運糧草。畫中的人物全無朱銳之作中的宋人裝束，改繪成蒙古族的衣冠，如他們頭上戴的「金笿子暖帽」和「短檐氈帽」及「圓帽」，畫家必定是接觸過蒙古人，其年代的上限應該是元朝；又，明朝的漢族畫家仍有可能直接或間接地了解到長城以北的蒙古人，如「吳門四家」

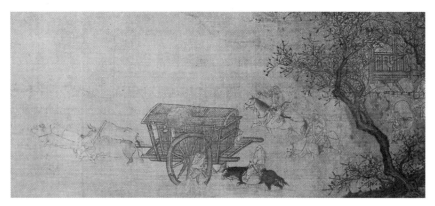

圖98　舊傳宋人　《牛車渡水圖》橫軸

之一的仇英曾繪過《昭君出塞圖》頁（北京故宮博物院藏），畫中的匈奴形象竟全取自當時蒙古人的裝束。因此，把此圖年代的下限放寬到明代中期，不至於武斷。再以畫風而論，是圖的牛車雖近似朱銳的《盤車圖》頁，但雜樹和土坡體現了元、明畫家對南宋馬、夏水墨蒼勁一派的認識，特別是人物的描法躍出南宋院體山水中點景人物短促剛直的線條風格，線條舒展柔和，筆法近元人。

(八)徐祚《漁父圖》軸之年代

　　圖上右下角有作者名款：「廣陵徐祚」。字體與畫風相合，係出自一人之手（圖99、100），據其畫風，與南宋翰林圖畫院的院體風格十分相近，日本原田謹次郎編的《中國名畫寶鑒》將這位名不見經傳的徐祚論作宋人，其依據是其畫顯現出宋人的寫實風格，而署有徐祚款的古畫唯此一件，不過，作者的題款內容也許能透露出他所處的時代，自北宋初山水畫家將名款悄悄題寫在樹幹、石上起，逐步發展為將年款、名款併書於幅上，在宋代的題款中，自題籍貫者絕少，更未形成風氣，僅見兩宋之際的李唐曾自題「河陽李唐……」。此後，至南宋末畫僧法常自識「蜀僧」，期間在兩宋幾乎鮮見有在名款前自署籍里的題文，而在北方金國則較多地出現了籍里加名款的題文。至元初，這種款式才開始流行在南宋遺民的畫中，如龔開自署「淮陰龔開」、錢選自題「吳興錢選舜舉」等，在官宦階層中的李衎自書「薊丘李衎　仲賓題」、趙孟頫自題「吳興趙孟頫」，這種題款的定式在元初江南已十分流行，再回頭目視署款「廣陵徐祚」的《漁父圖》軸極其鮮明的南宋院體畫風，是否可蠡測出這位廣陵（今江蘇揚州）籍畫家的畫風應形成於南宋末，確切地說，與南宋翰林圖畫院的院體畫風有關，作者帶有元初特徵的名款款式表明徐祚極有可能生活到元初。

圖99　元　徐袮　《漁父圖》軸　　　　圖100　元　徐袮　《漁父圖》軸人
　　　　　　　　　　　　　　　　　　　　　名款

（九）元代孫君澤的山水畫

　　在日本東京國立博物館庋藏的一件名款
署「孫君澤」的《雪景山水圖》軸，絹本，
水墨淡設色，縱126.0cm、橫56.5cm（圖
101），據筆者寡聞，當今世上署有孫君澤名款
的山水還有一幀，現藏美國私家手中。東京
孫氏真本存世，對於鑒定一批類似孫氏畫風
而舊作南宋人筆的山水畫大有裨益。

　　孫君澤，杭州人，其生卒年不詳，約活
動於元初，專工山水，兼擅人物，他的山水
畫胎息南宋院體，尤以馬遠、夏珪為宗。孫
君澤的真本不作任何題詩和題文，顯然他是
一位匠師。元代前期，一大批受趙孟頫影響
的江南畫家紛紛遠宗五代董源、巨然和北宋
的李成、郭熙，孫君澤的馬、夏風格可謂是
南宋這一路畫風在元初的絕響，是南宋院體
的馬、夏畫風和明代浙派山水之間的連結
點。孫君澤的山水風格雖恪守馬、夏水墨蒼

圖101　元　孫君澤　《雪景山水圖》
　　　　軸

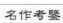

勁一體，但有不同，由於孫君澤亦兼宗南宋院體縝密嚴謹一路的劉松年，因此，孫君澤的大斧劈皴受到削弱，他的斧劈皴要顯得細碎些，有時用中峰短線作零星皴擦；再則，劉松年喜畫文人貴冑閑游在亭臺樓閣間，也影響到孫君澤的取景，孫君澤又取用夏珪的拖泥帶水皴，但用水不及夏珪淋漓溫潤。

　　該館皮藏的佚名《高士觀眺圖》軸，原係日本大德寺塔頭養德院舊藏，絹本、水墨淡設色，縱102.5cm、橫83.0cm，日本學者定是圖傳為孫君澤之作，該圖較多地取用了馬遠望月一類山水畫的構思和構圖，也較多地參韻了馬遠的斧劈皴，點景人物的畫法無馬遠方硬簡勁之筆（圖102）。

　　該館的兩件傳為夏珪的佚名之作《山水圖》軸，絹本、墨筆淡設色，各縱167.8cm、橫76.8cm，各鈐「君臺觀印」一方（圖103），可知是圖定會著錄在日本十五世紀著錄文物的典籍《君臺觀左右賬記》裡。兩件《山水圖》軸的尺寸相同，應是一通景屏中的兩條，兩幅之間有缺幅，故構圖、筆法和氣韻有著不可割裂的內在聯

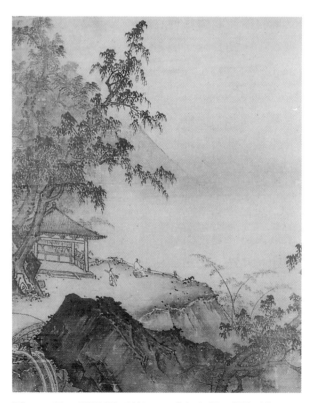

圖102 元　孫君澤（傳）　《高士觀眺圖》軸

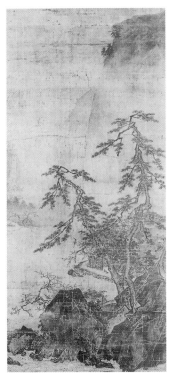

圖103　南宋　夏珪（傳）
《山水圖》軸

103a　之一　　　　　　103b　之二

繫。以畫風而論，與其說是傳為夏珪之作，不如說是近孫君澤的風格，如細碎的小斧
劈皴法、縝密的林木、特別是頻頻出現的中鋒短皴線，均屬孫君澤的造型語言。

(十)任仁發（傳）《琴棋書畫圖》軸（四條屏）之惑

　　兩圖皆為絹本設色，各縱172.8cm、橫104.2cm，每幅在左上角或右上角有款：
「子明」。（圖104）

　　是圖係大幅四條屏，分別繪以琴、棋、書、畫為中心內容的文人雅集活動。圖中
任仁發的字款與任氏的真款相去甚遠，字型結構也有問題，任仁發題寫字款的習慣早
在他二十七歲時已形成，可參見他在《出圉圖》卷上的字款，將「明」字中的「日」
字書成「目」字，此係後添款者因不甚熟知任仁發的名款而露出的馬腳，再則，《琴
棋書畫圖》軸上的字款墨跡與畫跡相比，浮在絹上，顯然是後人添款。

　　《琴棋書畫圖》軸上出現的添款問題無損於該圖珍貴的藝術價值。後添款是有一
定的風格依據，此四軸的畫風、人物的造型特徵與任仁發的早期畫跡頗為接近，任仁
發的長子任賢才（字子昭）、三子任賢佐（字子良）、孫輩任伯溫等皆為任氏家族中的

104a　《琴》軸

104b　《棋》軸

104c　《書》軸

104d　《畫》軸

圖104　元　任仁發（傳）　《琴棋書畫圖》軸

繪畫高手，該圖約是任氏家族之物。畫中的屏、榻、几、椅、兀桌等家具均係元朝江南的型製。南宋後期，隨著皇室和貴族的生活日益奢靡，家具的形製逐步擺脫了北宋簡約質樸的造型風格，趨向於華飾繁縟的設計樣式，這些被後來的江南文人所受用，以至於成為明初收藏家的鑒藏對象，美國納爾遜・艾特金斯博物館皮藏的元代劉貫道《消夏圖》卷和臺北故宮博物院收藏的明初杜堇《玩古圖》卷中的家具係典型的南宋末期的家具風格，與本幅中元代家具的型製頗為接近。

(十一)戴進《山水圖》軸的重要特色

出光美術館收藏的明代戴進《山水圖》軸頗有些特色（圖105），圖右下角有作者自署名款：「靜庵」。戴進的山水畫，基本上都繪有一主峰，本幅僅存半崖，想必上部被後人裁去，如果被裁去的部分構圖相對完整的話，添上名款後很可能又成為另一幅山水。觀是圖對南宋院體畫風掌握的熟練程度，應是戴進中年時期的佳作，如果是繪於宣德年間（1426～1435年）的話，戴進正以畫藝供奉內廷。這件《山水圖》軸與戴進其他山水不同的是，畫中除了坡石的斧劈皴有馬遠遺法外，林木和屋宇取韻於劉松年，圖中的界畫在戴進的畫跡中十分鮮見，正是本幅的特色之一，特別是作者在亭臺內外所表現的貴族文人的遊樂活動與劉松年的《四景山水圖》卷（北京故宮博物院藏）不無二致。歷代畫史都注重戴進師承馬、夏的一面，而忽視他對劉松年畫風的繼承，因此，這幀《山水圖》軸極有益於增進對戴進中年繪畫藝術的認識；拿它與戴進《溪堂詩意圖》軸（遼寧省博物館藏，圖106）相比較，

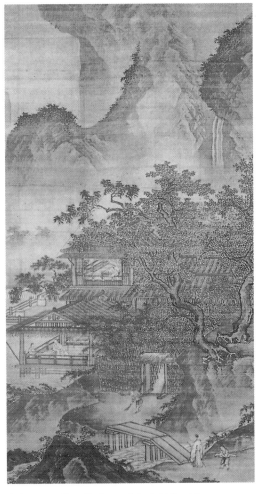

圖105　明　戴進　《山水圖》軸

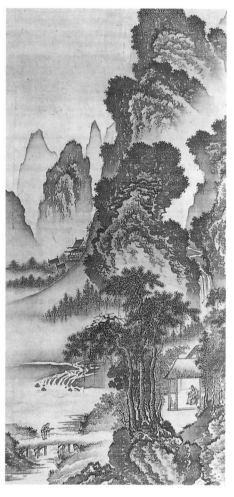

圖106　明　戴進　《溪堂詩意圖》軸

圖107　明　馬俊　《騎驢訪友圖》軸

可發現兩圖有許多共同之處，特別是構圖和立意，表明了戴進中年山水畫的程式已經確立。

(十二)明代馬俊的唯一之作《騎驢訪友圖》軸

引人矚目的是，在松濤美術館發現了一張無款的《騎驢訪友圖》軸（絹本設色，縱177.5cm、橫99.5cm，圖107），在畫匣上有題簽：「馬俊騎驢訪友圖」。馬俊雖是小名頭，但其作舉世罕見，據清人徐沁《明畫錄》卷一載：「馬俊，字惟秀，號納軒，江寧（今江蘇南京）人。寫鬼神得其至妙，山水仿唐宋，有古法。」看來馬俊的鬼神畫在他的山水畫之上，否則，《明畫錄》的作者徐沁不會把他列在「道釋」畫家裡。

遺憾的是，今不知其鬼神畫所在。觀其山水，得明代前期浙派分支江夏派之首吳偉的筆韻，吳偉曾長期活動在金陵（今江蘇南京）一帶，吳偉在金陵的藝術影響有可能波及到馬俊，與吳偉相比，馬俊的用筆不及吳偉狂放姿縱，隨意性差些，馬俊行筆多用中鋒，筆筆方硬，稍用側鋒乾墨皴擦，畫面顯得平板些，內容是畫一文士在二僕的伺候下於雪中乘興出訪。圖中的坐騎是馬，而題簽卻誤識為驢，在明代，多畫策驢，而畫文人策馬頗為鮮見，人物線條亦有浙派特色，粗勁舒暢。《明畫錄》稱其畫「有古法」，是由於他和浙派畫家一樣，在藝術上，都上溯到南宋馬、夏一路的畫風。

(十三)明代王諤和他的《山水圖》軸

藏於出光美術館的明代王諤《雪嶺風高圖》軸係絹本墨筆，是國內美術史界研究王諤的首選佳作，而藏於日本東京國立博物館的王諤《山水圖》軸（絹本水墨，縱146cm、橫80cm，圖108）由於其上的款印，更富研究價值。圖左上有作者自署：「錦衣千戶東原王諤寫」。鈐白文方印「廷直」和朱文方印「欽賜王諤圖書」。史籍中通常將王諤論作奉化（今屬浙江）人，與「四明」同，可是他在本幅中自謂「東原王諤」，東原今屬山東泰安、東平一帶。這很可能是王諤的祖籍。王諤的畫風贏得了明孝宗的贊嘆，將他比之為「今之馬遠」。值得注意的是，明代有許多宮廷畫家來自寧波、溫州和福建、廣東一帶，聶崇正先生提出這與南宋末翰林圖畫院畫家的流散有關，此說不無道理，1276年，元軍攻入臨安，俘走恭帝和謝全兩太后，益王趙昰南逃至福州稱帝，乘船途經寧波、溫州，再抵福州，原南宋翰林圖畫院的畫家們隨船南逃，在輾轉途中，伺機潛

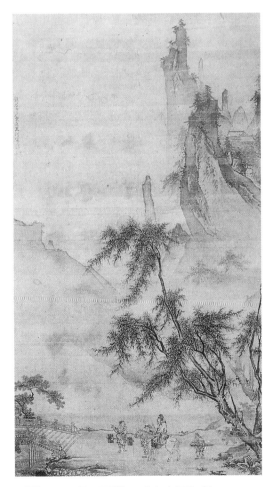

圖108 明 王諤 《山水圖》軸

留。他們在寧波、溫州和福州乃至廣東一帶繼續傳揚南宋馬、夏一路的畫風，經過百
餘年的代代相傳，在當年宋室南逃東南至華南沿海出現了一大批師法南宋院體的畫家
群，故在明成祖朱棣定都北京後，這一帶向明廷提供了大量能嫻熟掌握院體畫風的畫
家。王諤就是其中的佼佼者，他的馬遠畫風也就不足為奇了。

據清人徐沁《明畫錄》卷三載，王諤在孝宗弘治年間（1488～1505年），以繪畫
供奉於仁智殿，十八年後，即武宗正德年間（1506～1521年）初，任錦衣千戶，後以
病乞歸，那麼，這件《山水圖》軸應是王諤繪於任職錦衣千戶之後、病歸之前，時值
壯年。

王諤的《山水圖》軸不止畫了一遍，北京故宮博物院的佚名明畫《尋春圖》軸
（絹本墨筆，縱150cm、橫83.4cm）可證實這一點，兩圖所描繪的內容、畫風和構圖極
為相近，更證實了故宮的佚名明畫出自王諤之手。兩圖中都有一個有趣的圖像，一文
士策馬，東京的藏本繪的是文士正在向樵夫問道，在明代，畫文人策馬多出於宮廷畫
家之筆，而在野文人或在野畫家多喜畫文人騎驢，這種不同身份人的坐騎恰恰表現了
兩種不同的精神狀態，策馬官人的傲岸和騎驢布衣的瀟灑。

匆匆讀畫，草草筆錄，所述之圖，必有不周全和不實之處，有待於方家教正。筆
者以為，研究十五世紀前入日本的早期中國宋、元、明古畫，對認識日本繪畫風格的
形成極為有益，同時，這些古畫也是中國繪畫史著作的常用圖例，但對它們的認識和
研究很難一次性窮盡，在這方面，日本同行的研究方法（如注重文獻、巧用圖像
等），有的是經過咀嚼消化了的西方研究方法，對我們如何吸收外來的美術史研究方
法，無疑是值得借鑒的。由於文化淵源的關係，對他們傳統的研究方法，很少有隔膜
感，這也許是本世紀二、三十年代，中國學生赴日學習美術史學的原因。

畫史探究

唐宋時期少數民族政權的繪畫機構及其成就

　　唐宋時期，中原王朝的周邊地區曾先後出現過幾個較為強盛的少數民族政權，包括遼、金、夏和大理、吐蕃等，它們從東北、西北到西南，形成了一個以畜牧業為主的半月形經濟圈，其政治體制和文化結構等方面都與唐、宋兩朝存在著密切聯繫，甚至職官制度和文化模式也皆以唐、宋為母體。各少數民族的朝廷和王室均有不同程度的繪畫活動和不同規模的繪畫機構，其繪畫的共同功用是傳揚佛教教義、裝堂飾壁、褒揚功臣和取悅帝心等，畫風上承唐、五代，同時也受宋代的影響，形成了富有地方特色的少數民族繪畫題材和繪畫風格，是少數民族宮廷文化的重要組成部分。本文以區域為單位，對幾個主要少數民族政權的宮廷繪畫機構及其成就進行逐一探討。

一、北部地區

　　肅慎和東胡是東北地區的先民，最早記載見於先秦史籍。肅慎在漢代稱挹婁，南北朝叫勿吉，隋時分支較多，其主體為分布於松花江流域的粟末部和黑龍江流域的黑水靺鞨部，其中粟末部於西元689年建立了渤海政權。西元十世紀，東胡族別支契丹的勢力日益擴大，926年，耶律阿保機滅渤海，947年，耶律德光建國號大遼。黑水靺鞨部遠離契丹人的統治，被稱為「生女真」，其中居於按出虎水（今黑龍江阿城縣東阿什河）的完顏部在十一世紀中葉躍為部落聯盟的宗主，1125年滅遼，建立金國，1127年又南下滅北宋。至此，這一地區相繼出現了渤海、遼、金三個政權，前者為唐朝的附屬國，後兩者則是獨立的國家實體，前後形成了不可分割的文化聯繫。

(一)渤海國的宮廷繪畫活動

　　渤海國極盛時有五京十五府六十二州，府治所設在顯州（今吉林省和龍縣西），已跨入了封建社會，其王室的官制和文化模式全仿唐制，只是名稱上有所差異。渤海

國設有三省、六部、十二司、一臺、八寺、一院、一監、一局、十衛等政府機構，內設管理工藝匠師的專門機構，基本上可與唐朝宮廷繪畫組織相對應。

三省之一的政堂省仿唐代的尚書省，以儒家信條的「忠、仁、義、智、禮、信」為下屬六部的名稱，與唐代的吏、戶、禮、兵、刑、工六部的職責無異。信部相當於唐代的工部，置長官一人，稱卿，副職為少卿，掌管工匠藝師的營造和裝飾等工程。

八寺中的兵器寺，首職稱令，副職稱少令，該機構除掌管王室的兵器外，兼負責管理包括書畫在內的府藏各種文物。這說明當時的書畫鑒識活動還未成為王室生活的重要部分。

經管王府圖籍經書的文籍院和直接侍奉王室的巷伯局，分別相當於唐代的秘書省和內侍省，各以不同的方式侍奉王室的繪畫活動，尤其是後者，以圖畫供奉王府之需是其職之一。《契丹國志》卷一四中說到「渤海國也有宮殿，被十二旒冕，服皆畫龍像，稱制行令」。

遺憾的是，至今尚未發現渤海國的卷軸畫和摹本存世，在吉林省和龍縣貞孝公主墓和黑龍江省寧安縣渤海國三陵1號墓中，墓室內均繪有壁畫，毫無疑問，這類繪畫活動應是上述的信部所主持。壁畫人物以女性居多，體態豐滿，畫風柔麗，呈盛唐風格。三陵1號墓甬道兩側墓壁上還繪有武士，形態勇猛凶悍，咄咄逼人。兩墓的壁畫風格與唐代永泰公主和章懷太子等墓的壁畫相近，唐代繪畫的影響力和漢族畫工的藝術活動在此可見一斑。

(二)遼廷的繪畫機構和藝術成就

西元十世紀，契丹立國不久即控制了漢文化較發達的燕雲十六州，新領地中有許多後晉畫家，如王仁壽、焦著、王靄等，還有涿郡的高益。據胡嶠《陷虜記》記載，俘獲的「汾幽冀之人」中的「良工」被安置在遼都上京臨潢城裡。王靄和高益於宋初離開了遼國，這些漢族畫家在遼朝的藝術活動催化了契丹族的繪畫從草原民族的實用性繪畫過渡到獨立性的繪畫——卷軸畫。遼代的宮廷繪畫藝術來源於兩個方面：一方面受到唐、渤海和五代北方的繪畫影響，同時又著意吸收北宋的寫實畫風，繪畫成就集中於卷軸畫；另一方面，承傳了契丹本民族粗獷強勁的繪畫風格，其成就薈萃於契丹皇室和貴族的墓室壁畫裡。

1.宮廷繪畫機構和著名畫家

從遼代的宮廷繪畫活動來看，立國伊始就有專門機構和專職匠師奉旨作畫，如遼

太祖朝神冊六年（921年）詔前代直臣畫《招諫圖》，遼太宗會同元年（937年），群工奉旨在新建的日月四時堂兩廡恭繪古帝王事。遼太宗耶律德光在追仿唐、宋官制的基礎上，結合契丹人統治漢人的諸多因素，「以國制治契丹，以漢制待漢人」❶設立了北面官和南面官。北面官是統治契丹和北方游牧民族的行政機構，執掌兵權，並直接侍奉皇族的宮廷生活。遼世宗耶律阮完善了南面官的體制，在中央設立了三省、六部、臺、監、寺、院、諸衛、東宮等政府機構，南面官職權雖小，但文化素養遠勝於北面官。就繪畫活動而言，北面官中的有關機構直接以筆墨侍奉皇室，南面官中的繪畫機構則多奉旨作畫。

(1)北面官的繪畫機構：北面御帳官下設近侍局，局中有近侍小底，直接侍奉遼帝的繪畫活動。

北面著帳官下有右祗侯郎君班詳穩司，其下設筆硯局，委官筆硯祗侯郎君、筆硯吏，負責掌管皇室的書畫用具。該司還另設承應小底局，內有筆硯、裁造等小底，集中了帝后貴族斡魯朵的奴隸和犯了罪的各種契丹族藝匠，具有一定的勞役性，服務於皇后和皇妃。

北面官的樞密院，分南北二院，分別掌管軍務、牧政和文銓、部族、丁賦等，其中聚集了長於繪畫的契丹官僚，他們的地位非工匠和職業畫家可比。

(2)南面官的繪畫機構：南面官的繪畫機構可大致分為工匠和職業畫家兩個組織。

工匠機構：南面官保留了唐代官制，六部中仍設工部，匯集了各類藝匠，主持一些包括繪畫的重大工程。今內蒙古巴林右旗慶陵的「四季山水」代表了遼初漢、契丹畫工精湛的寫實能力，山水畫風簡放粗獷，人物面目細微傳神。

畫院機構：遼初師法宋廷，設立翰林畫院，與翰林醫官、國史院等文官機構並列，上屬翰林院。遼代的翰林畫院是模仿北宋翰林圖畫院而建立的宮廷專職機構，據《遼史》卷四七載：聖宗開泰七年（1018年），聖宗曾「見翰林畫待詔陳升」，可證實翰林畫院至遲建於斯年。畫院的職位，在文獻裡只見有待詔。畫院畫家的職責是奉旨作畫，褒揚功臣，繪製壁畫等。從現存的史料分析，畫家多為漢人，畫風以寫實為主。主要畫家有以下幾人：

胡瓌是遼代的早期畫家，生活於十世紀，范陽（今河北涿州）人，他是否為宮廷

❶《遼史‧百官志》。

畫家，尚無直接史料證實，但他對遼代人馬畫起了十分重要的典範作用。他專擅描繪草原風物和游獵生活，《圖畫見聞志》評其「工畫番馬，雖繁富細巧，而用筆清勁，至於穹廬、什器、射獵、生死物，靡不精奇。凡畫駝馬鬃尾，人衣毛氍，以狼毫縛筆疏宣之，取其纖健也」他曾作有《卓歇圖》、《牧駝圖》、《獵射圖》等。傳其畫藝者有子胡虔，遼人李應玄、李玄審兄弟亦專師其跡。

陳升，遼聖宗朝（983～1031年）畫院待詔，以畫人物為勝。開泰七年（1018年）秋七月甲子，聖宗詔他「寫《南征得勝圖》於上京五鸞殿」上京係遼都城（今內蒙古昭烏達盟巴林左旗南波羅城），「南征得勝」應是繪遼軍大舉伐宋得勝而歸的盛況。1004年底，遼聖宗率兵攻至澶淵，逼宋簽成澶淵和約，這是遼伐宋獲取的最後勝利，故陳升的《南征得勝圖》極有可能是誇耀聖宗的軍功。今北京故宮博物院皮藏的《便橋會盟圖》卷，署款「祐申仲春中澣富沙竹坡陳及之作」，此陳及之非遼代陳升。

田承制，畫院待詔，曾繪製過佛教壁畫，金代明昌元年（1190年）二月，金人王寂在懿州（今遼寧彰武縣境內）寶嚴寺裡目睹了田承制的壁畫：「上有熾盛佛壇，四壁畫二十八宿，皆遼待詔田承制筆。田是時最為名手，非近世畫工所能。」

劉邊，畫院待詔，曾受「賜緋」（「賜緋」是遼帝賜官的一種方法，緋衣為六、七品官所穿）。王寂在看完田承制壁畫的次月，夜宿術勃輦家時，觀賞到兩橫軸，款「翰林賜緋待詔劉邊七十七歲寫生」，「畫江天風雪，水鴨鸂鶒，相對於枯荷折葦間，其水禽毛羽毫髮可數，似有生意，……」❷ 想必劉邊是師承北宋崔白，擅長禽、景交融的寫實畫風，據閻萬章先生考，劉邊係遼代畫院畫家❸，可從其說。

今臺北故宮博物院收藏的《丹楓呦鹿圖》和《秋林群鹿圖》軸，被認為是遼代畫院畫家的佳作，但現存的遼畫風格與此相去甚遠，畫中迫塞的布局和細膩的明暗技法也難出中原畫家之手，值得注意的是，《丹楓呦鹿圖》軸鈐有元文宗朝的璽文：「奎章閣。」、「天歷之寶。」，故不能排除該畫年代的下限是元代的可能性，而元代正是西亞畫家追仿中國畫風的時期……，關於這件古畫，需另著文探究。詳見本書《元代宮廷繪畫研究·下篇》。

2.遼代帝室和貴胄的繪畫活動

遼代帝王和宗室、貴族在不斷汲取中原漢族文化的過程中展開了繪畫活動，繪畫

❷金·王寂《遼東行部志》，四庫全書本。
❸閻萬章《遼代畫家考》，《遼海文物學刊》1986年第2期。

題材帶有北方少數民族草原生活的特點。

李贊華（899～936年）是遼代皇室的第一位畫家，本名耶律倍，小字圖欲，遼太祖長子。926年，契丹人滅渤海國，他被冊封為東丹王，統領渤海國舊地。是年，太祖逝，次子耶律德光繼位，耶律倍受到監視，他恐遇不測，憤然浮海逃至後唐，後唐明宗以莊宗後宮夏氏妻之，復賜姓李，名贊華，移鎮滑州，遙領虔州節度使。他善畫契丹人馬，多寫貴人酋長，胡服鞍勒，率皆珍華。宋人黃休復贊其畫「自得窮荒步驟之態」曾作有《射騎》、《獵雪騎》、《千鹿圖》等，皆入宋秘府，其畫曾被李公麟臨寫。耶律倍多才多藝，在汴梁（今河南開封）購書至萬卷，他知音律，精醫藥，工遼漢文章，他在後唐促進了契丹和漢文化的融合。

遼聖宗耶律隆緒是記載中遼代的第一位皇帝畫家，《遼史》卷一〇《聖宗紀》云：「帝幼喜書翰，十歲能詩，既長，精射法，曉音律，好繪畫。」為後世遼帝所範。

遼興宗朝（1031～1055年），畫家輩出不絕，興宗本人就專擅畫藝，影響了整個皇族和朝臣，沿至道宗朝（1055～1101年）而不衰。

遼興宗耶律宗真（1016～1055年），字夷不菫，小字只骨，係遼聖宗長子。他擅畫雁、鹿等飛禽走獸。興宗十分專橫地壟斷個人畫風，嚴禁他人追摹他的畫跡，一位近侍小底名盧寶，仿得興宗之筆，以「偽學御畫」之罪，「配役終身」❹。《契丹國志》卷八載：重熙十五年（1046年），「嘗以所畫鵝雁送諸宋朝，點綴精妙，宛乎逼真，（北宋）仁宗作飛白以答之」。又據《圖畫見聞志》卷六：「皇朝（宋朝）與大遼馳禮，於今僅七十載，繼好息民之美，曠古未有。慶歷（1041～1048年）中，其主（遼興宗）以五幅縑畫《千角鹿圖》為獻，旁題年月日御畫。上命張圖於太清樓下，召近臣以觀。次日，又敕中闈，宣命婦觀之畢，藏於天章閣。」可見，遼、宋兩帝之間的繪畫交往不失為一種巧妙的外交手段，有益於民族間的文化融合。

遼興宗還專派擅長肖像畫的重臣使宋，以便探知宋帝的性情。據宋李燾《續資治通鑑長編》，宋仁宗慶歷七年（1047年）十二月，遼興宗曾遣肖像畫家耶律襃履使宋賀正旦並畫成仁宗肖像而歸。

耶律襃履，字海鄉，活動於興宗和道宗朝。曾因殺婢獲罪，興宗念其寫聖宗像稱旨，減刑為流放戍邊。由於他長於寫像之功，召拜同知院宣徽事，赴宋寫仁宗像而

❹《遼史》卷二〇。

歸。道宗朝清寧間（1055～1064年），「復使宋。宋主賜宴，瓶花隔面，未得其真，陛辭，僅一視，及境，以像示餞者，駭其神妙」❺足見他心識默記的寫真能力。耶律裹履於咸雍年間（1065～1074年）加官太子太師，終其位。

興宗、道宗朝的宗室貴戚擅畫者有：

蕭瀜，本係「遼之貴族，官至南院樞密使。好讀書，親翰墨，尤善丹青。慕唐裴寬、邊鸞之跡，凡奉使入宋者，必命購求，有名跡不惜重價，裝潢既就，而後攜歸本國，臨摹咸有法則，道宗清寧中，以興宗《千角鹿圖》賜焉」❻今已不存蕭瀜畫跡，臺北故宮博物院的《花鳥圖》軸，款「南院樞密使政蕭瀜恭畫」，實為明代院體畫家呂紀傳派之作。

蕭氏（1001～1069年），其名不詳，為秦晉國妃，樞密使北府宰相駙馬都尉蕭排甲之女，遼景宗的外孫女、聖宗之妹。陳覺的《秦晉國妃墓誌銘》記述了她的文化生活：「妃幼而聰警，明悟若神，博覽經史，聚書數千卷，能於文詞，其歌詩賦詠，落筆則傳誦朝野，膾炙人口。性不好音律，不修容飾，頗習騎射，……雅善飛白，尤工丹青，所居屏扇，多其筆也。輕財重義，延納群彥，……撰《見志集》若干卷，行於代。」這是畫史上第一位有文字記載的少數民族女畫家，故其銘文彌足珍貴。

遼朝刻印了大量的佛教經卷和版畫插圖，如官版大藏經《契丹藏》，以千字文為序號，得自於宋開寶藏，其中的《彌勒菩薩說法圖》、《佛說法圖》等最為精緻，刻工為趙守俊、穆咸寧、李存讓、樊遵，這些官版必定是在朝廷主持下的專業機構刻印出的巨製，惜不知這類機構的具體面貌。遼代的官版機構在金代逐步演化為一些私家的刻印作坊，分布在開封、平陽（今山西臨汾）等重要商埠。

值得研究的是，北宋末文同、蘇軾倡導的文人畫風波及到遼末畫壇，開始流行在遼代漢族文人中。如虞仲文（1069～1123年），字質夫，武州寧遠（今山西武寨）人，他「七歲知作詩，十歲能屬文，日記千言，刻苦學問，第進士」❼，官至翰林學士，1123年降金，被害於當年。虞仲文「善畫人馬，墨竹學文湖州」當這種直抒胸臆、不求形似的文人畫風還未來得及影響整個遼代宮廷畫風時，遼朝已結束了對東北和華北的統治。取而代之的金朝，完成了文人畫步入宮廷的藝術進程。

另外，遼代並未就此絕嗣，1124年，耶律大石西退，在回鶻舊城八剌沙袞建都，

❺《遼史》卷八六。
❻清·王毓賢《繪事備考》，康熙三十年（1691年）刊本。
❼《金史》卷七五。

城號虎思斡爾朵，統治了巴爾喀什湖地區（今屬哈薩克斯坦共和國）至新疆大部，史稱西遼。耶律大石通遼、漢文字，仍依遼朝官制分設北面和南面官，必有與繪畫相關的機構。西遼國祚九十餘年，共傳五帝，和中亞、西亞文化建立了密切的藝術聯繫，限於史料和文物，難以詳述其宮廷繪畫活動。

有關金代的宮廷繪畫機構和成就，見本書《金代畫史初探》。

二、西北地區

與北宋對峙的西北各少數民族統治區，把當地的少數民族文化與中原文化融匯合一，出現了各具特色的文化藝術。十一～十三世紀的西夏，其文明程度超越了西北以往的少數民族政權，鶴立於當時的回鶻、于闐、西遼等小朝廷之上。

1038年，黨項羌拓跋氏元昊稱帝建國，是為大夏，宋人稱西夏，延稱至今。地跨今寧夏全境，向西延伸到甘肅、青海、新疆的部分地區，向東掌握了內蒙西南部，都興慶府，1205年改為中興府（今寧夏銀川），1227年亡於蒙古，共傳十帝，有國一百九十年。

敦煌曾是唐末張議潮、五代曹義金的統治中心，那裡的佛教壁畫活動是西夏繪畫的前源，特別是曹氏歸義軍的衙府，專設「使術院」，掌管府中各種手藝工匠，其中有「知畫行都料」、「知畫手」等官職，這種以工種分目的繪畫機構深深影響了西夏宮廷美術機構的體制。

北宋和遼、金滋補了西夏文化，西夏也不斷向他們傳遞西域文明。如夏國曾向遼進獻回鶻僧的《金佛梵覺經》、《貝多葉經》等，德明、元昊、諒祚、秉常等帝屢次以馬匹向北宋換取《大藏經》等，這些佛教經卷附有大量的插圖版畫，從大量的文化跡象看，西夏朝中設有專事刻印佛經和版畫的機構，如北京圖書館庋藏的西夏版畫《譯經圖》，表現了夏惠宗朝內廷譯經的情景，必是宮廷刻工所為。

夏人不惜一切手段探知北宋的宮廷藝術，1039年夏4月，元昊得知宋仁宗逐出二百七十名宮人，暗中以重金購得數人，始知宋廷文化。諒祚則公開遣使入宋，請要伶官、藝人，並購得許多戲服和顏料，戲劇美術傳入了西夏宮廷。這些都積極促進了西夏宮廷藝術的發展。

西夏宮廷文化的倡導者元昊，「性雄放，多大略，善繪畫」，他「自製蕃書，命野利仁茶演繹工，成十二卷，字形體方正類八分，而畫頗重複」❽大慶元年（1036年）

始建番字、漢字院，類同唐末翰林院，向各族百姓發布政令和傳播文化。元昊在開國之時對發展文化高度重視，加速形成了一整套較為嚴格的宮廷美術機構，其建制多參照唐、宋，現已查明與繪畫有關的機構有：

(1)文思院，建於明道二年（1033年），與樞密、三司、御史臺等並峙。文思院掌造金銀犀玉金銀彩繪素，以供輿輦冊寶之用，屬精細的手工藝製作機構，與皇室生活有著密切聯繫。

(2)工部❾，建於天授禮法延祚二年（1039年），是十六個司之一，掌管各類藝匠，其中不乏從事佛教壁畫、版畫、染織、雕刻、建築等門類的藝匠，是完成欽定大型宗教藝術工程的中堅力量。

限於史料，難以詳敘上述機構裡的官階和具體活動，只能從出土的西夏碑文和壁畫題記上略知一二。

《重修涼州護國寺感應塔》描述了夏崇宗於天祐民安五年（1095年）在涼州（今甘肅武威）主持重修此塔時的壯觀情景，畫匠們競相獻藝，「百工效技，圬者續者，是墍是飾，丹雘具設，金碧相間，輝耀日月，煥然如新，麗矣壯矣，莫能名狀」。夏廷主修這座薈集了綜合藝術的佛塔時，按工種設置各類「頭監」，專事掌管。如《重修護國寺感應塔銘》錄有「修塔頭監」、「瓦匠頭監」、「石匠頭監」、「絡燈頭監」、「匠人頭監」、「緋白頭監」等，後兩種約是與繪畫有關的工種。頭監是來自各民族藝匠中的佼佼者，如修涼州護國寺感應塔的雕石頭監有韋移移崖、任迂子、左支信、康狗名、鄧三錘等，還有一些受到賜緋厚遇的寺僧也受聘充任小監、寺監等職。

繪製佛教壁畫更是西夏宮廷繪畫活動的核心。今幸存於甘肅敦煌莫高窟的七十七個窟和安西榆林的十一個窟及安西東千佛洞的三個窟，共計九十一窟，從壁畫中的紋飾可以探知西夏諸帝在這裡的活動，如西夏各個時期的藻井皆以龍鳳為飾，為先朝所鮮見，顯然是畫工們奉帝君之命而設計的獨特式樣，體現了西夏諸帝強烈的封建統治欲望。

壁畫畫工來自夏國各地，榆林窟十九窟甬道南壁上有刀刻題文：「乾祐廿四年（1193年）□□日畫師甘州住戶高崇德小名那徵到此畫秘密堂記之」。甘州即今甘肅張掖。

❽《宋史》卷四八五。
❾西夏帝陵的碑銘中有「工部□□」字樣。
❿同❽，卷四八六。

(3)翰林學士院，建於1161年，「以焦景顏、王僉等為學士，俾修實錄」❿。西夏是否和宋、遼、金的翰林學士院一樣，聚集了一批文人畫家，難以查證，據《金史》卷一一〇載：章宗朝「使臣自河、湟者，多言夏人問趙秉文及王庭筠起居狀，其為四方所重如此。」若西夏沒有文人畫活動，未必會關注金代文人畫家的情況。

三、西南地區

西南地區包括吐蕃和南詔、大理，後兩者為前後更迭的政權集團，和吐蕃各為相對獨立的統治區域。限於史料，本篇著重就南詔和大理的兩件佛教繪畫年代及畫家的身份略加探討。

(一)南詔國王奉宗、張順的長卷《南詔圖傳》

南詔是以烏蠻為主，匯集了白蠻等族的地方政權，唐貞觀二十三年（649年），細奴邏建大蒙政權，都巍山（今屬雲南）；唐開元年間（713～741年），皮邏閣在唐朝支持下統一六詔，都太和城（今雲南大理南太和村西），盛時轄雲南、川南和黔西。南詔國的政治、文化得益於唐朝，後期開始向封建社會過渡，歷十三王，十王受唐冊封。唐天復二年（902年），鄭買嗣建大長和代之，後相繼被大天興、大義寧更替，後晉天福二年（937年）被段思平舉兵滅之，是為大理。

南詔國於唐貞元二年（786年）設官，建立以九爽為基本單位的政府機構，其中的「忍爽」是與繪製佛教繪畫有關的秘書機構。

今日本藤井有鄰館藏有《南詔圖傳》，作者的名款見於榜題：「巍山主掌內書金券贊衛理昌忍爽臣王奉宗」和「信博士內掌侍酋望忍爽臣張順」，繪於南詔蒙舜化貞中興二年（899年），是圖係紙本設色，縱31.5cm、橫580.2cm，以十四段「表現了南詔第一代王蒙細如邏及其子邏盛為觀音所化梵僧點化，並接受瞼白大首領張樂盡求禪位的開國神話故事」，楊曉東先生對此作了頗為精到的闡釋 ⓫，在此不作贅述。是圖的原作者王奉宗、張順是供奉於南詔晚期朝中忍爽的宮廷畫師，熟知南詔的歷史變遷和宮中的儀規制度及宗教的發展，從畫中可以窺探到唐文化極大地影響了南詔宮廷，同時也可發現宋代藝術滲透到《南詔圖傳》中。

⓫楊曉東《南詔圖傳述考》，《美術研究》1989年第1期。

　　國內外美術史界對此圖是南詔原物還是後人摹本尚存爭議。筆者查到圖中的榜題已不完全依照南詔的字形，南詔的字形來自唐代武則天時期的別體，遵循唐人寫經的規矩，並一直延續到大理國。而圖中有許多字只能出自宋人的手筆，如將原南詔字形的「至」、「至」、「盤」等分別作「聖」、「至」、「盤」，按南詔人稱本國作「閟」，稱外國作「國」，榜題卻作「雲南國」，所書字跡亦無唐人寫經的體格，卷中的《奇王妻室齋供梵僧圖》（圖109），竟出現了宋代修長的瓜棱執壺，諸樂伎的髮式呈現出宋代仕女的雙蟠髻和朝天髻的樣式，可見摹畫者在臨寫時有意避開了原作的字形，並摻入摹者所處時代的文化特色，這種不完全忠實於原作的摹畫方式在繪畫史上屢見不鮮。

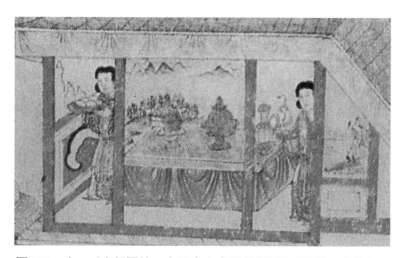

圖109　唐　《南詔圖傳・奇王妻室齋供梵僧圖》（局部，宋摹本）

(二)大理國張勝溫的《大理國梵像圖》卷

　　937年，段思平滅大義寧，次年建年號文德，建立了以白蠻為主體的封建統治集團，統轄雲南、川西南，分八府、四郡、三十七部。大理國多次向宋朝入貢，兩宋的宗教文化不斷傳入大理國。其王於北宋政和七年（1117年）被宋朝冊封為雲南節度使、大理王等，南宋寶祐二年（1254年）為蒙古所滅。

　　大理國留下了豐富的佛教藝術遺產，如大理縣崇聖寺三塔和許多金銅佛、經幢、碑銘等，這些都是必須借助政教合一的朝政勢力來專事組織人力和物力才能完成的佛教藝術工程，今難以查考出大理國具體的繪畫機構。

　　有幸的是，臺北故宮博物院庋藏了現存唯一的大理國宮廷繪畫，即張勝溫的《大

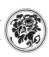

理國梵像圖》卷（絹本設色，縱30.4cm，三部總長為183.5cm，圖110），「卷首為利貞皇帝㡭信像，後有菩薩梵天應真八部，西土十六國王，東土法係等像，總六百二十八貌，……」⑫。海內外學者對這件長幅宏製圖卷曾進行了多方面的探討，然而，它豐富的藝術內涵尚需進行更深入廣泛的研究。

是圖年款為「盛德五年」（南宋孝宗淳熙七年，即1180年），是大理國利貞皇帝段智興朝的年號，與卷首《禮佛圖》題「利貞皇帝㡭信畫」相合，「㡭信」者，君也，是白族古語的譯音。卷首《禮佛圖》上題「奉為皇帝㡭信畫」。

是圖蘊含的宗教意義對大理國朝廷的影響是十分重大的。大理國晚期，從內地傳來了佛教禪宗，與當地的密宗、道教等相融，大理的經典、造像日益注重表現觀音菩薩的形象和介紹供養禮儀、密咒等。在這種文化背景下出現了此卷。畫中描繪了大量的觀音變相，其數量為前世罕見，禪宗六祖的出現，證實了禪宗已滲入到大理國，青龍白虎和天龍八部分別體現了道教和顯、密宗的因素，該圖是具有濃厚的禪宗特色、並兼容多教的宗教畫卷。因此，此卷所表現的禪宗內涵，不太可能出自剛剛傳入禪宗的大理國當地畫師之手。

此卷的畫風也證實了上述判斷。圖中人物的線條、僧服與南宋兼擅道釋人物畫的

圖110　大理　張勝溫　《大理國梵像圖·禮佛圖》卷（局部）

⑫見徐嘉瑞《大理古代文化史稿》（中華書局，1978年1月出版）和李霖燦《大理國梵像卷的新資料》（《故宮季刊》第17卷第2期）。

蘇漢臣、劉松年、林庭珪等人的表現手法十分相近，其中張勝溫的《大理國梵像圖‧
釋迦牟尼佛會圖》（圖111）和《大理國梵像圖‧禪宗六祖圖》等具有中原壁畫小樣的
風格，《大禮國梵像圖禮佛圖》中山峰的皴染技法，竟類同興起於兩宋之際文人畫的
山水筆墨。卷中枯木竹石的筆韻頗有文人情致，白族畫工恐一時難通此道（圖112、
113）。其上的榜題有「非」、「南旡」、「圀」、「琔」等係唐人別體，分別是「菩薩」
「南無」、「國」、「寶」 字，作者採用了尚在大理流行的唐人別體，但也露出宋人的

圖111　大理　張勝溫　《大理國梵像圖‧釋迦牟尼佛會圖》卷

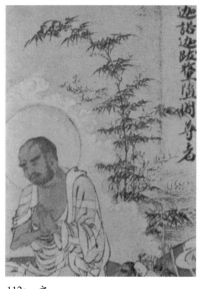

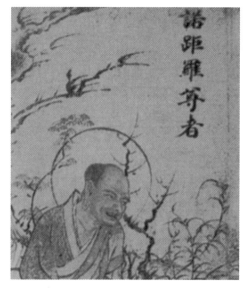

112a　之一

112b　之二

圖112　《大理國梵像圖》卷中的竹林（局部）

慣用字形，如「聖」、「佛」等字不作「至」、「仏」，亦恢復了唐以前「觀世音」的
寫法，全然不避唐太宗李世民之諱。

綜上所述，張勝溫應是來自南宋的畫家，其畫才為大理國利貞皇帝賞識，奉旨繪
成斯圖，把南宋佛教禪宗的造型程式和表現技巧帶入大理國宮廷，其宗教影響和藝術
魅力可想而知。

《大理國梵像圖‧禮佛圖》卷畫利貞皇帝一家及侍從隨他點燃佛燈的情形。這不
是一般意義的佛事活動，它作為卷首與其後的諸神祇並列，其本身就具有被膜拜的性
質。南詔、大理的佛教先後融合了外來的密教、禪宗、華嚴宗、道教和當地的巫術文
化，保留了白族先民本主崇拜的宗教特質，本族英雄、當地名山等都受到供奉，《禮
佛圖》正是匯合了這兩個崇拜對象：利貞皇帝和點蒼山。作者所描繪的利貞皇帝家
族，顯示了他刻意求真的寫實能力，這種能力同時表現在背景上的點蒼山，山勢雄
偉，十九峰橫列如屏，玉帶雲橫纏山腰，是白族先民的聖山──點蒼山的實景。張勝
溫奉旨作畫，必然要遵旨表現本土崇拜的宗教內容，使此畫凝合了多種宗教和教派的
藝術精粹。

圖113 大理 張勝溫 《大理國梵像圖‧禮佛圖》卷中的山水
（局部）

金代畫史初探

　　金代繪畫史是具有地域性的斷代畫史。長期以來，美術史界除了對金代壁畫和少數卷軸畫進行個案研究外，未能較全面地甄別混入其他朝代的金代佚名卷軸畫，更未較具體地探尋金代繪畫的發展歷史，這一直是中國畫史研究中頗為薄弱的環節。拙文從查考現存的金代卷軸畫和有關史籍入手，結合國外方聞、班宗華、蘇珊等學者在金代山水畫方面的研究成果，綜合分析金代繪畫的成因和發展脈絡以及風格聯繫，欲嘗試彌補這一重要的缺環。

　　金代文化以漢文化為主，融匯了女真，其次是契丹等少數民族文化，研究金代文化的特性是把握女真文化特殊性的關鍵。上古時期北方草原文化是女真文化的重要前源之一，北方草原文化較為穩定的文化區域包括了蒙古草原、遼河流域、松花江流域和黑龍江流域，內陸草原民族游牧、射獵經濟的特性規定了這種文化的單純性和穩定性，其單純性在於它不可能像以農業經濟為本的漢文化那樣有三種發展層次（即宮廷文化、士大夫文化和民間文化），僅有貴族和民間兩個文化層次，其穩定性在於游牧民族以牧獵業為主的經濟結構，很難被內部處於蒙昧狀態的農耕業取代，往往需要納入中原農業文明的力量。在北方各少數民族中，漢化的廣度取決於該少數民族經濟中農業含量的大小，而漢化的深度是建立在農耕文明基礎上的儒家文化。在北方少數民族中，女真族的先輩及其後代高度的農耕業含量使之在漢化的深度和廣度上遠遠領先於其他游牧民族。

　　萌發於白山黑水間的女真族 ❶依托東北亦農亦牧的地理條件，撐起以粗放的農耕

❶女真族歷史悠久，先秦稱肅慎，漢為挹婁，南北朝叫勿吉。隋朝分支較多，主要是散落在松花江流域的粟末部和在黑龍江流域的黑水靺鞨部，前者於西元689年建立了渤海國政權，成為唐朝的附屬國，西元725年，唐中央政權在黑水靺鞨部設黑水都督府。遼代，被遼統治者遷往遼寧一帶的女真人接受了漢、契丹農牧文明的影響，被稱為熟女真，而游牧在松花江、黑龍江流域的女真人被呼為生女真，其中居於按出虎水（今黑龍江阿城縣東的阿什河）的完顏部在十一世紀中葉躍為部落聯盟的宗主，是南下滅遼、北宋和建立金朝的中堅力量。

業和牧獵業並舉的經濟支柱，滅遼驅宋後，踞守中原，女真人的農耕業較快地汲取了中原先進的農業文明，演變成北方農業國，徹底打破了草原文化的單純性和穩定性，達到了少數民族空前的漢化高度，是繼魏晉南北朝後北方出現的第二次民族大融合，將具有濃厚的草原文化特徵的女真文化，蛻變為與中原漢文化相混一的金代文化，金代繪畫恰在這場文化嬗變中找到了發展契機和文化位置，在草原文化和中原文明的交織、融匯中，形成了有金代藝術特色的人馬畫、文人畫和山水畫。

金代政治、文化的漢化歷程和各個時期的經濟發展與金代繪畫的演進具有一定程度的內在聯繫，構成前期、盛期和後期三個歷史階段。

一、前期（1115～1161年，歷經太祖、太宗、熙宗、海陵王四朝）

女真文化趨向漢化約在連克遼、北宋之後。注重保護文化的金太祖在攻遼中都前下詔：「若克中京，所得禮樂儀仗圖書文籍，並先次津發赴闕。」❷1127年，女真人克下宋都汴京，把金國疆域的南線推至淮河北岸，整個中原文化的寶藏袒露在女真人面前，皆被席捲而去，宋朝的「諸局待詔、手藝染行戶、⋯⋯文思院等處匠，⋯⋯並百使工藝等千餘人，赴軍人」❸，「上皇（指宋徽宗）平時好玩珍寶⋯⋯，雕鏤、屏榻、古書、珍畫，絡繹於路」❹。

然而，由於金初國家機器尚處於草創階段，缺乏統一管理北宋文化財富的能力，大批書畫散失在私家或煙滅於世，金室留存者不多；同樣，缺乏嚴密文化機構的金廷也無法容納數千位北宋藝匠。據《三朝北盟會編・甲》載，工匠們在押送北行後不久，多被「放歸」，有的如李唐沿太行山南下至臨安，有的雲集山西一帶，成為山西繁峙縣岩山寺等壁畫的創作力量❺，流散在北方民間的山水畫家，主導了金代前期的山水畫風。

❷《金史・太祖本紀》。
❸南宋・徐夢莘《三朝北盟會編》卷七八，清光緒四年（1878年）鉛印本。
❹同上，卷七九。
❺金代岩山寺壁畫畫有「大定七年□□二十八日畫了靈岩院普□畫匠王逵年六十八」，據此推算，北宋亡時，王逵年已四十。

(一)北方山水畫

　　金初的山水畫家主要來自北宋遺民，其中不乏宣和年間翰林圖畫院的畫家。北宋後期山水畫的發展狀況決定了金初山水畫的基本面貌。北宋末出現了三種典型畫風：一、屬李成、郭熙畫派的王詵；二、係范寬、燕文貴傳派的李唐；三、承唐李思訓青綠山水的趙令穰、王希孟等。他們的創作形式從宋代早、中期多以豎幅全景式構圖展現北方高山大水的手段，漸漸傾向於利用長卷式構圖獲得視域更加開闊的藝術效果，如王詵的《漁村小雪圖》卷和王希孟的《千里江山圖》卷及李唐的《江山小景圖》卷等，這種布景方式一直傳遞到金初，在《全金詩》 中，屢見錄有《河山形勢圖》、《楚山清曉圖》等畫的題詩，必定是場景宏大的山水畫，從現存可斷為金代早期的山水畫看，亦證實了這種繪畫形式的存在。

　　這些北宋末的山水畫家一直活動到金代前期，從嚴格的時代意義上說，入金後所繪之作當係金畫，畫風獨立於李唐南渡後建立的南宋水墨蒼勁一派之外，順沿李成、范寬、郭熙的餘風並顯出新意，視野增闊、景深加大，將北宋末山水畫潛在的發展機能發揮到了極致。他們的畫跡不署名款或只書其號，想必是為了隱去曾供奉北宋畫院的身份，以免被金廷注意。

　　這類佚名佳作有：

　　《溪山無盡圖》卷（美國克利夫蘭美術館藏，絹本水墨，縱35.1cm、橫213cm，圖114），拖尾最早的兩段跋文年款為章宗開禧元年（1205年），分別由王文蔚和李惠書，圖中所描繪的具有北宋范寬、燕文貴畫風的北方山水和北方村舍，不太可能會出於南宋人之手。作者筆法雄厚蒼勁，崖嶂重疊、山石嶙峋、一覽無盡。點景人物的活動十分豐富，依次有攜琴訪友、溪岸送別和腳夫、漁夫等，洋溢著在野文人的閑情逸致。

　　《江山行旅圖》卷（美國納爾遜・艾特金斯博物館藏，紙本水墨，縱38.4cm、橫418cm，圖115），僅有款「太古遺民」，顯然，作者入金後不忘先祖，以此為號，蘊含了他十分感傷的文人情緒；另鈐一朱文印「東皋」，東皋位於山西河津縣境內，約係作者籍里。該卷畫太行山一帶的隆冬之景，內有農家寒舍和商旅馱隊，筆法較《溪山無盡圖》卷更為迅捷和靈動，其皴法與南宋臥筆斜刷的大斧劈皴不同，用短促、跳動著的中鋒線條勾勒和皴擦出堅實的山體，再以淡墨微染峰頂，從中不難看出此畫風對形成金代盛期武元直水墨風格的先導作用，它拉開了與北宋李成、范寬流派的距離。

　　美國學者蘇珊・布什在《東方藝術》1965年第7期刊載了題為《岷山雪霽和金山

圖114　金　佚名　《溪山無盡圖》卷（局部）

圖115　金　佚名　《江山行旅圖》卷（局部）

水畫》的論文，提出《岷山晴雪圖》軸（臺北故宮博物院藏，圖116）是金畫的觀點，是有一定的風格依據。是圖的畫風雖胎息李成、郭熙的筆路，不同的是，視域遠比李、郭開闊，筆墨較北宋放達，既脫離了北宋畫院的羈絆，又有一定的風格聯繫，這種畫風極有可能在金初出現，另一件《溪山暮雪圖》軸（臺北故宮博物院藏，圖117）的筆墨風格亦有同樣的變異。

圖116　金（一作宋）　佚名　《岷山晴雪圖》
軸

圖117　金　佚名　《溪山暮雪圖》軸

(二)文人墨戲

金太宗以昭蘇軾、黃庭堅為忠烈，掃除逆黨為師出滅宋之名，預示著北宋末處於
劣勢的文同、蘇軾、米芾、黃庭堅的文學藝術思想將會逐步滲化到金代文人中。太
祖、太宗在立國之初就表現出利用漢文化實現封建統治的強烈願望，力爭漢族文人為
金廷效力。太宗曾詔諭攻打燕京的宗望：「凡燕京一品以下官皆承制注授，遂進兵伐
宋。」❻「……所犯在降附前者勿論。卿等選官與使者往諭之，使勤於稼穡。」❼金
與南宋交戰初期，尚文輕武的南宋多選派文臣使金，以求減少軍事衝突，金廷強留南

❻《金史‧太宗本紀》。
❼《金史》卷七八。

宋使臣，委以文職；這些文臣有許多是文人畫家和收藏家，他們在金初的文化活動，首先確立了文人畫家所具備的學養和才情，是金代文人畫的啟蒙者，其中頗有名望者為：宇文虛中（1079～1146年），字叔通，四川成都人，南宋建炎二年（1129年）以黃門侍郎出使金國，被金人扣留後，許官翰林承旨。他平素無視女真貴族的尊嚴，終以「謀反」之罪被斬，他從南宋帶來的一些書畫藏品亦被誣為「反具」，與他同難的還有另一位雅好書畫的使臣高士談。宇文虛中居金達十七年之久，是早期留金宋臣的核心人物，其詞章、書畫飲譽北國，室有「醉墨齋」，足見他落拓不羈的文人個性。

吳激（？～1142年），字彥高，號東山，建州（今遼寧錦州）人，曾知蘇州。吳激為米芾婿，「字畫俊逸，得米芾筆意」❽。使金時，被熙宗扣留，賜官翰林侍制。

此外，遼代擅長墨竹和人馬畫的虞仲文於1123年降金，數月後歿於兵火，留下許多他的畫跡和藏品。北宋降將王競和降金文人張斛等皆長於文人墨戲，與宇文虛中友善。

北方原為北宋末文同、蘇軾和米芾倡導文人畫活動的舊地，加之遼、宋降臣和南宋使臣在金初的繪畫活動，漸漸催化了北方文人畫的生長，開始出現了以蔡松年父子為中心的早期文人畫家群。

蔡松年（1107～1159年），字伯堅，真定（河北正定）人，父蔡靖於北宋宣和末供職燕山時降金。蔡松年頗受海陵王器重，正隆三年（1159年）官至尚書右丞相，封衛國公。蔡松年有《明秀集》行世，《金史》卷一二五稱其「文詞清麗，尤工樂府，與吳激齊名，時號『吳、蔡體』」。蔡氏於「甲寅（1134年）從師江壖，戲作竹蘆」❾，今已無畫跡傳世。

蔡松年憑藉他的政治地位雅集了一些包括親屬在內的文人畫家，如其舅父許丹房，時常「醉墨淋漓，擺落人間俗學」❿；子蔡珪，字正甫，官翰林修撰，師法文同墨竹；隱士曹侯浩然，擅長米氏雲山，蔡松年稱他「人品高秀，……醉中出豪爽語，翰墨淋漓，殆與海岳並驅爭光」⓫。不難看出，追仿蘇、米墨戲是他們的審美傾向，採取恣意放達態度是他們的生活方式。

海陵王完顏亮是金代最初從事文人墨戲的君主，無疑與蔡松年等人的繪畫活動密

❽同上，卷一二五。
❾唐圭璋編《全金元詞》，頁14，中華書局，1979年10月第1版。
❿同上，頁19。
⓫同上。

切相關，完顏亮「嘗作墨戲，多喜畫方竹」⓬他十分注重繪畫的政治功用，以《田家稼穡圖》教授太子曉「民間稼穡之難」⓭；甚至遣畫工隨團使宋，潛寫《臨安湖山圖》回朝，將自己的騎馬像繪於吳山絕頂，昭示他滅南宋的政治目的。天德二年（1150年），海陵王決定由上京遷都至燕（今北京），命畫工寫京師宮室制度闊狹修短，授左相張浩輩按圖修之，日益加速了漢化進程。

(三)人馬畫

金代人馬畫的產生和發展有其獨特的社會條件和藝術淵源。它的社會條件是女真人的傳統經濟（畜牧、狩獵業）和民俗風習。畜牧業是國勢和軍力的標誌，女真人「濟江河不用舟楫，浮馬而渡」⓮進入商品社會後，馬匹躍為商品交換的媒介物和婚嫁的觀見禮，女真人早期的射獵不僅是經濟活動的重要部分，也是政治生活的參與形式，射擊是競爭部落首領的基本條件，也是外交禮儀的重要環節。當射獵與競賽聯姻時，產生了體育遊戲等娛樂活動，形成了女真人「勇悍不怕死」、「耐飢渴苦辛」⓯的民族個性和協作精神。射獵習武更是金初帝王的酷好，金太祖「十歲，好弓矢，甫成童，即善射」⓰，至金熙宗朝，設立武舉，以官爵賞賜擅射者，上行下效，風行全社會，給褒揚武功的人馬畫創造了良好的社會環境。

金代人馬畫與社會經濟結構有一定的聯繫。馬政是金代前期社會經濟的突出點，「馬上得天下」的金朝政權在立國之初尤重畜牧業，金太祖廢除馬殉，太宗為滅南宋而勵行牧政、蓄養滋息，熙宗不事遊宴，孳產廣牧，海陵王不恤以農養牧，牧業大興，一次調馬竟達五十六萬匹之多，以馬政為核心的金初社會，不能不影響到繪畫藝術的內容和題材。

金代人馬畫的藝術淵源來自於唐代韋偃、北宋李公麟和遼墓壁畫的造型語言，屬淳樸敦厚的畫格。傳統的女真繪畫以一定的實用功利依附於日常的生活器用，《金史·輿服志》云：「從春之服，則多鶻捕鵝，雜花卉之飾，從秋山之服，則以熊鹿山林為文。」這種「時裝」與繪畫的妙合，表達了女真人早期對牧獵興旺的渴求。

現存金初以狩獵為題材的人馬畫有舊傳五代契丹人胡瓌的《卓歇圖》卷（北京故

⓬元·夏文彥《圖繪寶鑒》卷四。
⓭《金史》卷五。
⓮南宋·宇文懋昭《大金國志校注》卷三九。
⓯南宋·徐夢莘《三朝北盟會編》卷三，1959年海天書店鉛印史學研究社校點本。
⓰《金史·太祖本紀》。

宮博物院藏，絹本設色，縱43cm、橫266cm），圖中人物的幞頭、髮式、舞姿、器用和習俗均能在有關金代的史籍和文物中找到對應點 **⑰**，畫中嚴格的女真左衽服式與金熙宗朝不符，自熙宗朝起，女真人多更換漢人衣冠，呈「儒歌儒服」之狀，因此，該畫的年代應是太宗朝，出自熟悉女真風土人情的漢族職業畫家之手。他描繪了女真貴族在行獵的間歇中邀漢儒宴飲、觀舞的場景，作者的畫風尚未直接受到李公麟的影響，留有遼代契丹人墓室壁畫粗豪、簡放的餘韻，質樸的筆意趨向精微。作者顯示了處理大場面人馬動靜、聚散的藝術能力，渲染出濃厚的草原生活氣息。長卷分歇息和樂舞兩段，前半為歇息部分，馬背上少量的獵物，點明了疲憊的人馬剛從追逐和喧鬧中轉入靜態，馬群的盡頭是走向樂舞場面的捧花女，把歇息和樂舞兩段有機地結合起來。

　　據北宋繪畫史料，北宋末除李公麟外，鮮有人馬畫家，漢族畫家長於畫人物者居多，入金皆然。熙宗正隆間工畫人物擅名者張珪，係宮廷畫家，師法五代南唐周文矩，所作人物「形貌端正，衣褶清勁，筆法從戰掣中來，而生動勾勒直欲駕軼前輩也」**⑱**。現只能從他的《神龜圖》卷（北京故宮博物院藏，絹本設色，縱26.5cm、橫55.3cm，圖118）中探知他的寫生風格，是圖款「隨駕張珪」，畫一長毛龜臨河臥灘，口吐仙氣，以求福壽，畫風承傳五代、北宋初黃家父子「筆極精細、殆不見墨跡」**⑲**的手法，但設色淺淡、全無富貴華艷之氣。

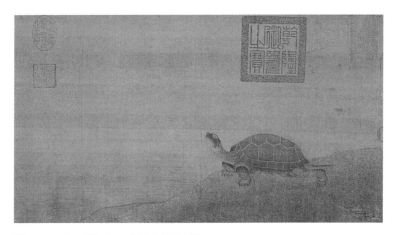

圖118　金　張珪　《神龜圖》卷

⑰ 見本書《金代人馬畫考略及其他》。
⑱ 清・王毓賢《繪事備考》卷七，清康熙三十年（1691年）刊本。
⑲ 北宋・沈括《夢溪筆談》，北京中華書局，1957年版。

　　金代前期繪畫尚未形成獨特的時代風格，卻已初步顯現了發展趨向，遺民畫家開闊的構圖和中鋒短線勾皴山石的畫風形成了李、郭和范寬的遺韻。文人畫隨南宋等使臣入金流行於朝中，啟蒙和促使了以蔡松年父子為主的文人畫活動。人馬畫作為女真人特擅的繪畫題材，達到了具有宏觀把握全局和精繪細部的藝術能力，展現了草原民族的生活風情。

二、盛期（1161~1208年，歷經世宗、章宗兩朝）

　　金世宗採取「與民休息」、「與宋媾和」的國策，在政治體制上修訂並健全了官制和禮制，大力發展社會生產力，府庫折錢可達億貫。較安定的社會環境和雄厚的經濟實力使世宗有能力完成兩項與藝術相關的大型工程：蘆溝橋石獅雕刻和衍聖宮聖武殿兩廡功臣肖像壁畫群。世宗時期是文化高潮開始的標誌，章宗朝正是這個高潮的浪峰。章宗朝初，「治平日久、宇內小康」，守成世宗之業，承安、泰和年間，政治、經濟始露衰勢。從表面上看，是金章宗把世宗朝的文化事業推向了極致，實質上是金代文化內在的生命機制和外部的社會條件達到和諧統一後所產生的必然結果。金代盛期的藝術活動並非獨立展開，在章宗的督領下與文化、教育的發展相呼應，如更定科舉、建孔子廟和編纂《遼史》等，充滿文化氣氛的朝廷吸引和造就了許多文人畫家和職業畫家。章宗以宮廷繪畫活動的倡導者和保護人的皇權地位，促使金代的文人墨戲、人馬畫和山水畫形成隆盛的鼎足局面，對建構宮廷繪畫機構及組織鑒藏書畫等活動起了十分重要的歷史作用。

(一)金章宗的藝術活動

　　完顏璟（1168~1208年），世宗孫，完顏允恭和孝懿所生 ❷，其父的書畫活動無疑是完顏璟熱衷藝術的最早動因，但完顏允恭早卒，教養之事由世宗擔負，他命名儒完顏匡和徐孝美為侍讀，令完顏璟入朝觀祖理政。他正是在這樣的政治、文化背景下深研漢學、雅好丹青，章宗「善屬文，寬裕溫和，朝野屬望」❷成為金帝中漢文化造

❷南宋·周密《癸辛雜識》說「章宗母為徽宗某公主之女」係訛傳。據宇文懋昭《大金國志校證》卷一九，章宗母之曾祖名抄，從太祖取遼有功，祖婆盧火、父貞，故章宗母乃非「徽宗某公主之女」，津逮祕書本。

詣最深的帝王。1990年完顏璟繼祖位，廟號章宗、歷明昌、承安、泰和年，在位十九年。

章宗個人的繪畫能力遠不及宋徽宗，只能悉心效仿他的瘦金體，與他不同的是，章宗熱衷於文人墨戲，喜畫墨竹，在藝術上處於被文人畫影響的地位，憑藉他的政治權力提供了文人畫所需的文化環境，同時也直接干預文人畫家的去留遷貶乃至品評其藝的高下，把文人畫活動引入宮中，提高到宮廷文化的正統地位。也許是鑒於徽宗沈溺書畫之弊，他不設置畫院和職業畫家的官階，把書畫機構打散在四個局署裡，調理成為：

(1)掌管御用文具的機構是筆硯局和書畫局，均由秘書監轄。

(2)管理御用藝匠的機構是少府監；下轄與繪畫相關的圖畫署和裁造署，前者「掌圖畫繡金匠」、後者經營「畫繪之事」❷❷。

(3)宮廷職業畫家的最高創作機構是祗應司，「掌給宮中諸色工作」，明昌七年（1196年），圖畫署和文思署併入祗應司。

(4)文人畫家的聚集中心是翰林學士院，這雖是章宗的秘書機構，其成員大多長於文人墨戲。

同時，章宗始建中秘，作為御藏機構，欽定七方鑒藏璽：內府（葫蘆印）、群玉中秘、明昌珍玩、御前珍繪、明昌御覽、明昌中秘和明昌御府。明昌三年 （1192年），章宗命翰林文字王庭筠及其舅父秘書郎張汝方鑒定、著錄御藏書畫，入品者有五百五十卷，著成《品定法書名畫記》（今佚），兩年後，詔補《崇文總目》之缺，泰和元年（1201年），「敕有司，購遺書尚其價，以廣搜訪。藏書之家有珍惜不願送官者，官為謄寫，畢復還之，仍量給直之半」❷❸。一些金初流散在私家的北宋宮廷藏畫匯集於金廷，一時間，府庫充牣，元代張翥賦詩頌曰：「明昌政似宣和前。」，「寶書玉軸充內府」❷❹。

(二)文人畫

北宋文人畫風是和蘇、黃的詩風、蘇、米的書風等作為北宋末士大夫文化的一個整體影響女真統治者和文人階層。金太祖早在立國之初的天輔二年（1118年）九月詔

❷❶南宋・宇文懋昭《大金國志校證》卷一九。
❷❷《金史・職官志》。
❷❸《金史・章宗本紀》。
❷❹元・夏文彥《圖繪寶鑒》卷四。

曰：「圖書詔令，宜選善為文者為之。令其所在訪求博學雄才之士，敦遣赴闕。」❷⑤
明昌御府成了章宗朝文人墨戲的殿堂，群臣皆以搦管為好，監察使祖謙在《雅集圖》
上題道：「翠雀翩翩野鶴孤，玉京人物會仙圖；後來且未輕題品，席間揮毫有大蘇。」
其間先後出現了以王庭筠、趙秉文為核心的文人畫家群，其規模和人數超越了宋代的
文人畫活動。

王庭筠（1151～1202年），字子端，號黃華山主，熊岳（今屬遼寧）人，出生於
官宦之家，大定十六年（1176年）登進士第，先後兩次因「贓罪」和黨禍受黜、入
獄，一度隱於黃華山中，泰和二年（1202年），官止承務郎。

王庭筠與金章宗之間存在著十分微妙的君臣關係，他的書畫藝術和鑒識之才博得
章宗鍾愛，但他又是寵臣的政敵，故章宗對他只得時用時貶，王庭筠三進二出，聽候
詔用，並非真隱，施展政治抱負是他的初衷，敗於黨禍才遊心於藝，屬依附朝政的柔
弱型文人，代表了這個歷史時期漢儒的生存方式。

王庭筠的學養以詩文為本，取法蘇軾、黃庭堅，晚年文風尖新，元好問譽之為
「百年文章公主盟」。其草書得益於二王和米、黃，風骨磊落勁秀，曾摹刻了私家所藏
的前賢法帖，編為《雪溪堂帖》十一卷（今佚），現存有《黃華文集》。

王庭筠早年師任詢類同范寬的寫實畫風，之後，「字畫學米元章，其得意處頗似
之。墨竹殆天機所到，文湖州下已不論也」❷⑥，「每燈下照竹枝模影寫真，宜異乎常
人之為者」❷⑦。入明昌府，他有幸鑒賞歷代書畫珍品，畫藝日進。今唯有他的《幽竹
枯槎圖》卷（日本藤井有鄰博物館藏，絹本水墨，圖119），畫古柏、枯藤和野竹，筆
法出自文同和蘇軾，不同的是露鋒偏多，間用米點畫蔓葉，行筆蒼勁老辣，縱逸疏
放，異於傳為蘇軾《枯木竹石圖》卷的全景構圖，只截取部分枝幹。拖尾自識：「黃
華山真隱，一行涉世，便覺俗狀可憎，時拈禿筆作幽竹枯槎，以自料理耳。」據此情
緒，該畫約作於1196～1198年，當時正蒙受罷黜之難，隱於黃華山中。

王庭筠的藝術作用在於播揚了北宋末文人畫和凝合了金代文人畫家群。他尤重在
宮中形成文人畫的勢力，當他一入金廷，就舉薦了許多他的門人入朝，如後來的重臣
趙秉文、京兆轉運使李澥、同知集慶軍節度使馮璧和專師王庭筠法書的張天錫等。王
庭筠的筆墨也影響了他的家族，舅父張汝霖學其墨竹，子萬慶亦「擅墨竹，樹石絕

❷⑤《金史》卷二《太祖本紀》。
❷⑥金·元好問《中州集》丙集第三，北京中華書局，1959年4月第1版。以下此書版本均同。
❷⑦施國祁語，見《元遺山集箋注》。

圖119 北宋 王庭筠 《幽竹枯槎圖》卷（局部）

佳。亦能山水，然不殆墨竹，官至行省左右司郎中」❷。時人將王庭筠父子比作宋之二米，他的外甥蕭鵬搏雖有契丹族血統，亦追蹤王氏之筆。

趙秉文及其畫家群：

趙秉文（1159～1232年），字周臣，號閑閑，滏陽（今河北磁州）人，「幼年詩、書皆法子端（王庭筠），後更學太白、東坡，及晚年，書大進」❷。大定二十五年（1185年）進士，明昌六年（1195年）官翰林文字，與王庭筠同屬女真貴族完顏守貞的政治集團，因受王庭筠之托向章宗諫言而遭圉圄，不久其位回升，累官資善大夫等，有《閑閑老人滏水文集》行世。

趙秉文的「字畫有魏晉以來風調」❸，其畫屬文、蘇傳派，長於梅竹坡石，皆無存世之作，《繪事備考》著錄了他的《繞屋梅花圖》、《雪竹敧石圖》、《梅花書屋圖》等，均無一存世。他的題《墨梅詩》揭示了他對「真」的藝術觀，與畫工敷五彩作畫相對立：「畫師不作脂粉面，卻恐旁人嫌不真。」❸

趙秉文與王庭筠的特殊感情和在詩、書、畫三壇的盟主地位，在王庭筠故去後，使原先團聚在王氏周圍的文人畫家相繼轉在趙秉文的門下，宗室完顏璹父子、京兆路轉運使龐鑄和翰林文字麻知幾等文士都是這個時期頗為活躍的畫家，與趙秉文過從甚密，詩畫酬唱不絕。

值得注意的是，南宋光、寧兩朝的使臣吳琚，頻繁往來於宋、金之間，與他同時

❷元·夏文彥《圖繪寶鑒》卷四，重刊聚珍本。
❷金·劉祁《歸潛志》卷一，重刊聚珍本。
❸金·元好問《中州集》乙集第二。
❸金·趙秉文《閑閑老人滏水文集》卷八，北京圖書館藏清抄本。

的趙秉文《南華指要》（今佚）記載了他在金國的活動，《金史》卷二二四曰：「金人嘉其信義……言南宋中惟琚言為信。」足見他與金室的密切關係。當時的南宋在米友仁故去後，尚未流行蘇軾的枯木竹石和米家的雲山墨戲，吳琚能併擅兩者，與他使金時受到金代繪畫思潮的影響不無關係。

(三)山水畫

　　世宗、章宗兩朝，宋、金國力持平，交戰趨少，世宗沿邊境廣開榷場，雙方貿易繁多，使臣往來如梭，宋使中的山水畫家、宗室趙伯驌和吳琚使金，客觀上促進了宋、金間的繪畫交流。這個時期北宋遺民畫家罕有在世者，一批生長在金朝的山水畫家林立於朝野，以獨樹一幟的藝術風格超越了遺民山水畫家的成就，取代了他們的橋樑作用。盛期的山水畫匯為兩個流派：以師承范寬的任詢和傳揚李成的楊邦基、李山等。

　　任詢，字君謨，號南麓，易州（今河北易縣）人，父任貴，善畫山水。任詢於正隆二年（1157年）中進士，平時「為人慷慨多大節」❷，僅官北京鹽使等微職，六十四歲優遊鄉里，七十而卒。元代王惲盛贊任詢之山水：「其山骨鬱茂，林屋黯密，蓋學中立而逼真也。」❸ 可見他的山水畫風雄強縝密。王庭筠、完顏璹曾學步於他，使任詢的聲譽倍增。

　　現存有名款的畫跡和與金代相關的佚名山水畫大多出於李成、郭熙的窠臼，是當時山水畫師承關係的主要傾向。

　　傳為楊邦基的《聘金圖》卷（美國紐約大都會博物館藏，紙本筆墨，縱26cm、橫142cm，圖120）記錄了金國驛卒在邊關迎候南宋使臣的情景，係紀實性歷史畫，在藝術上集中了畫家山水、人馬的藝術表現力❹。楊邦基（？～1181年），字德懋，華陰（今屬陝西）人，天眷二年（1139年）登進士第，曾任山東東路轉運使，永定軍節度使，有機會接觸到金國南關的防務、榷場和驛站。楊邦基以文入畫，是一位具有文人氣質的畫家，「文筆字畫，有前輩風調，世獨以其（人馬畫）比李伯時云」，他「畫人物兼馬，尤善山水，師李成」❺。他常以「過關」為題材，如《高士過關圖》、《行客關山圖》等，《聘金圖》卷係這類作品，儘管沒有楊邦基的真跡與此校證，但

❷金・元好問《中州集》乙集第二。
❸元・王惲《秋澗先生大全集》卷三七，四部叢刊初編本。
❹見本書《金代人馬畫考略及其他》。
❺元・夏文彥《圖繪寶鑒》補遺。

圖120
金　楊邦基　《聘金圖》卷（局部）

應屬於該時代的畫跡，其山水風格上承李成流派的餘脈，手法趨簡，與稍後李山的《風雪松杉圖》相近。所繪人馬得李公麟風神，把宋臣畫得謙卑拘謹，而金人則露出「驕矜之情」❸❻。

　　佚名的《趙遹瀘南平夷圖》卷（美國納爾遜‧艾特金斯博物館藏，絹本設色，縱39.5cm、橫340.4cm，圖121）亦是以山水為背景、突出人物活動並揉入界畫的歷史故事畫，圖中的主人公並非舊題所云是北宋徽宗朝的兵部尚書趙遹，而是從南宋降金的

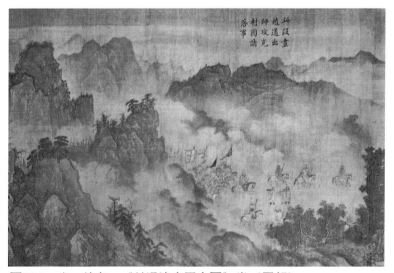

圖121　金　佚名　《趙遹瀘南平夷圖》卷（局部）

❸❻語出該卷後陳仁濤跋文。

武將張中彥（約1099～約1165年）❸，據歷史記載和畫中金人的衣冠服飾與情節發展的統一性，更證實了斯圖係金人所繪。全卷分五段，依次描繪張中彥降金前在私宅中向天地、先祖請罪、棄宋朝官服隨金使赴金、為建金宮率軍在關中伐木、發兵西蜀、在積石（今甘肅臨夏）招撫羌酋。作者繪此卷係出於紀念張中彥降金後的功績，畫家必定是張氏在金國的摯友，當繪於張中彥卒後。是圖的藝術特性在於山石皴法既不囿於北宋李成、范寬的筆性，又不陷入南宋李唐的儀規，以中鋒短線交錯排疊皴擦出山石的體勢和結構，筆墨縱恣隨意，已脫去北宋風骨，尚未汲取南宋水墨蒼勁一派的筆法，以流動暢達的筆法同樣達到了北宋運用沈穩雄厚的筆力所表現出的凝重感。

這種有別於北宋的山水畫也體現在另一件佚名的《平林霽色圖》卷（美國波士頓美術館藏，紙本水墨，圖122），它保留了范寬「山頂好作密林」的造型程式，枝作李成的蟹爪式、葉學郭熙的夾葉法，但山石皴法無北宋的斧劈之痕，中鋒線條將山石勾皴得疏鬆靈動，而不減謹嚴。傅熹年先生考證出圖中茅齋正堂內的曲尺形炕是金、元時典型的北方臥具 ❸，給研究這件作品的時代提供了實物佐證。舊作宋人的《重溪煙靄圖》卷（絹本設色，縱28.8cm、橫242cm，北京故宮博物院藏，圖123）由傅熹年先生主編的《中國美術全集‧兩宋繪畫》上卷將該圖列為金畫，畫中的山色和堅凝的筆觸昭示了它不可能出於南宋畫家之手。

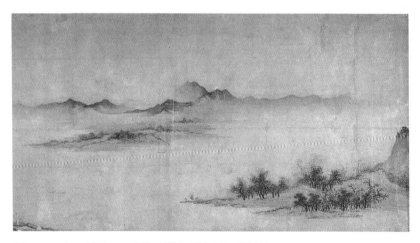

圖122　金　佚名　《平林霽色圖》卷（局部）

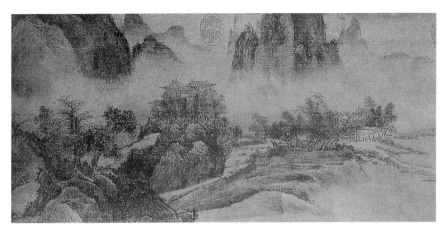

123a 之一

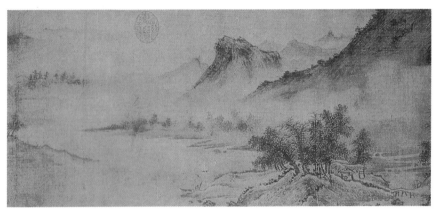

123b 之二

圖123 金 佚名 《重溪煙靄圖》卷（局部）

　　金代山水畫題材除了歷史故事外，還有李山所擅長圖繪的文人隱逸之生活理想。
李山，平陽（今山西臨汾）人，泰和年間以八十高齡入直秘書監 ❸，他所代表的金代
李、郭一派的畫風與世宗朝延續范寬一路的任詢各執牛耳。李山晚年精力不衰，能在
壁上作大樹石，有名款的鼎力之作是《風雪松杉圖》卷（美國佛利爾美術館藏，絹本
水墨，縱29.7cm、橫79.2cm，圖124），拖尾有王庭筠跋詩：「繞院千千萬萬峰，滿天
風雪打杉松。地爐火暖黃昏睡，更有何人似我慵。」點明了畫意。李山借鑒了馬遠的
截景構圖，用樹實山虛的手法渲染了雪天黃昏的迷離之景，與茅齋裡隱士的慵懶情緒

❸據《風雪松杉圖》卷拖尾王萬慶跋文。

圖124　金　李山　《風雪松杉圖》卷

相協調，坡石用闊筆草就而成，杉松雖取李、郭之法，但一變枝幹盤曲的造型，主幹佇立，枝條隨風平展，筆墨簡澹厚實，進一步把金代山水從拘泥北宋遺風的畫格裡分離出來，融匯了南宋水墨畫風。

　　現傳為李山的畫跡尚有《溪山秋霽圖》卷（美國佛利爾美術館藏，絹本設色，縱26cm、橫206cm，圖125），一說傳為郭熙，此畫與李山《風雪松杉圖》卷校證，沒有太大的風格距離，其粗厚的山石用筆和酣暢的水墨難出宋人之手，它的創作年代不會離李山的生活年代太遠。

　　另一件傳為李山的《松杉行旅圖》軸（佛利爾美術館藏，絹本水墨，縱163.6cm、橫107.2cm，圖126），近景畫巨杉大松，枝條下垂，顧盼有姿。是圖山石的筆法脫去李、郭風骨，不作捲雲皴，粗筆勾勒，細筆皴擦，間用水墨渲染，展示出北方山水高峰大嶂的基本體勢；一幀《山

圖125　金　李山（傳）　《溪山秋霽圖》卷（局部）

圖126　金　李山（傳）　《松杉行旅圖》軸

水圖》冊頁（美國耶魯大學藝術陳列館藏，圖127）亦傳為李山之跡，畫風與佛利爾博物館的藏本頗近，這些無李山名款而傳為李山的山水畫，雖不能完全定為李山之跡，但應屬於金代盛期的佳作，代表了這個時期的山水畫風。

當時的在野山水畫家首推武元直。武元直，「字善夫，明昌名士」❹。其身世難詳，據趙秉文的題詩，武元直屬布衣雄世的不羈文人：「武君非畫師，勝概飽胸臆。」「俯仰四十年，父子埋雙璧。」武元直以山水擅名，醉心於描繪漁樵、野渡等充滿隱逸情趣的題材，如《漁樵閑話圖》、《秋江釣罷圖》等，今僅見《赤壁圖》卷（臺北故宮博物院藏，紙本水墨，

圖127
金　李山（傳）
《山水圖》冊頁

❹元·夏文彥《圖繪寶鑒》卷四。

縱50.8cm、橫136.4cm，圖128），卷後有趙秉文書於正大五年（1228年）的跋文。該圖抒發了蘇軾《赤壁賦》從懷古傷今昇華到人生超脫的豪放胸臆，章法參韻南宋夏珪的「半邊」式構圖，截取半壁崖石，另一側巧妙地轉向綿延起伏的遠山，筆墨淋漓簡放，將南宋的泥裡拔釘皴與北宋的小斧劈皴融於一壁，有如鑴鐵，意氣沈厚，筆墨比太古遺民的《江山行旅圖》卷更為放逸，同屬一路畫格。

圖128
金　武元直　《赤壁圖》卷

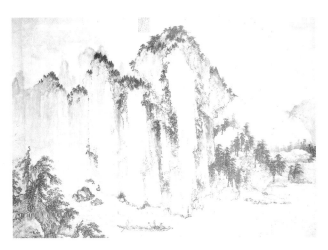

128a　局部

　　美國學者班宗華等認為舊傳宋人楊士賢的《赤壁圖》卷（美國波士頓美術館藏，圖129）亦係金人之筆 **❹**，其畫得武元直筆墨，繪製年代當在武氏之後，尤其是該卷的水浪和石壁乃至總體布局與武氏之作十分相近，越出南宋風範，與《圖繪寶鑒》卷四中所說楊士賢「師郭熙、多作小景⋯⋯」相去甚遠。

❹見中田勇次郎（日）等撰文《文人畫粹編》（2），中央公論社，1985年。

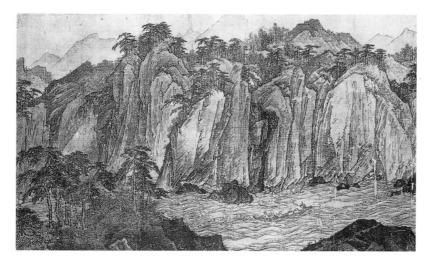

圖129
宋　楊士賢　《赤
壁圖》卷（局部）

　　明昌年間山水畫家輩出不窮，有專擅畫山間風雨的李公佐和米派傳人錢過庭、李仲略等。

（四）人馬畫

　　發達的畜牧、狩獵業是世宗朝社會生產力的基礎。世宗詔禁盜、殺馬匹，親自「閱馬於綠野濼」，大定二十八年，僅御馬就達四十七萬，但他敏銳地覺察到女真人開始染上「飽食安臥」、「弓矢不習」❷的惰性，世宗屢敕「猛安謀克官督部人習武備」、提倡圍獵、擊毬等運動，保持女真的騎射傳統，以防軍力渙散。金章宗為倡導武備，詳定武舉為射帖、遠射、射虎等項。因圍獵和攻戰銳減，女真人的武功大多限於體育遊戲之類，一些猛安謀克官不事牧政，漸漸轉化為地方豪紳，金代前期畜牧、狩獵業和農耕業並行的自然經濟逐步讓位於後者。反映社會好尚的人馬畫在重牧尚武的社會環境中達到了高潮。

　　盛期的人馬畫家來源較多，有文人畫家、職業畫家和貴族畫家，各自的種族、地位、經歷有殊，但大多在以李公麟為宗的主體風格內各求變異。

　　朝中的文人畫家起著重要的導引作用。

　　宮內流行的李公麟人馬畫風與楊邦基的率先作用分不開，他在內廷任秘書監修起居注時，與世宗太子完顏允恭多有往來。楊氏的人馬畫被譽為「世獨以其畫比李伯

時」，趙秉文在《閑閑老人滏水文集》卷三《題楊秘監畫馬》中頌曰：「楊侯詩人寓子畫，後身韓幹前身霸，驊騮萬匹落人間，一紙千金不償價。」楊邦基曾作《百馬圖》、《奚官調馬圖》等，取材與韋偃、李公麟同，今南京大學歷史系藏有其名款的《馬圖》。

世宗時期的趙霖 ❹，雒陽（今河南洛陽）人，供職朝中，與當時的李元素、周濟川一同鳴世。他的《六駿圖》卷（故宮博物院藏，六幀，絹本設色，每幅縱29.7cm、橫79.2cm，圖130），分單幅列繪唐代昭陵六駿，今與昭陵博物館藏北宋刻昭陵六駿拓片互照，宋刻拓片顯然是趙畫的母本，趙畫除了馬鬃、箭囊與拓片有異之外，無論是形象塑造還是線條組合，幾乎與拓片同出一轍。金代文人盛行北宋末士大夫雅好金石彝器的遺風，蔡珪、雷淵、曹垣、祖謙等名士先後都是收藏金石的巨富，趙霖是有機緣受益於此道，他的《六駿圖》卷摹擬石刻的線條組合和人馬造型，筆法師從韓幹，柔和勻細，造型沈厚敦實，但拔箭的丘行恭被描繪得魯鈍凝滯，有待於後世畫家迸發出創作激情。

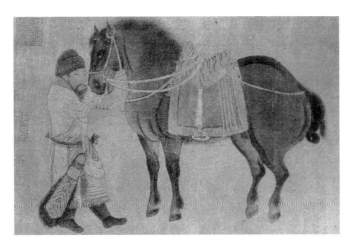

圖130　金　趙霖　《六駿圖》卷（局部）

皇室貴冑受漢文化薰染，畫人不絕。

世宗太子、章宗父完顏允恭（1146～1185年），本名胡土瓦，更名允迪，卒後謚光孝皇帝，廟號顯宗。他「畫獐鹿人馬，學李伯時，墨竹自成一家，雖未致神妙，亦

❹金代趙秉文題趙霖《六駿圖》卷言趙霖是「世宗時待詔」。

不涉流俗」❹。這意味著有女真人傳統的人馬畫日益接近李公麟的畫風。完顏允恭曾作《百馬圖》，元代流入江南藏家，其畫今僅著錄於《繪事備考》，如《七星鹿圖》、《解角鹿圖》等。

另一位貴冑畫家移剌履（1131～1191年），一作耶律履，遼東丹王突欲七世孫。他少聰穎通悟，精曆算和文字學。大定十五年（1175年）官翰林文字，五年後因在衍慶宮畫功臣像逾期，降為應奉，踰年，復為修撰，累官尚書右丞。他的繪畫題材與完顏允恭相似，據《圖繪寶鑒》卷四載，他「善畫鹿，作人馬、墨竹尤工」。

值得研究的是佚名的《射騎圖》冊頁（臺北故宮博物院藏，縱27.6cm、橫49.5cm，見本書圖7）❺，舊題遼李贊華，但畫中「腦後垂雙辮」的髮式和軍械器用純係金代女真人的形象，遠離李贊華的生活時代。作者畫一女真獵手在馬前挽弓持箭、目尋獵物，具有肖像畫的特性。此作是探討金代猛安謀克政治制度和軍事組織的形象材料，據射手精良的裝備，有可能係猛安或謀克官，正處於「緩則射獵」的閑適狀態，馬背上馱著雨具，「遇雨則張革為屋」❻，展示出風雲多變的草原氣候和浪漫雲遊的牧獵生活。是圖的組合樣式以李公麟《五馬圖》為本，藝術手法較《卓歇圖》卷細膩，行筆中起落承轉的靈活性和線描停頓的頻率超越了前人，對馬體肌群的分離頗為精到而不瑣碎，但人馬的情態和趙霖《六駿圖》卷一樣，稍嫌僵硬、略欠感情。

以楊微、張瑀、陳居中等為代表的人馬畫家擺脫了僵板凝滯的描法和造型，嫻熟醇厚和野樸強悍的繪畫風格及深邃的藝術構思標誌著金代人馬畫在畫史上的獨立地位。

楊微，史籍不載其名，他的《二駿圖》卷藏於遼寧省博物館（絹本設色，縱24.8cm、橫80.3cm，圖131），款「大定甲辰高唐楊微畫」，是圖繪於1184年，作者約活

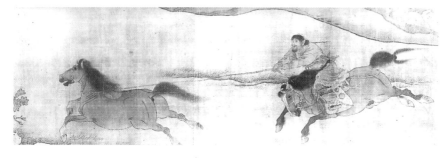

圖131
金　楊微　《二駿圖》卷

❹元‧夏文彥《圖繪寶鑒》卷四。
❺見本書《金代人馬畫考略及其他》。
❻南宋‧宇文懋昭《大金國志校注》卷三九。

動於大定年間，籍里高唐（今屬山東），據其畫風，多半係職業畫家。山東與遼東隔海相望，女真人在立國前常藉海路與山東建立經濟往來。世宗朝，女真人在魯北大量訓養馬匹，以防南宋北進，圍人馬夫可憑馴養之術授予官爵，其地位遠非農夫可比，因而得到畫家的精心寫照。此作表現的是一位女真族馴馬手，在馬上用長纓套住前一匹迎風飛馳的烈馬，情景驚奮，攝人魂魄。馴馬手神情緊張，人馬的運動強度達到了最大限度。乾枯的牧草和紅透的柞樹葉點綴了北方高秋的自然特色。馴馬手一身女真冬裝，厚實的線描勾出帶有補線的粗布質感，中鋒線條在停頓和跳躍、凝重與輕盈的節奏變化中顯示出韻律，揭示了女真馬夫勇悍、粗獷的個性，激發出強烈的感情力量。

　　章宗朝祗應司留下的唯一之作是張瑀的《文姬歸漢圖》卷（吉林省博物館藏，絹本設色，縱29cm、橫129cm，圖132），款「祗應司張瑀畫」❹，可推斷出作者係供職

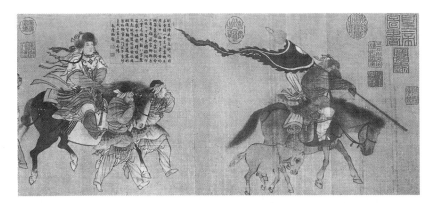

132a　前半段

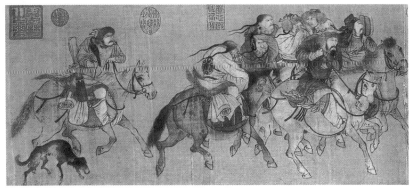

132b　後半段

圖132　金　張瑀　《文姬歸漢圖》卷

❹郭沫若考為瑀字，見《文物》1964年第7期。

於章宗朝祇應司的宮廷畫家。此外，已沒有任何關於張瑀的史料，但無礙於將此作論為金代人馬畫的傑出之作。該卷描寫蔡文姬在漢、匈侍從的護衛下風塵僕僕返回漢朝的途中，作者著意刻劃漢、匈兩族不同的內心世界，如匈奴人滿面愁容，蔡文姬雍容端莊的氣度中潛藏著離子之痛。作者構思的精絕之處還在於運用了象徵、喻意的手法，匈奴人的獵犬、獵鷹、箭囊和氈毯，隱示了隨獵隨餐的跋涉之苦，漢臣周近的團扇暗述了出使所經歷的春秋，更扣人心弦的是，馬駒能隨母同行，而人卻母子異地。《文姬歸漢圖》卷的藝術進展不僅在於巧密的構思，亦在於幹練的筆藝，作者躍出李公麟恬淡儒雅的情調，確立了金代人馬畫盛期勁利簡放與頓筆求穩相互補的線描風格和情態生動與堅實沈厚為一體的造型特徵，凝聚了草原民族強悍曠達、淳樸敦厚的精神力量。

陳居中《文姬歸漢圖》軸（臺北故宮博物院藏，絹本設色，縱147.4cm、橫107.7cm，圖133）的構思則更使觀者動情，作者抓住蔡文姬臨行前與左賢王對坐的依戀之刻，強行抑制住感傷的情懷，僕從肅穆靜立，唯有二子全然不顧地撲向母親，迸發出眾人的真情，這種靜中求動的構思強化了作品的感染力。斯圖縝密精細的寫實畫風帶有鮮明的宋代院體風格，陳居中本係南宋「嘉泰年畫院待詔，專工人物蕃馬，布景著色，可亞黃宗道」[48]。南宋開禧三年（1207年），陳居中已深入金國腹地[49]，有機會詳觀細察女真人的牧獵生活。美國波士頓美術館收藏的《文姬歸漢圖》

圖133　南宋（或金）　陳居中　《文姬歸漢圖》軸

[48] 元·夏文彥《圖繪寶鑑》卷四。

[49] 見陶宗儀《輟耕錄》卷一七載陳居中《唐崔麗人圖》題記：「余丁卯春三月，銜命陝右。道出於蒲東普救之僧舍，所謂西廂記者。有唐麗人崔氏遺照在焉。因命畫師陳居中給模真像。……泰和丁卯鐘吉日……」，歷代史料筆記叢刊本，中華書局，1959年2月第1版。

頁（佚名，圖134）和傳為胡瓌的
《獲獵圖》（佚名，圖135）頁及克
里夫蘭美術館的《觀獵圖》團扇
（佚名，圖136）中人物的造型樣
式、筆墨風格，甚之服飾、鞍韉
均與陳居中的《文姬歸漢圖》軸
同出一轍，應是與他有密切關
係、反映女真風俗的重要畫跡。

描繪文姬和昭君的行色始於
李公麟和李唐，北方金國一直有
一些漢族文人懷著強烈的歸宋之
思，這種情緒最初多來自被扣留
的南宋使臣，諸如宇文虛中、吳
激等宋臣的詩文皆傾吐了思國之

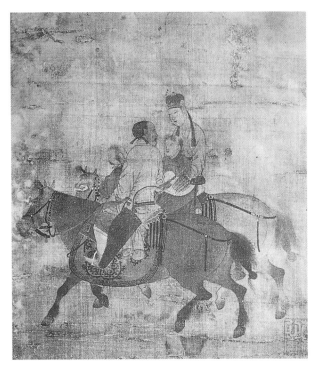

圖134　南宋（或金）　佚名　《文姬歸漢圖》頁

圖135　南宋（或金）　胡瓌（傳）
《獲獵圖》頁

135a　局部

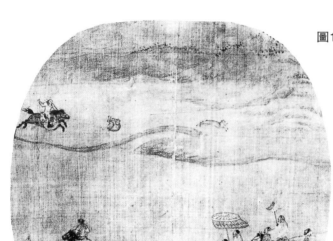

圖136　南宋（或金）　佚名
《觀獵圖》團扇

情，章宗朝後期，國勢初衰，類同蔡文姬表達憂患喪亂的心緒成為文學的主題，構成了產生文姬歸漢類題材的文化環境，其共同特點是將匈奴人畫成女真人，表達了愛國思宋的心緒。

　　這個時期擅長人馬畫的還有供奉於明昌年間的李早，元翰林學士承旨張翥題其《三馬圖》頌為「時以李早方龍眠」[50]，李早好畫女真人的射獵活動，曾繪《蕃馬圖》、《寒林獵騎圖》、《金人射虎圖》等。另一位御前應奉黃謁，「精蕃騎，見《雪獵圖》」[51]。金代眾多的人馬畫家竟使元代鑒賞家湯垕感嘆道：「金人畫馬，極有可觀，惜不能盡其姓名。」[52]

　　金代盛期是繪畫發展的輝煌時期，尤其是章宗朝，隨著漢化的深入，建立了金代最為完備的書畫和收藏機構，金章宗以自身的藝術實踐確立了王庭筠、趙秉文為代表的文人畫活動在宮廷的正統地位，延續和擴展了北宋文、蘇、米的筆墨成就，並滲入到許多女真貴族中。山水畫創建了綜取北宋的雄強之風和南宋的簡括筆墨及精練集中的構圖，一展壯美雄奇的北國江山。

[50]元·夏文彥《圖繪寶鑒》卷四。
[51]同上。
[52]元·湯垕《畫鑒》，畫品叢書本，上海人民美術出版社，1982年3月第1版。

三、後期（1208～1271年，歷經衛紹王、宣宗、哀宗三朝至蒙古建元前）

這是金朝統治走向衰亡的時期，金廷承受不住北面蒙古鐵騎的圍攻，貞祐二年（1214年），宣宗遷都至汴（今河南開封）。金朝統治階級的內部傾軋和衰弱的社會經濟及蒙古大軍的不斷進逼，終未在1234年逃脫覆亡的命運，三十八年後，蒙古人才於1271年建元，其間的金代文化自身的發展機能並未隨之消亡，轉化為元代文化的直接前源，產生了許多抗爭蒙古統治、宣泄憤世疾俗之情的文學家，如元好問、李俊民等，從繪畫發展史的角度看，這一階段仍承金末的繪畫餘緒，當屬金亡之後、元朝之前的繪畫成就，故金代的繪畫斷代應止於1271年。

(一)文人墨戲

金代後期，大量的牧場轉化成農田，中原文化的影響廣泛波及到女真貴族的思想意識和生活方式，變為地主的猛安謀克官「往往好文學，與士大夫遊」[53]，變為接受和傳揚文人畫藝術的畫家集團。

金代後期文人畫呈現出泥古不化的形式主義傾向。趙秉文在《春雲出谷圖》題詩裡抨擊了浮於蘇、米筆墨的迂腐之風：「今人重古不知畫，但愛屋漏煤煙污。」此時文人畫活動的景況不及章宗朝，並日趨衰落，以趙秉文為軸心的文人畫家群仍有活動，其中完顏璹、麻九疇、龐鑄、李遹等在宣宗遷汴後尚在，他們與趙秉文切磋畫藝，趙秉文曾題龐鑄《長江圖》和《春山高隱圖》，作《答麻知幾書》[54]，以「窮達自有數，顯晦自有時」互慰，時人皆以趙秉文的褒貶之語作為評判畫藝高下的首要依據。

除趙秉文外，完顏璹（1172～1232年）是金末文人畫家中頗有影響的女真宗室畫家，其字仲玉，號樗軒居士。少時，「詩學朱巨觀，書學任詢，遂有出藍之譽」[55]曾

[53]元・劉祁《歸潛志》卷六，北京圖書館藏清有竹堂抄本。

[54]金・趙秉文《閑閑老人滏水文集》卷八、卷一九，叢書集成初編本，景印文淵閣四庫全書本，臺灣商務，1983年版。

[55]金・元好問《中州集》戊集第五。

通讀《資治通鑒》三十餘遍。著有《如庵小稿》，人謂見其面，儼然同漢儒一般。他以畫墨竹見長，更以收藏鳴世，人稱「幾與中秘等」❺❻。隨宣宗南渡入汴後，他的寓所成了當時鑒賞書畫的中心，元好問、雷淵等名士皆為坐上賓。

李遹也是南渡後飲譽中原的文人畫家，李 遹字平甫，自號寄菴老人，樂城（今河北樂縣）人，明昌二年（1191年）進士，以東平府治中致仕。他「為人滑稽多智，不欲表自見」❺❼，「工畫山水，得前輩不傳之妙，龍虎亦入妙品，然皆其餘事也」❺❽。他與元好問友善，為元氏作《繫舟山圖》表山林之志。

（二）人馬畫

章宗朝末，朝政不理農牧，靡費冗多，社會凋弊。貞祐二年（1214年），彰化軍節度使張行信呈書宣宗，疾呼「馬政不可緩也」，然而，制定「民間收潰軍亡馬之法」和「括民間騍」❺❾也未能拯救衰敗的馬政；金末女真人的宗教浸染在佛教思想裡，限制圍獵殺生。金亡時，畜牧狩獵業已萎縮殆盡。

社會經濟的巨大變化制約了金末的社會好尚，上層社會視擊毬、騎射等運動為市井無賴的輕薄之舉，勇猛善戰的騎士和射手不再成為社會仰慕和謳歌的對象，人馬畫已失去了重要地位，幾乎被文人墨戲取代，曾使趙秉文唉嘆「韓生之道絕矣」❻⓿，即唐代韓幹的畫馬藝術在金末已進入了絕境。

金末反映女真人尚武精神的人馬畫已告衰退，但出現了新的蛻變，由於盛期文人畫思潮的延展，原先著意展現女真人社會生活的內容質變為失意文人的一種墨戲，從喜好女真風物走向畫家個人內心的自省。因此不能過於簡化地分析這個時期的繪畫思潮，其中隱藏著畫家對社會政治的痛苦感觸，其畫不在畫，而在於意。

姚子昂是金末留下畫名而無畫跡的人馬畫家，與他同時的著名詩人李俊民稱他「一生接物無腸蟹，萬事隨緣短脛鳧。坐上書空窺草聖，醉中疥壁笑侍奴」❻❶。可見姚氏是一位布衣文人，其《馬圖》意在「可憐不遇九方皋，空使時人指為鹿……」❻❷，情境十分悲涼。

❺❻元‧夏文彥《圖繪寶鑒》卷四。
❺❼同❺❺。
❺❽同上。
❺❾《金史‧宣宗本紀》。
❻⓿語出趙秉文題趙霖《六駿圖》卷。
❻❶《全金詩》卷四五。
❻❷同上，卷六四。

　　從金末的一些題畫詩中可窺見畫家抑鬱的精神狀態和作品的思想內涵。完顏璹有題《東郊瘦馬》：「此歲無秋畝畝空，病驂維遭嚙枯叢。倉儲自益弩駘肉，獨爾空嘶苜蓿風。」❻這種悲憫的情緒在金末的一些有識之士的畫裡則顯得更為強烈，太學生麻革題楊將軍的《馬圖》曰：「古人相馬不相肉，畫工畫馬亦畫骨。……人言息馬戰所重，風鬣霜蹄惜無用。君不見幽燕飛鞚時，中原流血成淵池。只令征討苦未休，金鞍鐵甲爾山丘。安得放歸如此馬，飲水求芻姿閑暇。」❻詩中說到「畫骨」，即寫瘦馬，以此暗喻在山河行將破碎之際，畫家凋零失落的心態和政治處境。

　　金末人馬畫僅有《明妃出塞圖》卷（日本大阪美術館藏，紙本墨筆，縱30.2cm、橫160.2cm，圖137），作者宮素然，鎮陽（今河北正定）人。該卷的人物組合和構圖與張瑀的《文姬歸漢圖》卷相近，只是宮卷多一琵琶女和一僕從，匈奴人的髮式改為蒙古人的「婆焦頭」❻，足見兩圖在藝術上的密切聯繫。宮素然借畫「昭君出塞」故

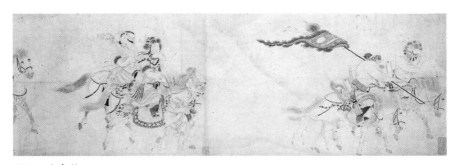

137a　右半段

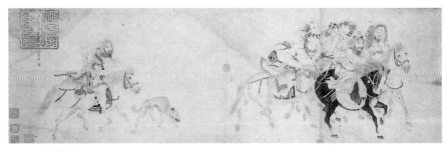

137b　左半段

圖137　金　宮素然　《明妃出塞圖》卷

❻同上，卷首上。

❻同上，卷五四。

❻見宋人孟瑛《蒙韃備錄》說蒙古人「皆剃婆焦，如中國小兒留三搭頭在囪門者。稍長則剪之。在兩下者，總小角，垂於肩上」。

事暗喻宣宗和親的窘困處境，記錄了當時的史實 ⑥：貞祐二年（1214年），金宣宗以衛紹王之女嫁元太祖，試圖緩解蒙古鐵騎圍都之難，故此圖具有一定的歷史價值。在藝術上，構圖零散拖杳，衣飾繁縟細密，筆調輕柔，失去了盛期勁利簡放的風韻，描法開始向元代舒展飄逸的人物畫風過渡。

(三)山水畫

金末，隨著文人畫思潮的擴展，山水畫亦傾向在富有文人意趣的筆墨裡繼續產生新變，風格分別趨向筆墨枯澀和水墨酣暢兩種。山水畫與直接反映社會生活的人馬畫不同，動蕩的社會政治和衰落的經濟難以直接對山水畫施加影響。

金末元初有名款的山水畫唯有何澄的《歸莊圖》卷（吉林省博物館藏，紙本筆墨，縱41cm、橫923.8cm，圖138）。何澄係大都（今北京）人，金哀宗正大末年官秘書少監，元至大年間，以九十高齡領圖畫總管，位居昭文館大學士。他的《歸莊圖》卷表現了陶淵明歸莊後的各種隱逸生活，暗喻了畫家晚年的心態。此作雖繪於元初，但延續了金代山水畫盛期的發展軌跡，樹石以李、郭為宗，略參韻馬、夏的簡闊之筆而捨其淋漓，更多地運用了乾筆皴擦，筆跡生拙枯澀，可推斷出何澄所生活的金末至金亡後已出現了枯筆寫意的山水新風，它是元代盛行枯筆淡墨山水畫風的先聲，不可低估何澄對形成元初畫風的藝術作用。

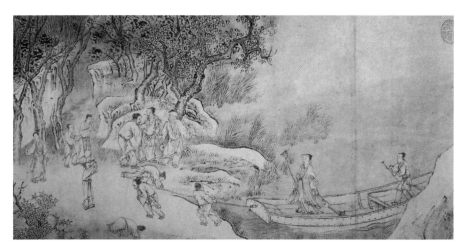

圖138　元　何澄　《歸莊圖》卷（局部）

　　一件舊題北宋燕肅的《春山圖》卷（北京故宮博物院藏，紙本墨筆，縱47.3cm、橫115.6cm，圖139），實為畫北方山莊的仲夏之景，燕肅的名款係後添，畫風以水墨渲染和乾筆勾勒相結合，呈現了由水墨酣暢過渡到元代筆墨枯淡的文人畫風，是圖綜取了武元直《赤壁圖》卷中鋒碎筆勾勒之筆和何澄《歸莊圖》卷的枯瘦之筆，約繪於金末元初，出於有文人修養的畫家之手。

圖139　金　佚名（舊傳北宋‧燕肅）　《春山圖》卷（局部）

　　另一種水墨畫風仍暢行於北方，出現在山西大同馮道真墓的壁畫裡。馮道真（1189～1265年）是金亡後蒙古貴族統領下的全真教道官，壁畫當繪於馮氏卒年前後，其中的《疏林晚照圖》和有樹石配景的《觀魚圖》、《論道圖》（圖140）受到金末、南宋粗筆水墨畫風的薰染，筆墨痛快淋漓有如翻江倒海，一洗雕鏤刻露之習，《疏林晚照圖》（圖141）是一堵實景山水壁畫，馮道真是大同玉龍洞七峰山人，圖景與馮氏故里十分相近，極有可能是馮氏生前曾有所授意。

　　傳為宋代佚名的《山水圖》頁（天津藝術博物館藏，絹本水墨，縱23.2cm、橫25.4cm，圖142），右邊有殘枝，疑不全。放縱的粗筆以中鋒草就成松石和遠山，倘若此係南宋之作，應顯露出馬、夏用臥筆斜刷出的大斧劈皴或類同梁楷以簡括粗筆橫掃出的迷離之景，此圖所揮寫的北方山水與金代山水畫風一脈相承，難以出自其他區域的畫家之手。

　　金代後期的繪畫並未隨國勢衰亡而消失，形成了金代繪畫藝術自身相對獨立的發展規律。各畫種的演化並非均衡，文人畫瀰漫在一味追仿蘇、米之墨的形式主義風氣

圖140
元　馮道真墓室壁畫
《論道圖》

圖141　元　馮道真墓室壁畫　《疏林晚照圖》

圖142　南宋（或金）　佚名　《山水圖》頁

中；強調主觀意識的文人畫思想輻射到人馬畫的構思和立意中，暗隱著對國家衰亡的憂患；文人畫中的米氏雲山滲入到山水畫中，筆風分別趨向水墨酣暢和筆墨枯澀演進。

四、結　語

　　金代繪畫雖是十二世紀到十三世紀中葉中國局部地區的藝術發展狀況，在一定程度上，它所達到的藝術高度是超越前朝、啟迪後世的獨特地位。人馬畫經歷了由野變文的進階過程，最後躍出李公麟的藩籬，以簡練淳樸的畫風展現了女真民族豪放不羈的牧獵生活或訴諸了強烈的思宋情懷；文人畫從在野到入朝，升格到正統的宮廷文化活動，並擴大了它的藝術影響；山水從承襲轉為新變，即在繼承北宋李、郭餘緒和溝通南宋水墨畫風的基礎上，熔鑄了構圖概括集中、筆墨粗簡雄放的北方山水畫的基本體格。三個畫種各有一個既不相同、又相互聯繫的演化過程。同時也應看到李公麟的

白描藝術在金代是流傳甚廣的畫種，楊邦基、馬雲卿等都是當時的高手，據方聞和金維諾等先生的研究（見《美術研究》1982年第2期），元代宮廷畫家王振朋摹的《維摩不二圖》卷（美國紐約大都會博物館藏）後的跋文說明了該卷是馬雲卿的摹本，故宮博物院庋藏的舊傳李公麟《維摩演教圖》卷與李氏無涉，此畫與王振鵬摹本的布局和畫風同出一轍，結合這兩件白描作品便可推知馬雲卿的畫風面貌（圖143）。隨著鑑定事業的發展，將會不斷發現未被認識的金代卷軸畫和冊頁，匡正舊有的觀念，達到日臻豐富和完善金代繪畫史料。卷軸畫、冊頁是繪畫史形象材料的精粹，金代的墓室、

143a 之一

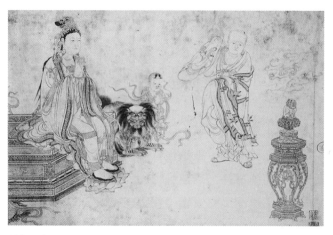

143b 之二

圖143 金 馬雲卿 《維摩詰演教圖》卷

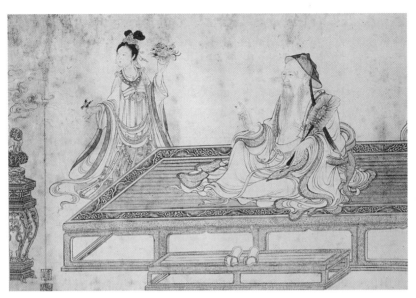

143c 之三

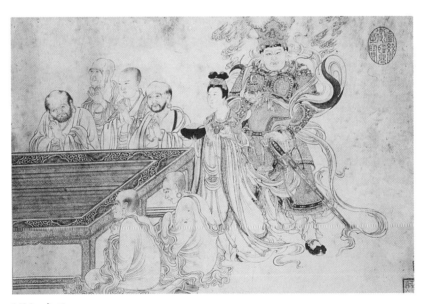

143d 之四

寺觀壁畫不但是這種精粹在民間的外延,而且也是印證和研究卷軸畫、冊頁十分可信和重要的實證,其本身就占有畫史的重要地位,限於篇幅,不作詳述。

需要強調的是,脫離金代繪畫的藝術積累去研究元初繪畫,就有可能割裂繪畫本身的客觀歷史。可以說,元朝統治者最先接受的是漢化了的金代文化,一批金代遺民

畫家如何澄、溥光、王庭筠、子王萬慶等紛紛供奉元廷，金廷收藏的歷代書畫和金代書畫被元內府接受，金代遺風幾乎統轄了元初的北方畫壇，即便是趙孟頫在1286年北上入仕元廷後，也未獨立於金畫的藝術影響之外，他所繪山水、坡石以中鋒乾筆勾皴併舉，實得益於金末山水。元初朝野的文人畫家是通過廣泛流傳的王庭筠之枯木竹石和米氏雲山上探北宋文、蘇、米的筆墨風格，受惠於此有趙孟頫、高克恭、溥圓、田衍、信世昌、敦界等，他們與金朝漢族文人有著相同的歷史條件和政治處境，他們的民族心理、生活態度自覺或不自覺地延續了金朝文人的生存方式。金末人馬畫家藉畫瘦馬寫情喻志的繪畫風氣，在元初江南悄然暢行，龔開《瘦馬圖》卷的喻志和任仁發《二馬圖·瘦馬》卷的寓意分別對瘦馬的形象賦予了更深層的審美內容——人格和道德的完善，元初的《元世祖出獵圖》軸和《射雁圖》軸（均藏於臺北故宮博物院）的設色和描法皆未脫離金人的畫藝，朝代的更迭不可能阻斷文化發展的血脈。

從藝術史縱向和橫向的發展關係為出發點來看，金代繪畫的藝術成就是上承遼、北宋、與南宋並峙、下啟元初的樞紐。金代繪畫是一個較複雜的文化複合體，對它的研究，甚至可超出對繪畫本身的認識。金代繪畫給研究民族文化之間的交融、民俗學和民族史等學科，提供了生動可靠的形象材料和歷史文化背景，有助於研究者在這些領域裡進行新的開拓。

南宋畫院佚史考

一、宋高宗與南宋畫院的恢復

在兩宋，宋高宗對書畫的鍾愛程度僅次於宋徽宗，亦親臨墨池，揮毫染翰。他「天縱多能，書法尤出唐、宋帝王上，而於萬機之暇，時作小筆山水，專寫煙嵐昏雨難狀之景，非群庶所可企及也。……」❶1127年，金軍剿滅了北宋政權，康王趙構即位，廟號高宗，隨即一路南逃。當他「駐蹕錢塘，每獲名蹤卷軸，多令辨驗」❷。高宗駐蹕錢塘（今浙江杭州）是在建炎四年（1129年），這位辨驗名蹤卷軸者就是畫家馬興祖。這裡透露出兩個信息：一、高宗在戰亂時期仍沈緬於書畫鑒藏，二、隨他南逃途中有御用畫家。看來，動亂中的高宗一有喘息的機會就有興趣關注繪畫藝術。

高宗熱衷於繪事可謂是趙宋先祖之遺風，早在狼煙未散、國庫尚空的宋太祖朝（960～975年）就依仿西蜀之制設立了供御用的翰林圖畫院，羅致了西蜀、南唐的宮廷畫家並造就了一大批中原畫家。高宗亦是如此，就在他駐蹕錢塘的這一年（1129年）的四月，高宗繼位後併官署、減吏員，初建了一套最基本的國家機器❸，可以推斷，南宋畫院大約是在此之後不久的紹興初年以較小的規模出現的，紹興二年（1132年），高宗重回臨安，紹興八年（1138年）二月，這裡正式成為穩定的南宋都城，畫院重新開啟了宮廷創作活動和召取前朝和當朝畫人的活動。

北宋畫院「凡取畫院人不專以筆法，往往以人物為先」❹，南宋畫院在恢復之

❶元・莊肅《畫繼補遺》卷上，中國美術論著叢刊本，北京人民美術出版社，1963年8月第1版。
❷同上，卷下。
❸見張習孔、田珏御主編《中國歷史大事編年》第三卷，北京出版社，1987年10月第1版。
❹宋・鄧椿《畫繼》卷一〇，版本同❸。

初，亦多收取長於畫人物畫者。高宗清楚地知道，初坐江山，應充分利用人物畫藝術直接作為宣教工具，來鞏固他的統治地位。從冗列的《宋高宗時期畫院畫家名錄》中看出，趙構非常注重收容、厚待徽宗朝的畫院畫家，恢復原職並追加賞賜，反映了他對前朝統治秩序的態度，南渡畫家是整個紹興畫院的主軸，不儘早重建畫院是不可能匯集那麼多的南渡畫家，其畫家實力和藝術成就為南宋畫史之高潮，他們的下一代及門人漸漸成為孝宗朝畫院的主體。

　　高宗朝畫院的歷史畫之多、之精為畫史罕見，當時，出現了大批與南宋初年時政相關的人物畫，如借畫《詩經》暗寓抗金北還的馬和之《小雅鹿鳴之什圖》卷（北京故宮博物院藏）、佚名《泥馬渡康王圖》卷（天津藝術博物館藏）、李唐（傳）《晉文公復國圖》卷（美國紐約大都會博物館藏）❺、《采薇圖》卷（北京故宮博物院藏）、《雪天運糧圖》（佚）、佚名《望賢迎駕圖》軸（上海博物館藏）、佚名《迎鑾圖》卷（上海博物館藏）和頌揚高宗應禎繼位的蕭照（傳）《中興瑞應圖》卷（天津藝術博物館藏）、《中興禎應圖》卷❻等，如果南宋畫院是和教坊一併建於、或晚於紹興十六年（1146年）的話❼，高宗也不可能降旨作斯圖，此後已失去了繪製上述諸寓意和敘事性人物畫的創作激情和特殊背景，如佚名的《泥馬渡康王圖》卷、傳為蕭照的《中興瑞應圖》卷和《中興禎應圖》卷只能出現在趙構登基後不久的紹興初年，佚名的《望賢迎駕圖》軸必定圖繪在徽宗病故於紹興十年（1140年）之前，佚名的《迎鑾圖》卷則應繪製在宋臣在紹興十二年（1142年）迎護徽宗及鄭皇后、韋太后靈柩之後不久（該圖內容從徐邦達先生說，見徐邦達《古書畫偽訛考辨》上卷，頁二〇〇，江蘇古籍出版社出版，1984年11月第1版）。在沒有宮廷專職繪畫機構的情況下，很難想像會有如此之多的院體人物畫應時而生。亦可看出，在紹興初年抗金派與降金派的激烈鬥爭中，畫院裡有不少人物畫家的政治取向是決意抗金的，如李唐、馬和之等人之作傾吐了他們的心聲。

　　北宋宋徽宗朝已制定了嚴格的值夜制度，「諸待詔每立班，則畫院為首，書院次之，如琴阮、棋、玉、百工，皆在下。……睿思殿日命待詔一人能雜畫者宿直，以備不測宣喚，他局皆無之也」❽。引人注意的是，北宋畫院畫家很少有被授以武職者，

❺該卷無名款，幅上的題文傳為高宗之筆。
❻該圖藏所不明，圖見謝稚柳編《唐五代宋元名跡》，人民美術出版社，1957年10月第1版。
❼見棄病《李唐生卒年新考》，《美術研究》1984年第4期。筆者以為，南宋畫院的存在不可能與教坊同步，不然的話，二十年以後，孝宗隆興二年（1164年），教坊被撤消，是否也影響到畫院的存在？
❽宋・鄧椿《畫繼》卷一〇，版本同❼。

自南宋高宗朝起，許多畫院待詔被授以武職，這是高宗出於宿直睿思殿的需要，從被授武職的待詔來看，皆兼擅雜畫，他們遇急事能應付各種畫役，符合授職標準 ❾。高宗的這一舉措被明代皇帝承襲，明廷畫家多被授武職，如林良為錦衣百戶、呂紀是錦衣指揮。

高宗在重建畫院之後，更是傾心於書畫和鑒藏。他喜畫的「煙嵐昏雨難狀之景」❿ 反映了臨安（今浙江杭州）水氣迷濛的濕潤氣候，這有可能是得益於李唐，李唐在流落錢塘時曾賦詩云：「雪裡煙村雨裡灘，看之如易作之難；早知不入時人眼，多買胭脂畫牡丹。」⓫李唐筆下的「煙村雨灘」為高宗所賞，之後南宋出現了許多注重煙雨效果的山水畫必與高宗的審美好尚有關。紹興年間的宋、金戰事，也沒有阻礙高宗的鑒藏活動。「當干戈搢擾之際，訪求法書名畫，不遺餘力，清閑之燕，展玩摹拓不少怠。蓋睿好之篤，不憚勞費，故四方爭以奉上無虛日。後又於榷場購北方遺失之物，故紹興內府所藏，不減宣政」⓬。《南宋館閣續錄》卷三中著錄的一千餘件歷代名畫凝結了高宗的心血。但苦於當時缺乏慧眼鑒識，所謂的「鑒定諸人」如曹勛、宋賍等，見「前輩品題者，盡皆折去，故今御府所藏，多無題識，其原委、授受、歲月、考訂，邈不可求，為可恨耳」⓭。估計此時擔負鑒畫之職的馬興祖已不在世了。

如果說，上述高宗的藝術活動和大量的歷史畫還不能證實南宋畫院恢復於紹興初的話，那麼，查考一下李唐和蕭照的任職時間，也許會使這一問題更加明朗化。

南宋畫院的恢復時間與李唐的年齡有關，涉及李唐年齡的史料主要有兩處，鄧椿《畫繼》卷六《山水林石》曰：「李唐，河陽人。離亂後至臨安，年已八十。光堯極愛其山水。」這就是說：李唐是在臨安時度過八十歲，具體何年，十分含糊。夏文彥《圖繪寶鑒》卷四《宋‧南渡後》說的明確些：「……建炎間太尉邵淵薦之，奉旨授成忠郎、畫院待詔，賜金帶，時年近八十。……」⓮ 需要認真注意的是，今人通常用的是畫史叢刊本（于安瀾編）點校的《圖繪寶鑒》，這裡有一個斷句的問題：在「畫

❾鄧椿《畫繼》卷一〇云：「睿思殿日命待詔一人能雜畫者宿直，以備不測宣喚，他局皆無之也。」

❿元‧莊肅《畫繼補遺》卷上，中國美術論著叢刊本，北京人民美術出版社，1963年8月第1版。

⓫清‧厲鶚《南宋院畫錄》卷二，畫史叢書本第四冊，上海人民美術出版社，1965年7月第1版。

⓬宋‧周密《齊東野語》卷六，唐宋史料筆記叢刊本，中華書局，1983年11月第1版。

⓭同上。

⓮畫史叢書本第二冊，版本同⓫。

院待詔」之後應是句號，下一段的文字斷句是：「賜金帶時，年近八十。」「時」字應與「帶」字斷開，也就是說，授成忠郎、畫院待詔與賜金帶不是同時發生的事，在李唐為高宗朝建立畫業之前，不太可能在恢復畫院伊始就享受賜金帶的殊榮。若直接查閱光緒年借綠草堂刊本（怡堂藏板〔版〕）《圖繪寶鑑》就不難發現這一偶然出現的疏漏。夏文彥的《圖繪寶鑑》是一部錯誤較多，但十分難得的通史性繪畫史籍，某些史料若能上下呼應、無自相矛盾處，當可取用。「李唐年近八十賜金帶」與下一段關於蕭照的史料相吻合，詳見下文。

同是上書云：蕭照於「紹興中，補迪功郎、畫院待詔、賜金帶。……」蕭照是在紹興年間中期即紹興十六年（1146年）左右獲此殊榮，如果說，李唐在是年被授成忠郎、畫院待詔、賜金帶的話，那麼，蕭照作為李唐的門人，還曾在太行山為「盜」，高宗不可能不知，更不可能以同等的官職、俸祿賜予師徒二人。在宋代畫史上，沒有師徒同時獲得同等惠賜的事例。蕭照應是在李唐紹興初獲薦的，近十年後才成為畫院待詔的，蕭照為此付出了為趙構傾心作畫近十年的代價，在蕭照補任待詔之前，年近八旬的李唐被賜金帶，不久去世。蕭照繼而「補迪功郎、畫院待詔」。南宋初期財政匱乏，縮編裁員，故不可能任意增設官職，定員後，缺額遞補。這在《宋會要輯稿》職官三十六之一○七記載得十分清楚：「熙寧二年（1069年）十一月三日，翰林圖畫院祗候杜用德等言：待詔等本不遞遷，欲乞將本院學生四十人，立定第一等、第二等各十人為額，第三等二十人，遇有闕即從上名下次挨排填闕，所有祗候亦乞將今來四人為額，候有闕於學生內拔填。其藝學元額六人，今後有闕，亦於祗候內拔填，已曾蒙許立定為額。今後有闕，理為遞遷，後來本院不以藝業高低，只以資次挨排，無以激勸，乞自今將元額本院待詔已下至學生等，有闕即於以次第內揀試藝業高低，進呈取旨，充填入額。……」[15]杜用德提出的畫院職官進位法代表了北宋畫院人事制度的趨向，處於財政逆境的南宋朝廷更不會逆向而動。按照「有闕遞遷」的原則，蕭照在補迪功郎、待詔之前很可能是祗候。在宋代，補職也是需要經過考核的[16]，那麼，蕭照補的是何人之缺？早在宣和年間（1119～1125年）就是畫院待詔的山水畫家朱銳在紹興年間復職，官迪功郎，顯然，當朱銳不在位或離世後，蕭照極可能是補朱銳迪功郎之缺[17]，此為從九品，略小於成忠郎李唐（九品），趙構視李唐若先賢，在李唐

[15]此係中華書局影印本。

[16]陳傳席先生曾就此考證過，見《中國山水畫史》，頁329，江蘇美術出版社，1988年6月第1版。

[17]補職並非鮮例，如馬公顯和李從訓皆為承務郎，後者略晚於前者，約是李承馬之位。

《長夏江寺圖》卷（北京故宮博物院藏）尾題寫道：「李唐可比唐李思訓」。因此，李唐的職位高於蕭照是合乎情理的，李唐與蕭照任待詔的時間差，取其上限，不正是南宋恢復畫院的時間嗎？也就是說，南宋畫院約恢復於紹興八年（1238年）左右，在此之前的李唐等，已在宮中，並有一些繪事活動。

二、也考李唐生卒年

如上文所考，宋高宗趙構大約在紹興八年（1238年）左右正式恢復了南宋的翰林圖畫院，李唐被授成忠郎、畫院待詔，年近八十時，賜金帶，蕭照於紹興中（約1146年左右）補迪功郎、畫院待詔、賜金帶，以李、蕭師徒不會同時任同職之論，李唐約卒於1146年之前，其壽約在八十或八十有餘，由此可將李唐的生年上推到北宋英宗朝治平年間（1064～1067年）。《中國美術辭典》 ⓲ 將李唐的生卒年定為1066～1150年，或為約1055～？一說李唐在建炎年間恢復畫院時，年近八十，此說經不起檢驗，不妨由此上推到李唐出生於慶曆年間（1041～1048年）末至皇祐年間（1049～1054年）初，他在政和年間（1111～1118年），年約六十多歲，因畫「竹鎖橋邊賣酒家」 ⓳ 稱旨，如果李唐在七十多歲時還有精力恭繪畫風細密的《萬壑松風圖》軸（年款宣和甲辰春，即1124年，臺北故宮博物院藏）的話，那麼，前文列舉的李唐諸多南渡後的長幅歷史畫和《清谿漁隱圖》卷（臺北故宮博物院藏）、《長夏江寺圖》卷（北京故宮博物院藏）等許多需充沛精力的山水佳作就很難使這位八旬老人所能勝任了。

筆者以為，李唐約生於北宋治平年間，四十多歲在政和年間畫《竹鎖橋邊賣酒家》，五十多歲至六十歲時作《萬壑松風圖》軸，南渡時年已六十挂零，建炎三年（1129年），太尉邵淵向當時正駐蹕錢塘的高宗推薦李唐（想必李唐此時正在錢塘），約在紹興八年（1138年）左右，他重入剛恢復的畫院，授成忠郎、待詔，在他年近八十時，賜金帶，約在紹興中（1146年）之前去世，壽在八十左右，他的藝術高潮和出新之作當在入南宋畫院以後。

⓲上海辭書出版社，1987年12月第1版。
⓳清·厲鶚《南宋院畫錄》卷二，畫史叢書本第四冊，上海人民美術出版社，1965年7月第1版。

三、蕭照與李唐傳派

　　大凡論及蕭照，無不論及李唐，也無不引用李唐收蕭照為徒的史料：「蕭照，世傳建業人❷。頗知書，亦善畫。靖康中，中原兵火，流入太行山為盜。一日，群盜掠到李唐，檢其行囊，不過粉奩畫筆而已，遂知其姓氏。照雅聞唐名，即辭群賊，隨唐南渡，得以親炙。唐感其生全之恩，盡以所能授之，後亦補入畫院。……」❷按前文所考，蕭照在紹興年間中期任待詔、補迪功郎時，李唐、朱銳等兩宋之際的畫壇名師大約已離世，紹興中期至孝宗朝（1146～1189年）前期的二十多年間，老一代的南渡畫家也相繼去逝，新一輩的本地畫家和移民畫家的後代尚未崛起，即劉松年、馬遠、夏珪、閻次平、毛益、林椿、李迪等尚處在待發之勢，此時的蕭照，以其與南宋畫家之首李唐的特殊關係獨占畫院鰲頭，與他相伴的還有蘇漢臣、賈師古等。

　　蕭照承傳了李唐的密體和疏體山水，蕭照隨李唐之初，正是李唐密體山水的高峰期，蕭照的山水畫應起步於密體，李唐南渡後，多畫雲山雪霧，元代王逢看出了其山水的深刻內涵：「煙雨樓臺掩映間，畫圖渾是浙江山，中原板蕩誰回首？只有春隨雁北還。」❷該詩的頭一句點明了該圖是為疏體，蕭照必然漸受其益，並成為蕭照晚年的主要畫風，史稱「照與唐筆法瀟灑超逸」❷，蕭照粗筆山水畫風的史料可見於南宋葉紹翁《四朝聞見錄》丙集《蕭照畫》：「孤山涼堂，西湖奇絕處也。堂規模壯麗，下植梅百株，以備遊幸。堂成，中有素壁四堵，幾三丈，高宗翌日命聖駕，有中貴人相語曰：『官家所至，壁乃素耶，宜繪壁。』亟命御前蕭照往繪山水。照受命，即乞上方酒四斗，昏出孤山，每一鼓即飲一斗，盡一斗則一堵已成畫，若此者四。畫成，蕭亦醉。聖駕至則周行視壁間，為之嘆賞，知為照畫，賜以金帛。蕭畫無他長，唯使玩者精神如在名山勝水間，不知其為畫爾。」蕭照借四斗酒力在夜晚五更之前繪成四堵三丈之大的壁畫，並獲得高宗的賞賜，此必是疏體山水，能使觀者神遊其境，可見蕭照其人胸臆豪放、其畫情韻動人。

　　蕭照在臨安大大施展了他的壁畫才華，曾在顯應觀與蘇漢臣同壁揮毫，以供來人

❷蕭照一作濩澤（今山西陽城）人。

❷同 ❶，卷下。

❷清‧厲鶚《南宋院畫錄》卷二，畫史叢書本第四冊，上海人民美術出版社，1965年7月第1版。

❷同 ❶，卷下。

祭祀磁州崔府君❷。蕭照山水，「書名於樹石間」❷，但今日傳為蕭照的山水名作，全無蕭照名款。最可靠的是《山腰樓觀圖》軸，此係密體，後人評他「惜用墨太多」，約指的這類山水，疏體或曰粗筆則是《秋山紅樹圖》頁（絹本淡色，縱28cm、橫28cm，遼寧省博物館藏，圖144），遠山尚有李唐遺韻，林木以雙勾畫夾葉，近景坡作亂柴皴，筆法勁利，筆意荒率。

近似李唐、蕭照粗筆山水畫風的佚名之作尚有不少存世，由於李唐在南宋之初聲名顯赫，這類佳作大都充作李唐之跡，如《虎溪三笑圖》卷（臺北故宮博物院藏）、《濠梁秋水圖》卷（天津藝術博物館藏，圖145）、《秋林放犢圖》軸（北京故宮博物院藏），後者幅上右側隱藏著後添小楷款：「李唐」。這類山水畫的林木多用夾葉，石廓、樹幹用筆勁健方硬，坡石的皴法喜用臥筆橫掃重擦，點綴自如，在構圖上，常取李唐的「截景」構圖，不留天際，以顯濃蔭。

傳為范寬的《秋林飛瀑圖》軸（絹本，縱

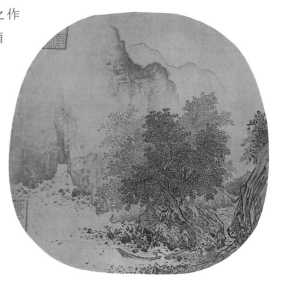

圖144 南宋 蕭照（傳）
《秋山紅樹圖》頁

圖145
南宋 佚名 《濠梁
秋水圖》卷（局部）

❷崔珏字子玉，彭城（今江蘇徐州）人，為道教神祇，能日治陽政，夜理陰事，人稱崔府君，靖康之難時，高宗過鉅鹿，崔化馬導駕南渡。後高宗詔建顯應觀，春秋祭祀崔府君。
❷元·夏文彥《圖繪寶鑑》卷四，版本同❶。

181cm、橫99.5cm，臺北故宮博物院藏，圖146）在立意、構圖上極似蕭照《山腰樓觀圖》軸（圖147），甚至在點劃之間都透露出蕭照剛勁魯直的筆意和沈鬱濃重的墨法。

再如美國波士頓美術館庋藏的三件佚名絹本宋畫《秋江歸帆圖》扇（圖148）、《雨餘煙樹圖》軸（圖149）、《江山秋色圖》頁（尺寸不詳，圖150）等均以粗筆淡墨揮寫江南雨景，畫家們力求在筆墨技巧上適應於描繪江南的氣候特徵，這是北宋畫院畫家很少留意的山水畫內容。這幾件山水畫的藝術技巧呈現出接近李唐、蕭照畫風的一致性，他們對雨景山水的興趣極可能與高宗的喜好有關。

這些山水畫作者的可能性除了蕭照以外，還有間接師承李唐的張訓禮、張敦禮、閻次平、高嗣昌、施義等人，他們的年歲約小於蕭照，蕭照在李唐之後廣泛傳揚了其師的粗筆水墨山水，使之成為眾仿之圖，若沒有蕭照的努力，在李唐和馬、夏之間的三十多年中就會出現藝術斷層，從李唐到馬、夏形成的水墨蒼勁一派，蕭照等畫院畫

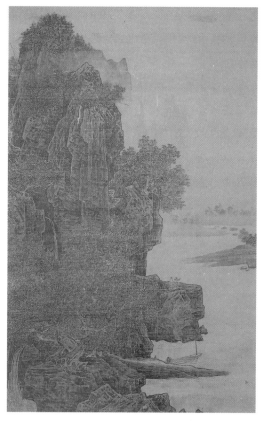

圖146　北宋　范寬（傳）　《秋林飛瀑圖》軸

圖147　南宋　蕭照（傳）　《山腰樓觀圖》軸

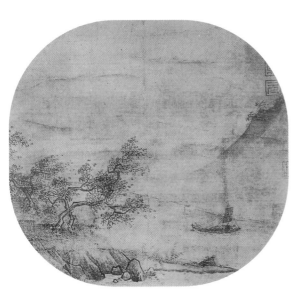

圖148 南宋 佚名 《秋江歸帆圖》扇

圖149 南宋 佚名 《雨餘煙樹圖》軸

圖150
南宋 佚名 《江山秋色
圖》頁

家的粗筆山水無疑是其中的過渡階段。

四、「諜畫」之謎

古代畫家以戰事為題入畫，可謂屢見不鮮，但以圖畫為戰爭作準備的事例卻鮮為後人所重。早在北宋與南唐對峙時期，雙方在互派的外交使團中常潛有畫家，奉旨暗繪敵對國的軍政機要，筆者稱這類帶有特殊功用的寫實繪畫為「諜畫」，它的描繪對象主要是敵國的人物和山形地貌，如北宋畫院祗候王靄「遂使江表，潛寫宋齊丘、韓熙載、林仁肇真，稱旨，改翰林待詔」❷⑥。 宋太祖通過觀察敵國首腦的肖像畫來了解他們的氣質、心態、才氣和能力，以便決策。至徽宗朝，諜畫因國情之需，更受內廷注重。據南宋・王明清《揮麈錄》後錄卷四載，畫學正陳堯臣等因畫地形圖和遼天祚帝像而稱旨獲賞：「宣和初，徽宗有意征遼，蔡元長、鄭達夫不以為然，童貫初亦不敢領略，惟王黼、蔡攸將順贊成之。有諜者云：『天祚貌有亡國之相。』班列中或言陳堯臣者，婺州人，善丹青，精人倫，登科為畫學正。黼聞之甚喜，薦其人於上，令銜命以視之，擢水部員外郎，假尚書，以將使事。堯臣即挾畫學生二員俱行，盡以道中所歷形勢向背，同繪天祚像以歸。入對即云：『虜主望之不似人君，臣謹寫其容以進。若以相法言之，亡在旦夕。幸速進兵。兼弱攻昧，此其時也。』並圖其山川險易以上。上大喜，即擢堯臣右司諫，賜予鉅萬。燕、云之役遂決。」

南宋「諜畫」是伴隨著南宋朝廷抗金意志的強弱而興衰，它以山水畫為主，畫風相當寫實精微，不重情韻，取景廣、景深大，無李唐的「截景」式構圖，畫家刻意描繪的是完整的隘口、三叉要道等北方地貌和窮兵黷武的女真人。其畫風、構圖與馬、夏無涉，應是光宗以前之作。

宋高宗朝，趙構屢遣擅長繪畫的文人使金，但他們多被金廷長期扣押，如建炎二年（1128年）使金的宇文虛中、高士談和紹興年間（1131～1162年）使金的米芾婿吳激等，因而無法回國赴命。南宋早期與「諜畫」有關的唯一之作是傳為蕭照的《關山行旅圖》頁（絹本設色，縱24.2cm、橫26.2cm，臺北故宮博物院藏，圖151），畫中有一條山道蜿蜒穿過群崖，通向前面的關隘，山石的地形地貌極似太行山的石質特徵，畫中的點景人物均是朝著一個方向逃離的難民，想必作者有過「靖康之亂」後的逃難

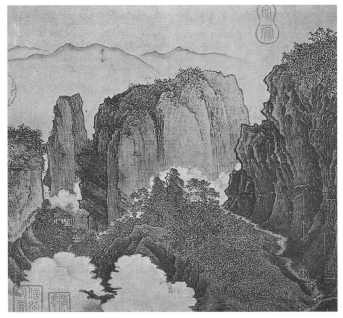

圖151　南宋　蕭照（傳）　《關山行旅圖》頁

經歷。畫家憑記憶向觀者展示，太行山區某一關隘的道路和地理環境。

　　紹興三十二年（1162年），孝宗趙眘繼位，他不滿於高宗朝腐敗軟弱的政治局面，剔除了高宗朝屬於降金派的僚臣，他一開始就「銳欲恢復，用宿將李顯忠、邵宏淵大舉北伐，……當時虜求海、泗，我若求鞏、洛，……」❷❼ 孝宗乃繼續委派擅畫者出使金國，「尋遣中書舍人趙雄賀金主生日，選公（即趙伯驌）為副，南渡宗屋北使自公始」❷❽。趙伯驌是精擅青綠山水的南宋武官（官至和州防御使）。孝宗對山水畫家的器重，有可能意在渴望得知鞏縣、洛陽地形和通向太行山的要道，此時南渡已四十年有餘，將士們大都生長於江南，疏於對北國地形和要衝的認識，十分需要借助繪畫來圖解北方交通要道。

　　最具代表性的「諜畫」是《峽嶺溪橋圖》頁（絹本水墨設色，縱25cm、橫27cm，遼寧省博物館藏，圖152），畫家一反通常的山水畫構圖法則，以俯視的角度不厭其煩地羅列出北方太行山脈的群峰諸嶂，觀其畫法，中峰勾廓，填色均淨，此時的南宋馬遠、夏珪尚未形成水墨蒼勁一派，是圖無一筆馬、夏之風，極可能是光宗以前

❷❼南宋・周必大《周益國文忠公集》卷三〇。
❷❽同上。

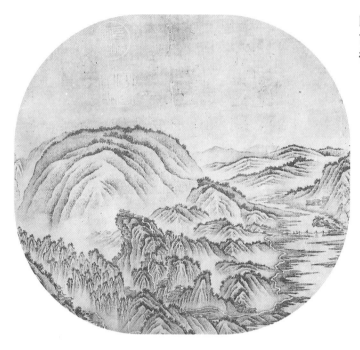

圖152
南宋　佚名　《峽嶺溪
橋圖》頁

　　的「諜畫」。畫中最引人注目的是一條曲折不平的山道，由遠而近，從丘陵地帶蜿蜒伸進太行腹地，極似豫南至太行山區景象，全圖無一絲雲靄，不重虛實相間之法，一峰一嶺皆歷歷在目，幾乎不使觀者產生審美感受，它的用途無異於作戰用的行軍路線圖。由此可知孝宗曾有過一番收復鞏、洛後繼續北進的籌劃。

　　《雲關雪棧圖》頁（絹本設色，縱25.2cm、橫26.5cm，北京故宮博物院藏，圖153）則是以平視的角度目視著一個通向遠方的三叉路口，木橋、高樹和茅屋，很像是暗示某個方向，這類山水畫十分注重直觀地表現數條山道的方向和暗記，畫中的林木、山石亦係北國景色，有如刮鐵的皴法表明該圖作者的畫風受益於蕭照，從時代上看，上距蕭照不遠，在李唐離世後到馬遠、夏珪水墨山水統領畫壇之前。

　　宋人的這種地圖性山水畫直到清代還傳繪不絕，如《盤山名勝圖繪》、《焦山全景圖》卷（均藏於大連圖書館，圖154），以直觀的形式展示了山道、村落等。

　　南宋畫家畫北方金國山水的佳作尚有一些，如《山店風帘圖》頁（絹本設色，縱24cm、橫25.3cm，北京故宮博物院藏）、佚名《溪山風雨圖》頁（絹本墨筆，縱23.8cm、橫25.3cm，上海博物館藏）等，與「諜畫」不同的是，他們是帶著獵奇的心態去描繪上輩人離開的宋朝祖地，無論是《山店風帘圖》頁中的野店還是《溪山風雨圖》頁中的北國山村，都浮光掠影似地展現北方風情，和「諜畫」相比，它的功用僅僅限於藝術欣賞（圖155、156）。

圖153　南宋　佚名　《雲關雪棧圖》頁

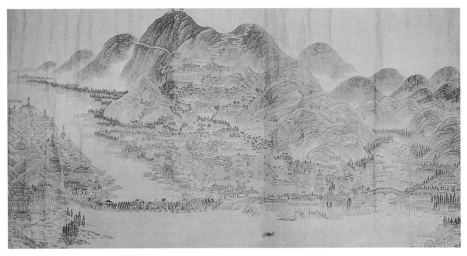

圖154　清　佚名　《焦山全景圖》卷

　　表現北方女真風情的佚名之作《柳蔭浴馬圖》頁（絹本設色，縱24cm、橫26cm，北京故宮博物院藏，**圖157**，局部見本書**圖11**）絕非尋常的集山水、人馬為一圖的扇面。畫家畫兩群馬匹在圉夫的趨趕下從兩岸下水，游向各自的彼岸，形成一定的陣勢，而不是一般的浴馬戲水，圉夫所戴的白氈笠子和髡頂、耳後垂雙辮的裝束是典型的女真人形象，按女真人寓兵於民的「猛安謀克」兵制，這些圉夫在戰時就是兵

圖155　南宋　佚名　《山店
風帘圖》頁

圖156
南宋　佚名　《溪
山風雨圖》頁

圖157
南宋　佚名（一作陳居中）
《柳蔭浴馬圖》頁

卒。畫家又繪一位著白衣的女真貴族盤坐於岸上，周圍有數僕侍立，顯然這是一位頗有地位的軍事長官在督導泅渡訓練。高宗建炎年間（1127～1130年），南侵的女真人馬屢敗於江淮的河港湖漢，暴露出女真人不擅水戰的弊病，此後，金軍痛定思痛，水上演練不輟。這位出使金國的畫家，無疑是形象地記錄了金軍為與宋軍決戰於水網地區而進行戰爭準備的實況。有趣的是，明代造假者以是圖為本，假託南宋陳居中之名作《浴馬圖》卷（遼寧省博物館藏），造假者不得要領，把在進行水上訓練的人馬繪成喧鬧嬉戲的混亂場面（圖158）。

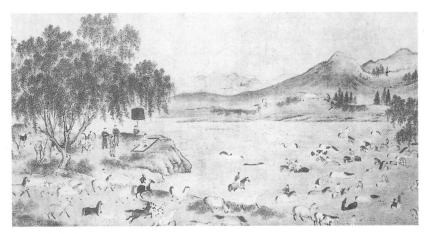

158a　左半部

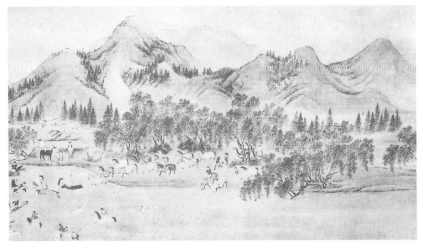

158b　右半部

圖158　明　佚名　《浴馬圖》卷

造假者將這件佚名的《柳蔭浴馬圖》頁作為陳居中畫的依據是明代耿昭忠在題簽上題作陳居中畫，實則不然，陳居中的署名真跡《四羊圖》頁（北京故宮博物院藏）中的坡石、雜樹畫法的風格和嫻熟程度異於此圖，畫家的筆法略學過，高宗至寧宗朝畫院高手李迪的坡石用線和皴法及柳樹畫法，力求展示北方山水的特色，粗筆勾畫柳幹、石廓，細筆點柳葉，遠山絕頂處點綴著落葉松，樹種與遼寧法庫葉茂臺出土的《山水圖》軸（遼寧省博物館藏）相近，但作者的表現手法較為生拙，也許是畫家初見這類北方樹種，還缺乏嫻熟的表現技巧。相比之下，人馬畫得十分純熟，造型生動簡潔，寥寥弧線勾勒出馬匹在劇烈運動中圓渾的體積感。

五、山水取像之源

北宋注重寫實的山水畫家的取像之源主要是關陝、太行、齊魯和京畿之地，江南小景僅入惠崇等人之圖畫。北宋滅亡後，北方山水風光通常只能被個別出使金國的宮廷畫家所繪。匯集存世的南宋山水畫，不難發現，大凡繪有奢華的亭臺樓閣和點景貴族人物的湖光山色，多取景於西子湖畔和臨安近郊。細品陳清波的《湖山春曉圖》頁（北京故宮博物院藏，圖159）、馬麟的《郊原曳杖圖》頁（上海博物館藏）等這類佳作，所繪坡嶺皆為西湖一隅或臨安城郊之景，這裡僅僅是南宋山水畫家的取景點之一。

圖159
南宋　陳清波　《湖山春曉圖》頁

　　值得注意的是，山水畫家們不可能把目光局限在京畿狹小的天地裡，距離臨安不足二百公里的黃山地區是當時水陸交通較為便利的風景名勝，山下的歙縣是「靖康之亂」後北方難民的主要移民點之一，黃山一帶名臣輩出，如祁門籍的保信軍節度使汪伯彥（1069～1141年）、績溪籍知府胡舜陟（1083～1143年）、休寧籍端明殿學士程珌（1165～1242年）、歙縣籍少傅程元鳳（1199～1268年）等等，他們在南宋上層社會的活動，人傑地靈的黃山必定會引起京師文人和畫家的注意。另外，唐宋人精繪的《黃山圖經》分三層自上而下地分別列繪了三十六峰、岩洞僧舍和寺祠村落，完全可以起到導遊的作用。

　　再從文學史的角度來看，唐、五代、北宋已有名人遨遊或途經黃山，如唐代李白作贈別詩《送溫處士歸黃山白鵝峰舊居》，北宋王安石賦贈詩《寄沈鄱陽》等。至南宋，由於文化中心南移的緣故，吟詠黃山風光的詩詞、散文陡然增多，作者有當地的名臣，更有從京城慕名而來的顯宦和文人墨客，可以說，這是黃山地區歷史上第一次旅遊高峰。來者如：刑部侍郎張九成（1092～1159年）作七絕《碧山訪友》，官太子侍讀的楊萬里（1127～1206年）曾吟山水詩《過閭門溪》、著名文人戴復古（1167～？年）詠紀遊詩《寫聊山登覽》，工部侍郎程元岳（1218～1268年）寫《仙棋石》，著名詩人范成大（1126～1193年）作《休寧詩》，文人、政治家陳亮（1143～1194年）的贈別詩《謁金門‧送徐子宜如新安》，文士吳龍翰（1233～1293年）的紀遊散文《黃山紀游》，崔鷗、岳飛、朱熹、呂本中等名臣，也有一些關於黃山及周圍景物的詩文，據清人《黃山志》載：當時的黃山遊客們直到南宋末年還意猶未盡，咸淳四年（1268年），旅行家吳龍翰等三人歷時三天冒險攀上黃山最高峰蓮花峰。這是史載中最早登上此峰的旅遊者。贅列諸多與黃山有關的文士名宦和旅行家，藉以證實黃山獨特的詩情畫意已牽動了京師文壇，院中山水畫家大概不會熟視無睹吧。

　　北宋末的繪畫中心位居中原，山水畫主體風格的演進「定格」在以雄強精整之筆展示北國的大山大水，曾在南唐風行江南的水墨山水，隨著董源故去和巨然北上入居汴京開寶寺，他們開創的以披麻皴、礬石、苔點專繪江南緩坡土丘的水墨山水畫派，在宋代已不為畫壇所重，直到南宋，只有江參等個別江南畫家固守此藝。南渡畫家落戶臨安，傳播了以斧劈、豆瓣、雨點、雨淋墻頭等皴法畫石質高峰巨障的造型手段，對南渡畫家來說，追憶太行的重山疊嶂仍可展示他們的畫藝，身居臨安的蕭照所精繪的《山腰樓觀圖》軸（臺北故宮博物院藏）和賈師古《岩關古寺圖》（縱26.3cm、橫26cm，藏所同上，圖160）等均鍾情於太行山水。但對他們的傳人及後世畫家來說，表現石質山體是延續和發展北宋正統山水畫風的基本要素。因此，取黃山之景，是南

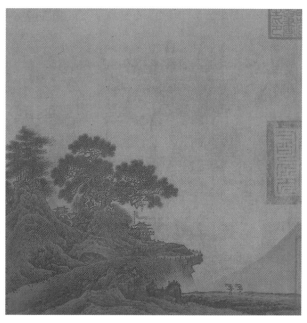

圖160　南宋　賈師古　《岩關古寺圖》

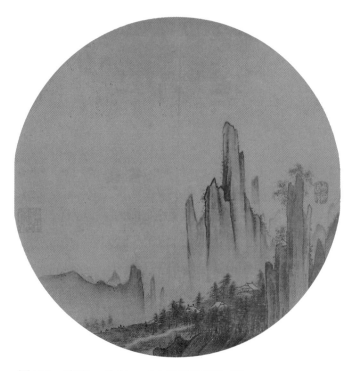

圖161　南宋　佚名　《山腰樓觀圖》頁

宋孝宗朝以後山水畫家的主要繪畫題材。

　　在南宋山水畫中，無論是卷軸、還是冊頁，都或多或少地移入了具有黃山特色的黃山松和黃山峰（如筍狀、塊狀、簡狀、錐狀、刀刃狀的山峰，這是花崗岩地層形成的峰林地貌，是第四紀冰川遺跡），如佚名的《山腰樓觀圖》頁（絹本淡色，縱22.6cm、橫23.7cm，北京故宮博物院藏，圖161）所繪的就是冰川移動創蝕而形成的U型谷的一側，《奇峰萬木圖》頁（絹本設色，縱40cm、橫40cm，臺北故宮博物院藏，圖162）和《松峰樓觀圖》頁（絹本淡色，縱25.6cm、橫27.1cm，上海博物館藏，圖163）則是三面冰斗刨蝕遺留的角峰；《五雲樓臺圖》頁（絹本水墨淡色，縱23.2cm、橫23.1cm，北京故宮博物院藏，圖164）和《觀瀑圖》頁（絹本淡色，縱23.2cm、橫23.4cm，日本大阪市立美術館藏，圖165）很像是冰川谷和冰川支谷相匯而形成的冰川懸谷。

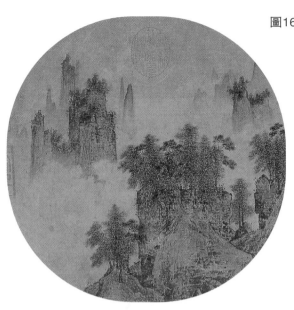

圖162　南宋　佚名　《奇
　　　峰萬木圖》頁

圖163　南宋　佚名　《松
　　　峰樓觀圖》頁

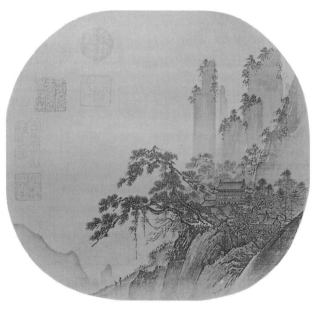

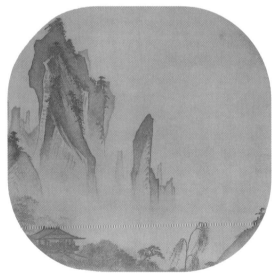

圖164　南宋　佚名　《五
　　　雲樓臺圖》頁

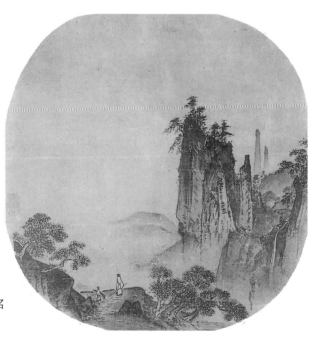

圖165　南宋　佚名
　　　《觀瀑圖》頁

有黃山峰狀的圖像不僅僅只出現在冊頁裡，卷、軸亦廣為圖之，馬遠《踏歌圖》軸（絹本水墨，縱192.6cm、橫111cm，北京故宮博物院藏，圖166）中的筍狀峰，單薄兀立的峰體乃非北方之山，臨安一帶亦無此景，作者唯有取形於黃山石峰，大、小斧劈皴和馬牙皴等剛勁有力的皴法是畫這類石峰最妥貼的造型語言。

黃山松也是馬遠及其傳人的常畫之物，從植物學的角度看，黃山松是特有的樹種，係松科松屬的常綠喬木。其基本特徵是：松針粗短而稠密濃綠，頂呈平冠狀，松枝在曲折中向一側平展，由於黃山松盤根於石間，曲展的枝幹與根同形，多盤結曲生，傲然挺拔，馬遠以「拖枝」畫松樹等木本植物的筆法十分合乎黃山松的生長姿態，在臨安近郊鬆軟的土質裡長不出黃山松的形態，畫家的藝術靈感來自何方，有其圖在，不辯自明。

圖166　南宋　馬遠　《踏歌圖》軸

附：宋高宗朝畫院畫家人名錄

姓　名	籍　貫	師　承	擅　長	南渡前職位	南渡後職位
李唐	河陽三城	范寬	山水、人物	補入畫院	成忠郎、待詔、賜金帶
楊士賢		郭熙	山水、小品	待詔	復職
朱銳	河北	張敦禮	山水、盤車	待詔	復職、迪功郎
張浹		郭熙	盤車		復職
顧亮		郭熙	大幅山水		復職
張著		郭熙	山水		復職
李瑞	汴		梨花、鳩子等小品	待詔	復職、賜金帶
蘇漢臣	汴		嬰戲、貨郎	待詔	復職、授承信郎
朱光普	汴	左建	風俗、山水小品		補入畫院
李從訓	錢塘	李唐	道釋人物、花鳥等	待詔	復職、補承務郎、賜金帶
李安忠	錢塘		花鳥走獸	祗候、授成忠郎	復職
胡舜臣		郭熙	大幅山水		復職
劉宗古	汴		屋木、舟車	待詔	提舉車輅院
賈師古	汴	李公麟	道釋人物、白描		祗候
劉思義	錢塘		青綠山水		待詔
焦錫		石恪		宣和院人	待詔
韓祐	石城		花鳥、草蟲、寫生小品		祗候
魯宗貴			花竹、雞禽、馳獸		祗候
馬公顯	山西永濟		花禽、人物、山水		待詔、承務郎
閻仲	山西永濟		山水、雜畫、牛	宣和百王宮待詔	祗候
周儀		李唐	人物	待詔	復職、賜金帶
蕭照	濩澤	李唐	山水、人物		待詔、迪功郎、賜金帶
王訓成	山東		人物、山水		待詔
林俊民		范寬	山水		待詔

南宋遺民意識與遺民繪畫

一、遺民溯源及遺民畫家解

遺民，一作逸民，「遺」者，亡失也，「逸」者，逃亡也，其意相近，同屬隱士，被古人冠以「高士」、「處士」之稱。唐代顏師古注《漢書‧律歷志》稱「逸民，有德而隱居者也」。所謂「德」，就是孔子的「忠君」思想，忠於遜朝舊制是遺民意識的核心，故孟子認為無德逸居者「則近於禽獸」。逸民歷朝歷代都有，而遺民是特定時期特指的一類具有政治色彩的逸民。他們在前朝屬士、宦階層，經過一番改朝換代後，不能適應新的歷史變化，逃匿於山林之中，或以消極避世的態度了結一生，或在思想上憤然抗爭，竭盡筆伐之能。他們都不組織和參與暴力活動，是舊朝文化的精粹，其文學藝術成就，是傳統文人文化的重要組成部分。從遺民的角度研究遺民的文學藝術成就是有待進一步開發的領域。

殷商的伯夷、叔齊是史載中最早的遺民，武王伐紂，兩人叩馬而諫，武王長趨直入，滅紂建立周朝，伯夷、叔齊恥於食周粟，隱於首陽山中，靠採薇度日，以致餓死。這種消極性的隱居生活實為慢性自殺。戰國時期楚國舊臣屈原最終跳入汨羅江了結一生，他們的忠君之志為後世稱頌，但他們以自殺殉國的態度並未被後世文人遺民所效仿。相比之下，春秋時期的孔子雖以周朝遺民自居，其言行卻顯得很理性化。孔子的「忠君」（即忠於周天子）、「克己復禮」等思想，正式確立了遺民應恪守的道德準則；道家學說的創立者老子「清靜無為」的哲學觀念，奠定了遺民須遵守的行為規範。

秦、漢兩季，遺民輩出，秦始皇坑殺的四百多位儒士，實為六國遺民。

魏晉南北朝和唐以後的五代十國，是古代中國兩次處於大分裂的歷史時期，戰爭迭起，罷戍無時。除魏、晉以外，國祚短促，社會凋敝，朝政腐敗，難以維繫文人士

大夫對某一朝政的情感，仕者可連仕數朝。如隋朝畫家展子虔，歷北齊、北周，入隋官朝散大夫。這個時期鮮有從一而終者，隱逸者更不知忠於何朝何君，無遺民可言。東晉葛洪、陶淵明等江南名士，他們實踐了老子的生活理想，開創了儒、道互補的人格類型，被歷朝隱士、遺民所效法。

遺民的產生有著較明顯的區域性。自中古以來，遺民思想的核心由「忠君」進階為國家觀念和民族意識。華北和西北地區是各民族政治、經濟、文化交融的大熔爐，漢以後，拓跋鮮卑族建立北魏、後燕、西燕、南涼等國，羌、氐分別建立了後秦和後涼諸國，多數漢族文人士大夫已適應了不斷變幻著的民族矛盾。恰如金世宗完顏雍的分析：「燕人自古忠直者鮮，遼兵至則從遼，宋人至則從宋，本朝至則從本朝，其俗詭隨，有自來矣。」❶ 金亡後，原供奉於金朝的漢族文人畫家王顯卿、何澄等毫無顧忌地侍奉了元廷。而江南地區在國家處於分裂狀態時，少數民族的勢力一直未滲入，江南的漢文化相對於北方而言，具有較強的封閉性和排他性，一旦這種封閉性遭到破壞，一些文人士大夫就會顯現出強烈的排斥行為。1279年和1644年，元朝蒙古人和清朝滿族人先後入主江南，兩次都湧現出了一大批包括畫家在內的遺民。因此，在一定程度上，宋朝和明朝的遺民問題是民族對立的結果。

本文著重探討南宋遺民畫家的思想、行為及其作品的藝術特色，以求從多種角度揭示出產生遺民繪畫的諸種因素和作品的思想內涵等。

遺民繪畫即遺民畫家所為，是文人畫極為重要的組成部分。界定遺民畫家的概念較為複雜，他們與諸多的人文、社會等因素密切相關，具有鮮明的政治屬性，其基本要素如下：

(1)必須是前朝的文人士大夫或具有一定傳統文化功底的職業畫家。

(2)他們在前朝已基本形成了適應於當時的道德規範，如忠君報國等思想，在仕途、財富等方面受益於舊朝，或在遜朝享有富足的生活待遇。

(3)迫念故朝舊君，對新朝採取迴避或抗爭的政治態度。

遺民畫家的政治態度變化較多，有的終生抱節不變，有的晚年更新，有的守節期很短，思想形態雜亂紛呈。但嚴格地說，一旦出仕新朝，就意味著終止了遺民生涯，即便是中途棄官退隱，也不能論作遺民，如元代趙孟頫。又如倪瓚在明初，題款以干支紀年，視農民起義軍為「池鵝頰鶴鳴」，但對舊元政權也採取同樣的敵視態度，只能是隱士而非遺民。那種後來拜覲朝廷或題寫新朝年號的畫家，如馬臻和龔開等，乃

❶《金史·世宗本紀》。

屬遺民的範疇，因為他們未從元廷那裡獲得官爵。因此，判別遺民的標準應是全面的。

　　遺民繪畫早於北宋末的文人畫，最早出現的遺民畫家是唐末後梁儒士出身的山水畫家——荊浩。荊浩，字浩然，沁水（今河南濟源）人。唐末戰亂迭起，荊浩遂隱於太行山區的洪谷，取號洪谷子。他在《筆法記》中藉老叟之口，無視後梁統治：「水墨暈章，興我唐代。」依舊以唐人自居。他所開創的全景式大山大水，奠定了北方山水畫的構圖程式，一直影響了北宋山水畫的基本面貌。

　　北宋遺民畫家為躲避金廷的追究和御用，隱名埋姓，深居簡出，仍繼續描繪北方山川和風物。現國內外藏有十多件李成、郭熙畫風的佚名山水畫，很可能是他們的創作遺跡。其中一幅名為《江山行旅圖》卷（紙本水墨，縱38.4cm、橫418cm），款「太古遺民」，鈐印「東皋」。這位東皋籍（今山西河津）畫家不願成為女真人的臣民，不忘先祖，甘當遺民。有許多未入南宋的北宋畫院畫家在北方過著遺民生活，他們出身於藝匠，故不見有著述。

　　南宋紹興年間（1131～1162年），宋高宗趙構在南宋都城臨安（今浙江杭州）恢復了畫院，一批原北宋宣和畫院的畫家南渡後相繼入院，復職、升遷。如李唐及其在南下途中收留的門人蕭照，另有朱銳、蘇漢臣、顧亮等。他們仕於南宋，故不能列為北宋遺民，確切地說，應稱之為北宋遺老。但是，他們在南宋畫壇發起的以愛國忠宋為題材的創作活動，大大激發了南宋臣民收復失地的政治熱情。例如，李唐繪製的《伯夷叔齊采薇圖》卷（北京故宮博物院藏）、《晉文公復國圖》卷（傳，美國紐約大都會博物館藏）、《雪天運糧圖》（失傳），門人蕭照作有《中興瑞應圖》卷（傳，天津藝術博物館藏），皆屬此類作品。朱銳的《盤車圖》冊（上海博物館藏），則表現的是靖康之難南渡時的艱難情形 ❷。這種愛國激情直到南宋理宗朝的劉松年也未減損，他曾繪有《便橋會盟圖》等歷史畫。佚名的這類畫卷則更多，如《迎鑾圖》卷、《望賢迎駕圖》軸（均藏於上海博物館）、《折檻圖》軸和《卻坐圖》軸（臺北故宮博物院藏）。這些畫跡都以歷史典故、現實事件等不同側面傾述了強國、廉政的良好願望，他們愛國忠宋的精神和意志是南宋遺民畫家直接的思想前源。

❷此論點的依據是諸《盤車圖》冊繪舉家渡河搬遷，有的車上還繪有與家庭生活有關的桌、爐和家犬等。

二、遺民畫家的生平行狀和繪畫成就

臨安是南宋國都，南宋諸帝和皇親的陵墓亦在附近。因此，南宋遺民們大都以臨安為中心散居在湖州、蘇州、松江一帶，大致可分為三種基本類型。

(1)文人士大夫：有龔開、鄭思肖、錢選、羅稚川、王迪簡等，胡廷暉介於文人與工匠之間。

(2)僧道：有溫日觀、馬臻、顏輝等。

(3)原南宋畫院畫家和院體傳人：有宋汝志、王景昇、孫君澤、劉耀、吳垕、張遠、沈月溪等。其中以前兩種構成南宋遺民的中心，更以文人士大夫階層的繪畫對後世影響最大，流存畫跡最多。

(一)文人士大夫

龔開（1221～約1305年），字聖予，一作聖與，號翠岩，晚號岩翁，淮陰（今屬江蘇）人，出生於寒士之家，他「少負才氣」，立志欲「贏得金創臥帝閑」❸。南宋理宗景定（1260～1264年）間在兩淮制置司監供職，在抗蒙名將李庭芝麾下與陸秀夫一道在揚州抗蒙。後從揚州突圍，浮海南下至福建一帶尋找宋端宗。戰亂中龔開與宋軍失去聯繫，從泉南（今福建閩侯）輾轉到浙西（今江蘇蘇州），得知陸秀夫負帝蹈海殉國，仍企望「社稷邱墟可再生」❹。他精心收集了其他南宋遺民的十九首祭詩，輯成詩冊，自作《輯陸君實挽詩序》。1283年，文天祥就義，龔開的悲憤再度達到高潮，寫下了《宋文丞相傳》。文中還深刻分析了宋亡的內在原因。

海內平定後，龔開的詩朋畫友如戴表元、龔璛、盛彪、黃潛、柳貫等相繼附元，甚至踏上仕途，這對龔開的晚年思想頗有影響。他在八十三歲時繪製的《洪崖先生出遊圖》和《馴象圖》等，一反以往只題干支年的做法，題寫了「大德甲辰」（1304年）的年號，標誌著他承認了元朝政權。龔開深受亡國刺激而皺折迭起的內心，被元廷長期奉行的撫儒政策漸漸熨平了。

1304年，龔開攜女北渡回到故里淮陰，一年左右去世，享年約八十五歲，有詩文

❸清·吳升《大觀錄》卷一八，北京故宮博物院藏怡寄軒抄本。
❹清·吳玉搢《山陽志遺》卷四，壬戌十二月淮安志局刊，淮安市圖書館藏本。

《畾城叟集》。

　　龔開的繪畫題材十分豐富，廣涉山水、花鳥、人馬，他「畫馬師曹霸，得神駿之意」，「人物亦師曹、韓。山水師米元暉。梅、菊、花卉，雜師古作」❺。 周耘說他「胸中磊磊落落者發為怪怪奇奇在毫端」❻，其「韻度衝遠，往往出尋常筆墨畦町之外」❼。龔開的畫，得益於他慤厚野樸的書法風格。他早年行篆籀有秦李斯的筆韻，作隸書得漢魏筆意，寫楷書取顏魯公筆魂，並將三者熔於一爐，多以中鋒行筆，如錐畫沙，不求粗細變化。其跋多在畫尾接紙另書，風格沈重魯鈍，醇厚樸拙。他的畫飽含艱澀的寓意，將某種動、植物賦予人的道德觀念。如景炎三年（1278年）秋在福建精繪的《金陵六桂圖》即屬此例。隋、唐時金陵（今江蘇南京）有六株桂樹，至宋末只剩兩株，暗指國運衰竭，又藉「桂樹可比松柏」和「獨向南天耐霜露」的自然特性，自勵堅守晚節。此畫今佚。

　　《中山出遊圖》卷、《瘦馬圖》卷是現今流傳的龔開真跡。《漁父圖》軸是一件常被作為龔開代表作的贗品，衣紋、坡石近明代浙派末流的用筆，名款的書跡與真本相距甚遠（圖167）。

　　《中山出遊圖》卷（紙本，水墨，縱32.8cm、橫169.5cm，美國佛利爾美術館藏，圖168），是圖畫鍾馗與妹各坐一肩輿，在鬼卒的哄抬下出遊。鍾馗妹和侍女以濃墨為胭脂，人稱「墨妝」，甚為奇特。畫家筆下的鬼卒，皆為馬面鬼，有的腰束

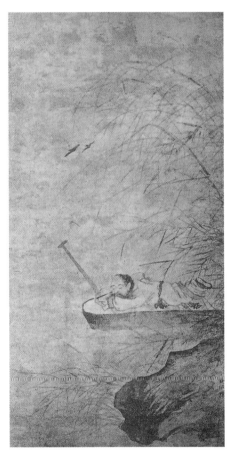

圖167　元　龔開（傳）　《漁父圖》軸

❺元・湯垕《畫鑒》。
❻清・卞永譽《式古堂書畫彙考》卷一五錄周耘題畫詩，江都王氏鑒古書社影印康熙二十一年（1682年）刊本。
❼元・柳貫《柳待制文集》卷一八，四部叢刊本。

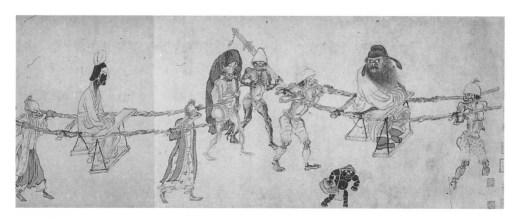

168a 之一

168b 之二

圖168　元初　龔開　《中山出遊圖》卷

獸皮裙或頭戴蒙騎軍盔，令觀者聯想起馬上得天下的蒙元貴族。周耘在拖尾的題詩中
點出是圖的主題為「掃蕩兇邪」❽，陳方則將畫與作者的內心緊密地聯繫起來：「翁
也有筆同干將，貌取群怪趨不祥，是心頗與鍾馗似，故遣麾斥如翁意。⋯⋯」❾ 龔開
多作鍾馗與鬼（如《鍾馗剖鬼圖》、《鍾馗擊鬼圖》等）其意不言自明。龔開畫鬼得
名於當時，他在該卷的跋文裡專論畫鬼之說：「人言墨鬼為戲筆是大不然，」畫鬼不
能「去人物科太遠，」「豈有不善真書而能作草書者？」他認為畫鬼和畫人的關係與

❽清・卞永譽《式古堂書畫彙考》卷一五錄周耘題畫詩，版本同❻。
❾元・陳方《孤篷倦客集》，橫山草堂叢書本。

草書和真書的關係一致。

如果說《中山出遊圖》卷的畫意係暗喻的話，那麼《瘦馬圖》卷則屬明比。是卷為紙本水墨，縱29.9cm、橫56.9cm，日本大阪美術館藏（圖169）。畫一匹瘦馬背風低首緩行，風沙吹散鬃、尾，意態雖淒楚悲涼，但蘊藏著沈重的精神力量，且看作者題詩：「一從雲霧降天關，空進先朝十二閑，今日有誰憐駿骨，夕陽沙岸影如山。」（圖170）實為自比。龔開早年雖有抱負，卻終不能達志，借畫瘦馬唉嘆出一個失去君主、失去疆場的遺民之苦楚。瘦馬以中鋒勾出輪廓，用淡墨層層渲染，顯出陰陽向背和皮毛質感。馬身畫出十五肋，有如作者所題：「現於外非瘦不可，因成此像，表千里之異，枉劣非所諱也。」

晚年的龔開，其思想多受道、釋的影響，擊鬼和瘦馬等感情強烈的繪畫題材讓位於表現隱逸、洪崖出遊、洗象等思想溫和的內容。

鄭思肖（1241～1318年），字所南，又字憶翁，福建連江透鄉人氏。父叔起，官

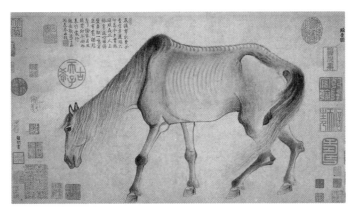

圖169　元初　龔開　《瘦馬圖》卷

圖170　元初　龔開題詩

南宋平江（今江蘇蘇州）書院山長。鄭思肖年少時秉承父學，深明忠孝廉義。宋末，以太學生應博學鴻詞試，授官和靖書院山長。他曾在朝廷臨危時呈獻抗蒙計策，未被納用。宋亡後，隱於蘇州的寺觀和陋巷裡，仍「耿耿存孤忠」[10]。他的名（思肖）、字（所南）始用於此時，與他坐臥必向南相關，意在不忘趙宋，著有《心史》、《所南詩集》等。

鄭思肖首先是一位詩人，繪畫是他的詩外之事。他沒有直接的師承關係，而是受到南宋後期盛行的水墨畫風的影響。他的繪畫題材比較偏狹，僅擅長水墨蘭竹，信手數筆，與題詩相得益彰，含意深刻。他的墨蘭蘊含著深刻的思宋之情，「時寫蘭，疏花簡葉，根不著土。人問之，曰：『土為蕃人奪，忍著耶？』」[11] 所畫墨蘭，飲譽江南，求者不絕，但鄭思肖有誡條曰：「求則不得，不求或與。」[12] 「嘉定某官脅以他事，求畫蘭。曰：『手可斷，蘭不可得也。』」對仕元官僚，思肖尤為恨之。

今存有四件傳為鄭思肖的《墨蘭圖》卷，日本大阪美術館及美國耶魯大學藏本是紙本水墨。日本大阪美術館藏本，縱25.4cm、橫94.5cm（圖171），數筆蘭葉夾雙蕾，筆筆勁挺硬朗，氣格高潔清俊，書、畫的用筆頗具隸書筆意，講求隸書內斂含蓄的筆韻。是圖年款「丙午正月十五日作此壹卷」（為1306年），鈐一白文印，印文：「求之不得，不求或與，老眼空闊，清風今古。」他在詩中更加鮮明地表達了對蒙元統治者

圖171　元初　鄭思肖　《墨蘭圖》卷（日本大阪美術館藏本）

[10] 元·韓奕《韓山人詩集·五言古詩》，北京圖書館藏抄本。
[11] 同上。
[12] 同上。

的憎惡之情：「向來俯首問羲皇，汝是何人到此鄉；未有畫前開鼻孔，滿天浮動古馨香。所南翁。」佛利爾藏本的題詩與此相同，只是將一叢蘭分解成兩株。美國耶魯大學藝術陳列館的鄭思肖《墨蘭圖》卷中的悲憤之情達到極點，圖中繪蘭葉孤傲地伸葉吐蕊（圖172），作者自題道：「一國之香，一國之殤，懷彼懷王，于楚有光。所南。」夏文彥《圖繪寶鑑》卷五著錄了鄭思肖的一卷墨蘭，其上有思肖題：「純是君子，絕無小人。」可謂「天真爛熳，超出物表」。

鄭思肖的墨竹真本已無一存世，偶見有款「所南」的偽作，筆法荒率，全無墨蘭之韻。

圖172　元初　鄭思肖　《墨蘭圖》卷（美國耶魯大學藏本）

172a　《墨蘭圖》卷中的
作者題詩

　　錢選（約1239～1322年左右），字舜舉，號玉潭，別號清癯老人，霅川翁等，因室號習懶齋，亦號習懶翁，湖州（今屬浙江）人。南宋景定（1260～1264年）間鄉貢進士，正欲踏上仕途，恰遇宋廷傾覆，身心遭到沈重打擊，遂將撰著的《論語說》、《春秋餘論》、《易說考》、《衡泌間覽》等書全部焚毀，斷然絕意於宦海，悲憤之情達到極至。今只有《習懶齋稿》傳世。他索性「不管六朝興廢事，一樽且向圖畫開」❸。作畫不書年號，無視元朝政府。

　　錢選係「吳興八俊」之一，精通音律和詩、書、畫。他畫藝廣博，人物、山水、花鳥、鞍馬、蔬果皆精。花鳥以北宋趙昌和院體為宗，鞍馬得北宋李公麟神韻，人物取唐人精麗。他強調作畫要有「士氣」，即「隸體」，力求畫風沈雄古厚；他尤重淡泊寧靜的胸懷，「要得無求於世，不以贊毀撓懷」。他的繪畫題材大多反映了隱逸思想，如《紫桑翁像》、《李白觀瀑圖》、《山居圖》等。偶爾也在詩、畫中傾述了離國之痛，如《梨花圖》卷（紙本，水墨設色，縱31.2cm、橫95.4cm，美國紐約大都會博物館藏，圖173）。是圖題材十分簡單，僅畫一盛開的梨花枝，按「梨花」係「離華」的諧音，加上作者的題畫詩，其失國之痛不言而喻，詩曰：「寂寞闌干淚滿枝，洗妝猶帶舊風姿；閉門夜雨空愁思，不似金波欲暗時。」畫風取唐人精麗的筆法和北宋文人清雅的藝術格調，無一筆刻露之跡（錢選的繪畫多被研究，拙文從略）。

圖173
元　錢選　《梨花圖》卷
（局部）

❸清·顧嗣立編《元詩選二集·習懶齋稿》，蘇州秀野草堂刊本。

　　胡廷暉和錢選、趙孟頫同里，皆吳興人。據張羽的《胡廷暉畫》云：「潯陽野客山澤臞，自從喪亂遭窮途，幸逢治世容微軀，堯舜亦有巢由徒。……」同屬南宋遺民，隱逸度日，和錢選、王迪簡同屬心境恬淡的一類畫家。他的畫多被當時文人收藏和題詩，他與文人畫家友善，非同一般工匠。「畫青綠山水、花鳥，雖極精密，然未免工氣」❶❹。胡廷暉還擅長修復古畫，趙孟頫家藏的唐李昭道《摘瓜圖》有破損，請胡氏補全，「廷暉私記其筆意，歸寫一幅質公」❶❺幾能亂真，名聲大噪。顯然，胡廷暉的畫風擷取了唐代李昭道手法寫實、設色富麗的藝術風格，與錢選異曲同工。可惜今已不存胡廷暉的真本，僅有三、兩件明人的托名之作。

　　羅稚川的生平行狀與錢選略近。羅稚川為臨川（今江西清江）人，生卒年不詳。據元代虞集《空山歌》載，他於「弱冠」之年，曾見羅稚川「揮翰甚風流」，從虞氏生年（1272年）下推，大約在1292年時羅稚川尚在。虞集記載了羅氏的早年生涯：「憶惜侍郎鎮成都，將佐盈庭實客趨；錦官城外笳鼓發，馳馬橋邊高蓋車。」❶❻據此，羅稚川曾是鎮守四川成都的年輕將領。1236年，成都失守，特別是宋亡，徹底改變了他的人生道路，開始了相當長的隱居生活。羅稚川專以山水畫為長，曾自謂：「我以眼為手，天地萬物皆吾師，吾能得其意與理，貌取色相特其皮。」❶❼繼承了北宋郭熙重師造化的藝術思想。

　　有羅稚川印記的畫跡僅存兩件，《古木寒鴉圖》軸（絹本水墨，縱131cm、橫79.9cm，美國紐約大都會博物館藏，圖174）與《雪江圖》卷（絹本墨筆，縱52cm、橫77cm，日本東京國立博物館藏，圖175）。兩者筆風一致，枯木、坡石皆師承北宋李、郭一路的手法，十分注重線條的迴轉曲張，畫境蒼涼肅穆。另美國克里夫蘭美術館藏有一幀印鑒模糊、畫風與羅氏一致的《寒林策杖圖》紈扇，亦實為難得。羅稚川和顏輝開啟了元代山水畫轉師北宋李、郭畫風的藝術局面。在他們之後，江南出現了朱德潤、唐棣、曹知白等李、郭傳派的名手。

　　在浙江紹興東郊戢山之陽，一位當地的南宋遺民王迪簡終生隱逸於此。王迪簡字庭吉，號戢隱，與龔開、鄭思肖、溫日觀、錢選等遺民畫家不同的是，巨大的社會動盪沒有給他帶來任何思想衝擊，而以山人處士了其一生，戴表元《剡源文集》卷四記述了王迪簡的身世，他雖是進士之後，但累世「輕軒裳而重名節，薄田園而厚文

❶❹元·夏文彥《圖繪寶鑒》卷五。
❶❺元·張羽《靜居集》卷三，四部叢刊三編本。
❶❻元·虞集《道園學古錄》卷二八，四部叢刊本。
❶❼元·趙文《青山集》卷七，四庫珍本叢書本。

圖174　元　羅稚川
　　　　《古木寒鴉圖》
　　　　軸

圖175　元　羅稚川　《雪江圖》卷

墨」❶，蕩舟、畫水仙是他的主要生活內容。《凌波圖》卷是王迪簡存世的兩件作品之一，他隱居甚深，不被世人所知，以致於無人造王氏贋品。是圖藏於北京故宮博物院，紙本，墨筆，原為一長卷，中有斷缺，呈兩段，縱均為31.4cm，前段橫80.2cm，後段橫146cm（圖176），卷尾有王迪簡印「戢隱」殘痕。畫風與南宋趙孟堅的《水仙圖》卷（天津市藝術博物館藏，圖177）相近，足見南宋逸士的藝術影響。只是趙卷疏朗，王卷繁密。《凌波圖》卷中花葉的穿插、伸展、俯仰十分自如，以墨線勾勒，

176a　之一

176b　之二

圖176　元　王迪簡　《凌波圖》
　　　　卷（局部）

❶元・戴表元《剡源文集》卷四《戢隱記》，四部叢刊本。

圖177 南宋　趙孟堅　《水仙圖》卷（局部）

淡墨渲染，藝術手法儒雅恬淡。王氏的另一件《水仙圖》卷藏於日本，著錄於美國高居翰先生的《中國古畫索引》（1980年英文版）第三四六頁中。悄然隱於山澗卵石間的水仙被稱頌為「凌波仙子」，她不與雜蕪同生，獨自散發幽香，是歷代文人詠嘆的植物個性，山野空間也是高人逸士所嚮往之地，王迪簡畫《凌波圖》卷即取意於此。

(二)僧　道

　　馬臻（1259～1309年後），字虛中，又字志道，杭州人。他出身於南宋仕家，當年「書劍幸勤歷，輕肥少壯便，浪遊春富貴，醉舞月嬋娟」❶，他原可以其文武雙才求得仕進。宋朝覆亡，徹底改變了他的生活道路，遂潛心入道，隱於杭州西湖之濱，著有《霞外詩集》十卷。當時的仇遠贊頌他「無一言及勢力聲利」，「一言不少屈」❷，實為對馬氏前半生的概括。值得注意的是，元廷對江南諸道長期採取懷柔政策，忽必烈一入主江南，就召龍虎山道士張宗演來大都，賜號「真人」。元廷奉行的「以道護國」的種種寬懷之策終於改變了馬臻對元廷的態度。元成宗大德五年（1301年），他與江西龍虎山正一道大師「張真人」到大都（今北京）朝拜元成宗鐵穆耳，次年返杭。

　　馬臻的畫跡無一存世。他善畫花鳥、山水，詩、畫相融，多取材於西湖的煙雲、花草、魚鳥。他曾為廬山黃尊師畫《西湖煙雨》，可從其題畫詩中間接地感受到馬臻

❶元・馬臻《霞外詩集》卷五，汲古閣元人集十種本。
❷同上卷首。

蒼茫淒迷的水墨畫風，「含毫染霧入幽思，寫開十里玻璃天」㉑，這種煙水迷茫的景致還出現在他的《剡溪圖》、《柳城春色圖》裡。

溫日觀，俗姓溫，初名玉山，字仲言，號日觀、知歸子，習稱溫日觀，法名子溫，華亭（今上海松江）人，係杭州葛嶺瑪瑙寺僧。他的生活時代與南宋寧宗朝畫院畫家梁楷和畫僧法常相接，三人的活動範圍亦大致相同。溫日觀採取的生活態度和藝術風格與梁楷、法常密切相關，梁楷雖置身於南宋畫院，但他無視權貴，常縱酒高歌，寧宗賜金帶，不受，掛於院內。法常係杭州西湖長慶寺僧，對溫日觀的影響更大，法常曾「造語傷賈似道，廣捕而避罪於越丘氏家」㉒，圓寂於南宋亡後不久。南宋法常疾惡如仇的個性延續在溫日觀身上。宋亡後，溫日觀忠宋之心固若磐石。當時元世祖忽必烈的重臣、僧侶權貴、江南釋教總統楊璉真伽橫行於江南，掘盡南宋諸帝的陵寢。一日，楊璉真伽以名酒酌與溫日觀，平素酷嗜酒的溫日觀「終不一濡唇，見輒憤罵曰：『掘墳賊』」㉓。溫日觀險遭棰死，人謂「狂僧」。他對貧困百姓，常不吝施財。

溫日觀的強烈個性來自他的遺民意識，這種個性和意識通過筆墨轉化成具有獨特風格的水墨寫意畫。溫日觀獨擅水墨葡萄，世稱「溫葡萄」。以葡萄紋樣作為工藝裝飾題材，在漢、唐已十分盛行，而轉為繪畫題材卻較晚，現存最早的葡萄作品是南宋畫院待詔林椿的《葡萄草蟲圖》頁，絹本設色，縱26.7cm、橫27cm（北京故宮博物院藏），係工整精緻的院體畫風。水墨寫意葡萄始於溫日觀，這出自他獨特的觀察方法和對書、畫用筆的悟通。據元代長谷真逸輯《農田餘話》卷上載：「吳僧溫日觀夜於月下視蒲（葡）萄影，有悟，出新意，似飛白書體為之。酒酣興發，以手潑墨，然後揮墨，迅於行草，收拾散落，頃刻而就，如神，甚奇特也。」溫日觀精擅草書，「其所畫蒲（葡）萄，枝葉皆草書法也」㉔。他作葡萄須藉酒力，元代楊載評他：「醉中捉筆兩眼花，倚檣架子欹復斜；翠藤盤屈那可辨，但見滿紙生龍蛇。」㉕ 可以想見他下筆時奔瀉而出的狂放之態。

署有溫日觀名款的墨葡萄今流傳在日本和美國，共有十多件，真偽相雜，有待於進一步考鑒。這些藏品大致有兩種畫風，一種是揮灑如狂草，另一種是粗細相間，意

㉑元‧吾邱衍《竹素山房詩集》卷二，北京圖書館藏清抄本。
㉒元‧吳太素《松齋梅譜》卷一四《畫梅人譜》。
㉓元‧鄭元祐《遂昌山樵雜錄》，讀畫齋叢書本。
㉔元‧陶宗儀《書史會要》卷六，武進陶氏影印洪武本。
㉕元‧楊載《楊仲弘詩集》卷八，四部叢刊本。

在求實。前者應接近溫氏的筆風，藏於日本私家的《墨葡萄圖》軸（圖178）屬於前者之一，是研究溫氏畫風十分重要的代表作。而後者的工致之處恰恰是描摹時留下的刻露之痕，尤其是刊印在《支那名畫寶鑒》上的《墨葡萄圖》軸，題詩和落款更顯出臨者落筆易按難提的生拙線跡，與狂放不羈的草書結體大不相合（圖179），顯然是依照溫畫描摹而成。對此，只能間接地推斷原跡的藝術風貌。

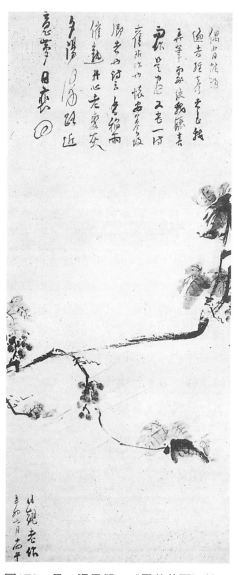

圖178　元　溫日觀　《墨葡萄圖》軸

圖179　元　溫日觀　《墨葡萄圖》軸（贗品）

　　顏輝，字秋月，廬陵（今江西吉安）人，一說江山（今屬浙江）人，生卒年不詳。由南宋入元，元大德年間（1297～1307年）曾在輔順宮畫壁畫。他的畫常取道教題材，很可能與道教有著密切聯繫。此外，兼工山水、鬼神和猿。《畫繼補遺》卷下說：「士大夫皆敬愛之。」可見，他的畫尚存有一些文人氣格，與一般的工匠畫不同。筆法粗厚，渲染精到，柳貫贊之為「收攬奇怪一筆摸」，與梁楷、法常一脈相承。顏輝筆下的道教八仙之一鐵拐李的目光發射出咄咄逼人的神采，形貌粗陋，卻一身正氣，反映了下層社會蘊藏著仇視當權者的強烈情緒。現北京故宮博物院和日本許多博物館、寺觀均藏有顏輝以鐵拐李為題的道教繪畫。顏輝的《中山雨夜出遊圖》卷（絹本水墨淡設色，縱24.8cm、橫240.3cm，美國克里夫蘭美術館藏，圖180），直接迸發了蔑視蒙騎的仇恨心情。卷首，相繼出場了八個表演雜耍的鬼卒，竭盡醜態，隨後，鐘馗在幾個鬼卒的簇擁下夜遊，畫風與龔開《中山出遊圖》卷相頡頏，筆法粗厚淳樸，較龔開的用筆要迅捷多變。畫中的鬼卒多牛頭馬面，有的戴上蒙軍的頭盔，其意甚明。顏輝喜畫猿，曾作《百猿圖》。時人戴良在《九靈山房集》卷二〇釋解其畫意為褒揚「猿之仁也」，因「猿之性類乎仁，遇稼穡不踐踏，見小草必環之以行，木實未熟則守之。猴之性恆反是，……」聯想起元廷在北方闢良田為牧場，又在全國橫徵暴斂，顏氏以畫猿寓仁，應是有所寄托的。顏輝唯一的一件山水畫倖存於河南開封

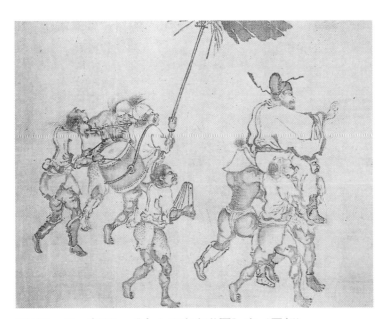

圖180　元　顏輝　《中山雨夜出遊圖》卷（局部）

博物館，即《山水樓閣人物圖》軸 ㉖，畫風得自北宋李、郭。南宋末鮮有李、郭畫風傳人者，元代江南朱德潤、唐棣、曹知白等重振李、郭畫風，其中不可說沒有顏輝的藝術影響。

(三)原南宋畫院畫家和院體傳人

南宋末時的畫院正是追仿馬遠、夏珪水墨蒼勁一派山水畫風的鼎盛時期。畫院隨著宋室而傾覆，但並不意味著這種畫風的終結。原畫院名手及其追崇者淪為遺民，蒙古鐵騎未像金人那樣把宮廷畫家擄掠到北方，據元代夏文彥的《圖繪寶鑒》卷五記載，這些遺民畫家有的流散在杭州和松江（今屬上海）等地。他們是一批沒有濃厚遺民意識的遺民，這是因為他們缺乏文人的情感和思致，沒有詩、文傳世，未進入遺民中的文人畫家圈內。他們與文人遺民的畫風大相逕庭，繼承的是南宋院體，他們當中幾乎不見有人仕元，這與趙孟頫在元廷阻撓南宋院體密切相關。南宋院體在元初江南的影響一直是繪畫史研究的盲區，今謹在此拋磚引玉。

雲集在杭州地區的有：

宋汝志，錢塘（杭州）人，南宋景定間為畫院待詔，宋亡後入開元宮為道，號碧雲。他師從畫院祗候樓觀，樓觀係馬、夏傳派，宋汝志的待詔地位遠過其師。他長於山水、花鳥、人物等，今只有花鳥畫存世，其中藏於日本東京國立博物館的《雛雀圖》冊頁，絹本設色，縱、橫各22cm，被傳為宋汝志真跡。觀其畫風，屬南宋畫院待詔吳炳的傳派，但筆法在工整中趨向輕鬆灑脫，鳥雀極為生動自然，筐簍的線條既合編織規矩，又不刻板。

與宋汝志同居開元宮的道士王景昇，亦係杭州人，所畫道釋人物，得益於南宋畫院畫家王輝、李嵩，以道釋人物為勝。另一位錢塘道士丁清溪，與王景昇同出一體。

孫君澤，杭州人氏，活動於元初，工畫山水、人物等。據其畫風，與南宋院體有著十分密切的關係。他綜取馬遠斧劈皴畫石、劉松年繁筆作林木和界畫法畫樓臺，把水墨蒼勁的馬、夏畫風淡化為明麗纖秀、剛柔並濟的個人風格，可謂南宋院體的強弩之末（見本書圖102）。他的構圖程式化鮮明，表現內容皆以文人逸士在佳山秀水中的遊賞活動為主，他的藝術活動，把南宋院體與明初的浙派繪畫銜接起來。

劉耀，字耀卿，杭州人氏，所畫山水，專師馬遠、夏珪。

另有吳垕者，字從禮，杭州人，更以臨摹南宋院畫為能事。

㉖見《文物》1991年第5期。

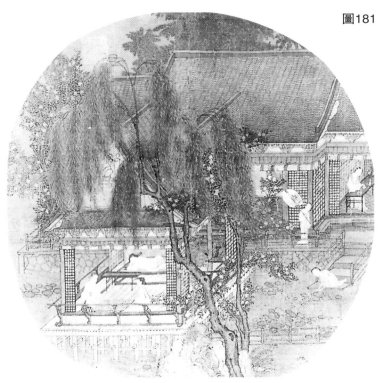

圖181　元　佚名　《荷
亭對弈圖》頁

一批松江籍的畫家亦從馬、夏的畫風裡討生活，如：

張遠，字梅岩，華亭（今上海松江）人，山水、人物皆仿自馬遠、夏珪，幾能亂
真，他還長於修復古畫。

學馬遠亂真者尚有沈月溪，華亭青村人；張觀，字可觀，松江楓涇人，亦「特長
於模仿」❷❼。

北京故宮博物院珍藏的元代佚名《荷亭對弈圖》頁，絹本設色，縱22.5cm、橫
23.8cm，其畫風與南宋院體有著密切聯繫，定是南宋院體在元初的傳人所為（圖
181）。作者仍留戀往昔湖畔柳下閑適安逸的文人生活。至元代中、後期，趙孟頫和江
南李、郭傳派的畫風控制了畫壇，類似《荷亭對弈圖》頁這類南宋院體的扇畫日益減
少。

在南宋冊頁裡，尚有個別南宋遺民的畫跡，這有待於鑒定研究繼續深入後，逐步
甄別。

❷❼元・夏文彥《圖繪寶鑒》卷五。

三、遺民畫家的交遊和思想

(一)遺民畫家的交遊

南宋文人們成為遺民後，起初個性孤僻獨處者居多，漸漸互有往來，形成一定的遺民文化圈。杭州在當時被稱之為「故京」，這裡較多地聚集了一批南宋遺民，他們時常憑弔遺址，抒發思念前朝之情。鄰近的蘇州、湖州等地的遺民也常發舟赴杭會友，在思想上相互滲透。杭州以舊都的歷史地位凝聚了江南遺民畫家。這與清代以售畫為生的文人畫家不同，揚州、上海畫家選擇居住地的出發點是商業都市，與政治無關。

1286年，程鉅夫奉旨來江南招賢納士，開始破壞了這個遺民圈，客觀上考驗了諸遺民對舊朝的忠實程度。一批南宋遺民如趙孟頫、葉李名等二十餘人脫離了遺民圈，引起遺民圈內的極大震動。錢選不為仕途所動，見趙孟頫應召北上，甚為不快。另一位南宋遺民戴表元作歌勸趙氏不要出仕元廷，亦未奏效。當趙孟頫為官返鄉時，屢遭冷落，鄭思肖無視趙孟頫「才名重當世，公惡其宗室而受元聘，遂絕之。子昂數往候之，終不得見，嘆息而去」❷。但趙孟頫仍懷著自卑的心情與其他遺民往來，在錢選、龔開、溫日觀等人的畫上題詩寫跋，自嘆弗如。

性情粗獷、豪放的龔開，結交甚廣，他與僧道衡、月澗、天台僧等互有往來，給他的繪畫增添了洗象、馴象類的佛教題材。他和書畫鑒藏家周密等對仕元行為均採取十分寬容的態度，周密與趙孟頫過從甚密。馬臻北上拜見元成宗歸杭後，龔開於當年（1302年）為馬臻的《霞外詩集》作序，滿紙溢情。方回、戴表元、龔璛、盛彪、黃潛、柳貫等相繼從遺民變為元朝的微官小吏，他們仍對龔開懷著敬重的態度。龔開是江南遺民中的核心人物，他去世後，引起江南遺民們的悼亡活動。

錢選是湖州一帶的遺民中堅，他不作遠遊，蕩舟太湖，登臨弁山。他對元廷在江南搜訪遺逸無動於衷，潛心馳騁於藝海。曾臨仿過龔開的《洪崖先生出遊圖》，想必是十分欽慕龔開的品性。

❷元‧仇遠輯《鄭菊山先生清雋集》附仇遠《鄭所南小傳》，中國科學院圖書館藏本。

居於蘇州一帶的鄭思肖，闢室為「清風樓」，很少有交遊活動，只與吳山人問遠遊觀地理之事，人謂他「此世但除君父外，不曾受一人恩」❷。他自稱「不與世接久矣」，一生「獨行、獨住、獨坐、獨臥、獨吟、獨醉、獨往獨來」❸。臨終時的病榻前，唯有至交唐東嶼。

(二)遺民畫家的思想

宋室滅亡後，江南的遺民詩人、畫家們紛紛沈沒在無盡的愁海中，他們追憶失國的經過，剖析亡國之由。此種情懷流露在汪元量、蔣捷、鄧牧、龔開、鄭思肖、馬臻等人的詩、文裡。更多的人則借題畫詩詮釋畫意，表達了恪守氣節、敵視元廷的忠宋之志。

對於遺民意識，必須辯證地加以分析。蒙古鐵騎統一中國，徹底結束了長達近四百年的分裂局面，扭轉宋朝積貧積弱的國勢，在政治上具有一定的進步意義。南宋遺民出於他們的政治利益和歷史觀，不可能接受元朝統治，更不可能看到蒙古族統一中國的歷史功績，這是歷史的局限性造成的，不可苛求。他們的愛國之心和忠宋之志雖無益於當時，但這種品性一直是傳統的道德觀念所稱頌的。同時，仕元者的出發點也是出於傳統的忠君意識。從局部來看，南宋遺民思想是民族矛盾的結果，縱向地看，「忠君」只是時間差的問題。

鄭思肖的遺民思想在當時最為強烈，他的思想集中反映在他的《心史》裡❸，值得深研。宋亡前，他一心想「為朝廷理亂絲」，宋亡後，他自稱「德祐遺臣」，「痛恨莫能生報國」，乃執意「不信山河屬別人」，立志若「此身不死胡兒手，留與君主取太平」。鄭思肖曾作《寒菊》云：「寧可枝頭抱香死，何曾吹落北庭中。」終日「抱香懷古意，戀國憶前身」❸，以致在精神上受到嚴重的挫傷。

鄭思肖還信奉道教，屬靈寶教派。他並非單純地就信教而信教，而是悉心研究靈寶派的度亡祭煉術。著《太極祭煉內法議略》三卷來宣揚靈寶派的祭煉之道，是有其政治目的的。藉此度抗元英烈李庭芝、文天祥等人的亡魂，寄托他對南宋朝廷的哀思。鄭思肖在當地的靈寶派中頗有名望，有弟子沈無我，專師其靈寶派的祭煉之道。張宇初在鄭著的序言裡一語中的：「自仙公葛真君（三國葛玄）藏其教，位證仙品，

❷元·王逢《梧溪集》卷一，知不足齋叢書本。
❸元·鄭思肖《所南詩文集》，四部叢刊續編本。
❸詳見本文附中鄭思肖部分。
❸元·鄭思肖《心史》上卷，明崇禎刊本。

世傳則有丹陽、洞陽、通明、玉陽、陽晶諸派，而莫要於仙公（許）丹陽也。丹陽本天南昌，而南昌乃靈寶一名也。得丹陽之要者莫詳於所南鄭先生《內法議略》。」

鄭思肖分析宋亡的原因亦頗有一番見地，他認為：「太皇昏老，太后善懦。嗣君幼衝，內無相，外無將，諸郡皆叛臣，大宋安得不厄！」「似道當國十六年，獨攬大權，禍福天下行。」❸❸ 文中的關鍵之處，是直指度宗「昏老」，直意評點宋帝，是南宋遺民特有的膽識。

就剖析宋亡之由而言，龔開的見識最為卓著。民族的責任心促使他以宋亡的見證人，把亡國的緣由歸納為「天數」和「人事」。「天數」說即氣數已盡，而「人事」說正切中時弊。他不僅提出宋末軍事布防上的弊端，而且尖銳地指出權相賈似道的誤國行徑，如擅權、避戰和重法督責武將等，他感嘆道：「權臣握重兵在外，必有重臣居中以制之」，「若之危殆，則權臣與重臣合而為一，正須聲援相應。」❸❹龔開在《輓陸秀夫詩》中奮起質詢：「誰使權奸釀禍深？」他敏銳地感到是度宗趙禥放任賈似道胡作非為。對宋朝的忠誠和對皇帝的忿怨使他陷入自身的矛盾之中。南宋末，國家意識已高於皇權思想，如李庭芝在揚州時被圍近三載而不降，蒙將伯彥讓被俘的宋恭宗和謝太后在城下勸降，李庭芝立於城上高呼：「奉詔守城，未聞有詔諭降也！」❸❺民族心取代了愚忠，龔開的思想不可能不受到上司的影響。

和龔開一樣，馬臻的故國之思是將愛與恨交織起來的。大廈將傾時，他：「敢議朝綱墜」，但「難支國步顛」，「義士」只得「含孤憤」，他也感到導致宋亡的另一個直接原因是「謀臣誤大權」，這些思想概括地集中在他的《霞外詩集》卷五《述懷五十韻》裡。他的許多詩篇充滿了對故國的懷念：如「君看金盡失顏色，壯士灰心不丈夫。」、「男兒節義死不變，誰肯心懷未濟時。」、「男兒不得志，壯心惜年華。」其中夾雜著無法救世而產生的惆悵。1301年，他受道教張天師的裹脅，進京拜謁元成宗，事實上是歸順了元廷。對此，他更是陷入了深重的精神痛苦，自嘆道：「喪亂頭顱改，蕭條節序遷。」即便服元，還要經歷痛苦的精神折磨過程。

錢選的思想幾乎沈浸在淡泊寧靜之中，但南宋之「興廢」事偶爾也叩擊他的心扉，他的《梨花圖》卷題詩傾述了他的思宋之情，前文已敘，不再贅論。

溫日觀的抗爭言行（前文已敘）顯現出強烈的遺民意識。晚年的溫日觀已清晰地

❸❸同上書，下卷。
❸❹元・龔開《宋文丞相傳》，錄於昌廣生輯《楚州叢書》第一集。
❸❺《宋史・李庭芝傳》。

看到復宋已成泡影，心緒深深地陷入了惆悵之中。在題畫詩中感嘆道：「香稻雨催熟，丹心老變灰，夕陽歸路近，魂夢日裴回。」溫日觀無詩文集存世，在此，只能管中窺豹。

南宋遺民畫家們的抗元意識被元末王冕、倪瓚等承襲，由這種思想所支配的寒寂的意境和放逸的筆墨佔據了元末畫壇的重要地位。

元朝統治集團成功地對漢族文人實行了籠絡政策，在元代中、後期，江南文人紛紛效忠元廷，以致在明初造就了許多元朝遺民，但鮮有元朝遺民畫家。王蒙、周砥、趙原、馬琬等一大批江南文人畫家紛紛出山入仕，足見南宋遺民畫家的民族觀對後世畫家存有潛在的思想影響。

四、遺民畫家的經濟生活

探尋古代早期畫家的經濟生活是藝術史研究應該受重視的課題，尤其是處於特定歷史環境下的南宋遺民，他們賴以生存的手段是研究遺民文化的重要部分，是遺民思想和行為的統一。

1279年後，蒙古的政治、軍事勢力迅速控制了江南，蒙古貴族曾在北方闢良田為牧場，但收益甚微，故在江南採取了較為謹慎的措施。本文列舉的遺民畫家們，最富有的也只是小土地主，仕宋時，已置有田產。他們有的以舊有的土地維持生計；有的遁入佛門，或入觀為道；有的在故里憑藉絕技謀生。馬臻在憑弔舊址時，甚至看到古塚旁有荷鋤的前朝貴族 ❸❻，遺民之苦，可見一斑。

元初，南宋的商品經濟由於戰亂之故，原有的市場遭到一定程度的破壞，經濟運轉滯澀，極大地影響了繪畫進入市場。遺民畫家以售畫為生者不多，舉步維艱。元初文人畫家的商品意識十分淡薄，大多不屬於此。十四世紀初，江南再次出現販售假畫的狂潮，說明文人畫家的售畫市場得到建立，他們坐於書齋，就有求購者紛至沓來，如白蓮道者以十錠鈔，登趙孟頫之門求作庵記 ❸❼。造假者乘虛而入，從贗品中漁利。錢選、龔開、溫日觀等都是造假者追逐的對象，畫家們對此防不勝防，錢選只得更換晚號「雪川翁」為「雪溪翁」，以資別贗。

❸❻清・顧嗣立編《元詩選》初集三・王集，蘇州秀野草堂刊本。
❸❼元・孔行素《至正直記》卷一《松雪遺事》，粵雅堂叢書本。

在南宋遺民繪畫中，龔開的贋品為最多，據不完全統計，至少有十件 ❸，基本上是明、清造假者的手筆，涉及山水、花鳥、人物、道釋、鞍馬等。這是因為龔開的氣節為後世尊崇，故以家藏龔畫為高，足見他的藝術影響和人格魅力。

不幸的是，龔開生前窮困潦倒，當他仕宋時，為官清廉，不聚私財。其故里淮陰是南宋邊城，在那裡，兵連禍結，難存家財。宋亡後，隱於蘇州郊外甿山，與二子一女相依為命，無求於人。龔開「立則沮洳，坐無幾席，一子名浚，每俯伏榻上，就背按紙作唐馬圖」❸。他的畫「一持出，人輒以數十金易之去」實為舊友對他的周濟，老主顧是活動於江南的周密和方回等。龔開兩子皆先他而去，晚年回到淮陰只得在茅簷下賣畫，遠離江南的遺民群，其景況可想而知。他死後，其女守著滿床的書畫無處可賣。

錢選是南宋鄉貢進士，應略有田產，鬻畫是他的主要生存方式，「晴窗點染弄顏色，得錢沽酒不復題」❹。但有時「畫成，亦不暇計較，往往為好事者持去」。他「勵志恥作黃金奴」❹，絕不因畫價而仰人鼻息。

鄭思肖作畫「不妄與人」，更無售畫之心。他「生唯嗜食菜，貧亦恥言錢」，維繫他生計的是他的三十畝田，他將田產「寄之城南報國寺，以田歲入寺為祠其祖禰，……並館穀於焉」❹，自己只留數畝田，為貼補衣食之需，他曾對佃戶曰：「我死則汝主之。」❹他之所以將大部分田產變為寺產，是為了避交田賦，交納田賦，則意味著承認元政權。鄭思肖宿於寺內，可以求得佛教勢力的保護，他「無家又無後」❹，「一室蕭然」❹，平素「頭戴爛紗巾，腳踏破鞋底」❹。後因看不慣寺中群僧爭主持，轉居蘇州陌巷屋，仍是「屋中無所有，事事不具足」❹。鄭思肖並未削髮為僧，因為他除信仰佛理外，還摻雜了儒、道之學，晚年還探究天人性命之學（即理學）。

溫日觀也是借助佛門的護祐才免遭棰死，他在遊食於瑪瑙寺外時，以畫藝化緣，

❸見日本鈴木敬編《中國繪畫總合目錄》，日本東京大學出版會，1982年版。
❸元・吳萊《淵穎集》卷一二，四部叢刊本。
❹張羽《靜居集》卷三，四部叢刊續編本。
❹元・顧瑛《草堂雅集》卷一，陶氏涉園影刊元槧本。
❹元・仇遠輯《鄭菊山先生清雋集》附仇遠《鄭所南小傳》，中國科學院圖書館藏本。
❹元・顧瑛《草堂雅集》卷一，版本同 ❹。
❹元・韓奕《韓山人詩集・五言古詩》，北京圖書館藏抄本。
❹元・陶宗儀《輟耕錄》卷二〇，四部叢刊本。
❹元・鄭思肖《所南詩文集》，版本同 ❹。
❹同上。

「得錢出戶即散施貧者，或多則袖攜以訪失職賢士大夫而與之」❹。所謂「失職賢士大夫」實為成了遺民的南宋舊臣。

道士的生活較隱士輕鬆灑脫，他們帶有牟利性的宗教活動如打醮設齋、占卜算卦、念咒畫符等受到元初政權的保護，形成了相當廣泛的社會基礎。馬臻於元初「出家著道士服，隱於西湖之濱，……蓋內重而簡外，信己而不求人知……」❹，馬臻的生存方式不可能脫離宗教活動而自立，他能隨張天師進京，想必他在道教享受的待遇不薄。一批師從南宋院體的遺民們另有謀生之道，他們的藝術活動具有手工藝工匠的特點，故可憑其手藝度日，不必寄人籬下。如張遠以修復古畫維持生計。張觀和沈月溪家中都開設了紡織作坊，他們都是松江人氏。元代的松江，由於黃道婆從黎族引進紡織技術，正是紡織業開始趨向發達的時期，紡織業進入畫家的生活，在畫史上十分鮮見。

五、遺民繪畫的藝術特色

遺民畫家是歷史的產物，他們人在新朝，思想停留在舊朝。但他們的繪畫藝術絕不囿於舊朝的樊籬，往往以新的藝術面貌開啟了新朝的藝術發展，為後世所尊。遺民繪畫的構思和表現形式較之一般的文人畫更為鮮明突出，或淡泊似水，或狂放如潮。歷次繪畫藝術表現語言的突破，大多來自遺民畫家的創意，如五代的荊浩、南宋遺民畫家、清初的「四僧」、惲南田等。北宋末誕生文人畫之後，遺民畫家大多數進入了文人畫家群，他們的思想和藝術是十分矛盾的複合體：在思想上保留了忠於舊朝的正統觀念，在藝術上往往是宮廷繪畫的叛逆者。除前述南宋畫院畫家及其傳人外，他們的藝術風格幾乎都沒有直接的師承關係，破除了以往牢固的師徒紐帶，是遜朝宮廷寫實繪畫的叛逆者。他們的繪畫在一定程度上受到舊朝正統藝術的排斥或冷落，因而在新朝到來伊始，很快形成了新的繪畫勢潮。

南宋遺民畫家藝術思想的主要傾向為兩個方面，一是「崇唐」，二是寓意，是元代文人畫藝術的精粹。

南宋末期文學批評家嚴羽倡導「以盛唐為法」的文學思想，延續了唐、宋的古文

❹元・戴表元《剡源文集》卷一八，四部叢刊本。
❹元・馬臻《霞外詩集》，仇遠序，汲古閣元人集十種本。

運動，出現了宋末元初汪元量、姜夔、蔣捷、文天祥、龔開、鄭思肖等詩人。他們取盛唐之強音，奏時代之悲歌，格調淒然而激奮，再現了唐文化的民族精神。元初文學的復古主義傾向是遺民畫家崇尚古風的文化背景。

遺民畫家們把文學上的復古主義之風擴展到江南畫壇，使繪畫匯入了元初的文藝思潮。其中錢選、龔開首當其衝，之後的趙孟頫及其家族和任仁發及其後人都刻意求得唐人風範，甚至他們的人馬畫題材都取自唐代。在思想上，嚮往泱泱大唐帝國；在藝術上，皆以師唐為門徑，自闢蹊徑為目的，標榜「崇古」，力求徹底擺脫南宋院體的羈絆。工筆者，纖巧華貴而異於宋代精整求實的院體畫風，注入了唐人所沒有的文人氣息——清澹蘊藉；意筆者，從南宋的水墨寫意畫風中尋找到發展機能，以直抒胸臆為快。

直抒胸臆和曲筆隱喻相結合是南宋遺民繪畫的另一特徵。南宋遺民畫家們繼承了北宋蘇軾、文同、米芾的文人畫思想，雜取南宋文人畫家米友仁、趙孟堅、趙葵和寫意畫家梁楷、法常的筆墨。但遺民畫家的立意非同蘇、米的墨戲，蘇軾《木石圖》表現出的「心中盤鬱」，宣洩的是社會政治給畫家個人帶來的煩惱；米芾、梁楷的「墨戲」表現的也只是一種玩世不恭的生活態度，皆偏重畫家個人自我精神的暢達。而南宋遺民畫家的筆墨形象則是強化了國家觀念和民族意識，他們所處的時代迫使他們的胸臆不同於前人，遺民畫家們提高了文人畫家的立意，深化了文人畫的藝術思想。

南宋遺民畫家的國家觀念和民族意識是通過蘊含在藝術形象中的寓意表現出來的。這種藝術手段出現在元初絕非偶然，來自當時文藝普遍採用的構思方法。當時的權豪者遍設冤獄，「官法濫，刑法重，黎民怨。……賊作官，官作賊，混愚賢」。因此元初雜劇以宋代冤獄和訴訟為主要內容，如關漢卿的《竇娥冤》、《望江亭》等劇，寓意了正義力量必將摧毀黑暗勢力。同時的「畫者，不欲畫人事。非畫者不識人事，是乃疏於人事之故也」❺⓿。遺民畫家鮮有畫當朝人事者，或借物喻志，或借古喻今，傾瀉出滿腹怨恨。這是在封建統治重壓下的不仕而有志的文人排遣積怨的特有方式，凡心有靈犀者，一目了然。寓意於藝術形象，是注重內涵和深沈的民族個性在藝術創作中的具體反映。

遺民們的寓意畫大體可分為兩類：第一類是寓事。如龔開畫《金陵六桂圖》哀嘆國衰；鄭思肖的「無根蘭」和錢選的《梨花圖》皆喻失國；龔開、顏輝筆下著元軍裝束的墨鬼，都包含有打鬼復宋的寓意；顏輝畫猿喻仁，意在抨擊元初的暴政；錢選的

❺⓿ 元・陳元甫《方山堂稿》，跋任仁發《瘦馬圖》。

《宋太祖蹴鞠圖》，畫趙匡胤平易待臣，與群臣踢球，蘊含了作者追緬施行德政的宋初先帝。第二類是喻志。這類佳作更多，王迪簡畫水仙以志隱逸；溫日觀寫墨葡萄發盡明珠願落草藤之興；錢選、羅稚川的山水畫都寄託了山林之志。眾多的這類畫跡表明了隱喻是南宋遺民畫家的主要構思手段。在此之前，只零星出現在個別文人畫家的筆端。遺民畫家的寄寓方式，深深影響了後世文人畫家的藝術構思。元代任仁發分別畫肥、瘦馬以喻貪廉，元末王冕的墨梅和倪瓚畫山水作無人亭以示孤傲。明代遺民畫中的寓意更為深刻。項聖謨屢作《大樹風號圖》軸，藉畫風撼枯榆樹，奏鳴出明亡後的悲愴之情和忠明不移之志；八大山人將《孔雀圖》軸中的孔雀比之為清朝官員的醜態，還將自己的名款與「哭之笑之」重合；其門人牛石慧亦把名款草寫成「生不拜君」，拒不臣服滿清統治。寓意畫一直影響到晚清海派畫家任頤、倪田。他們多次作《關河一望蕭索》，畫花木蘭或一武士倚馬遠望，寓意邊境疆場無人征戰，傾訴了憂國之情。可以說，寓意畫具有中國早期漫畫的雛形，這種充滿思想內涵的寓意畫，在近代發展成諷刺賣國政府的政治漫畫。寓意畫綿延發展幾百年，思國思至憂憤，愛國愛至激昂。

六、遺民畫家的個性心理

研究個人風格的形成，僅限於思想因素和繪畫傳統是極為不夠的，畫家的個性心理是形成畫家個人風格的基本要素，而變態心理是個性心理的極端化發展。畫風鮮明獨特的藝術家，是其不同於常人個性的反映。因此，探尋古代畫家的心理變化來分析個人風格的形成是值得闢拓的研究領域。

元初和清初分別湧現出一大批遺民畫家群，前後雖相隔三百六十五年，但他們的歷史環境、思想狀況和生存方式有著驚人的相似之處。一些遺民畫家的變態心理也極為相同。其共同原因是社會──文化關係的失調成為一種信號，不斷地刺激著他們的精神世界。

元初蒙古人統治中國時，在江南文人中造成社會──文化關係的失調。傳統的儒家觀念使他們難以迅速地就社會生活的變動進行自我心理的調整，以求重新適應新的社會生活。由於南宋遺民畫家各自的主觀條件、心理因素的不同，在其中不少畫家身上必然出現社會──文化關係的失調。在情緒上，也會產生不同程度的緊張，輕者漸漸作出一定的適應性改變，重者則長期不能、也不願意去認識、理解客觀現實的歷史

變化，長久性的社會──文化關係的失調，必定會導致心因性精神疾病。

按照社會模式的觀點，凡是偏離社會──文化規範和準則者，其結果是：大多數人或淪為罪犯，或成為精神病患者。在這裡，除了社會──文化因素的影響外，還取決於個人在遭受挫折時的心理狀態和他特有的行為習慣方式及人格特徵等先天、後天的綜合因素。

這必然會涉及到心理防禦機制的問題。所謂心理防禦機制是指當個人處於逆境（即理想和現實相衝突）時，所表現出的主動地平衡自己與客觀現實的能力。這必須採用一定的手段來擺脫精神痛苦，貼近或超越客觀現實，恢復平衡情緒的心理活動。昇華作用、攻擊作用和否認作用是南宋遺民畫家普遍採用的心理防禦機制的三種表現形式。

昇華作用是意識戰勝本能衝動的表現。這種意識就是以曲隱或暗喻的方式理性地宣洩了對元朝統治者的憤懑之情，把為社會所不容的抗元復宋之志巧妙地掩映其中。文人選擇繪畫和詩文作為載體是十分必然的，他們的意識從中得到淨化、提高，成為藝術創作的內在動力。而他們的變態心理具體地表現在採用攻擊作用和否認作用，並以此構成心理防禦機制。攻擊作用是通過執拗地、公開地迸發憤怒情緒來緩解心理壓力；否認作用是指不承認眼前出現的一切災難，以求在精神上超脫不幸的現實。縱觀南宋遺民畫家的變態心理，大致可分為躁狂型和抑鬱型，都在一定程度上交替採取攻擊作用和否認作用來達到心理平衡，以保障在藝術境界上得到昇華。

南宋遺民畫家的心理防禦機制與元初社會相抗，暴發出強弱不等的內心衝動。這種內心衝動外延成一些攻擊性行為，如溫日觀、鄭思肖等，內斂成否認型的心理防禦機制，在一定程度上形成了變態心理。有的為期數年，有的長達後半生，是形成遺民畫家獨特藝術語言的心理因素。心理的波折以致發生病變，都會極大地影響他們的繪畫風格。

錢選在宋亡時的絕望心情，使他產生了焚燒自己著作的過激行為，達到了不堪忍受的地步，這是短暫的心理失衡現象。他的「不以贊毀撓懷」的處世哲學很快調整了他的心理平衡，激憤的心情徹底被恬淡平和的心境所取代，只在他的詩文裡微微透露出一絲淡淡的愁思。因此，錢選靜穆幽遠、沈寂素淨的繪畫風格，形象地折射了他的心理特點。

宋亡時，龔開五十八歲，正處於更年期階段，極易發生心理病變。他所承受的心理創痛要大於錢選。在元初的幾年間裡，他在詩、文裡常常顯露出自責、憂鬱和沮喪的情緒，甚至發出「恨難同死」、「身不遠亡猶喪節」的痛號。他的交遊活動和元

政權的撫儒政策等，逐漸使他的心理恢復正常。龔開的個性淳樸耿直，有時近乎生硬。據陶宗儀《輟耕錄》卷九載，龔開在蘇州街頭無意買走好友僧權道衡欲購的漢印，其女認為父親是「奪人所好」，龔開不勝驚悟，旋將印送給權道衡。雙方都以「在彼猶在此」而堅辭不就，龔開索性把漢印沈入河底。他的這種個性在藝術上極為自然地呈現出魯鈍拙厚、凝重粗豪的書畫風格。

溫日觀的病態心理帶有鮮明的躁狂型特點，很可能是宋亡後受到的一連串精神刺激所致。人言「溫上人面目嚴冷，人欲求一笑不得，亦不肯輕詣於人」❺，「溫時至其（即鮮于伯機）家，抱軒前支離叟，或歌或哭」❺。遇江南釋教總統楊璉真伽，則痛罵為「掘墳賊」。因種種喜笑怒罵的言行被人稱之為「故宋狂僧」❺。個性的「狂」必然會在藝術風格方面充分體現，他的水墨葡萄正是用躁狂的筆觸盡情揮灑，與他的個性和諧統一。他的畫風、個性與錢選恰恰相反，不可低估心理因素對於形成畫風的關鍵作用。

在南宋遺民中，鄭思肖的變態心理最為嚴重。根據當時的歷史記載和鄭思肖的詩文，他很可能患有輕微的精神抑鬱症，並一直持續到他去世。依照美國著名心理學家K.T.斯托曼的理論 ❺，因某件痛心事而悲傷達兩年以上者，屬於非正常性悲傷，必然會引發出一系列精神疾病。鄭思肖在宋亡之前接二連三地遇到使他悲痛欲絕的事：

1262年，二十二歲，喪父，後又喪妻。

1275年，三十五歲，喪君。

1276年，三十六歲，喪母。

1278年，三十八歲，喪子。

1279年，三十九歲，喪國。

特別是亡國之痛，幾乎摧毀了鄭思肖正常思維活動。他的異常行為表現為無休止地、消極性地哀痛喪失的過去，進行自責自罪，甚至自我虐待。

首先，鄭思肖的心理防禦機制在變態的心理上稱之為「否認作用」，他拒不認為宋朝已不復存在，一直以南宋末恭帝的年號「德祐」作紀年用，以減輕心理痛苦。矛盾的是他卻又常常祭奠他認為還存在中的宋朝江山，他「坐必南向。歲時伏臘，望南野哭，再拜而返，人莫識焉」。他的這種心境持續了整個後半生，最終發展成帶有強

❺元·柳貫《柳待制文集》卷一八，四部叢刊本。
❺元·鄭元祐《遂昌山樵雜錄》，「支離叟」即鮮于伯機家所種的松樹，讀畫齋叢書本。
❺元·鄭元祐《僑吳集》卷二，明弘治刻本。
❺K.T.斯托曼（美）著（張燕雲譯）《情緒心理學》，頁363，遼寧人民出版社。

迫症特點的變態行為。伴隨鄭思肖後半生的還有無休止地自責、自罪行為，他在自己的畫像上題贊曰：「不忠可誅，不孝可斬，可懸此頭於洪洪荒荒之表，以為不忠不孝之榜樣。」❺臨終前還不忘請好友唐東嶼為他書寫這樣的牌位：「大宋不忠不孝鄭思肖」。❺這是典型的抑鬱症的症狀，表現出過分消極的自我概念，即無休無止地自我譴責和自我責備。因為他對宋朝的眷戀感情是消極的，他把宋亡看成是他的背棄，如自責「陷身不義」❺，進行長久不懈地自我申斥，最終由自我虐待導致抑鬱症。奧地利心理學家弗洛伊德認為該病患者發生的憤怒「是針對自己的憤怒」。鄭思肖對蒙元的敵視心理也是病態的，甚至擴展到敵視有北方口音的人。他的病況在當時已被人察覺，「人咸知其狷潔，亦弗為怪」❺。鄭思肖自己也曾賦詩道：「獨笑或獨哭，眾人喚作顛」，「不知死日至，只是弄痴憨」❺。

　　鄭思肖的精神抑鬱症是他孤寂感傷的個性走向極至的病理結果。書畫筆觸是心理變化可視的軌跡，心理結構是形成獨特風格的主觀因素。鄭思肖墨蘭的表現風格正折射出他孤傲不群和滿懷憂憤的變態心理，畫意峻峭寒寂，清幽冷逸。沒有錢選的平和、龔開的拙厚、更無溫日觀的狂放。雖然他們都處於相同的歷史環境，有著相似的閱歷、相近的思想，但不同的繪畫風格顯然出自不同的個性心理。而個性心理的不同和病態的輕重程度，都會通過筆墨在紙絹上表現出千差萬別的藝術風格。

❺元・仇遠輯《鄭菊山先生清雋集》附仇遠《鄭所南小傳》，版本同❹。
❺同上。
❺元・鄭思肖《心史》上卷，明崇禎刊本。
❺元・陶宗儀《輟耕錄》卷二〇，四部叢刊本。
❺同❺。

附：南宋遺民畫家生卒年考

鄭思肖的生卒年定論不一，或說1241～1318年，或說1239～1316年。據鄭思肖《答吳山人問遠遊觀地理書》❻云，其父菊山先生卒於壬戌（1262年）二月，即南宋理宗景定三年，鄭思肖時年二十二歲。由此可上推鄭思肖的生年當在南宋理宗淳祐元年，即1241年，宋亡時，年三十九。又據《鄭所南小傳》❻載：鄭思肖「年七十八」，由此可下推他的卒年應在元仁宗延祐五年，即1318年，應從前說。

另外，《心史》是否為鄭思肖所作，文史界尚無定論。明人付梓時將該書分為上下卷，在卷上記述了明末首次發現該書的裝幀和題簽等基本情況，應是順理成章之事。一說此書係明人託名之作，實不敢苟同。《心史》中反映出了強烈的民族感和反元激情，缺乏這種歷史背景的明人是很難抒發出的。該書卷下大量記述了元初蒙古人在江南的活動以及衣冠服飾、生活習俗等，恐明人未必會描述得如此詳盡。《心史》的文風，特別是書中屢用排疊式的詞句恰是鄭思肖獨特的泄憤用語。書中多處顯現出作者抑鬱型的病態心理，有些字句非出自正常心理者。如卷下有「大宋德祐甲甲甲甲甲甲甲甲甲甲甲之壬午歲冬至日三山鄭所南思肖跋」字樣，類似這種帶病態性的文句尚有多處，出自鄭思肖之手是十分自然的。今人否定《心史》為鄭氏之作的主要理由是書中述及了丞相安東（即安童）在前至元二十一年由北邊歸來之事，而《心史》作於前至元十九年，沈函於前至元二十年，作者不可能預知次年之事。此處恰恰反映出鄭思肖的個性所在，以顯示出他的讖語之功這是普遍存在於元代隱士文人中的先知風氣。作者完全有可能記載已發生之事，再將完稿和沈函日期提前，以此使後人為之叫絕。

龔開的生卒年一作1222～約1304年，元代龔璛將龔開生年斷為1223年，有誤。元成宗大德六年（1302年），馬臻從上京返回杭州，龔開為馬臻《霞外詩集》作序，款「淮陰龔開聖予甫序於西湖客舍，時年八十一」。故龔開的生年在南宋寧宗嘉定十四年（1221年）。大德甲辰年（1304年）曾作《洪崖先生出遊圖》❻，次年回故里淮陰，一

❻元·鄭思肖《所南詩文集》，四部叢刊續編本。
❻元·仇遠輯《鄭菊山先生清雋集》附仇遠《鄭所南小傳》，版本同❹。
❻清·胡敬《西清雜記》卷二，嘉慶二十一年（1816年）序刊本。

年左右便溘然而逝，故其卒年約在大德九年（1305年），享年約八十五歲。

錢選由於不常在畫上落年款，故考定他的生卒年極為艱難。據吳澄在錢選《馬圖》上的題畫詩云：「近年錢趙二翁死，直恐人間無驌驦。……」故錢選的卒年距趙孟頫卒年1322年的時間較近。元人張羽說錢選「老作畫師頭雪白」❸，可見錢氏是享盡了天年。可以推斷，錢選的卒年在1322年前後，壽在八十有餘。

溫日觀的生卒年難以細考，現存溫氏最晚的畫跡是《墨葡萄圖》軸（圖180），款「日觀老作辛卯七月十四日午」，即1291年。又戴表元《剡源文集》卷一八《題溫上人「心經」》說到溫日觀「布袍葛履，放浪嘯傲於西湖三竺間五十年」。由此上推，並加溫氏的成人期二十年左右，其生年大約在南宋理宗寶慶、紹定年間（1225～1233年）。入元近二十年，一直生活到十三世紀末。

馬臻的生年可考，他的詩《至節即事》❻序文裡說到「余年始二十，即一時之事，寫一時之意，故淪落不復收」，顯然是指宋亡時，他年剛二十歲，故應生於南宋理宗開慶元年（1259年）。馬臻於至元甲午（1294年），曾與龔開、鮮于伯機相會。二十年後，重憶此事，作《題聯句詩卷後》（有序）符❻，這是馬臻較晚的一篇與年代有關的詩文。因此，可以確信，延祐元年（1314年），五十六歲的馬臻尚在。又及，馬臻《述懷》稱己「窮居四十年」❻，之後，再無有關年代的詩篇，估計馬臻至少壽在花甲。

❸元・張羽《靜居集》卷三，四部叢刊三編本。
❻清・顧嗣立編《元詩選》初集三・壬集，版本同❸。
❻元・馬臻《霞外詩集》卷七，版本同❹。
❻同❻。

元代宮廷繪畫研究

——兼考元廷佚名佳作

一、引　言

　　鐵木真統一了蒙古草原諸部後，於1206年初春在漠北立國，國號為大蒙古國，鐵木真加尊號為成吉思汗，廟號太祖，他草創了以草原畜牧業為本的國家機構，與文治有關的努力僅限於乃蠻戰俘塔塔統阿借用維吾爾文字母拼寫蒙古語的文字和建立使用牌符、印章的制度。在政治、文化方面真正邁出決定性一步的是元世祖忽必烈，他繼位於1260年，採取了謀臣郝經（1233～1275年）的治國之策：「援唐宋之故典，參遼金之遺制。」❶，忽必烈參照金制，設立了統管政務的中書省、掌理軍事的樞密院、執掌監察的御史臺和其他中央機構，至元四年（1267年），忽必烈下詔修繕被元軍摧毀的曲阜孔廟並主張尊從儒家的道德觀念。由於元初重儒和參用金制的緣故，許多舊金官僚得到了重用，如王文統、劉秉忠、許衡等，同樣，來自金國舊地的文人畫家和藝匠畫家也在朝中找到了安身之地。

　　這就不難解釋為什麼元代不像宋朝那樣設立翰林圖畫院而和金朝一樣取消畫院。蒙古人最初接受的漢文化，是來自被征服的金朝漢儒和漢化了的女真貴族，女真人在融匯了漢文化之後給金朝帶來了巨大的社會進步，必然會引起蒙古統治者的效仿，他們制定了一系列由草原本位政策過渡到漢地本位政策，同時，也保留了許多蒙古舊制，形成了一整套蒙漢雜揉的政治制度。

　　元代宮廷繪畫的專職機構和非專職機構，就是在上述的政治大背景下逐步建立和改建的。元代的宮廷繪畫機構不像宋代那樣集中和專業化，很顯然，金代宮廷繪畫機

❶元・郝經《陵川集》卷三二《立議政》，景印文淵閣四庫全書本第1192冊，臺灣商務，1983年本。

構的建制在一定程度上規定了元代宮廷繪畫機構的發展模式。元代宮廷繪畫機構除了能找到與金代相似的對應點外，還有一些元代自身的特點。元代與宮廷繪畫有關的機構可大致分為三大類：一、宮廷的秘書機構，即翰林兼國史院和集賢院，此非專職繪畫機構，但容納了許多文人畫家。二、繪畫鑒賞、收藏機構，如奎章閣學士院、宣文閣、端本堂和秘書監，前三者相繼為宮中文人畫家的集結地，秘書監則以藝匠為主。三、服務於皇室的宮廷專職性繪畫機構，這類機構十分繁雜，按皇室所需分別隸屬於將作院、工部及大都留守司等，在此供奉的畫家以藝匠為主，留下畫名者絕少。

元廷畫家的構成主要是文人畫家和藝匠畫家，由於元代零星的科舉考試未被納入正常和穩定的取仕軌道，畫家們主要是靠被舉薦或向元帝獻畫進入朝廷，舉薦者官爵的大小和被薦者儒學水準的高下，決定了被薦者入仕官階的起點，獻畫者佳作的工整精細程度也是獲取官爵的關鍵。

關於元代宮廷繪畫的界定問題涉及到兩個方面，其一是在朝中任職者繪製的佳作，他們離開宮廷後的創作非屬此列，其二是在朝中處於藝匠地位的匠師所作的繪畫。這些佳跡的作者有著名文人，也有下層工匠，他們或奉旨而作、或自繪，但都同處在相近的宮廷文化氛圍裡。需要注意的是，在畫家成份複雜的元代宮廷中，可分為文人畫家、官僚畫家和藝匠畫家，文人畫家和官僚畫家的共同點是皆供奉內廷，不同之處是他們的文化背景，尚欠儒學修養的職官畫家受到自身文化素養的限制，畫法與匠師畫的行畫相近，如劉貫道、商琦等人。

關於元代宮廷繪畫的收藏機構及其活動，臺灣學者傅申先生和北京故宮博物院楊臣彬先生，先後作了深入的研究 ❷，事實上，宮廷的收藏機構與朝中的繪畫創作活動有著緊密的聯繫，筆者在拙文中著重研究元廷與繪畫有關的諸種機構及其基本建制和繪畫活動，探尋元代宮廷繪畫發展的各個階段，並對其傳世佳作和佚名之作進行粗淺的分析（諸如時代、作者、動意等），著重在考證元廷任職的文人畫家和藝匠及其在朝中任職期間繪製的各類精品。

❷見傅申《元代皇帝書畫收藏史略》，臺北故宮叢刊甲種之十八。另見楊仁愷主編《中國書畫》中楊臣彬著《元代書畫鑒藏、流傳和著述》，上海古籍出版社，1990年5月第1版。

二、元廷各類與繪畫有關的機構

(一)文人畫家雲集的翰林機構

　　元廷的秘書機構主要是翰林兼國史院和集賢院暨藝文監（本文簡稱「兩院」），這裡薈萃了來自南北各地的漢族文人，其中有許多是文人畫家的首領，他們並非專以畫藝供奉內廷，亦時有奉旨作畫之事（如李衎，官至集賢殿大學士，曾奉旨在宮殿、寺院繪製壁畫）。就整體而言，翰林機構裡畫家們的文思、才情是元朝宮內外的藝匠們難以比肩。

1.翰林兼國史院

　　翰林兼國史院的基本職責是奉旨擬寫詔令、纂修國史和候帝垂詢，此外，還常負責籌備祭祖等事宜，秩正二品。世祖中統元年（1260年），始置翰林學士承旨一職，至元元年（1264年）才立官署，即翰林學士院，四年，改稱翰林兼國史院，至元二十年（1283年），與集賢院合併成翰林國史集賢院，兩年後復分立，沿舊稱。該院官員每年夏季隨元帝巡幸上都，故在上都設有分院。院內的職官設承旨、學士、侍讀學士、侍講學士、直學士等官，屬下有待制、修撰、應奉翰林文字、編修官等職。在該院供職的文人畫家有編修官曾巽申、翰林直學士喬達、翰林文字朱德潤、編修蘇大年等，在此任職者較多的是擅長書法和詩文的文人，如揭傒斯，官至翰林侍講學士、康里巎巎，官至翰林學士承旨，其地位高於文人畫家。可推知，翰林兼國史院擔負的秘書事務和修史之責，首先要求任職者須有精湛的文采和書畫之藝。

　　在翰林兼國史院之下設有藝文監，正式建於文宗天曆二年（1329年），順帝至元六年（1340年）改名為崇文監。藝文監掌理翻譯、校勘和刻印儒家經典等事，使蒙古官吏通曉儒學，秩從二品，以太監檢校書籍事總領，下設鑑書博士，秩正五品，專司品定書畫藏品，另外還設有藝林庫（秩從六品，掌藏貯書籍）、廣成局（秩七品，掌傳刻經籍及印造之事）。善畫竹石的宋敏，在天曆元年（1328年）就曾在籌建中的藝文監裡任照摩（一作磨），秩八品，應是藝文監的首批文人畫家，掌衙門錢穀出納、營繕料理等事。元統二年（1334年），六十一歲的揭傒斯在此任藝文監承 ❸，另據明

　　❸《元史》卷一九〇，北京中華書局，1976年4月第1版，下同。

代蔣一葵的《堯堂山外記》，一位名朱萬初者因進墨稱旨，食祿於藝文館，當是指此地。

2.集賢院

集賢院掌提調學校、召求隱逸賢良等，並經管國子監、玄門道教、陰陽祭祀、占卜祭遁之事。該院尚不知建於何時，約與翰林兼國史院的創立時間相近，秩從二品，下屬官署有國子監、國子學、興文署等，1283～1284年，該院曾一度與翰林兼國史院合併成翰林國史集賢院。成宗、武宗時設院使統領集賢院，後省去，以大學士提領，下設學士、侍讀學士、侍講學士、直學士、待制、修撰等職。

可以確信：在集賢院任職的文人畫家較多，其地位遠勝於在翰林兼國史院供職的文人畫家，他們在此任官期間也是他們的繪畫高潮期。例如集賢大學士（從一品）張孔孫、李衎是與任翰林學士承旨的和禮霍孫、趙孟頫平階的畫家，為元廷善畫者職官之最。李衎子李士行得官五品，與集賢院任集賢侍讀的商琦「同在近例」❹，想必李士行也在集賢院供職，此外還有集賢侍讀學士（從三品）李倜、集賢待制（從五品）趙雍（趙孟頫次子）等。集賢院與秘書監在職官上有著頗為密切的互調關係，如商琦在皇慶元年（1312年）授集賢侍講學士（從三品）、泰定元年（1324年）轉調秘書監任秘書卿（正三品）。

兩院的職官名稱多有重名，故難以指明在兩院任職的所有文人畫家具體供奉於哪一院，也不能排除兩院職官有互換的現象，如書畫大師趙孟頫在仁宗朝交替供職於兩院。他是兩院的核心畫家，他在兩院之間頻繁互調，更增強了趙孟頫畫學思想和藝術風格的滲透力。趙孟頫離世後，兩院已失去了昔日繪事之盛。

3.奎章閣學士院及類似機構

至治二年（1322年），趙孟頫故去，翰林兼國史院和集賢院已不再是元代宮廷文人畫家的活動中心，天歷二年，文宗為了銘記「祖宗明訓」，在大都興聖殿西面的奎章閣設立了一個文職機構，秩正二品，由大學士統領，下設侍書學士、承制學士和供奉學士，因其位置所在，故稱奎章閣學士院。該院的職能是專為元帝敘述古代治亂歷史，敘述的依據除了古代史籍之外，還以圖為鑒，如在至順元年（1330年），取五代郭忠恕《比干圖》以進，謂商王不聽忠臣之諫，遂亡國；又進宋徽宗畫，言其多能，

❹元·蘇天爵《滋溪文集》卷一九《李遵道墓誌銘》，適園叢書本。

獨不能君，身辱國破 ❺。該院的中書平章趙世延和侍書學士虞集曾奉文宗旨編纂《經世大典》。這就需要一些長於書畫的文人在此任職，講述歷史圖畫和鑒賞歷代法書名畫等。這裡不僅雲集了來自江南的文人畫家，而且聚集了蒙古族、色目人（即西北少數民族）及北方漢人，蒙古貴族子弟在此還可以學習經學。

供職於奎章閣的諸臣多為當時名儒，其核心畫家是鑒書博士柯九思，其次是書家兼畫家、授經郎揭傒斯等，極有名望的書家虞集和柯九思，常在奎章閣鑒賞古書畫和當朝名跡並在其上書寫題跋，二人「以討論法書名畫為事」 ❻，在朝中傳為美談，留下了「天歷之寶」、「奎章閣之寶」兩方御用鑒定璽。

奎章閣藝事之盛隨著它的撤銷而告終。至元六年（1340年），康里巙巙奏請順帝設宣文閣以代奎章閣，並奉敕以翰林學士承旨之職統領宣文閣，宣文閣不再設置大學士，取代離職回鄉的柯九思是書法家周伯琦，繼續承擔原奎章閣的書畫鑒藏職能，由於宣文閣已無著名畫家任職，各類史籍中均不見有繪畫活動的記載。此間鑒藏印璽為「宣文閣寶」和「宣文閣圖書印」；至正九年（1349年），順帝又增設端本堂，有鑒藏印「端本」，兩處的藝事活動每況愈下。

(二)藝匠畫家居多的收藏機構

秘書監和昭文館是元代管理皇家圖書的機構，所不同的是，秘書監兼有收藏皇室書畫藏品的職責，昭文館還承擔學術研究和授徒之任。文人畫家幾乎不涉足這兩個機構，此為有一定文化造詣的藝匠畫家的集結地。

1.秘書監在宮廷繪畫活動中的作用

秘書監機構始於東漢桓帝延熹二年（159年），典禁中古今圖書秘記，隸屬太常。經數朝至遼，除隸屬關係有所變化外，秘書監的文化性質基本沒變。金代的秘書監產生了微妙的變化，成了畫界高手的匯集，如山水畫家李山、文人畫家王庭筠之子王萬慶等曾供職於此地。元政權承襲了金朝秘書監的體制，召集了更多的專職畫家。

元代秘書監的前身是1236年設在山西平陽的經籍所，是元太宗從耶律楚材之計所建，三十年後，忽必烈將此遷入京師，曾一度改名為弘文院，至元九年（1272年）定名為秘書監，秩正三品，掌歷代圖籍並陰陽禁書和歷代書畫珍品，設卿、太監、少

❺《元史》卷一九八。
❻元・陶宗儀《輟耕錄》卷六，四部叢刊本。

監、監丞等官。南宋滅亡後，秘書監查收了南宋內府的圖籍、書畫等。

　　秘書監的建制十分穩定，貫穿整個元代，它所監理的與書畫有關之事務包括鑒藏、分類、修復、裝裱、入匣、編目等事宜。在秘書監裡，也有專職的鑒定官辦驗書畫直長，設立於至元二十五年（1288年），正八品，其地位遠遠低於翰林兼國史院下藝文鑒和奎章閣中的鑒書博士（皆為正五品），秘書監的辦驗書畫直長，看來是負責一般的初步鑒定和分類之事，較少在書畫上題寫鑒識。

　　雲集在秘書監的畫家除了班惟志外，幾乎全是清一色的行畫畫家；如界畫畫家、典簿王振朋、工筆畫家、秘書卿商琦、秘書少監史杠、書畫辦驗直長任賢才等，肖像畫家有書畫辦驗直長唐文質，他在大德五年（1301年）曾彩畫諸國職貢使臣，「功臣官爵姓名圖畫至今後世傳之以為盛事」❼ 這是《秘書監志》記載的該機構唯一具體的繪畫活動。

2.繪畫匠師的殊榮——昭文館大學士

　　昭文館是掌理圖書、學術活動的內廷機構，涉及的事務有收藏、修撰、校讎圖籍和教授生徒，兼有皇家圖書館的職能，還參議朝廷制度和禮儀改革等要政，元朝的「昭文館大學士，從二品，亦至元時所設」❽。官昭文館大學士的畫家相繼有郝經、溥光、何澄，還有雕塑家兼畫家劉元等，多數是以此職致仕的。查遍有關元代職官的史籍，除了《元典章》記載此職外，沒有任何關於昭文館的詳細記載，也許昭文館係虛設機構，那麼所謂「昭文館大學士」大約是一個帶有榮譽性的虛銜，若是確有此館、確有其職的話，在昭文館大學士之下還應設有若干官階，現全無。引人注意的是，郝經、溥光、何澄、劉元等都不是純粹的文人畫家，在藝術上卻頗得元廷賞愛，也許是限於他們的文化品位，難為「兩院」所容，因此，元帝賜虛銜昭文館大學士，亦在情理之中。

(三)元廷的專職繪畫機構

　　在元廷專職性繪畫機構供職的畫家大多為藝匠。繪畫手段以秉承唐、宋、金諸朝民間畫藝為主，畫法工整精緻，繪畫在這裡成為一種手工藝勞動，畫工與漆工、刻工、裝裱工同役同伍，一般說來，他們的社會地位遠遠低於前一類的文人畫家和職官

❼元・王士點、商企翁編《秘書監志》卷一〇，廣倉學宭叢書本。
❽《元典章・吏部》，光緒三十四年，法律館校刊本。

匠師，主要從事宮內及都城皇家建築的裝牆飾壁、雕樑畫棟和繪製大量供宗教活動用的佛像等勞役性創作活動。具體地說，工部之下的梵像提舉司以繪製佛像為主，將作院下的畫局與設計工藝品有關，御衣局則侍奉、設計皇室衣冠；祇應司下的畫局完成皇家的建築用畫等。總之，凡皇家的精神生活所需和日常穿用等與繪畫有關的物品，均按其使用性質的不同分配給下述諸工匠機構。在這些機構中雲集了來自各族民間的能工巧匠，可以說，元代的各少數民族工匠們在這裡空前地施展了其民族藝術的特色。

1.工部下的繪畫機構

和歷史上的任何朝代一樣，元代管理工匠最龐大的機構是工部，「掌天下營造百工之政令」，正三品。下設府、局、司共六個，在諸色人匠總管府之下設有一繪畫機構——梵像提舉司，秩從五品，「董繪畫佛像及土木刻削之工。至元十二年（1275年），始置梵像局。延祐三年（1316年），升提舉司，設今官」設提舉一員，與石局、木局、油漆局等八局並立。另外，在工部之下的大都人匠總管府裡，設有繡局，用從七品印，設大使一員，「掌繡造諸王百官段匹」❾，某些樣稿，須繪畫機構提供。

2.將作院下的繪畫機構

將作院是元代特有的掌理藝匠的機構，與工部略有不同的是，其工藝性更強，屬宮中細作，品級高於前者，秩正二品，經管的範圍主要在宮內，「掌成造金玉珠翠犀象寶貝冠佩器皿，織造刺繡段匹紗羅，異樣百色造作」❿，下轄諸路金玉人匠總管府、異樣局總管府、大都等路民匠總管府等機構，督率各色官工匠造作。該院始設於至元三十年（1293年），以院使總領，其下還有譯使，說明該院有不少少數民族官吏和藝匠及外國匠師。在將作院下的諸路金玉人匠總管府裡設有畫局，「秩從八品，掌描造諸色樣制。至元十五年（1278年）置。大使一員」⓫，雖與瑪璃提舉司、金絲子局、瓛玉局等十四個機構並峙，但品級最低，它的職能是設計御用工藝品上的繪畫。

若不是元代劉貫道在他的《元世祖出獵圖》軸上題寫名款「至元十七年（1280年）二月御衣局使臣劉貫道恭畫」，恐怕難以使人得知在將作院下的大都等路民匠總管府裡的御衣局有畫壇高手劉貫道的存在。在御衣局裡，還有韓紹暉，官至御衣局使，擅

❾《元史》卷八五。
❿同上。
⓫《元史》卷九〇，引文中括號內西元紀年為筆者添加，下同。

畫山水。據《元史・百官四》卷八八載：「御衣局，秩從五品。至元二年（1265年）置，達魯花赤（蒙古語鎮守者）、提舉各一員，從五品……。」該局與備章總院、尚衣局、御衣史道安局、高麗提舉司、纖佛像提舉司並立。以筆者拙見，御衣局的畫師應是皇家御用服飾和紋飾的設計者。

3.大都留守司下的繪畫機構

在諸藝匠機構中，大都留守司的職能較為單一，負責經管、修葺兩京宮城和御用車服，因而最貼近皇家，據《元史・百官志》卷九〇載：「掌守衛宮闕都城，調度本路供億諸務，兼理營繕內府諸邸、都宮原廟、尚方年服、殿廡供帳、內苑花木，及行幸湯沐宴游之所，門禁關鑰啟閉之事。」秩正二品，以留守官提領，下設十三個機構，在其中的祇應司之下，設有畫局，「提領五員，管勾一員。掌諸殿宇藻繪之工。中統元年（1260年）置」與銷金局、油漆局、裱褙局、燒紅局並列。該畫局顯然與將作院裡的畫局不同，主要從事畫壁飾梁的工藝性建築繪畫，畫工們也許會參與寺觀壁畫的創作活動。

三、元代宮廷繪畫活動的發展階段及名師、佳作

歷時九十七年的元朝（1271～1368年）繪畫史，是處在文人意筆畫高潮的開始和寫實繪畫進入高漲的特殊階段，畫家的活動範圍大致可分為三個區域，一、宮廷：其中包括仕奉於朝中各類文職機構裡的文人畫家和各類專職繪畫機構中的各級御用匠師。二、江南地區：元初畫壇是以南宋遺民龔開、鄭思肖、錢選等為主，不久相繼出現了以趙孟頫為代表的文人畫家、「元四家」和朱德潤、康棣、曹知白等追隨北宋、李郭畫風的畫家，他們主要活動在蘇南和杭嘉湖平原一帶。宮中和江南兩地的文人畫活動互有影響，曾在南北兩地任職的趙孟頫、高克恭、任仁發、朱德潤等在不同程度上起到了溝通南北兩地畫家的作用，結束了自唐末到元初中國畫壇分裂的狀態。三、江南寺觀：如僧因陀羅、道士方從義等人的墨戲，有其獨特的藝術風格，在元代繪畫中僅占次要的地位。

在這三個區域中的繪畫活動，宮廷繪畫有著特殊的藝術地位，從整體上看，它所包容的多民族文化、多種畫風、多種畫科是元代其他地區的繪畫不可比擬和無法替代的。

據筆者不完全統計，元廷有畫家的機構和與繪畫有關的機構約有二十餘個，先後有三十多位知名畫家在朝中任過職，還有一些在朝中作過畫而未任職和難以查考任何職的畫家，從附在拙文之後的《元代畫家入朝任期表》中看，可以清晰地發現世祖、仁宗、文宗三朝是畫家入朝較多和創作相對活躍的時期，據此，筆者將元代宮廷繪畫的發展狀態分為三個歷史時期，各個時期分別出現了一位熱衷於藝術的君主。

(一)開拓期（1271～1286年）

開拓期主要經歷了元世祖忽必烈統治的大部分時期。忽必烈於立國之初在政治、文化方面的貢獻在拙文之首已略述。他在元初基本上建成了宮中各類與繪畫有關的機構，匯集了來自金國舊地長於繪畫的文人和匠師，如郝經、劉元、劉因、何澄、劉貫道、張孔孫等，他們承襲了金代繪畫的餘脈。

在元初宮廷畫壇，影響力最強的金代繪畫特別是張瑀敦厚淳樸的人馬畫和王庭筠灑脫不羈的墨竹及武元直雄勁壯闊的山水畫，特別是王庭筠把北宋處於在野地位的文人畫藝術推進到金廷，最先成為金代宮廷文化的重要部分。元初的文人畫秉承此脈，在元廷機構建立之初，前朝文人畫家的活動便順理成章地進入了元廷。

元初，從蒙古包裡鑽出來的貴族們建立了都城，需要大量地營造宮殿、城垣的設計人才，對他們來說，最迫切需要的藝術是與建築有關的繪畫即界畫，以期盡快在物質享受上實現漢化。因此，擅長界畫的漢人極易受到恩寵，並委以重任，如何澄入元後曾負責經管築城事務（詳見下文史料）。元朝政府為了廣泛開拓海疆並從事海上貿易，造船業應運而生，因此，界畫舟船在元代亦頗為流行。這些界畫必須結構明確精準，幾乎能使工匠依圖而造，難怪當時有人說：「余嘗聞畫史言：尺寸層疊皆以準繩為則，殆猶修內司法式，分秒不得逾越。」❷（修內司是元代掌宮城、太廟修繕之事的內府機構，上屬大都留守司）可見元代的界畫家與宮中的營造法式戚戚相關。

1.元初宮廷的北方文人畫家

元初宮廷畫壇中的文人畫尚未形成勢潮，文人畫的題材還不集中，藝術上仍在宋金文人的筆墨裡徘徊，在元初諸文人畫家中，最有繪畫實力的首推何澄，他以漫長的藝術活動成為元代前期宮中畫家的核心人物，一直持續到延祐年間趙孟頫再次入朝。

元初最早有畫藝名世的是朝臣郝經（1223～1275年），字伯常，陵川（今屬山西）

❷《元史》卷四五。

人，少時，家貧好學，為守帥張柔、賈輔的賓客，並讀遍二家的藏書，憲宗朝（1251～1259 年）入忽必烈王府，中統元年（1260 年），郝經以翰林侍讀學士之職使宋，告知忽必烈繼位並欲與賈似道議和退兵，卻被賈似道扣留在真州達十四年，至元十一年（1274年）放歸。忽必烈賜官昭文館大學士、司徒、冀國公，次年去世，諡文忠。郝經的字畫天姿高古，筆畫俊逸遒勁，全無嫵媚之態，被稱為「當代名筆」❸，想必是在文人畫家之列，今已無真跡可考。他在治學方面的卓越成就使今人幾乎只知他的著作《續後漢書》、《春秋外傳》等，而很少提及他的藝術創作。

元初，以繪畫才藝獲得最高官爵的是何澄（1223～1316年左右，生卒年考見附一），他也是任職時間較長的畫家，他是大都人。「澄之畫得自天性，世祖時已有名，被徵待詔披垣。至大（1308～1311年）初，興聖宮成，皇太后旨：總繪事。遷太中大夫、秘書監，致仕」❹。何澄並不滿足於此，皇慶元年（1312 年），他以九十高齡向元仁宗敬獻界畫《 姑蘇臺、阿房宮、昆明池圖 》卷，「上大異之，超賜官職。詔臣某為之詩，將藏之秘閣，示天下後世。……」❺幾年後，何澄卒於元祐年間，官至昭文館大學士、中奉大夫（從二品）。

何澄不僅擅長界畫，而且善工鞍馬、山水、風俗和歷史故事畫，他連結了金末繪畫與元初畫風，也將文人情境融入藝匠之作裡，是一位有藝匠功底的文人。何澄宗法李公麟，有虞集題詩為證：「國朝畫手何大夫，親臨伯時《閱馬圖》；……」❻ 因此，在他的畫裡洋溢著一股清新的文人氣息，今只能在他的《 歸莊圖 》卷（紙本墨筆，縱41cm、橫723.8cm，吉林省博物館藏，圖182）體味到。

《歸莊圖》卷以東晉陶淵明《歸去來辭》一文的各個段落為基本構思，表現了陶淵明閑適的隱居生活。陶公依次出現在問津、擺渡、登高、會友、步行及乘舟、出車、漉酒等八個段落中，主人公神情怡然，形態統一，各段以樹石巧妙隔開，段落分明卻無拼接之嫌。畫中清瀟的文人氣格和濃鬱的鄉村氣息融合得自然妥貼，人物線條充分發揮了李公麟白描清潤明潔的藝術特色，與陶淵明淡泊、瀟散的個性相諧調。全卷匯萃了作者在人物、山水、界畫等畫科中的成就，樹石以北宋李成、郭熙為範，更多地運用了乾筆皴擦的技法，行筆生拙枯澀，與人物線條形成鮮明對比。

❸元·苟宗道《故翰林侍讀學士國信使郝公行狀》，刊於《郝文忠公集》行狀上。
❹元·程鉅夫《雪樓集》卷九，陶氏涉園刊本。
❺同上。
❻元·夏文彥《圖繪寶鑒》卷五。

182a　之一

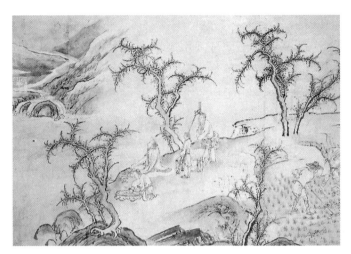

182b　之二

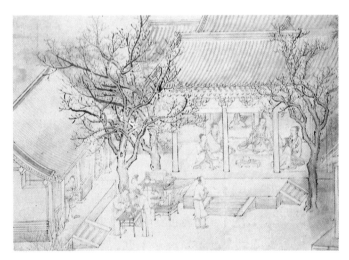

圖182　元　何澄　《歸莊圖》卷（局部）

　　張孔孫（1233～1307年）是元初帶來王庭筠畫藝的重要畫家，其字夢符，號寓
軒，東平（今屬山東）人，一作隆安（今吉林農安）人，先祖為遼兀惹族人。世祖
朝，張孔孫歷官侍御史、禮部尚書、燕南提刑按察使等職，成宗朝大德七年（1303年）
為集賢大學士（從一品），商議中書省事，可以說，張孔孫是元代第一位獲得近乎極
品官爵的文人畫家。他博學多才，文武皆備，善操琴、精騎射，能著文。其書宗王庭
筠，畫長於山水、竹石。唯一傳為張孔孫之作的是《山水圖》軸（縱約182cm、橫約
65cm，張善孖舊藏，圖183）款書「門前剝啄誰扣門，山翁來閑君莫嗔。大德丙午

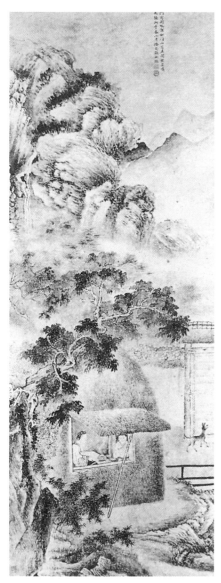

圖183 元　張孔孫（傳）　《山水圖》軸

（1306年）春二月隆安張孔孫」鈐印二。畫家能熟練地運用濕筆技巧去表現岩石和林木，使許多學者相信此係明人之作，幅上的款書也顯露出明代的書法氣息。

史杠的贗品年款均署元末，故一些美術詞典把他誤作元末畫家 ❼，其實，他是世祖朝的畫家，字柔明，號桔齋道人，永清（今屬河北）人。《文物》雜誌1997年第7期刊載了《元代畫家史杠墓誌跋》，使今人對史杠在元朝內廷的活動有了較為明確的認識。他至少在至元八年（1271年）前已供奉內廷，官知侍儀事，是年，任秘書監少監，至元十三年（1276年）還兼管侍儀公事，後遷提刑按察史，約在至元十四年（1277年），史杠出官任外職。二十九年（1292年）累官湖廣左丞 ❽。史杠「讀書餘暇，弄筆作人物山水、花竹翎毛，咸精到」 ❾。以此看來，史杠似是一位畫藝廣博的文人畫家，但現今傳為史杠畫跡中的文人氣息十分淡薄，如《孔子見老子圖》卷、《犗君降魔圖》軸（圖錄於《中國名畫寶鑒》）中的樹石飽含了明代浙派末流的筆墨……圖錄於《神州大觀》裡《午瑞圖》軸的年款為至正二十五年（1352年），如果這是史杠真本的話，此時他已是百歲有餘了。現存的史杠之圖，多出於明代行家之手。

劉因（1249～1293年）是元初在朝中任職最短的文人畫家，他初名駰，字夢吉，號靜修，容城（今屬河北），因習程朱理學而得名。

❼見《中國美術辭典》，頁63，上海辭書出版社，1987年12月第1版。
❽見俞劍華編《中國美術家人名辭典》，頁150，上海人民美術出版社，1981年12月第1版。
❾同上。

至元十九年（1282年），劉因被薦入元廷，初為承德郎，官至贊善大夫，係太子屬官，在當時是相當受寵幸的，但劉因淡泊於此道，一年後，借母疾為由辭官隱於故里，世祖再召，托病固辭，以課徒講學終了餘生。他著述頗豐，有《靜修集》、《四書集義精要》等書問世。這位元初與許衡、吳澄齊名的理學家還是一位畫論家和鑑賞家。

　　元朝伊始，文人畫家就把討論繪畫的焦點集中在形神關係上，影響了整個元廷的審美取向。劉因是元代第一個提出形神關係的畫家，他在為當時的田景延寫真作序時指明：「夫畫形似可以力求，而意思與天者，必至於形似之極，而後可以會焉。非形似之外，又有所謂意思與天者也。」❷ 他所說的「意思與天者」就是透過客觀對象感知到圖中人物精神的氣質和藝術感染力。他認為只有達到極度的形似，才談得上神似，在文人中，這般極重形似的畫家，僅此一位，在元代後世宮廷畫家的筆墨和畫論中可深刻地感觸到劉因形神觀的潛在作用，他規定了元代宮廷繪畫在形神關係方面的發展趨向。

2.元廷匠師及其佳作

　　和任何朝代一樣，元代匠師們的藝術貢獻主要集中在工筆人物畫上，其畫藝直取金代的宮廷人物畫風，簡潔、淳樸、富有張力，集中凝結在劉貫道的佳作裡。在元代的塑工中，劉元是一位鮮見的擅畫者。

　　劉元，字秉元，寶坻（今屬天津）人，他是元代在朝中供職時間最長的藝術家，自1270年為元世祖塑大護國嚴梵天像起，在宮中侍奉了近半個世紀，從一個道士變成昭文館大學士、直至官正奉大夫、秘書監卿，人稱「劉正奉」。他傑出的塑藝被載入雕塑史中，集中在元代佚名的《元代畫塑記》裡，鄭振鐸先生認為，其壁畫遺作「猶存一二於北方的古寺裡」❷，傳為他唯一的絹上繪畫《夢蘇小圖》卷（絹本設色，縱28.9cm、橫73.4cm，美國辛辛那提美術館藏，圖184），幅上款書「劉元製」依稀可辨，留有鮮明的壁畫風格。該卷的內容是廣布於文人間的傳說故事❷，畫民間傳說 中的司馬槱出遊錢塘，夢見南齊名妓蘇小手持檀板，唱道：「妾本錢塘江山住，花落花開，不記流年度。」歌罷飄逝。畫中的司馬槱伏椅大睡，雲霧中蘇小掩泣出現。畫家

❷元・劉因《靜修先生文集・田景延寫真詩序》，四部叢刊本。
❷鄭振鐸《偉大的藝術傳統圖錄》第八輯（元代說明），上海出版公司，1952年4月出版。
❷同上。

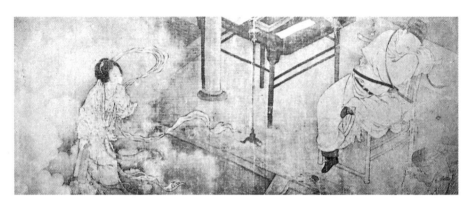

圖184　元　劉元　《夢蘇小圖》卷

的構圖極為別致，取傾斜著的俯視角度，加上渲染雲霧，巧妙地把觀者引入夢中幻境，畫中飄拂著的衣帽帶更增添了淒楚悲涼的氣氛。

　　元代壁畫家好在寺廟一隅精繪一些與雜劇內容有關的畫面，如山西洪洞廣勝寺水神廟明應王殿繪有一些雜劇演員的演出場面，可見元代匠師畫家與雜劇有著密切的關係。《夢蘇小圖》卷的畫風與金代山西繁峙縣岩山寺壁畫一脈相承（圖185），表明金代的行畫在元廷裡仍傳人不絕。

　　元初宮廷畫家中，最富寫實能力的是劉貫道，其字仲賢，中山（今河北定州）人，他擅長畫道釋人物和類似北宋李成、郭熙一路畫風的山水，還兼擅畫花竹、鳥獸。至元十六年（1279年），他因畫《裕宗像》稱旨，補御衣局使❷❸。他的巨幅工筆重彩畫《元世祖出獵圖》軸（絹本設色，縱182.9cm、橫104.1cm，臺北故宮博物院藏，圖186），記述了元世祖冬獵的情形，據南宋・彭大雅《黑韃事略》云：蒙古人「打獵圍場，自九月起至二月止。凡打獵時，常食所獵之物，則少殺羊」，「其俗射獵，凡其主打圍，必會大眾。挑土以為坑，插木以為表，維以毳索，繫以氈羽，猶漢兔罝之智。綿亙一二百里，風飆羽飛，則獸皆驚駭而不敢奔逸，然後蹙圍攢擊焉。」據該圖題文，是圖繪於至元十七年（1280年）二月，幅上的陣容正是上文所述內容的縮影。更重要的是，該圖不僅僅是群體性的肖像畫，而且是作者為元世祖忽必烈及其近臣設計秋冬季節穿用的獵裝，因此，圖中的每一件服裝的樣式、質地、衣飾等均描繪得十分精到和妥貼，特別是畫家在色彩設計上，用色與服裝的固有色相同，增強了服飾效果的直觀性。事實上，這並非是劉貫道的本色風格，美國紐約大都會博物館的《消夏

❷❸元・夏文彥《圖繪寶鑒》卷五。

圖185　金　岩山寺壁畫（局部）

圖186
元　劉貫道　《元世祖
出獵圖》軸

圖》卷（絹本淡色，縱29.3cm、橫71.2cm，圖187）是劉貫道的本意之作。劉貫道成長
於冀中，承傳了北宋、金代的藝術風格，比較金代馬雲卿《維摩演教圖》卷（見本書
圖143）與劉貫道《消夏圖》卷，其線條的硬度、精細、韻律頗為相近。劉貫道在
《消夏圖》卷中展現了文人學士的閑情逸致，而沒有任何服飾設計的意識。畫家借鑒
了五代南唐周文矩《重屏會棋圖》卷（宋摹本，北京故宮博物院藏）的構思，圖中亦
設重屏，屏中屏也繪有山水。人物線條勁挺舒暢，界畫屏榻工致精巧。另一件傳為劉
貫道的《夢蝶圖》卷（絹本設色，縱30cm、橫65cm，美國王己千先生藏，圖188）是
以劉貫道《消夏圖》卷為本的元畫，畫中最早的印璽是明代「晉府之記」，畫家略去
了屏榻，將消夏的文士改繪成躺在石榻上的莊子，並除去了侍女，改成一倚樹書童，
人物衣紋取用蘭葉描，手法較劉貫道飄灑得多。

圖187　元　劉貫道　《消夏圖》卷

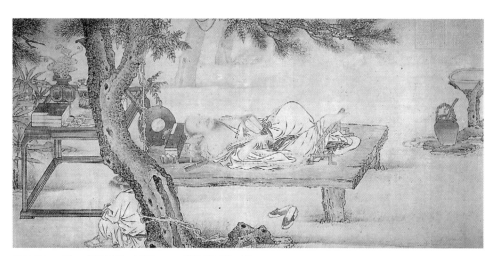

圖188　元　劉貫道（傳）　《夢蝶圖》卷

　　與劉貫道有些關係的元畫可能是《成吉思汗畫像》頁（絹本設色，縱59.4cm、橫47cm，中國歷史博物館藏，圖189），畫中的成吉思汗（1162～1227年）是暮年之像，神情沈穩，充滿了叡智。該圖繪製時期很難在成吉思汗朝（1206～1227年），因為依存於祭祀建築的帝像，只有在蒙古族定居建都之後並達到一定的寫實繪畫能力才能出現。至元元年（1264年）「冬十月，太廟成」，直到1276年，廟內供奉的是列祖列宗的「金牌位」，「十四年（1277年）八月乙丑，詔建太廟於大都」，有一博士者提出「以

圖189
元　佚名　《成吉思汗
畫像》頁

古今廟制圖畫貼說」❷，此後，肖像畫受到重視，劉貫道就是在這樣的背景下畫《裕宗像》稱旨的，因此，劉貫道是有條件、有能力畫元太祖像的。

　　比劉貫道更有可能畫《成吉思汗畫像》頁的是和禮霍孫，「其太祖、太宗、睿宗御容在翰林者，至元十五年（1278年）十一月，命承旨和禮霍孫寫太祖御容。十六年二月，復命寫太上皇御容，與太宗舊御容，俱置翰林院，院官春秋致祭」❷。和禮霍孫在至元五年（1268年）授翰林待制，累遷翰林學士承旨（從一品），十九年（1282年）拜中書右丞相（正二品），二年後，因敗於辯論朝政被罷相，卒後諡文忠。應該說，和禮霍孫是蒙古族中獲得地位最高的官僚畫家，因撰寫畫史的漢族文人不可能注意這位畫行畫的蒙古人，使今人忘卻了此人。以當時他的地位和元帝的詔諭，這件《成吉思汗畫像》頁的作者極可能是和禮霍孫。他不太可能見過成吉思汗的尊容，從造型上看，畫家參照了成吉思汗的孫子忽必烈的形象，只是稍有變化，畫得蒼老而精神矍鑠。

　　《成吉思汗畫像》頁是一幀御容樣稿，專供欽定之用，若妥當，便可放大樣作全身影像，以供祭拜，本幅不見有煙燻之痕，非祭祀之像，藏於臺北故宮博物院的《元

❷《元史》卷七四。
❷《元史》卷七五。

代帝后像》冊之首開《元太祖像》就是以《成吉思汗畫像》頁為本複製的,可以證實,《成吉思汗畫像》頁是最早被元世祖御定了的標準型。該圖的造型風格和表現技法後成為元代後世繪製皇室肖像小樣的範本。

根據小樣繪成的元帝全身影像懸掛於影堂上,文宗天曆年間(1328~1329年)改稱神御殿。多數影堂設在大都佛寺內,如世祖、裕宗帝后影堂在大聖壽萬安寺,仁宗帝后影堂在大承華晉慶寺等,這些影像很可能全毀於攻克大都的朱元璋軍隊之手,迄今不存一件。

(二)高潮期（1287~1320年）

高潮期歷經了世祖朝末和成宗、武宗、仁宗三朝,四帝對繪畫藝術的娛樂性和功利性認識得十分清晰,臨池習字在蒙古皇室中蔚然成風,如世宗孫、武宗父答剌麻八剌(1274~1292年,未即位,廟號順宗)曾作《墨竹圖》,為其女大長公主祥哥剌吉珍藏,據元人袁桷的題詩,順宗的筆墨頗為儒雅❷。武宗海山詔將《圖像孝經》、《烈女傳》與《大字衍義》一併刊行,頒賜臣下❷,仁宗在即位之前就善於利用繪畫的圖形功能來記述農事。至大三年(1310年)九月,趙孟頫奉敕畫河間等路獻的嘉禾,有異畝同穎及一莖數穗者❷,今臺北故宮博物院庋藏的元人《嘉禾圖》軸(紙本設色,縱190.2cm、橫67.9cm,臺北故宮博物院藏,圖190)的作畫背景想必與此相同。比較而言,這個時期宮廷繪畫勢潮的浪峰是仁宗朝(1312~1320年)。「仁宗皇帝臨御之初,方內晏寧,乃興文治,一時賢能才藝之士,悉

圖190　元　佚名　《嘉禾圖》軸

❷袁桷題詩:「濃淡娟娟涼月,低昂淺淺春雲;胸次何須千畝,筆端咫尺平分。」見《式古堂書畫彙考》卷一一,鑒古書社影印本。
❷《元史》卷二四。
❷同上。

置左右」㉙。元仁宗愛育黎拔力八達盡力召回在世祖朝任過職的文人畫家,十分器重世祖朝遺留的文人畫家趙孟頫、溥光、李衎等和工筆畫家何澄、劉元、任仁發等,使他們在離世之前將其藝術才華發揮到了極致。以下按文人畫和藝匠畫分述。

1.文人畫已形成基本面貌

文人畫家的結構在此時發生了一些變化,不少江南文人畫家入朝供奉,繪畫題材以墨竹為主,畫風近似金代王庭筠的筆墨,山水宗法五代董、巨或宋代二米,在工筆畫方面,趙孟頫把宮廷前期師承金代的藝術起點上溯到晉唐。諸家在形神關係上各有偏重,形成了各自寫意程度不同的表現技法,合成元朝第一個相對集中的文人畫家群。

·趙孟頫在朝中的藝術貢獻

元廷繪畫高潮的到來是以趙孟頫入朝任職為標誌的,有關趙孟頫的研究,幾十年來,諸多美術史論家、鑒定家均做了深入詳盡的研究,筆者不再複述。本文要強調的是,趙孟頫入朝,標誌著繼唐代之後,中國畫壇再度達到統一,南北藝術相互交流的密度增大,這是繪畫整體繁盛的必要條件,繼他之後,不少江南畫家接踵入宮仕元;改變了元初畫家均來自華北的單一結構,趙孟頫給元廷繪畫帶來變化是隨著他政治地位的攀升而實現的,他對元廷繪畫的藝術影響可歸納為三個方面,一、藝術風格的典範作用。二、復古的畫學思想。三、舉薦了一些文人畫家入朝並形成了文人畫家圈。

趙孟頫先後入朝三次,寓京的時間累積為近十五年,這三次入朝的藝術活動如下:

第一次:1287〜1292年,其間趙孟頫曾離京赴江南辦案,官至朝列大夫(從四品)。他在第一次入朝有紀年的繪畫活動較少,1287年作《百駿圖》㉚,書仇遠《白駒詩》,並仿其意作《白駒圖》㉛,1291年四月三日,借退朝之暇繪《煉液圖》㉜,是年又繪《洗馬圖》等,「……馬用李龍眠白描法,四蹄仰空,流臥水中,雙瞳點漆,爛然隅目。……」㉝可見趙孟頫在為官之初畫得較多的是鞍馬,這與他在大都的見識有關,這類題材也容易引起蒙古貴族們的興趣,期間趙孟頫對宮中文人畫勢潮的影響是

㉙同 ❹卷一〇。
㉚見任道斌《趙孟頫繫年》,河南人民出版社,1984年第1版。
㉛同上。
㉜同上。
㉝清·吳升《大觀錄》卷一六,武進李氏聖譯廔鉛印本。

潛在的，他的地位和聲望有待於提高。

第二次：1295年，趙孟頫在京數月，修《世祖實錄》，未任職，不見有藝術活動的記載。

第三次：1310～1319年，官至翰林學士承旨（從一品），這一次，他幾乎度過了整個仁宗朝（1312～1320年），仁宗朝的藝術高潮與趙孟頫的創作高峰期緊密相聯。趙孟頫在此時的繪畫活動極為活躍，1311年7月，繪《雙馬圖》、《五湖溪隱圖》，1312年作《秋郊飲馬圖》卷（北京故宮博物院藏），1313年臨五代周文矩《羲獻像》，11月再繪《秋郊飲馬圖》，1314年作《雙馬圖》、《溪山仙館圖》、《陶潛軼事圖》、《天馬圖》，1315年繪《圓光圖》，1316年作《落花游魚圖》、《老子像》、《阿彌陀佛像》，1317年繪《觀音像》、《采蓮圖》、《松下聽琴圖》、《泥丸像》，1318年作《張公藝九世同居圖》、《江山行旅圖》、《士馬圖》等，1319年繪《陶靖節像》等 ❸❹，此外，《秀石疏林圖》卷（北京故宮博物院藏）等無年款的趙氏真跡極可能是繪於仁宗朝。

以上僅僅可知趙孟頫此時之作的一部分，但足以表明在這個時期裡，趙孟頫充分地施展了擅長多種畫科的才華，如山水、鞍馬、人物、肖像、道釋、墨竹等，他的畫藝呈現出三大趨向，一、文同、蘇軾一路的水墨意筆，二、李公麟一路的白描，三、趙孟頫自創的文人意筆加重彩。

研究趙孟頫在宮中的藝術影響須甄別出他在宮中繪製的作品，《秋郊飲馬圖》卷（絹本設色，縱23.6cm、橫59cm，北京故宮博物院藏，圖191）是現存趙孟頫在內廷任職期唯一有年款並一直留在宮裡的畫跡，款書「皇慶元年（1312年）十一月，子昂」。是圖畫一唐裝圉官在池畔牧馬，以大青綠作草坡林木，使著紅衣袍的圉官顯得格外突出。畫風承唐人的青綠畫法，色彩沈穩穠麗，樹石筆法渾厚灑脫，乾筆和青綠分別屬文人和藝匠的作畫技巧，趙孟頫巧妙地將兩者熔於一爐，既有唐人風範，又不失文人雅韻，他的《浴馬圖》卷（北京故宮博物院藏）等亦係此類畫風。這種畫法早在北宋李公麟的《臨韋偃牧放圖》卷（北京故宮博物院藏）中已初露端倪。

趙孟頫在朝中屢作枯木竹石類圖，那件題有著名詩篇「石如飛白木如籀」的《秀石疏林圖》卷（紙本墨筆，縱27.5cm、橫62.8cm，北京故宮博物院藏，圖192）雖只有名款「子昂」二字，不能確信繪於宮內，但拖尾有柯九思、危素、王行、盧充賴等元代中、後期宮中官宦的題文，是圖必展觀在他們中間，因此，它的繪製時間有較大的

可能是趙孟頫在大都的任上，是圖畫枯木竹石，得宋代蘇軾、金代王庭筠筆韻，更寫自家胸中逸氣，用筆恰如繪者所云皆從書法脫出，中鋒、側鋒和飛白等用筆極富節奏變化和質感。後紙有趙孟頫自題詩：「石如飛白木如籀，⋯⋯」成為後世書畫同理、同源論的最好例證。

趙孟頫的畫論從理論上深化了元代繪畫的藝術追求，他提出的「作畫貴有古意」的創作宗旨首先是出於順應元初北方畫壇的審美取向，來自華北的畫家們秉承北宋和金代的藝術成就，趙孟頫由此而一直上溯到東晉和唐人的筆意，否定了南宋院體之首李唐「落筆老蒼」而「乏古意」❸❺的畫風。他認為：「作畫貴有古意，若無古意，雖

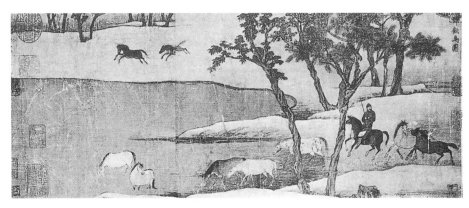

圖191　元　趙孟頫　《秋郊飲馬圖》卷

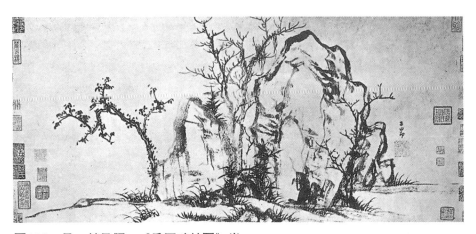

圖192　元　趙孟頫　《秀石疏林圖》卷

❸❺明・朱存理《鐵網珊瑚》。

工無益。今人但知用筆纖細，敷色濃艷，便自謂能手，殊不知古意即虧，百病橫生，豈可觀也！吾所作畫，似乎簡單，然識者知其近古，故以為佳。此可為知者道，不為不知者說。」❸事實上，他是借古開今，強調「畫人物以得其性情為妙」，末尾一句道出了「知者」（即文人畫家）與「不知者」（即南宋院體畫家）的根本區別。他畫山水亦重師法造化，曾感觸頗深地賦詩道：「久知圖畫非兒戲，到處雲山是我師。」在畫枯木竹石時，將書法和繪畫有機地結合起來，揭示了書畫用筆的內在聯繫：「石如飛白木如籀，寫竹還於八法通，若也有人能會此，方知書畫本來同。子昂重題。」❸趙孟頫的「古意論」和「書畫本來同」論導引了元廷畫壇和江南文人畫的發展趨向。

·由趙孟頫舉薦入朝的畫家

趙孟頫影響元廷繪畫的另一種方式是以他的審美要求擇取一些擅長書畫的僧、儒入朝，加強了朝中文人畫活動的實力，受此恩惠的先後有溥光、朱德潤等人。

釋溥光，字玄暉，號雪庵，俗姓李，大同（今屬山西）人。他長於詩、書、畫，其詩沖淡粹美，其書長於真、行、草，尤工大字，其畫精於佛教人物和山水，溥光上承金末女真貴族文人畫家完顏璹的畫藝。他入朝的機遇十分偶然，相傳是趙孟頫路經一酒肆，見簾上書有溥光的大字，氣度不凡，趙驚嘆不已，謂當世書無我逮者，而此書乃過我，隨即薦於朝中 ❸。按溥光在至元三十一年（1294年）曾書《佛說八大人覺經》卷❸，應是十三世紀末的畫家，當在趙孟頫第一次入宮時受薦入朝，此時溥光已步入中老年。元世祖忽必烈亦十分賞識此僧，賜號玄悟大師，特封昭文館大學士，溥光題寫了禁中的許多牌扁。遺憾的是，溥光已無一件真跡存世，僅有明人的仿製之作。

趙孟頫第三次在內廷供職時，引薦的最有才藝的文人畫家是朱德潤（1294～1365年），字澤民，號睢陽散人，祖籍睢陽（今河南商丘），後居昆山（今屬江蘇），他在二十五歲時（1318年）遊歷京師，經趙孟頫舉薦，仁宗在玉德殿召見了朱德潤，「命為應奉翰林文字、同知制誥、兼國史院編修官」❹。

元英宗至治二年（1322年）是朱德潤在宮中的創作高峰，他與在大都的高麗上層貴族過從甚密，可為研究中朝文化交流者所重。是年，瀋王（高麗國王）暫寓大都，

❸明·張醜《清河書畫舫》。
❸見徐邦達編《中國繪畫史圖錄》上，上海人民美術出版社，1981年11月第1版。
❸見俞劍華編《中國美術家人名詞典》，頁1205，上海人民美術出版社，1981年12月第1版。
❸同上。
❹元·周伯琦《有元儒學提舉朱府君墓誌銘》，刊於朱德潤《存復齋文集》附錄，四部叢刊續編本。

朱德潤與他同坐講帷，並為之作《山水》，從王逢《梧溪集》卷四《題朱澤民提學「山水」》云：「天機復得畫肯綮，不但怪怪還奇奇。大山高寒並王屋，細路縈紆入斜谷。……」可知其畫意深邃。約在1321年，三韓相國朴公兩次來朱德潤寓所求其山水圖，朱氏因外差未成圖，待次年春日，朱德潤返京時，朴公離世，朱德潤仍守信泣作《龜山圖》贈之。這年二月是元英宗登基的周年（1322年），英宗獵於柳林，駐壽安山，朱德潤奉旨以水墨作《雪獵圖》，並作萬言序《雪獵賦》呈上，英宗奇之。朱德潤在大都期間，曾北遊居庸關，作「畫筆記行稿」❹。

　　但是，朱德潤疏放粗豪的個性忍受不了泥金書寫梵文佛經之苦，大約在1322年底或次年，辭去鎮東行中書省儒學提舉（五品）之職，買舟南下返回昆山。

　　朱德潤在元廷短暫的藝術活動沒有留下真跡，但北方的山川、樹石給他留下深刻的印象，抑或是在這個時期，使他有更多的機會接觸到來自金國遺存的北宋李、郭的佳跡，從他晚年的代表作《林下鳴琴圖》軸、《秀野軒圖》卷（七十一歲作，均藏於北京故宮博物院）來看，他把本屬於北宋李、郭等行家的畫風演化成文人疏秀縱逸的筆墨，並在江南與唐棣、曹知白等共同形成了這一路山水風格。

　　江南文人入朝為官者有柳貫（1270～1342年），1341年官至翰林待制，此外還有袁桷（1266～1327年）。大德（1297～1307年）初被薦為翰林國史院檢閱官，楊載（1271～1323年），延祐（1314～1320年）進士，這一批文人入朝，在一定程度上受到趙孟頫的潛在影響，趙孟頫在朝中獲得的名祿成了江南文人入宮的驅動力，他們雖然沒有直接從事文人畫的創作，但都是宮中文人畫的欣賞者和推動者。

·李衎父子的文人畫

　　在元代畫家中，父子相繼供奉內廷者不在少數，如趙孟頫父子、任仁發父子、高克恭父子等，但李衎父子是同時侍奉元廷的文人畫家，皆擅長於畫竹，比較之下，李衎之跡尚欠文人意趣，而其子李士行則徹底實現了李家繪畫的文人化。

　　李衎（1245～1320年），字仲賓，號息齋道人，薊丘（今北京）人，李衎先後有三次仕奉內廷，他少孤貧，世祖朝在掌管禮樂、祭祖的太常寺任將仕佐郎太常太祝兼奉禮郎，至元十九年（1282年）赴江浙外任，至元二十八年至元貞元年（1291～1295年），再度在朝中任職，常有遠途外差，如至元三十一年，李衎以禮部侍郎之職奉成宗之諭出使交趾（今越南北部）。元貞二年（1296年），李衎請補外，「時天下無事，

❹元·朱德潤《存復齋續集》，涵芬樓秘笈本。

年穀豐穰，法制寬簡，士大夫亦多樂外官」⓫。一時間，成宗朝初年的宮中文人畫家短少了許多，皇慶元年（1312年），仁宗在潛邸時，已久聞李衎之名，皇慶元年（1312年）八月，召李衎入宮，曰：「『仲賓舊人，宣力有年，不可令去禁近。』超拜集賢大學士、榮祿大夫（從一品）。」⓭卒後追封薊國公，謚「文簡」。李衎性情溫厚，人不見其喜慍，在藝術上，轉換成平淡恬靜的繪畫風格。

平靜而通達的仕宦生活使他有興致潛心於畫，李衎畫竹有兩法，一為雙勾填綠，得五代李頗之藝，二為水墨寫竹，「始學王澹遊（即金代王庭筠），後學文湖州（即北宋文同）」⓮。他更注重從造化中獲益，「東南山川林藪，遊涉殆盡」⓯尤其是他藉出使安南之際，詳察細辨各類竹子的生性和姿態。李衎畫竹好取全景，多以雪、雨等自然氣候的變化來渲染氣氛，襯托出竹子堅韌剛直的個性。如他的《沐雨圖》軸（北京故宮博物院藏），用雙勾填汁綠法，傾斜的竹杆和紛紛下垂的竹葉似乎可見下滴的雨珠，反映李衎對寫實所持的嚴謹態度。現可推斷為李衎最接近朝中藝術風尚的是《墨竹新篁圖》軸（絹本墨筆，縱131.5cm、橫89.7cm，北京故宮博物院藏，圖193），

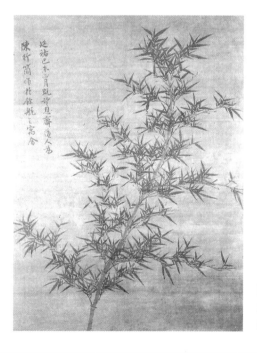

圖193
元 李衎 《墨竹新篁圖》
軸

⓫同 ❹卷一〇。
⓭同 ❹卷一〇。
⓮元・夏文彥《圖繪寶鑒》卷五。
⓯元・李衎《竹譜・自序》，畫論叢刊本，頁823，上海人民美術出版社，1960年2月第1版。

款署「延祐己未（1319年）正月既望，息齋道人為陳行簡作於餘杭之寓舍」。由此可知，李衎至少在1318年離京南下，畫家以淡墨畫竿、濃墨寫葉，筆筆向上，活脫脫地表現出新篁鮮嫩清新的形象。

李衎著有畫竹專論《竹譜》，將他的寫實觀念按作畫順序依次集中在「位置」、「描墨」、「承染」、「設色」、「籠套」五個步驟中，如「描墨」一段，他力求把抓住竹子的神韻與其形態交融在一筆之中；用筆「須要圓勁快利，仍不可太速，速則失勢。亦不可太緩，緩則癡濁。復不可太肥，肥則俗惡。又不可太瘦，瘦則枯弱。……」⓴體現了畫家近乎苛嚴的寫實手法，他講求規矩、注重程式，以此作為「成竹在胸」的基礎，他對竹的枝、竿、葉認識的細微、精準程度幾乎達到了無以復加的地步，這不能不說是來自劉因「形似之極」論的影響。

李士行（1283～1328年），字遵道。當李衎入仁宗朝後，仁宗的近臣「以君名薦，令人召之。君以所畫《大明宮圖》入見，上嘉其能，命中書與五品官，偕集賢侍讀商公琦同在近列」⓴。看來，他是摸準了仁宗的審美好尚。但是，他入宮後，卻未再作界畫，潛心於描繪枯木竹石，順沿著李衎水墨寫竹一路的脈絡發展。在內廷時，李士行曾與商琦合繪《竹樹圖》，被時人稱頌道：「……更得二君同一幅，千金酬價尚嫌輕。」⓴他的畫藝較其父廣泛些，除了長於界畫外，還擅畫山水，今可見於他的《墨筆山水圖》軸（北京故宮博物院藏），此圖係李士行離宮後繪於廣陵（今江蘇揚州），畫風有五代董、巨遺法。延祐末年，李衎歸老維揚，李士行隨其父南下任地方官。李士行的畫跡多不署名款，今僅在海外的藏品中，見有兩件年款為泰定三年（1326年）的李士行極晚之作。

・「湖州竹派」的傳人李倜

李倜（1260左右～1338年左右，詳考見附二），字士弘，號員嶠真逸，河東（今山西太原）人，他出身於官宦之家，至大德元年（1297年），自集賢侍讀學士（從二品），次年，以此職出守清江（今屬江西），「晚還朝廷，爵為壽俊」⓴，約在惠宗朝初，官至鹽運使（正三品）、階中奉大夫（從二品），在元代漢族畫家中，獲此殊位，實屬不易。

李倜雅好與山林之士結交，在鎮守清江時，被譽為「清江七逸」之一，在宮中與

⓴同上，《竹譜・畫竹譜》。
⓴元・蘇天爵《滋溪文集》卷一九《李遵道墓誌銘》，適園叢書本。
⓴元・張雨《貞居先生詩集》卷六，武林往哲遺著本。
⓴元・柳貫《柳待制文集》卷八，四部叢刊本。

趙孟頫友善。李衎以書畫名世，其師法王羲之的書體與趙孟頫、鮮于樞齊名，山水取法王維，墨竹專宗文同。李衎一生練藝勤勉，當他大德初年在宮中任職時，適逢劉敏中在朝中任翰林直學士兼國子祭酒，目睹李衎「述擬臨摹無寒暑晨夜，其得意往往臻妙」❺⓪。

現存著錄李衎繪畫的內容僅有兩種，其一是水墨風竹，其二是仿王維的雪景山水，其真本已化作煙雲。今刊印在《宋元明清名畫大觀》的李衎《清風高節圖》卷遠出元人畦徑，係清初文人之跡。

·高克恭在朝中的藝術貢獻

高克恭（1248～1310年）在宮中的繪畫創作強化了文人畫在少數民族官宦中的影響，高克恭的祖先為西域人，後占籍大同（今屬山西），一作大都人，其字彥敬，號房山。他在朝中較長時間的任職有兩次，第一次是至元十二年到二十五年（1275～1288年），官至監察御史，第二次是大德四年至至大三年（1300～1310年），官至刑部尚書（正三品），他的官階雖不及趙孟頫，但他的色目人血統使他深得重用，長期供職於政法、監察機構裡。

元代張羽（1323～1385年）在《臨房山小幅感而作》中云：「近代丹青誰最豪，南有趙魏北有高。」❺❶這表明趙孟頫、高克恭的藝術在步入成熟期時，各居南北，進一步說，高克恭是在1300～1310年間進入他的繪畫高峰期，就在他去世的這一年，趙孟頫第三次入宮，取代了高克恭的藝術地位，高克恭在朝中的藝術活動，為趙孟頫的文人畫藝術再次植根於宮內舖墊了豐厚的土壤。

近年，有一說認為高克恭是在外調江南任職時開始作畫的 ❺❷，即至元二十六年（1289年），高克恭「使江淮省，考覈簿書」❺❸。在此之前的至元二十四、五年間，趙孟頫有一半時間在朝中任職（官訓奉大夫、兵部郎中），趙、高兩人是有條件進行交往的，高克恭在江南任上開始作畫，是否與趙孟頫在宮中的潛在影響有關，只能憑推測了。

時隔十年，兩人同在江南供職，高氏官江南行臺治書侍御史，趙氏任行浙江等處儒學提舉，他們相遇時，很可能已是故交了，這期間高克恭為龔璛（1266～1331年）作《墨竹坡石圖》軸（北京故宮博物院藏），畫中還留有師承金代王庭筠的意韻，幅

❺⓪元·劉敏中《中庵集》卷一六，北京圖書館藏清抄本。
❺❶元·張羽《靜居集》卷三，四部叢刊三編本。
❺❷張露《高克恭簡論》，《美術研究》1988年第2期。
❺❸元·鄧文原《巴西文集·故太中大夫刑部尚書高公行狀》，中國科學院圖書館藏清抄本。

上有趙孟頫題詩。江南山川風物和諸才賢的畫藝滋養了高克恭學仿五代董、巨和宋代米氏雲山一路的畫風，如他為正在江南任職的李衎繪成仿董、巨、米家的《春山晴雨圖》軸（絹本墨筆，縱125.1cm、橫99.7cm，臺北故宮博物院藏，圖194），李衎的題款為「大德己亥（1299年）夏四月」，是年，高克恭再度入京為官，十年後，他的山水畫已深受朝中李衎、鄧文原、虞集等名宦的賞愛，從李衎題在高克恭《雲橫秀嶺圖》卷上的年款看，該圖作於「至大乙酉（1309年）夏六月」之前或當時，剛回大都任職的李衎和高氏均同在內廷。《雲橫秀嶺圖》軸（絹本墨筆，縱182.3cm、橫106.7cm，臺北故宮博物院藏，圖195）被李衎稱為「有筆有墨者」。該圖可謂是高克恭的絕筆，也是元廷文人山水的典型之作。該圖的筆墨取自董、巨和米家，構圖取用宋末金初之式，極似宋金之交的佚名之作《岷山晴雪圖》軸和《溪山暮雪圖》軸（均藏於臺北故宮博物院，見本書圖116、117）。高克恭在南、北兩地的生活經歷，使他有條件綜合兩地的山水畫藝，甚至混合了南北兩地不同的地貌、地質特徵，如該圖以董、巨和二

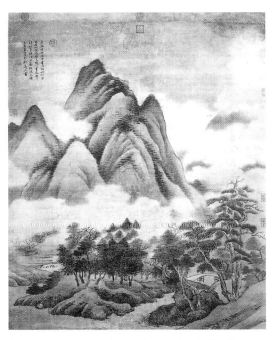

圖194　元　高克恭　《春山晴雨圖》軸

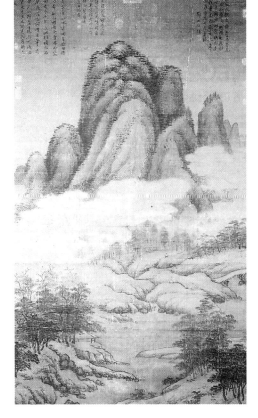

圖195　元　高克恭
《雲橫秀嶺圖》軸

米畫江南土質山的手法（礬石、米點）描繪了北方陡峭的高峰巨嶂。

高克恭有兩件同款同名同圖的山水畫《春雲曉靄圖》軸，款識皆為：「歲在庚子（編按：1300年）九月廿日為伯圭畫春雲曉靄圖　房山道人」。下鈐「高彥敬印」一方。時值高克恭再次入朝為官之初。

其一藏於北京故宮博物院（以下簡稱北京故宮本，紙本設色，縱138.1cm、橫58.5cm，圖196），其二藏於臺北故宮博物院（以下簡稱臺北故宮本，紙本設色，縱139.5cm、橫58cm，圖197），比較兩圖，不僅尺幅相近，而且一草一木皆同出一轍。

圖196　元　高克恭　《春雲曉靄圖》軸（北京故宮本）

圖197　元　高克恭　《春雲曉靄圖》軸（臺北故宮本）

繪製是圖，頗費時日，高克恭不可能在一日之內繪成兩圖，細查並比較兩圖的書跡和畫風略有差異，北京故宮本趨於沈厚凝重些，臺北故宮本偏向輕細柔弱，畫家畫藝的高下往往在細微之處顯露出本色，如北京故宮本的山腰流雲畫得頗為生動，從山體過渡到浮雲的筆墨十分自然妥貼，臺北故宮本中的此景則畫的過於充塞緊迫，畫家失之於筆墨和經營位置，此時的高克恭，畫藝正值爐火純青之時，不可能出現這種敗筆。另外，北京故宮本中的橋墩不完整，顯然被裁去少許，臺北故宮本則照貓畫虎，亦呈殘缺狀。

　　北京故宮藏本有數處殘破，經修復、補繪後，大體反映了高克恭中晚年時期畫藝成熟的面貌，款書與畫跡相合，幅上的元代朱澤民、俞和、蘇昌齡等人的鑒藏印均可信，只是受畫人蔣伯圭失載，不知為何人。

　　綜上所述，臺北故宮本極可能是北京故宮本的摹本，摹者借助紙的透光度將母本的構圖定位在摹本上，據其最早出現不同的收藏印，臺北故宮本至少約摹於元末以後。筆者對這一懸案的認識還有待於諸方家的驗證。

　　舊作元代楊維禎的《仿米氏雲山圖》軸（紙本墨筆，縱57cm、橫35.3cm，臺北故宮博物院藏，圖198）近年已被臺灣鑒定界改為元代佚名之作，該圖的造型和布局極似高克恭的山水程式，筆墨較高克恭簡潔明朗，有元末明初江南文人

圖198
元　佚名　《仿米氏雲山圖》軸

畫家的墨韻，不妨說是高克恭當年在江南長達十年的繪畫創作留下的藝術影響。

和朝中的文人畫家一樣，高克恭也在努力把握形神之間的關係，具體表現在墨竹的描繪手法上，高克恭自覺已得形神，曰：「子昂寫竹，神而不似，仲賓寫竹，似而不神，其神而似者，吾之兩此君也。」可知趙孟頫的墨竹趨於放逸，而李衎畫竹拘泥於形似，高克恭兼取兩者的手法而得其形神，李衎之子李士行、柯九思等皆刻意於此道，但論其墨竹的神彩風韻，卻不及在野的文人畫家倪瓚、吳鎮的筆墨。

2.以形取勝的工筆畫和界畫

元代盛期的工筆畫出於文人和藝匠之手，大都取自唐人精工富麗的筆情，較多地匯集在人馬、肖像等畫科中，如任仁發、李肖岩等，在精準地表現客觀對象的生理特徵方面頗有獨到之處，但過於雷同的神情使之失色不少，為滿足帝室對漢族建築、舟船的興趣，王振朋以其工整精準的線條深深感染了欣賞者。山水畫家商琦在山水畫技法上的嘗試，融合了文人意筆和青綠設色的風格。

・融利家畫與行家畫為一體的商琦

商琦是元廷集藝匠與官宦為一身的名匠，其字德符，號壽岩，曹州濟陰（今山東荷澤）人，世祖朝名宦商挺第五子。據《元史》卷一五九有關商琦的記載：「大德八年（1304年），成宗召備宿衛，仁宗在東宮，奏授集賢直學士。……皇慶元年（1312年），授集賢侍講學士。延祐四年（1317年），升侍讀官，通奉大夫，賜鈔二萬五千貫，泰定元年（1324年），遷秘書卿，病歸，卒。」

商琦知遇於仁宗朝，又連續享譽於英宗、泰定帝兩朝，他「以世家高材，遊藝筆墨，偏妙山水，尤被眷遇」[54]。他還擅作古木竹石，曾與李衎同繪《竹樹圖》。從諸家的題畫詩文來看，商琦的山水畫以青綠畫法居多 [55]，間或也畫一些金碧山水。他的山水畫才藝是緊緊與宮廷、王府和寺觀的壁畫緊密相聯的，如：他曾在元宮嘉熙殿、晉王也先鐵木兒（即後來的泰定帝）府和太乙崇福宮等地恭繪壁畫多舖，元代張雨作《嘉禧殿山水》歌所云，該殿壁畫是商琦在出使四川之後的紀遊山水 [56]，《眉山春曉》壁畫也是如此 [57]，不妨說，商琦的山水取景來自北方和西蜀。

[54]元・虞集《道原學古錄》卷一〇，四部叢刊本。
[55]如趙孟頫在《松雪齋文集》卷三的《題商德符學士〈桃源春曉圖〉》云：「大山崒嵂摩青天，小山平遠通雲煙；商侯胸中有丘壑，信手落筆分清研。……」
[56]元・張雨《貞居先生詩集補遺》卷上《嘉禧殿山水圖歌》，武林往哲遺著本。
[57]元・朱晞顏《瓢泉吟稿》卷一，四庫珍本叢書本。

　　《春山圖》卷（絹本水墨淡色，縱39.6cm、橫214.5cm，北京故宮博物院藏，圖199）是商琦唯一存世的山水真品。該圖描繪了北方太行山餘脈的石質群峰，留有北宋李成、郭熙一路的畫韻，該卷的構圖承襲了金代山水畫構圖的一般特點，以長卷的形式橫向展開北方的山水全景。有意味的是，畫家將水墨與小青綠十分融洽地結為一體，透露出一些儒雅的文人氣息。這種手法的出現，與他們耳濡目染趙孟頫的審美意識有一定的內在聯繫。

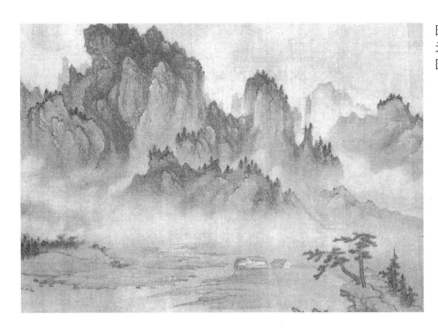

圖199
元　商琦　《春山圖》（局部）

・任仁發父子的寫實繪畫

　　元代的水利學家長於繪事並非鮮例，早在至元元年（1264年）五月，元世祖就詔遣當時的水利學家郭守敬等巡視被征服的西夏河渠，繪成圖形呈上 ❺❽，可知郭守敬或他的同僚們有繪圖之才。任仁發在這方面的才藝則更加出眾。

　　任仁發（1254～1327年），字子明，號月山，松江（今屬上海）人，他在朝中任職的歷史不為畫史所重，但這一時期的經歷恰恰使他的畫藝走向成熟。大德七年（1303年）後，任仁發以其卓越的治水才能為成宗看重，進都水監丞，至大二年（1308年），遷中尚院判官，中尚院是經管內府陳設帳房、帘幕、車輿、雨衣之事，這期間他因治理大都通惠河有功，升都水監少監，直到延祐三年（1316年）出知崇明。

❺❽《元史》卷五。

泰定四年（1327年），任仁發以中憲大夫（正四品）、浙東道宣慰使司副使致仕。綜上所述，任仁發在大都任職期共約十三年，其中還包括了他的外差時間。不可否認，任仁發在大都的閱歷使他的人馬畫風格老到了許多。比較他繪於二十七歲時的極年之作《出圉圖》卷和繪於大都任上的《張果老見明皇圖》卷、《二馬圖》卷（均藏於北京故宮博物院），後兩幅的線條行筆要老健沈穩得多，前一幅繪於至元十七年（1280年），畫家當時正閑居故里，後兩幅的拖尾分別有康里巙巙、危素和柯九思等朝中官宦的跋文，極可能是任氏繪於大都任上。特別是他筆下的《二馬圖》卷，有感於目睹了朝中腐敗貪婪的官吏們是怎樣中飽私囊的行徑，畫家各繪一肥馬和一瘦馬，並在自題中，諷諫了「肥一己而瘠萬民」的貪官，謳歌了「瘠一身而肥一國」的廉臣。表現手法精細規整，頗為傳神：肥馬一身膘肉，驕橫縱恣，瘦馬一身瘠骨，俯首勤勉，作者不是以簡單化的符號來寓示其意，而是以擬人化的傳神技巧來褒善貶惡，使觀者見馬如見人（圖200）。

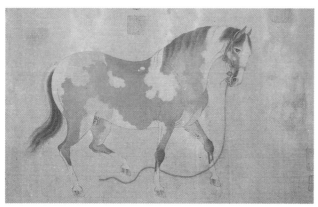

200a　肥馬

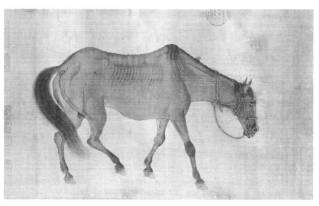

200b　瘦馬

圖200　元　任仁發　《二馬圖》卷

　　任仁發在任都水監少監時曾作《職貢圖》，畫突厥、奚等民族向元廷進獻名物的
情形，王逢在《梧溪集》卷一稱該圖中的人物「尊貴卑賤各爾殊，經營意匠窮錙
銖」。他的這類佳作，後來成為任氏家族的範本。

　　任賢才係任仁發子，初為秘書監辨驗書畫直長（正八品），延祐三年（1316年）
升任秘書郎（正七品）❺❾。任仁發有三子，賢才可能係長子，次子賢能，三子賢佐，
字子良，據《歷代畫史匯傳》卷三九引《明畫畫史》曰：「任子昭，仁發子，人馬克
紹父藝。」香港鄭德坤先生藏有《奔馬圖》頁，繪一匹花馬在奔馳中嘶鳴（紙本墨
筆，縱21cm、橫30.5cm，圖201），上有作者自署，「至正八年（1347年）任子昭」下
鈐印「任子昭」（硃文），收藏印有二，一破損，另一為清代張廷玉（1672～1755年）

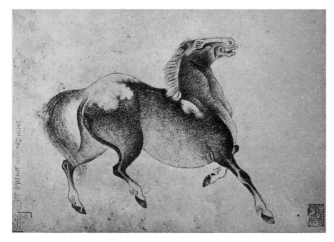

圖201　元　任賢才　《奔馬圖》頁

印；「傳經堂鑒賞」（白文）。據洪再新先生刊於《新美術》1997年第3期的考證文章
《元季蒙古道士張彥輔〈棘竹幽禽圖〉研究》，認為任子昭即仕仁發的次子仕賢能，他
約在大德末年（1307年）入京，時年二十出頭，此後，至皇慶年間（1312～1313年），
任賢能入覲進畫，被賜金段旨酒，在元廷享有畫名。該圖的畫法秉承家學。線條柔
細，造型圓渾，甚得唐人遺韻，與其弟賢佐相比，畫風相近，在馬匹的結構和肌理上
兼得金代人馬畫的簡勁明朗之風。由此推測，他在供奉內廷時，有機緣接觸到金代人
馬畫，這是長期生活在江南的任賢佐所缺乏的。

❺❾元・王士點等《秘書監志》卷一〇，廣倉學宭叢書本。

・王振朋與元代界畫

自元以來，絕大多數美術史家將王振朋誤作「王振鵬」，都忽略了王振朋在《伯牙鼓琴圖》卷上的小楷名款：「王振朋」。另外，臺北故宮博物院藏的王振朋《龍池競渡圖》卷（摹本）後王振朋的長題名款也是「王振朋」，當今對王振朋的認識，可見一斑，王振朋成了美術史籍必述而欠研究的名師。

王振朋，字朋梅（見附一），其先祖為會稽（今浙江紹興）人，自其父起，占籍永嘉（今浙江溫州）。據虞集《道園學古錄》卷一九《王知州墓志銘》，王氏世系為：

王振朋的籍貫值得深思，永嘉一帶在元朝以前，除了在南宋寧宗朝開禧年間（1205～1207年），出了一位曾在黃岩寓居過的水墨畫家湯正仲以外，從未出現過知名畫家，這裡畢竟遠離當時的文化中心臨安（今浙江杭州）。入元以後，在永嘉周圍，畫家輩出，除了王振朋以外，還有周朗、陶復初、陳立春、柯九思等，這必定是浙南沿海一帶獲得了萌生畫家的特殊條件，這個突發性的機遇很可能出現在南宋景炎元年（1276年），臨安陷落於蒙騎鐵蹄之下，南宋大臣張世傑、陸秀夫、陳宜中等率領從臨安逃脫出的各類宮中侍從，南逃到永嘉奉益王趙昰為天下兵馬都元帥，五月，趙昰在福州繼位，是為端宗，兩年後因端宗夭亡，衛王昺立，在他們向廣東崖山逃遁途中的溫州、福州、番禺等地出現隨員止步的現象是極其自然的，這裡面必定會有南宋的御用畫家，在此以傳藝課徒為生，這一事實已被聶崇正先生所證實 ❻。那麼，從未誕生

過畫家的永嘉出現了王振朋等名師也就不足為怪了。

皇慶年間（1312～1313年），年約二十出頭的王振朋使人「莫不見知」❻，他憑藉畫藝，在延祐年間（1314～1318年）初，向仁宗呈獻界畫《大明宮圖》，後又獻《大安閣圖》，後者更是取悅了仁宗，圖中的大安閣是元世祖在開平（今內蒙正藍旗東五一牧場）為藩時，取北宋汴京熙春閣材建大安閣，落成後以此為上都。王振朋深深揣摩到仁宗的喜好，藉繪此圖巧妙地頌揚了仁宗先祖的功績，當即得官七品，「稍遷秘書監典簿，得一徧觀古圖書，其識更進，蓋仁宗意也。累官數遷，遂佩金符，拜千戶，總海運於江陰、常熟之間焉」❻。王振朋在入直秘書監時，有機會賞閱和臨摹歷代先賢的名畫，他主擅界畫，兼擅畫人物故事。

王振朋的真跡首推《伯牙鼓琴圖》卷（絹本墨筆，縱31.4cm、橫92cm，北京故宮博物院藏，圖202），幅上不僅有王振朋的名款，而且鈐有他的私印「賜孤雲處士章」，標誌著是圖繪於受知仁宗之後，作於大內，該圖被皇姊大長公主珍藏，鈐有「皇姊圖書」（半印）。是圖畫春秋琴師伯牙為知音鍾子期彈琴，全幅沈浸在悠揚的琴聲中，伯牙焚香撥弦，鍾子期垂目傾聽，蹺起的腳似乎在打著節拍，深入地刻劃了人物內心的音樂世界。王振朋的白描線條以蘭葉描為主，運轉圓活舒暢，結構明晰，絲絲入扣，鬚髮和衣紋上略染淡墨，層次豐富。

王振朋最負盛名的是界畫《金明池奪標圖》卷（又作《錦標圖》、《奪標圖》等），袁桷曾奉大長公主之命作跋：「……今聞王君以墨為濃淡高下，是殆以筆為尺也。……」❻可知王振朋的界畫優於造船的營造圖，充滿了藝術的靈性。雖真本已佚，但摹本甚多，在北京故宮博物院、紐約大都會博物館、日本東京私家和美國一私家分別藏有一本，臺北故宮博物院藏有三本，即《龍池競渡圖》卷、《寶津競渡圖》卷和《龍舟圖》卷，均是以龍舟競渡為內容的界畫，其中的《龍舟圖》卷鈐有明內府點收元廷書畫的「司印」（半印），可以確信該卷至少摹於元末。可知王振朋的畫本在元、明內府得譽頗高，引起眾多擅畫者紛紛追仿，美國學者高居翰先生在《古畫索引》中將紐約大都會的藏本《金明池奪標圖》卷作為最可靠的母本，可備一說。

以北京故宮博物院的藏本《龍舟奪標圖》卷（絹本墨筆，縱25cm、橫114.6cm，圖203）為例，該圖的母本（即王振朋之作）根據當時的圖像、文獻資料再現了北宋

❻元・虞集《道原學古錄》卷一〇。
❻元・虞集《道原學古錄》卷一〇，四部叢刊本。
❻元・袁桷《清容居士集》卷四五，四部叢刊本。

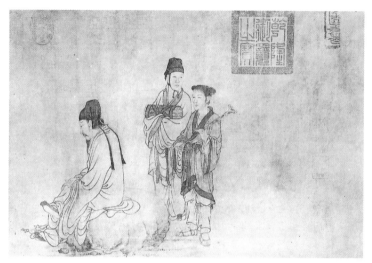

202a 前半段

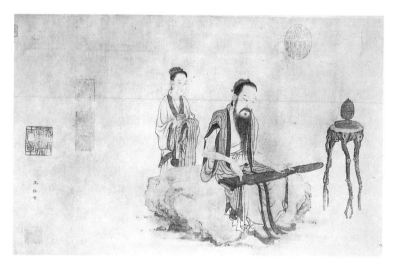

202b 後半段

圖202 元 王振朋 《伯牙鼓琴圖》卷

崇寧年間（1102～1106年）三月三日宋室在金明池舉辦龍舟競渡的盛況，使無此風俗
的蒙古貴族見了無不驚嘆。王振朋在首尾畫了兩個賽場，御用龍舟在卷首觀賞競賽，
卷尾，四舟奪標而歸，爭相登岸。岸上樓臺相疊，樓下有百官侍立，大約是恭候宋徽
宗趙佶幸臨。畫中還描繪了一些水上雜技，如水鞦韆，可謂是我國歷史上最早的跳水
運動，又如船頭倒立，還有划鰍魚船，划者的平衡技巧極為嫻熟。這些節目在南宋孟

203a　之一，卷首

203b　之二，卷中

203c　之三，卷尾

圖203　元　佚名　《龍舟奪標圖》卷

元老《東京夢華錄》裡描述得十分細膩和生動。畫家注意將靜態的樓閣和動態的舟船相對比，有效地滌除了界畫由於平行線過多易平板呆滯之弊。

　　王振朋的贗品較多，後人把許多畫宮室樓臺的界畫立軸歸於王氏名下，其中最可靠的是《廣寒宮圖》軸（絹本墨筆，縱75.6cm、橫62.1cm，臺北故宮博物院藏，圖204），傅申先生最先提出此說 ❻❹，將諸《金明池奪標圖》卷與此比較，皆屬同一畫風，但《廣寒宮圖》軸的藝術功力較所有傳為王振朋的界畫高出一籌。盛傳王振朋的界畫「以墨為濃淡高下」❻❺，即注重用墨的濃淡變化，細觀《廣寒宮圖》軸，恰是如此，筆墨的濃淡、輕重變化極為豐富、微妙，飄散出天上月宮有清曠寒寂的氣息，在畫法和造型方面或多或少地汲取了金代界畫的成就，與金代山西繁峙岩山寺壁畫中的界畫一脈相承（圖205），金人之跡在反映營造設計上不乏功力，但筆墨僵死板硬，尚欠動人的藝術魄力。界畫是一種拘於繩墨、限制畫家個性的藝術，《廣寒宮圖》軸能表現出感人的藝術境界，實為不易。

圖204　元　佚名　《廣寒宮圖》軸（局部）

　　王振朋雖仕奉朝中，但他早年在故里及江南的藝術活動影響了一批畫界畫的高手，李容瑾、夏永曾師承過王振朋，朱玉（1293～1365年）亦從王振朋學，朱玉把工整精微的界畫精神運用到人物畫中，如他的《龍宮水府圖》頁（北京故宮博物院藏）和《揭鉢圖》卷（浙江省博物館藏）等均蘊含了深厚的界畫功底。李容瑾和夏永是否與元廷有關係，尚未有直接的史料證實。

❻❹同 ❷傅申著。
❻❺元・袁桷《清容居士集》卷四五，版本同 ❻❸。

圖205
金　岩山寺壁畫（局部）

·李肖岩及兩本皇室肖像冊考

　　李肖岩的生平行狀散見於佚名的《元代畫塑記》、王士點、商企翁編《秘書監志》和程鉅夫《雪樓集》、蒲道源《閑居叢稿》等文中，程鉅夫稱他是「中山李」❻，可知李肖岩本是中山（今河北定州）人，與劉貫道同籍，河北定州及相鄰的易縣、曲陽、正定等地是當時經濟的繁華地帶，民間美術頗為昌盛，也是金代和元代出宮廷畫家較多的地區，如金代任詢出自易州（今易縣）、宮素然本籍鎮陽（今正定）……，元代如蘇大年來自真定（今正定）、史杠係永清人、劉融為薊丘（今薊縣）人，可以說，李肖岩的藝術功底首先得益於祖地深厚的造型技巧，他於早年「一入都門天下聞，半紙無由及田里」❼，以其超群的肖像畫藝術往來於大都的王公貴族間，人稱「白璧黃金不堪送」，在上層社會贏得了廣泛的贊響。

　　至於李肖岩在京的活動時間；一說統稱「居京華（今北京）四十年」❽，是誤解了程鉅夫《贈李肖岩》中的詩句：「京華出入四十載，顧影周行若疣贅；只堪杖屨老林丘，何用形容污縑紙！……」❾該詩中的一句「皇慶元年秋九月，退食詞林方徒倚」表明程鉅夫作此詩時已在翰林院或集賢院供職，約請李肖岩畫肖像之事當在此（1312年秋9月）後不久。南宋德祐元年（1275年），程鉅夫之叔父任軍器監知建昌，程鉅夫

❻同 ⓮卷二九。
❼同上。
❽《中國美術辭典》（版本同 ⓱）第60頁「李肖岩」條認為「李肖岩居京華四十年」。
❾同 ❻。

隨之降元，入元世祖帳下 ❼，至畫像之日，近四十年。顯然，這裡是指詩作者程鉅夫「出入京華四十年」，而且下文是程鉅夫的自嘲，元代文人請名匠畫自己的肖像後，多要作贈詩，其中必定要對自己被畫一事羞愧一番，國子博士蒲道源（1260〜1336年）❼、翰林學士承旨劉敏中（1243〜1316年）❼等亦是如此。從李肖岩曾在皇慶元年（1312年）為程鉅夫畫像來看，李肖岩至少在此時到至順元年（1330年）間在京師作畫。

查考李肖岩在大都的行狀離不開元代佚名的《元代畫塑記》，由此可以考證出《元代帝后像》冊（絹本設色，各縱59.4cm、橫47cm，臺北故宮博物院藏，圖206）中的此一畫頁與李肖岩可能存在著一些關係。

206a　元太祖像

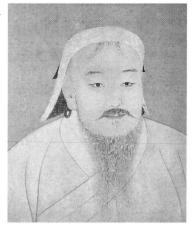

206c　元世祖像

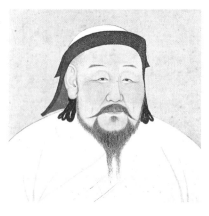

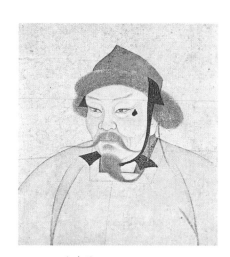

206b　元太宗像

圖206　元　佚名　《元代帝后像》冊

❼《新元史》卷一八九。
❼元・蒲道源《閒居叢稿》卷二，中國社會科學院歷史研究所藏抄本。
❼同 ❻卷二一。

206d　元世祖后徹伯爾像

206e　元成宗像

206f　元順宗后塔濟像

206g　元武宗像

206h　元武宗后——濟雅圖皇帝母像

206i　元仁宗像

206j　元仁宗后像

206k　元英宗后像

206ℓ　元文宗像

206m　元明宗后像

206n　元寧宗像

　　該冊分別精繪了元太祖、太宗、世祖及后、成宗、順宗后、武宗及三幅后像、仁宗及后、英宗及二幅后像、明宗后、文宗，寧宗及后和某后納罕、三幅佚名后像。據《元代畫塑記》載：「仁宗皇帝延祐七年（1320年）十二月十七日，敕平章伯帖木兒，道與阿僧哥、小杜二，選巧工及傳神李肖岩，依世祖皇帝御容之制，畫仁宗皇帝及莊懿慈聖皇后御容。其左右佛壇咸令全畫之，比至周年，先令完備，凡用物及諸工飲膳，移文省部取之。」又據《元代畫塑記》云：「至順元年（1330年）八月二十八日，平章明理董阿於李肖岩及諸色府達魯花赤阿咱、剌達處傳敕：汝一處以九月四日為首破白，即與太皇、太后繪畫御容並佛壇二軸。……」此處是說李肖岩奉文宗旨畫其兄明宗皇帝和皇后像。在這裡隱藏著一段血腥的元廷政變史，元文宗即圖帖睦爾，致和元年（1328年）七月，泰定帝病亡於上都，八月，留守大都的僉樞密院事燕帖木兒陰謀發動政變，他囚禁朝臣，將寓居江陵（今屬湖北）的懷王圖帖睦爾迎回大都繼位，改元天歷，聲稱待其兄和世剌入宮後讓位，天歷二年（1329年）正月，和世剌在和林之北稱帝，即元明宗，八月，南下至上都，文宗佯裝遜位，與燕帖木兒在迎明宗赴大都的途中毒死明宗，旋即登基。次年，也許是為掩飾其罪行，文宗假惺惺地作周年祭，並下詔畫兄、嫂像，今人可結合這段歷史，透過畫家的筆調，去感覺一下明宗皇后身上的悲劇色彩，同時還可欣賞到該畫家的默畫能力。

　　李肖岩的身份不是一般的畫工，《秘書監志》記述了他的活動，想必他是在秘書監供過職。據《元代畫塑記》記載：在天歷二年（1330年）二月十三日，元文宗詔「李肖岩提調速畫之」（即繪文宗母武宗皇帝后濟雅圖皇帝母），提調之官始於元代，

是管理總務的官，所掌理的總務當是作畫用的紙、絹、墨、色等作畫工具。這裡又提到了李肖岩曾畫過文宗母，在《元代帝后像》冊中即收有《武宗皇帝后濟雅圖皇帝母像》，在手法的工細程度上和衣飾的畫法及細微之處的表現技法與前文提及的該冊中《仁宗皇帝后像》、《明宗皇帝后像》、《仁宗皇帝像》和《文宗皇帝像》極為相近，畫風基本協調，考證這些畫像的作者，李肖岩是最關鍵的畫家，他和其他宮廷肖像畫家一樣，遵循著共同的樣本尺幅。

　　古代畫家大凡畫帝、后、妃、太子像很少自署名款或鈐私印，以免不恭而犯忌，故《元代帝后像》和《元代后妃太子像》兩冊全無作者名款。給鑒定帶來另一個困難的是，歷代行家畫風的肖像畫皆延續前人相同或相近的畫風，並持續相當長的時間，這種手藝性很強的肖像畫缺乏鮮明的藝術個性，只有在一些細微的表現手法上，如凹凸畫法、表現眉鬚和皺紋線條的功力可分出高下，另外，衣紋線條略有粗細變化等不同。早期皇室肖像較晚期畫得更富工致，畫家不講求受光和背光，面形結構的凹凸變化在面部固有色的深淺變化中顯現出。富有節奏的深淺變化渲染出一個個飽滿、圓渾的皇室形象，如《元代帝后像》冊中的《元世祖像》和《順宗后塔濟像》等，面部的線條起筆和收筆輕淡，極富彈性，勾勒得十分精準，人物形象鮮明，決無概念化之弊。

　　北京故宮博物院庋藏的《元代后妃太子像》冊（絹本設色，共7開十二像，各縱42cm左右、橫29.8cm，圖207）值得進一步探討，該冊依次繪佚名帝后、平王諾木干

207a　佚名后像　　　　207b　平王諾木干像——世祖　　207c　武宗皇帝后像——濟雅
　　　　　　　　　　　　　　　皇帝第四子　　　　　　　　　　皇帝母

圖207　元　佚名　《元代后妃太子像》冊

207d　仁宗皇帝后像

207e　英宗皇帝后像

207f　英宗皇帝后像

207g　某后納罕像

207h　佚名后像

207i　佚名后像

207j　佚名后像

207k　明宗皇帝后像

207ℓ　雅克特古思像——文宗太子

（世祖皇帝第四子）、武宗后（濟雅圖皇帝母）、仁宗后、英宗后、英宗后、后納罕、佚名后三幅像、明宗后、文宗太子雅克特古思（凡打著重號的均與《元代帝后像》冊中的人物相同）。細心比較，一直作為元人佚名之作的《元代后妃太子像》冊中有七人像是臨摹於《元代帝后像》冊，女像則截去半冠，紋飾亦從簡，面部肌膚的凹凸感減弱，線條粗而淡，筆韻不及母本。和《元代帝后像》冊一樣，該冊中肖像必有遺缺。《元代后妃太子像》冊的摹製時代尚待進一步查證，以其工筆功力而言，不及元人，從民族心理的角度看，不太可能是明廷畫家的複製品，但絹質乃係明朝之物，為清初宮廷畫家所用，該冊的摹寫技巧統一，似出於一人之手，其題簽連同《元代帝后像》冊的題簽亦均由一人所書，書體極似清代的館閣體，因年代久遠和匱於史料，有些肖像就為題者所不知了。乾隆十三年（1748年），弘歷詔裱南熏殿舊藏歷代帝王聖賢名臣像五百多幅，《元代帝后像》冊和《元代后妃太子像》冊當在此時被裝池，這是清廷籠絡蒙古王公貴族的必要手段。

· **陳芝田、許有壬的肖像畫理論**

與李肖岩同時的另一位肖像畫家是陳芝田，錢塘（今浙江杭州）人，傳其父陳鑒如的寫真之藝。陳芝田在京師為數代富貴人寫像達三十年之久，更「受知延祐、至順兩朝」❼❸，曾在此期間，他以畫藝供奉元廷，未見有任官職的記載。因此，至少可以說，陳芝田長期受僱於仁宗和文宗，並享有一定的禮遇，特別是在文宗朝，李肖岩已沒有繪畫活動了，陳芝田所發揮的藝術作用則更鮮明。

丙寅年（1326年），陳芝田為揭傒斯畫像，「小兒始學語，乳者攜而過，即指且呼」❼❹足見其真。朝臣許有壬在《至正集》卷三一《贈寫陳芝田序》中贊嘆並總結了陳芝田的寫真之妙，兩人對「形」、「神」關係的認識較劉因更為辯證，許有壬曰：「就繪事中，人物最，世目近習，工之尤難。人知芝田之工，而不知其得於筆墨之外者。且似者，形也；似之者，非形也，神也。形外而神內也。外而最著者，面也，形主焉。內而最微者，心也，神出焉。使心而見於面，內而襮於外，其為道不既淵乎？故有得其形矣，而識者不以為似；得其神，則雖眉目之有參差，容色之有淺深，望而知其為某也。」陳芝田通相術，將相術中的賢愚壽夭貴賤等人倫之鑒與客觀對象的精神本質聯繫起來，許有壬總結道：「蓋相之與畫名雖異而理則一，得於相而不能畫者有之矣，未有不得於相而能深於畫者也。不得於相而畫者，不過為肥紅瘠黑庸史之筆

❼❸元·許有壬《至正集》卷三一，清宣統石印本。
❼❹同上。

爾。……」 ❼ 這種創作宗旨已悄悄地滲透到元代宮內外的肖像畫中，抑制了概念化的
造型程式。

・曾巽申與《大駕鹵簿圖・中道》卷

曾巽申是幾乎被畫史遺忘的工筆畫家，偶爾被研究，卻被否認是畫家 ❼。曾巽申
（1282～1330年），字巽初，廬陵（今屬江西）人，至大年間（1308～1310年）授大樂
署丞，延祐元年（1314年）除翰林編修，進應奉，泰定（1324～1327年）初年辭歸。
天歷二年（1329年）復召，官集賢照磨，次年卒，年四十九。他一生最重要的藝術成
果就是兩次向元帝獻圖，第一次是在至大二年（1309年）向武宗觀獻《鹵簿圖》五
卷、《郊祀禮樂圖》五卷等，得官大樂署丞。延祐五年（1318年）八月，曾巽申向元
仁宗獻中道、外仗等圖，虞集的《道圓學古錄》和王士點、商企翁編的《秘書監志》
分別記述了曾巽申作圖獻畫的史實，虞集說曾氏在編修官任上時「編摩多暇，尤得悉
心文字，著周易治鑒及充廣郊祀鹵簿舊說，繪中道、外仗等圖，備極精瞻，……」 ❼
經斡赤丞相的引見，曾巽申作圖將二圖敬呈給仁宗，仁宗敕秘府藏之。不久，斡赤將
二圖轉給秘書監收藏，延祐六年（1319年）九月，王士點在《秘書監志》卷五記錄了
斡赤丞相的奏言：「斡赤丞相奏，翰林國史院編修官曾巽申，小名的秀才，將他自做
到大駕鹵簿二圖，書十冊，上位根底呈獻過。奉聖旨……了也，欽此。」虞集（1272
～1348年）、王士點（？～1358年）與曾巽申同時供奉內廷，虞集與曾巽申的關係更
近，前者任職於翰林兼國史院，後者侍奉在集賢院，虞和王二人對曾巽申是否身懷畫
藝應當是十分清楚的，斡赤丞相必是從曾氏口中得知這些畫是「他自做到……」 ❼，
曾巽申也不可能將先人之作充作自繪以欺君，在元代，仕進的途徑之一是獻自繪之
圖，這在曾氏之前已是屢見不鮮了。

曾巽申當年獻給仁宗的《大駕鹵簿圖・中道》卷（絹本設色，縱51.4cm、橫
1481cm，中國歷史博物館藏，圖208）有幸存世，據陳鵬程先生科學、精準的考證，
該畫所繪的是北宋皇祐五年（1053年）到熙寧元年（1068年）之間的鹵簿儀仗。筆者
以為，在確信虞集、斡赤、王士點等人將該圖作為曾巽申自繪的基礎上，曾巽申選繪
北宋中期的鹵簿儀仗是有其歷史原因的，其一，這個時期的北宋鹵簿儀仗已基本健全
完善，其二，元人特別是宮中畫家在畫中力戒出現南宋文化的痕跡，即便是師承北

❼元・許有王《至正集》卷三一，版本同上。
❼見陳鵬程《舊題〈大駕鹵簿圖書・中道〉研究》，《北京故宮博物院院刊》1996年第2期。
❼同 ❼ 卷一九，虞集《曾巽初墓誌銘》。
❼同 ❼ 卷五。

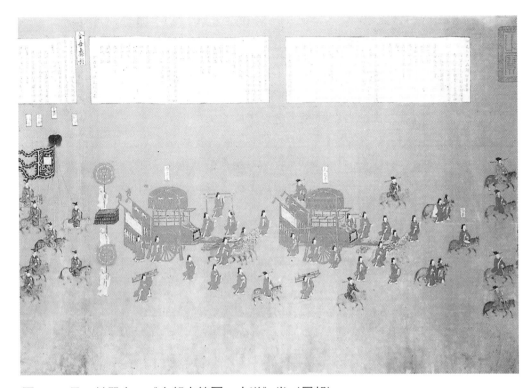

圖208　元　曾巽申　《大駕鹵簿圖・中道》卷（局部）

宋，也小心翼翼地避開北宋亡國之君徽、欽二宗時期的宮廷藝術格局，曾巽申專工禮
樂，著有許多關於鹵簿儀仗的專著，有能力再現二百五十年前北宋中期鹵簿儀仗的基
本圖形。

　　應該強調的是，正像陳鵬程先生所注意到的那樣：「署名曾巽申的前別錄，其字
體與墨色與彩色鹵簿圖上的文字有明顯的不同，說明兩者並非一人筆跡。」[79]曾氏的
年款、名款筆跡與鹵簿文字的筆跡不合，恰恰與圖像合筆同墨，而鹵簿文字的筆風恰
恰與文中所述北宋皇祐五年至熙寧元年（1053～1068年）的楷書風格相近，這些文字
內容本自成一卷，是元廷書匠將它臨寫到塗有白粉的底子上，完整、有機地均分在長
卷中，說明畫家在繪前的構思是把抄錄宋文考慮在內的。曾氏性「愛古器物，名書
畫，購之不計其資」[80]看來，曾氏完全有畫鹵簿儀仗的文化條件。

　　有必要商榷的是，陳鵬程先生將《大駕鹵簿圖・中道》卷定為北宋之作的依據是

[79]見陳鵬程《舊題〈大駕鹵簿圖書・中道〉研究》，《北京故宮博物院院刊》1996年第2期。
[80]同[57]卷一九，虞集《曾巽初墓誌銘》。

該圖中的文字未避元帝諱，延祐三年（1316年），仁宗頒行了避諱御名的規定，曾氏不可能不知，在當時，也的確有一些名臣更名避諱，如程文海為避武宗海山諱改名鉅夫。有關元代的避諱問題，筆者曾請教了中國社會科學院歷史研究所前所長陳高華先生，他認為元朝蒙古人與清代滿族統治者因民族心理的不同，龐大的地域和強盛的軍力，免去了大多數蒙古統治者在細微之處對漢族文人的防犯之心。因此，在元代從未出現過類似清代的「文字獄」，仁宗的避諱令在當時及以後的執行中是十分寬鬆的，如朱德潤和薩都剌不避英宗碩德八剌之諱，楊維楨自號鐵崖，不避太祖鐵木真之諱，王蒙不避憲宗蒙哥之諱……等等，元朝的蒙古統治者也受到漢化程度的限制，對避諱之事遠不及清廷敏感。因此，曾巽申獻上的《大駕鹵簿圖‧中道》卷中的題文雖出現了該避諱的文字，但絕不會招致橫禍，更何況抄文不是曾氏的手筆。

由此可見，在元朝不重避諱的特定環境下，僅僅憑該卷中出現了避諱之字來否定當時記事者的實證恐怕是片面的，只有多方面有機的考證才能免除孤證為據的困惑。

事實上，該卷不但沒有因避諱之事犯顏，反而因其內容討得了仁宗的歡心，仁宗「問人馬服色甚悉，日後當有用，敕秘府藏之。而命斡赤丞相傳旨，命巽初為學士，巽初不敢當，力辭。遂循進奏為翰林應奉文字、知制誥，兼國史院編修官」[81]。

曾巽申的《大駕鹵簿圖‧中道》卷以驚人的毅力精心描繪了北宋中期皇帝出行時宏偉浩蕩的車馬鹵簿儀仗，排列有序，規矩嚴謹。畫幅之長，堪稱畫史之最，這沒有影響畫家精微刻畫的耐力和能力，人物雖不足寸，但眉鬚畢現，筆筆精準無誤。他的這些圖畫，引起了元廷對鹵簿儀仗的重視，仁宗還未來得及設置鹵簿就離世了，即位者英宗很快下詔編排鹵簿，當然，蒙古貴族並未照搬北宋鹵簿，簡化了許多繁文縟節，並糅入了元朝特有的衣冠服飾[82]。

· 《秋林群鹿圖》軸和《丹楓呦鹿圖》軸淺議

元初，中國的青花瓷隨著忽必烈的勢力達到中亞、西亞的都市，一些中亞、西亞的畫家、工藝家紛紛來大都傳播阿拉伯藝術並學習中國的繪畫和陶藝，今日在許多阿拉伯國家的博物館裡仍擺放著他們的祖先當年仿元的青花瓷，當時的中國文化與中、西亞文化的交融已達到了鼎盛。

最引人矚目的是，今臺北故宮博物院庋藏的舊傳五代人（一作遼代）的《秋林群鹿圖》軸（絹本設色，縱118.4cm、橫63.8cm，圖209）和《丹楓呦鹿圖》軸（橫64.6cm，餘皆同上，圖210），兩軸均鈐有「奎章」、「天歷」二璽，是元文宗朝奎章

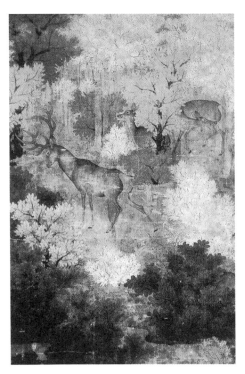

圖209　五代（舊傳）　佚名　《秋林
　　　群鹿圖》軸（局部）

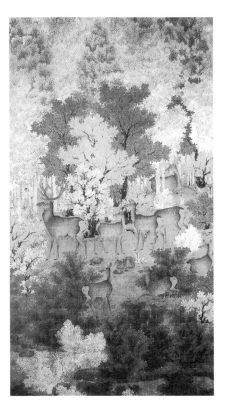

圖210　五代（舊傳）　佚名　《丹
　　　楓呦鹿圖》軸

閣的入藏品，這規定了兩圖繪製時間的下限。臺北學者對是圖是否為五代之跡提出了
大膽的懷疑，認為是元朝之跡 ❸。

　　據中國科學院動物研究所專家辨析，兩圖所畫的鹿種係馬鹿，植物屬櫟科，主產
於中國東北，入秋時節，其葉色紅、白各異。再論兩圖的畫風和畫法完全一致，舊說
此兩軸原為六扇或八扇屏風的兩條，但兩圖景物不相銜接，中有缺圖，很可能為一人
所繪。美國斯坦福大學曹星原博士認為此本係一整張屏風畫 ❹。畫家的表現手法與傳
統的中國工筆畫大相逕庭，線條不是全圖造型的基本語言，鹿群的形體是通過明暗對

❸見張樹柏主編《故宮藏畫精選》，頁46，讀者文摘亞洲有限公司，1981年。
❹英文版《宋元藝術》，頁189，美國紐約大都會博物館，1996年。（The Metrop-litan
　　Museum of Art：*Art of the Sun and Yüan*）。

比凸現出，林木的前後關係是借助不同色彩顯現出，在構圖上，全圖不留空白，林木充盈於四周。這種注重明暗的造型手法和充塞的構圖方式及工細入微的繪畫風格，令人不禁想起當時波斯的細密畫，據曾在北平古物陳列所工作的石谷風先生（現退休於安徽省博物館）告知薄松年先生云：兩圖在揭裱時，發現畫中設色處的背面有塗金，使得正面的色彩沈厚而明亮。儘管畫家力求表現出一些中國的繪畫技巧，但鹿群的線條氣脈不聯，疏於法度，只起到輪廓線的作用，此兩軸畫極可能是西亞職業畫家參用波斯細密畫的手法，用中國的繪畫材料為元廷描繪了中國東北的馬鹿和櫟科植物，根據幅上的收藏印，其繪製時間約在元文宗朝以前。

· 《射雁圖》軸考

　　元代佚名的《射雁圖》軸（絹本墨筆淡設色，縱131.8cm、橫93.9cm，臺北故宮博物院藏，圖211）的構思和構圖可作為劉貫道《元世祖出獵圖》軸畫風的「翻版」，畫家以工整而生動的筆法描繪了一支騎隊在風寒之日出行打獵的情景，描法與《元世祖出獵圖》軸相近，因除去了濃麗的色彩和工細的衣飾，畫風顯得十分樸拙。《射雁圖》軸中的一位騎者身軀高大，正回首望天，氣宇不凡，其形象及眉鬚極似元成宗鐵穆耳（1265～1307年，見本書圖206e），其出獵的陣勢與元世祖相同，作者必是受劉貫道畫風影響的宮廷匠師，畫中的枯木和坡石融進了一些文人意筆的韻律。元成宗在位十三年（1295～1307年），壽僅四十三歲。以畫中成宗的年歲來看，已近卒年，確切地說，該圖極可能繪於十四世紀之初。這是一件紀實性人物畫，不同於劉貫道《元世祖出獵圖》軸的服飾設計意圖。

· 也議元人《盧溝運筏圖》軸

　　該圖係絹本設色，縱143.6cm、橫105cm，中國歷史博物館藏（圖212）。全圖無作者款印，畫家精繪了盧溝橋

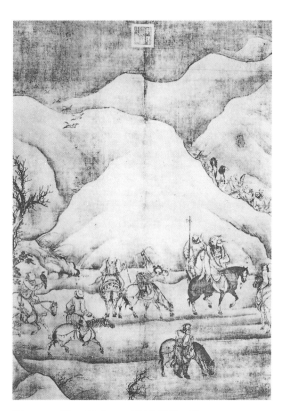

圖211　元　佚名　《射雁圖》軸

圖212　元　佚名　《盧溝運筏圖》軸

下的大批木料由永定河水路轉運陸路的繁忙景象，這裡是從西郊進入大都的要津，遠處蔥鬱的西山暗示了這些木料的產地，支撐了大都宮殿的營造工程，據羅哲文先生考證，元、明兩朝宮廷建築的用料主要來自京郊西山⑧⑤。

畫中繪有著唐裝的漢官在點收筏工運送的原木，有的民工正在以車馬轉運，橋上、橋下繪有幾個頭戴氈笠的蒙古族官僚在行使督運之職，趾高氣昂。使得這裡的一切顯得具有濃厚的「官運」氣派。作者很可能就是隨督運官前去察看的宮廷畫家，以圖形記述這一盛事。

元世祖忽必烈朝正是建宮立都的基礎階段，從畫中運筏的規模來看，非朝廷所能左右，再以畫風而論，該圖係元廷的早、中期之作，與建宮時期相近，遠山近樹的造型和筆墨不離北宋李、郭左右，反映出作者有可能是一位承傳宋、金繪畫的北方籍宮廷畫家。

全圖的布局為畫史罕見，係截景式構圖，最先出自南宋李唐之手，用手卷形式，專畫山根水際之景，見於立軸者，除《秋林群鹿圖》軸、《丹楓呦鹿圖》軸外，僅見於本幅，畫家僅截取西山之下半部分的小坡，愈顯西山之高峻，這種不畫天際的構圖法與傳統的全景式或「一角」、「半邊」式構圖迥然不同，永定河河床的造型亦十分

⑧⑤見羅哲文《元代〈運筏圖〉考》，《文物》1962年第10期。

圖213
宋（傳）　佚名　《雪山行旅圖》軸

寫實，全圖幾乎不畫雲霧，但空間感極強，向縱深活動的車馬、人物加大了畫面的景深。該畫的構圖是否受到域外畫家的影響，有待進一步查證。

　　也許是明朝畫家看不慣這種頗有新意構圖，在臨摹時，將西山露頂，並除去了畫中的元朝官僚，繪成《雪山行旅圖》軸（絹本設色，縱38.1cm、橫99.7cm，臺北故宮博物院藏，圖213），在《石渠寶笈·續編·御書房》中將它作為宋人之作，其依據是乾隆帝的《雪山行旅歌》，他認為該圖「是北宋畫院派，又無畫院之習氣，……」將該圖與《盧溝運筏圖》軸比較，其繪製時代不辯自明。

（三）衰落期（1320～1368年）

　　元代宮廷繪畫的衰落期經歷英宗、泰定帝、天順帝、明宗、寧宗和惠宗六朝。縱觀《元史》本記部分，元代後期祭祀先祖的活動日趨繁多，極大地刺激了宮廷肖像畫的發展，如泰定三年（1326年）、至順元年（1330年）、至元六年（1340年）等，諸帝朝拜太祖、太宗、睿宗御容，在翰林國史院、石佛寺等地都懸掛先祖之像 ❽，這表明內廷對肖像畫的用量是很大的。在文宗朝統治的四、五年間裡，由於文宗個人對繪畫

的興趣，文宗朝的宮廷繪畫活動有過短暫的繁盛，進入惠宗朝，在至元年間（1335～1368年）前期，宮廷繪畫活動曾有一段回光返照的日子，在至正年間（1341～1368年）後期，元廷的繪畫活動幾乎在各類史籍中消聲匿跡。

1.受惠於科舉的文人畫家

舉薦和獻畫是元代文人仕進的主要途徑，其次，元代斷斷續續的七次進士考試也零零星星地向元廷輸進了一些文人官吏，經中書省大臣極力向仁宗上疏提倡，科舉制度在仁宗朝進一步走向短期性的規範化，受惠者不乏有一些文人畫家。

黃溍（1277～1357年），字晉卿，義烏（今屬浙江）人，元祐二年（1315年）進士，官至侍講學士，享年八十一，卒後追封江夏郡公，諡號文獻，著有《義烏志》、《日損齋稿》。其書學唐人薛稷，自成一格，危素自愧「吾平生學書，所讓者黃晉卿一人耳」。其畫法用筆，近乎王蒙，今存世其作，真偽尚待研究，其中最具代表性的是《梅花書屋圖》軸（臺北故宮博物院藏），幅上有作者七絕詩一首，年款為「至正七年（1347年）春二月」，後有明代李鏞書於景泰四年（1453年）的黃溍小傳極為難得：「元季黃文獻公，雅好文藝，嘗與虞奎章、柯博士輩論書評畫，深入古人妙致。閱此圖運筆秀勁，堪與黃鶴山樵媲美矣。」題文道出了黃溍與虞集、柯九思的密切關係，這一史料如果可信的話，黃溍至少在文宗朝就已侍奉內廷了。

入泰定帝朝（1324～1328年），尚有科舉餘緒，中榜者有薩都剌（1272～1353年），其字天錫，號直齋，以武功留鎮雁（今山西大同），遂為雁門人。泰定四年（1327年）進士，與黃溍不同的是，在元朝種族歧視政策下，這位有蒙古族血統（一總本朱氏子，色目人阿魯赤收為養子）的文人畫家的考題難度遠遠小於漢人和南人，所得到的官階和權力卻大於漢族文人，薩都剌中舉後在御史臺之下的察院裡任監察御史（正七品），後因彈劾權貴受阻，遷淮西江北道廉訪司經歷，曾入方國珍幕府。薩都剌的漢化首先在於他的文學造詣，這必然會促使他的繪畫的考證進入文人畫的境界。

可嘆的是，薩都剌幾乎無真跡存世，圖錄於《故宮書畫集》的《梅雀圖》，年款為延祐二年（1315年），和今臺北故宮博物院收藏的《嚴陵釣臺圖》軸是否為薩都剌真跡，有待於作進一步研究。

2.曇花一現的明宗朝文人畫家——宋敏

在仁宗朝之後，最先脫穎而出的文人畫家是宋敏，字好古，魏郡（今河北臨漳）

人，天歷年間（1328～1329年）官藝文監照磨，掌衙門錢穀出納營繕料理等事（秩從八品），他工寫竹石，曾以其墨竹進獻明宗者，明宗曰：「此真士大夫竹。」人遂稱其竹為「敕士大夫竹」**❽**。此後，宋敏的名字在畫史中消失了，也許是文宗差人弒兄奪位的緣故，他廢黜了明宗朝臣和受寵幸者，隨文宗入朝的柯九思順理成章地取代了宋敏的藝術地位。

3.元文宗與柯九思

　　柯九思（1290～1343年），字敬仲，號丹丘生、五雲閣吏，仙居（今屬浙江）人，他短暫而輝煌的藝術鼎盛期全仰仗於元文宗的恩惠。元文宗圖帖睦爾對繪畫藝術的酷好源於他在集慶（今江蘇南京）當懷王時廣交江南才子的日子，文宗是元代皇帝中少有的能畫者，據元代陶宗儀《輟耕錄》卷二六《文宗能畫》云：「文宗居金陵潛邸時，命房大年畫京都萬歲山，大年辭以未嘗至真地。上索紙，為運筆布畫位置，令按薰圖上。大年得稿，敬藏之。意匠經營，格法遒整，雖積學專工，所莫能及。」文宗對書畫家的專寵之事傳聞甚廣，以至於遠在浙江黃岩任知州的李士行死在投奔懷王的路上（即1328年）。在此期間，釋樸庵（宋宗室後裔趙惇）見柯九思的墨竹畫藝超群不凡，將他介紹給懷王，一說是秘書監校書郎王芝將柯九思引薦給懷王 **❽**。天歷元年（1329年），懷王登基，即文宗，柯九思隨之來到大都，蒙皇恩，官典瑞院都事（秩從七品），次年三月，文宗建奎章閣學士院，柯九思任奎章閣參書，天歷三年（1331年），官至鑒書博士（正五品），負責品定皇室書畫，稱譽一時。曾和虞集在天歷二年（1329）「同日奉旨往秘書監理庫藏書畫」**❽**。

　　文宗常在奎章閣學士院與諸文人學士雅集，當「文宗之御奎章日，學士虞集、博士柯九思常侍從，以討論法書名畫為事。時授經郎揭傒斯亦在列，比之（虞）集、（柯）九思之承寵眷者則稍疏」**❾**。其中以柯九思、虞集的名望最高，有道是「蓋柯作畫，虞必題」**❾**，以至「日日退朝書滿床」**❾**，以柯九思之所長，所繪之物多為墨竹，其次是墨花。

❽同 **㊸**，頁327。
❽見宗典《柯九思史料》，上海人民美術出版社，1963年10月第1版。
❽同 **❼** 卷六。
❾同 **❻** 卷七《奎章政要》。
❾同上。
❾同上。

　　然而，柯九思的寵遇已引起了御史臺臣的嫉恨，有臣在至順二年（1331年）彈劾柯九思，曰：「奎章閣鑒書博士柯九思，性非純良，行極矯譎，挾其末技，趨附權門。請罷黜之。」❽柯九思也自知力薄，叩請文宗恩准他「補外以自效」，文宗鼎力相護：「朕在，汝復何憂。」❾不幸的是，次年八月，文宗卒，不出三個月，柯九思被逐出元廷，只得雲游江南。柯九思在朝中任職僅四年，還未能形成元代後期朝中的文人畫家群，但是，即便是柯九思在朝中繼續得到恩寵，以他的才藝和偏狹的墨竹題材，很難與趙孟頫相伯仲。

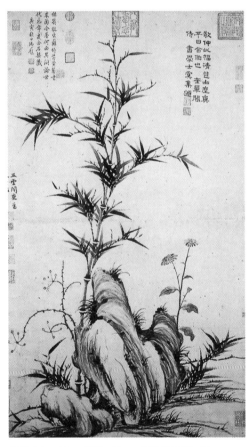

圖214　元　柯九思　《墨竹圖》軸

　　元文宗喜好的是溫潤含蓄的文人畫風，當時的集賢侍制班惟志，初學「二王」，後宗王庭筠墨竹，但書風粗率少韻，被文宗貶斥為「醉漢罵街」❾，而柯九思的書畫則另行一路，把本應充分體現文人疏放曠達的筆墨和胸臆，被他表現得過分理性化。現已不存有柯九思在元廷任職期署款的墨竹，《墨竹圖》軸（紙本墨筆，縱132.8cm、橫58.5cm，北京故宮博物院藏，圖214）上「至元後戊寅（1338年）十二月十三日」的年款是在他出宮八年後的佳作，本幅畫風可資參考柯九思在宮中的畫績，沈著勁健有餘，靈巧風動不足，畫家模仿北宋文同的畫法，淡墨為背，濃墨為面，出筆十分利索。

　　柯九思的墨竹理論早被先他而去的趙孟頫歸納了，想來柯氏成名頗早，趙孟頫言道：「柯九思善畫竹，嘗自謂，寫乾用篆法，枝用草書法，寫竹用八分法，或用魯公撇筆法，木石用金釵股、屋漏痕之遺

❽《元史》卷三五。
❾元·陶宗儀《書史會要》卷七，明崇禎元年刻本。
❾元·徐顯《稗史集傳》，歷代小史本。

意。」❾❻不過，柯九思把書體的用筆方法「轉換」成畫竹石的用筆法，尚有機械、呆板之嫌，柯九思的墨竹恰恰反映了他的這種簡單的轉換關係。

4.回光返照的惠宗朝宮廷繪畫

至惠宗妥歡貼睦爾（即順帝、惠宗）朝（1333～1368年），朝中群臣無心理政卻傾陷無休，更荒謬的是，惠宗終日怠於政務，沈湎於酒宴和縱欲之中，傾心於製作機械和船模，又在至正十三年（1353年）糜費巨資營造清寧殿前山子、月宮諸殿等。最後，元末紅巾軍和張士誠、方國珍等抗元農民軍風起雲湧，加速了元政權的覆亡。

元廷畫壇為了滿足惠宗的獵奇和享樂，出現了最後的「回光返照」，這與周郎、張彥輔、趙雍等人的名字分不開的。至元二年（1342年），在朝中圍繞羅馬教廷獻異馬之事，引起了宮內外畫家的創作熱情。趙雍承起父風在宮中精繪了許多略有文人意筆趣味的工筆畫，應是元代宮廷繪畫最精彩的絕響。

・白描高手周朗與明摹《拂郎國獻馬圖》卷

現存周朗的唯一之作是《杜秋圖》卷（紙本淡設色，縱32.3cm、橫（連書）285.5cm，北京故宮博物院藏，圖215），幅上有作者小楷名款：「周朗伯高」。鈐印「冰壺畫隱」（朱文方印），可知周朗字伯高，號冰壺畫隱，頗有一些文人畫家的性情。又據元代陳基《夷白齋稿》外集中《跋張彥輔畫〈拂郎馬圖〉》云周朗為「永嘉周冰壺」，可知周氏係永嘉（今浙江溫州）人。在這件《杜秋圖》卷末，有康里巎巎，行書唐杜牧《杜秋娘詩》。畫中的杜秋娘手持排簫，佇立凝視。作者直取唐代周昉仕女畫的造型和服飾，堪為「周家樣」的餘脈

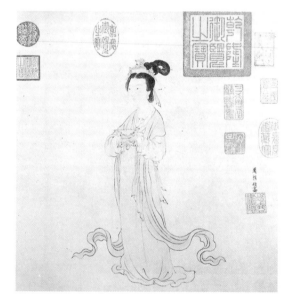

圖215　元　周朗　《杜秋圖》卷

之尾，周朗之後，周昉的仕女形象幾乎絕跡。該圖的人物線條較周昉粗重，受到來自金代仿李公麟一路白描風格的影響，行筆頓挫有力、圓活潤澤。

此外，在北京故宮博物院還珍藏著一件明人摹周朗《拂郎國獻馬圖》卷（紙本白描，縱30.3cm、橫134cm，圖216），是圖左下角有名款：「周朗奉敕畫」。下鈐一印。前隔水的元代揭傒斯題文亦係明人臨本，比較兩圖周朗的名款，頗為相近，足見本圖的複製技巧之精妙，細察該圖的用紙被塗染作舊過，這已在北京故宮博物院的專家中達成了共識。

據揭傒斯題文的摹本，可知周朗曾奉旨作過《拂郎國獻馬圖》，周畫必是本幅的祖本，周朗精繪是圖是有歷史依據的，順帝至正二年（1342年）七月，義大利羅馬教皇委派佛羅倫薩人、方濟各派教士馬黎諾里（Giovanni dei Marignolli, 1290～1357年）抵大都向順帝進呈教皇信件和一匹拂郎國（今法國）異馬，這匹被當時稱作天馬的法國巨形馬，引起朝中的驚嘆，以至於只知其馬，不知其人。《元史·順帝本紀》中隻字未提羅馬教廷遣馬黎諾里使團遞交信件之事，銘記不忘的卻是與佛郎國無關的所謂

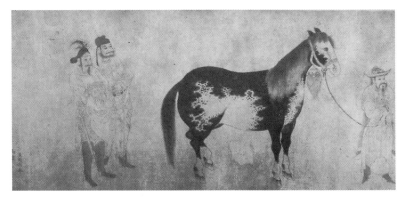

216a　左半段

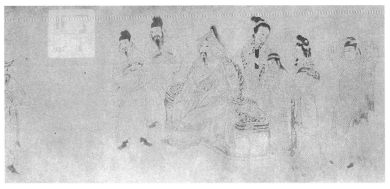

216b　右半段

圖216　元　周朗　《拂郎國獻馬圖》卷（明摹本）

「拂郎國貢異馬」，更荒唐的是，將義大利羅馬教皇的使臣誤為拂郎國人。而這一重大的行程被馬黎諾里真實記述在他的奉使元朝的見聞裡。為了這匹異馬，惠帝在朝中舉行盛會，敕文人學士和畫家著文、作畫，來記述這一盛事。周朗是在這種背景下完成是圖的，作者畫一譯官將貢馬引向元惠帝，後隨兩位外國使臣，「西裝」與「中裝」混穿，執杖佩劍，畫幅右側的惠帝為宮女、文臣、相馬師所圍，眾人正端詳貢馬，巨大的黑花馬在外形上基本符合歷史記載「拂郎國貢異馬，長一丈一尺三寸，高六尺四寸」❼。

該圖的構圖取自唐代閻立本的《步輦圖》卷（北京故宮博物院藏），線條結構近似周朗的《杜秋圖》卷，但描法殆於纖弱拘謹，用墨柔和輕淡，畫中傲岸的惠宗和謙卑的使臣對比鮮明，從中還可領略到元末宮廷唐裝與蒙裝混一的文化現象和內廷儀規。

・《貢馬圖》卷考

是圖為絹本設色，縱26.8cm、橫163cm，北京故宮博物院藏（圖217），作者以工

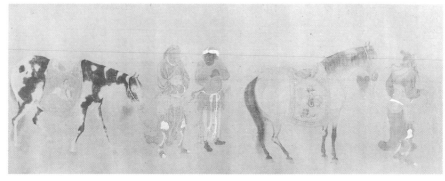

217a　前半段

217b　後半段

圖217　元　佚名　《貢馬圖》卷

❼《元史・順宗本紀》。

筆重彩的手法描繪了六位異域使臣向元廷進獻名馬的情形，卷首上方鈐有明內府「典禮紀察司印」半印，它的年代下限應該是元末。是圖係有本之作，母本是任仁發第三子任賢佐進貢給元廷的《三駿圖》卷（北京故宮博物院藏），款署「至正壬午季秋叔九峯道人作此圖拜進」，筆者曾就此圖的作者九峯道人即任賢佐作過粗淺的考證 ❾❽，在此不複述，那麼，《貢馬圖》卷的作者完全有可能根據任賢佐進獻的《三駿圖》卷，臨繪成是圖，其時代上限當在至正壬午（1342年）以後，比較兩圖的畫風，《貢馬圖》卷的線條柔弱些、色彩清淡些，而任賢佐《三駿圖》卷的線條趨於粗重、色彩絢爛。《貢馬圖》卷的作者未必是出於複製之需，多半是為了練藝，可見，直至元末，任氏家族質樸工整的畫風仍在宮中畫壇占有一席之地。

- 《禮聘圖》卷考

是圖為絹本設色，縱37cm、橫837cm，遼寧省博物館藏（圖218）。該圖是以職貢

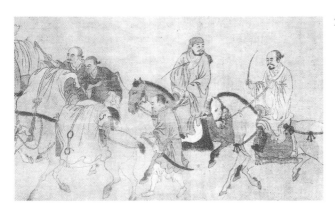

218a　之一

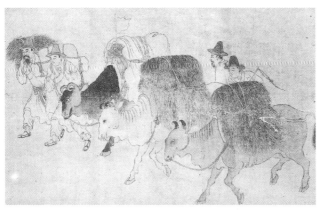

218b　之二

圖218a　元（傳）　佚名　《禮聘圖》卷

❾❽見本書《九峯道人〈三駿圖〉卷考》。

為題材，畫周邊民族來朝進貢的情景，畫中諸民族中沒有出現蒙古族，而畫法近元代後期的風格，故該畫的母本係元人之作；職貢之事皆在內廷，大凡目睹而能畫者，想必應是宮中畫家。但是，畫中巧緻的人物組合和疏密得當的構圖能力與生拙的表現手段難以相稱，這本應在一個畫家身上均衡發展的藝術能力在圖中卻變得極不協調，露出的馬腳表明了這極可能是臨本，卷尾還添有趙雍的字款「仲穆」，而畫藝遠不及趙雍。

畫中的國家和民族尚待細辨，可知者有朝鮮人、日本人、印度人和西域、西南少數民族。從來朝呈獻貢品的民族來看，元朝的疆域已急劇縮小，勢力已大幅度減弱，氣數殆盡。由此可推斷該卷的母本繪於元朝後期，臨本約出自明朝畫家之手。

·最後的輝煌——趙雍在宮中的藝術成就

需要文化環境和財力扶持的文人畫藝術，在元末荒淫的宮廷背景下幾乎成了元順帝的玩物，文人畫作為規模性的活動已不復存在，倘若還能見得到的話，在趙雍的設色山水和人馬畫中還能依稀感覺到文人畫的氣息。

趙雍（1291～1361年）❾，字仲穆，趙孟頫次子。趙雍供奉內廷的時間決定了趙雍的畫跡哪些是繪於朝中的，據劉仁本《羽庭集》卷六記載，趙雍受其父蔭入朝是在「至正初元」❿，筆者以為，趙雍最早是在至正二年（1342年）的下半年赴京，假如他是在此之前入朝的話，那麼，作為人馬畫名手的趙雍必定是奉詔畫羅馬教廷貢馬的作者之一，而不僅僅只有周郎和張彥輔二人。趙雍離朝的時間難以確定，有實證表明⓫，至少在至正十年（1350年），趙雍仍在元廷任上，此後，他由集賢待制（正五品）回鄉同知湖州路總管府事（秩從四品），據有關文獻記載，趙雍回鄉後最早露面是在己亥（1359年）秋日，王逢邀趙雍遊杭⓬，因此，趙雍在京任職期長達十年左右（約1342年底～1350年後）。

趙雍在此期間繪製的佳作有《採菱圖》軸（紙本墨筆，縱107.6cm、橫35.1cm，臺北故宮博物院藏，圖219），年款為至正二年（1342年）十月望日，若趙雍不是在此

❾趙雍的生卒年問題見趙志成《元代畫家趙雍的生卒年及相關問題》，《文物》1994年第1期。

❿元·劉仁本《羽庭集》卷六，北京圖書館藏清抄本。

⓫據清代《石渠寶笈續編·重華宮》著錄了趙孟頫《李白襄陽歌》，上有趙雍子趙麟的跋文：「此卷往年子厚攜至京師，麟時在國學中，拜觀於時習齋，而先君亦嘗題識於後。因書以記歲月，今年夏，子厚復攜過竹溪見示，迴思曩時，迨今十有餘年，而先君去世已三年矣。展玩之間，相對哽咽。時至正廿四年六月望日也。孫男麟拜書。」

⓬元·王逢《梧溪集》卷三，知不足齋叢書本。

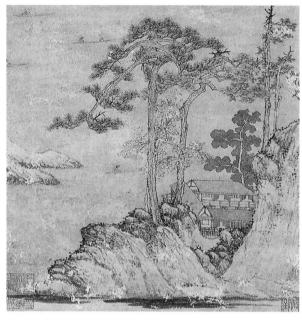

219a　局部

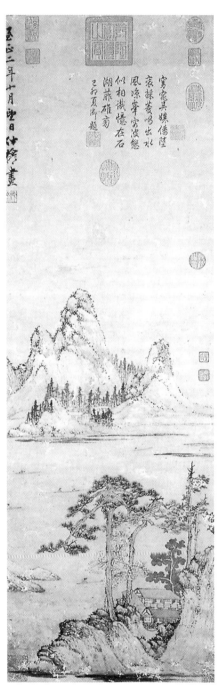

圖219　元　趙雍　《採菱圖》軸

時入宮為官的話，也應是在此後的不久，他是帶著類似《採菱圖》軸的畫風走進元廷的。是圖畫江南湖光山色，湖中有五艘採菱船，山石多用披麻皴，行筆清新鬆秀，取景開闊迷遠，雖筆韻單薄，但文人氣息盎然而生。

　　趙雍的這點文人情趣在他入朝後並未得到長足的發展，趙雍承其父藝，文人墨戲和工筆設色均有所成，但受知於元廷的還是工筆畫法。趙雍一入朝，就奉詔作《便殿臺閣圖》，劉仁本在《羽庭集》卷六記述了該圖所繪的奢華之景，是圖以界畫作底，雜彩為色，惜此圖已佚。存世的《挾彈遊騎圖》軸（絹本設色，縱109cm、橫46.3cm，北京故宮

博物院藏，圖220）繪於至正七年（1347
年）四月望，將該圖與《採菱圖》軸比
較，不難看出趙雍入宮後刻意尋求一種
介於文人與匠師之間的畫風。該圖繪一
著唐朝官服的貴族正持弓騎馬，氣度不
凡。趙雍在元廷的畫風是以鐵線描和游
絲描精繪人馬，設色穠麗典雅，樹作意
筆雙勾，填以墨筆淡色，藝術手法統一
多樣，趙雍類似這種風格的還有《駿馬
圖》軸（臺北故宮博物院藏）等，表現
手法愈加行家化，也許是元末朝中文人
畫的衰落，使趙雍原來文人氣息漸漸淡
化了。

・**道士中的奇才——張彥輔**

　　引人注目的是，在元代中、後期有
一位十分特殊的道士畫家，常常出入於
內廷，他不隸屬於具體的某個機構，這
就是張彥輔，蒙古族，係北方道教太一
道道士，獲「真人」稱號，元代陳旅稱
他是「錢塘道士」❿，可知張彥輔曾在錢

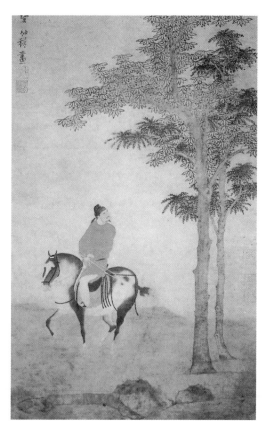

圖220　元　趙雍　《挾彈遊騎圖》軸

塘（今浙江杭州）為道士，寓居京師時，敢斗膽拒絕大長公主祥哥拉吉（1283～1331
年）的索畫之求 ❿，可見這位「真人」的個性和地位非同一般，他與虞集、陳旅、危
素、揭傒斯等朝中文臣友善。他善長山水，直取商琦的家法和宋代二米筆意，他的
《棘竹禽雀圖》軸（紙本墨筆，縱63.8cm、橫50.7cm，美國納爾遜・艾特金斯博物館
藏，圖221）是唯一存世之作，墨色在清淡中變化豐富，行筆清秀俊朗，棘竹穿插自
然，顧盼有姿，顯示了畫家已具有深厚的漢化基礎。他在至正壬午（1342年）間，亦
曾和周郎一併在宮中繪《拂郎馬圖》，被時人稱頌為是張氏之作中的「最得意者」
❿。

❿元・陳旅《安雅堂文集》卷三，北京圖書館藏清抄本。
❿元・危素《危太樸文集》卷三，嘉業堂叢書本。
❿元・陳基《夷白齋外集》，四部叢刊三編本。

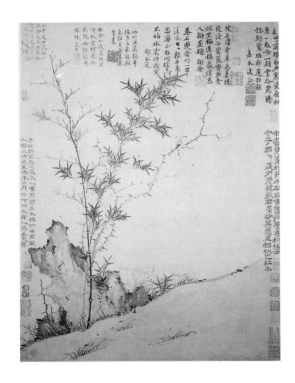

圖221
元　張彥輔　《棘竹禽雀圖》
軸

‧元廷畫壇最後的流星

　　柯九思、周朗、張彥輔、趙雍等人的佳作給今人留下了元末宮廷繪畫的最後輝煌，那些生活時代最晚的元廷畫家沒有留下一件署名款的真品，因而幾乎被畫史淡忘，只能作為昔日的流星，他們的軌跡是榮耀的，但僅限於當時當地。其中可知者有文人畫家王士熙、蘇大年、肖像畫家冷起嵒等。

　　王士熙是被文宗罷黜，而受惠宗重用的文人，其字繼學，東平（今屬山東）人，構長子，英宗至治（1321年）初年官翰林待制，泰定四年（1327年）累官中書參政，文宗朝，被放遷鄉里，惠宗即位，重新啟用，至正二年（1342年）時，由江東廉訪使累遷到升至南臺中使，未幾卒，有《王陌菴詩集》二卷行世。王士熙一生「風流蘊藉，為名流所摹」[106]，善書能畫，長於山水，其弟士點，亦擅書，尤工大字，至正二年，曾在秘書監任管勾，著《秘書監志》十一卷。

　　蘇大年（1296～1364年）是元末宮中的最後一位文人畫家，其字昌齡，號西坡、西澗，又號林屋洞主，祖籍真定（今河北正定），居揚州，約在至正十二年（1352年），官翰林編修，人稱「蘇學士」，兩年後，揚州被克，蘇大年南投張士誠，在其

[106]清‧彭蘊璨《歷代畫史匯傳》卷二八，光緒己卯京都善成堂刻本。

帳下為謀士，直到張氏降元。

　　蘇大年性情疏放，才多藝廣、詩書畫皆精，其竹石取法於文同、蘇軾，窠石松木追從廉布，還長於山水，曾作過《秋江送別圖》、《溪山曉渡圖》、《集芳圖》等。

　　冷起岊是元末內廷裡最後一位見於記載的肖像畫家，有關他的記載，僅見於夏文彥《圖繪寶鑒》卷五：「冷起岊，居京師。工傳神，至正間（1341～1368年）嘗寫御容稱旨。」他承擔了為惠宗及皇室畫像的職責，今全無惠宗朝的皇室肖像。

　　在冷起岊的時代，出現了佚名的《四賢士圖》卷（質地、尺寸不詳，美國辛辛那提藝術博物館藏，圖222），由右向左依次描繪了四位元代後期的名儒，即吳澄（1249～1333年，官至經筵講官）、虞集（1272～1348年，官至奎章閣侍書學士）、歐陽玄（1283～1357年，官至翰林學士承旨）❼、揭傒斯（1274～1344年，官至侍講學士），卷尾有蘇大年的跋文，年款為至正十四年（1354年），是圖繪製時間的下限當在此前，其上限須詳考：按元代蒙古人尚右的民族風習❽，作者按長幼和官階由右向左依次列繪。值得注意的是，年長歐陽玄九歲的揭傒斯反而排在卷尾，這裡提供了繪製該圖的上限時間，畫家在畫四學士時，歐陽玄的官階必定在揭傒斯之上，據《元史》卷一八一，至正五年（1345年），歐陽玄官翰林學士承旨（秩從一品），而此時的揭傒斯卒於侍講學士（從二品）的位上已一年了，因此不妨說，繪製該圖的上限時間約在此時，元末在大都享有盛名的肖像畫家冷起岊大概在這個時期入朝為順帝畫像，應該有

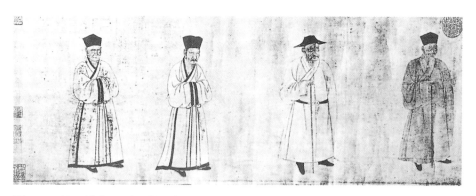

圖222　元　佚名　《四賢士圖》卷

❼歐陽玄的生卒年一作1274～1358年，見《中國歷史大辭典·遼夏金元史》，上海辭書出版社，1986年6月第1版。

❽元代蒙古族不但排列祖像尚右，其建築也尚右，見《元史》卷七四《祭祀三》：「國家雖曰以右為尊，⋯⋯。」

為四學士畫肖像的條件和能力。

畫家在繪製該圖時，恐怕只有歐陽玄在世了，如果畫家在過去曾見到另外三學士的話，可憑默畫的能力描繪，或者另依前人繪成的肖像重新臨寫，吳澄在繪此像的十幾、二十年前已離世，他的形象也許是來自於圖像。從畫家的表現手法來看，不禁令人想起元末王繹繪製的《楊竹西小像圖》卷（北京故宮博物院藏，繪於1363年），兩圖前後相差一、二十年，畫風和造型程式較為相近，如簡化衣紋，線條圓勁精練，反映了儒家崇尚簡澹的審美趣味，人物面部皴染並舉，把人物的閱歷、性格乃至肌膚的質感表現得淋漓盡致。可見這種頗合文人意趣的肖像畫手法已盛行於元末朝野和南北兩地，與那種設色濃重、敷染繁複的行家肖像畫各執牛耳。

至正二十八年（1368年），明軍進逼大都，惠宗北逃應昌（今内蒙古克什克旗西北），臨行前必帶走與之相關的藝術品，當朝和皇室的部分先世像必在其中，故佚散在長城以北。如現藏於中國歷史博物館的《成吉思汗畫像》是在1953年從陳氏處徵得，該圖在陳氏之前的收藏者就是蒙古某王的藏品。

四、結　語

在元朝還未走到它的盡頭時，宮廷繪畫已漸漸衰落在至正年間（1341～1368年）中期，按社會科學發展的一般規律，宮廷文化的繁榮超出社會的負荷或出現衰頹之勢，同樣都折射出朝政危機在即的信號光。1368年，元朝覆滅，明朝洪武政權的典禮紀察司，點收了包括皇族在内的元内府庋藏的歷代法書名畫，但沒有接受元代宮廷繪畫機構的一整套建制和宮中曾有過的文人畫運動。在明成祖朱棣的時代（1403～1424年），明代的宮廷繪畫機構相對集中在文華殿，武英殿，仁智殿，其藝術性質更為專業化和行業化。不妨說，元代的宮廷繪畫活動擴展到許多文職和匠師機構裡，其藝術性和廣泛性為歷朝所不及，不少文人畫家的地位幾乎攀升到極限。元代是歷史上少數民族政權統治下的宮廷畫壇湧現繪畫大師、名家最多的時期，其中如何澄、劉貫道、趙孟頫、任仁發、李衎、李士行、趙雍等為百代標程、畫史所重。與歷代宮廷繪畫不同的是，由於元朝上層蒙族統治者未被徹底儒化，還不太注重繪畫藝術「成人倫、助教化」的政治作用和為政治、軍事活動作圖記實的功利性效果，因此，在蒙騎西征和入侵中亞、西亞及歐洲半壁時，未畫一幅戰圖，即便是在惠宗畫羅馬教廷遣使來訪，下詔作畫，也僅僅是出於獵奇的角度而已。元代最注重繪畫藝術的世祖、仁宗、文

宗，基本上是把繪畫作為祭祀或享樂的工具，使注重個人修養、以畫為娛的文人畫和以工巧為勝的界畫及工筆畫、肖像畫受到元帝的青睞並得到盛行。

　　元代宮廷不僅召南北兩地的文人畫家、藝匠聚首內廷，而且約請西域民族乃至域外地區的畫家入朝貢奉，十三世紀末至十四世紀上半葉的元大都成了世界藝術的大都會，因此，元代繪畫是處在開放性的環境中向先朝文化、向域外藝術汲取精華，使各種畫風的繪畫有可能均衡並進、達到極致。

附一：淺考元廷畫家生卒年

一、何澄生卒年考

　　關於何澄何時「年九十」，決定了何澄的生卒年。《新元史·李時傳》曰：「澄年九十餘，世祖詔見，賜以藝厄酒，即拜服不能起。問之，對曰：『臣耄矣，弟子劉仲謙可以奉詔。』由是仲謙名動京師。」若依此說，元世祖朝末（1293或1294年），何澄已九十餘歲。

　　趙孟頫、鄧文原在何澄《歸莊圖》卷（吉林省博物館藏）後的跋文亦涉及到何澄的年齡，趙曰：「圖畫總管燕人何澄年九十作此卷，⋯⋯」，鄧文原的年款為「至大己酉（1309年）八月一日」。

　　說何澄「年九十」者不止一人，但時間不同。程鉅夫在《雪樓集》卷九《題何澄界畫三首》道：「右昭文館大學士、中奉大夫何澄年九十所進畫卷。⋯⋯今進此卷，上大異之，超賜官職，⋯⋯皇慶元年（1312年）二月日具官臣某拜手稽首謹跋。」若從此說，何澄是在1312年時，壽九十整。與《新元史》之說相差十餘歲。

　　中國古代歷來有「望八」、「望九」之說，即對年近整數的壽者年齡，常以整數計歲，以圖吉祥。判斷其實壽應以最後一位稱其壽數為據，那麼，可以程鉅夫之說為準，趙、鄧在題寫跋文時，何澄壽約八十七歲。

　　第一個說何澄「九十餘」的是揭傒斯，同時，還可以揭說來驗證上文訛誤。他在《題何文昭所畫〈歸來圖〉》（刊於《揭文安公詩集》卷七）中云：「⋯⋯畫師何澄九十餘，落筆不數高尚書。⋯⋯」揭傒斯是在延祐年間（1314～1318年）經程鉅夫、盧摯之薦，授翰林國史院編修官，故才有機會在朝中何氏之作上題寫詩句，詩中說到高尚書即高克恭，他在1307年任刑部尚書，在時間上與任中奉大夫的何澄大體同時。

揭傒斯所言與程鉅夫一致。在此之後，再不見有關於何澄的記述。假如以《新元史》為據，何澄在延祐年間已是百歲掛零了。

因此可推知，何澄生於金哀宗朝正光二年（1223年），卒於元仁宗朝延祐年間（1314～1318年），壽達九十餘歲，陳高華先生之說甚為允妥[109]。

二、李倜生卒年之大概

李倜的生卒年難以詳考，據有關元、明史料，尚可粗知大概。據趙孟頫為李倜父李昱書寫的《故成都路防城軍民總管李公墓誌銘》（刊於《松雪齋文集》卷八）云：「乙亥（1275年）十二月二日，（李昱）以疾卒於成都駙馬橋之寓舍，……享年四十有八，（臨終前）夜將半，命其子倜讀《大學》、《中庸》數過，奄然而逝。……李昱娶仇氏，先公十六年（1259年）卒；繼室韓氏，後公十日卒。……戊子（1288年）七月二日，始克歸葬於太原井谷村之先塋，……當元貞元年（1295年），孟頫蒙恩召至闕下，公叔子集賢學士倜，以孟頫往年嘗為同僚，語孟頫曰：『倜之先君既葬八年（1295年），而墓銘未備，倜為此懼，敢狀其行事以請。……』」其中透露出一些李倜大致的出生時期，1275年，李倜能頌儒家經典，想必年近弱冠，約為李昱前妻仇氏所生，仇氏卒於1259年，李倜的生年應在此之前不久。

明初鄭真在《（李倜）〈雪繫際圖〉詩序》（刊於《滎陽外史集》卷二三）中反映出李倜的卒年範圍，「圓嶠（李倜）既沒五十餘年，是圖流落人間。……時洪武十八年歲次乙丑（1386年）三月十一日，鄉貢進士具官鄭真序」。據此上推五十餘年，可得知李倜約卒於至元（1335～1340年）初年，享齡七十有餘。

三、王振朋活動年限考

從虞集的《干知州墓誌》[110]的語氣來看，此文約作於泰定四年（1327年）之後不久，文中說到王振朋於泰定四年再到京師，告訴虞集他和父母在仁宗朝蒙恩之事，觸發了虞集為王振朋父作墓誌銘的靈機……王振朋父王由卒於至元二十五年（1288年），時年三十五歲，由此粗略估算，王振朋在泰定四年時的歲數約在半百左右，此後，不見王振朋有紀年的活動記載。

（本文獲張安治美術史論研究基金資助）

[109] 見陳高華編著《元代畫家史料》，頁256，上海人民美術出版社，1980年5月第1版。
[110] 元·虞集《道原學古錄》卷一〇。

龔開其人其畫初探

「骨如山立意如雲」❶是龔璛為亡友龔開《瘦馬圖》題的詩，可成為這位詩人畫家一生和藝術的概括寫照。宋末元初的歷史大動盪，熔鑄了龔開深邃的思想和奇譎的藝術風格；他的人品畫格本應在繪畫史上享有一定的地位，由於其作品存世絕少而又寓意艱深，自明清以來，少有人論及。但他令人激奮、感傷的筆情越過時空的阻隔，仍震撼著今天的讀者。本文試圖在有關龔開散亂、稀少的史料內理清他的生平和思想、探討他的藝術成就及其在文人畫中的影響。

一、龔開的生平和思想

龔開，字聖予，一作聖與，號翠巖、晚號巖翁，人稱髯龔、老髯等，江蘇淮陰人，1221年生 ❷。其家世不詳，詩友方回說他是漢代「兩龔的遠孫」❸，兩龔距龔開有一千多年的族史斷層，此說恐屬頌詞，根據他的身世，可能出生於寒士之家。龔開生性沈靜、澹泊，身高八尺，年長時雪髯及腹、行走如飛，能食五鼎肉，「頎身逸氣，如古圖畫中仙人劍客」❹。他的精神特徵集中了文人的飄逸和劍俠的豪爽。

龔開的身世史載甚少而又零亂，反映了當時權力社會對他的態度。他的思想和藝術活動與南宋政權的覆亡密切相關，後又受到元朝統治撫儒政策的一些影響，故他的一生大致可分為三個階段：

❶吳升《大觀錄》卷一八，武進李氏聖廬鉛印本。
❷龔開在1302年為馬臻《霞外詩集》作序，落款為：「淮陰龔開聖予甫序於西湖客舍，時年八十一。」以此上推，龔開的生年應在1221年，龔璛推為1223年，有誤。
❸漢兩龔指龔舍、龔勝。龔舍，武原人，通五經，為吏，病免官職，卒後被哀帝封為太山太守。龔勝，彭城人，托病免諸官職，一生不仕。
❹柳貫《柳待制文集》卷一八，四部叢刊本。

（一）宋末時期

正當龔開的青壯年時代，自 1221年出生至1278年（南宋滅亡前）。邊患激起他的報國之心，在李庭芝麾下任職。他在軍中還賦詩言志，作畫寄情。

這個階段正是南宋被蒙古勢力逐口鯨吞的時期。1235年起，蒙軍深入南宋的內地——四川，1253年，忽必烈揮戈征服了吐蕃，1254年又回師攻占大理，完成了迂迴包抄南宋政權的戰略。龔開的生長地淮陰是歷代兵家的必爭之地，她扼守著京杭大運河，為南宋末年的邊城，周圍的滁州、揚州、淮安、真州和海州等地長期處於蒙軍鐵騎的襲擾中，戰爭迭作、罷戍無時，強鄰愈壓愈近。這些自然會激發「少負才氣」的龔開銳意以建功立業來「贏得金創臥帝閒」❺。

然而，「且把杭州作汴州」的南宋朝廷無暇點燃這熾熱的報國火焰，年近四十的龔開還在揚州制置使趙葵的手下當差，開慶元年（1259年），李庭芝奉敕來揚州任兩淮制置使，景定年間（1260～1264年），龔開升任兩淮置制司監當官。這時蒙軍已攻破四川並直逼荊襄、兩淮。兩淮（當指淮東、淮西，即今蘇北大部和安徽境內長江兩岸）是南宋屯重兵的地區，均屬賈似道統領。揚州被稱為「國之北門」，龔開在揚州須負責兩淮的「茶鹽酒稅、場務徵輸及冶鑄之事」❻，公務繁重，僅鹽業一項，在通州（今江蘇南通）等四州共設十六個鹽場，除供給本地，還應調運至淮南和無為軍❼，四川淪陷後，兩淮成了南宋的重要財源，龔開日理萬貫卻十分廉貧，和同在幕府主管機宜文字的陸秀夫一起協助李庭芝招徠流民、建房賑災，繁榮了揚州經濟。

1273年11月，蒙將伯顏、阿術分兵三路呈扇形包圍了揚州，拉開了揚州堅守戰的序幕，鏖戰達三十三個月之久。 最嚴峻的考驗是1276年2月，伯顏讓剛被俘的宋恭宗和謝太后在揚州城下下詔：「舉國內屬，根本已拔。詔書到日，可順天時，極宜歸附！」李庭芝立於城上高呼：「奉詔守城，未聞有詔諭降也！」❽他的皇權思想已讓位於國家意識，這在龔開後來的思想裡也有所反映。

1276年，張世傑、陸秀夫在福州擁立益王為端宗，詔李庭芝、姜才入閩。李率七千人馬從揚州突圍與鎮守泰州的姜才匯合，準備浮海南下，卻再次被圍，城破，李、

❺龔開題《昭陵什伐赤馬圖》，見王逢《梧溪集》卷二，知不足齋叢書本。
❻《宋史·職官志》。
❼戴裔煊《宋代鈔鹽制度研究》。
❽《宋史·李庭芝傳》。

姜殉難。龔開可能在突圍出來的殘部裡，繼續南下至福州尋找端宗。

在福建一帶，他於景炎三年（1278年）秋作《金陵六桂圖》，金陵（今南京）在隋唐時有六株桂樹，宋末已剩二株，作者是喻意國運衰竭，又借「桂樹可比松柏」和「獨向南天耐霜露」❾的自然特性，自勵堅守晚節、不從蒙元。

（二）元初時期

從1279年南宋滅亡到1291年。龔開深隱不仕，賣畫為生，以諷喻的形式在詩、畫裡表忠義之心、立蕩寇之志。其主要政治活動是悼亡友、輯輓詩和反思宋亡的原因。

約1279年初，龔開離開泉南（今福建閩侯）到浙西（今蘇州一帶），輾轉從目擊者得知陸秀夫負帝蹈海殉國❿，痛恨自己「難同死」，自愧「身不遠亡猶喪節」，唯有企望「社稷邱墟可再生」⓫。他連寫兩首輓詩並撰寫了《陸君實傳》，還收集了十九首遺民的祭詩，自作《輯陸君實輓詩序》。

1283年，從大都傳來了文天祥就義的悲歌，龔開的悲憤再度達到高潮，寫下了《宋文丞相傳》，在這些詩文裡，他並未沈淪在無盡的愁海裡，民族的責任心促使他以南宋滅亡的見證人，剖析亡國之因，在當時的遺民中也紛紛追憶失國的經過或探尋亡國的緣由，至今保留在汪元量、蔣捷、鄧牧等人的詩文裡，而龔開的分析最為深刻，他認為宋亡的原因是天數和人事，前者固然是唯心史觀的產物，但「人事說」正切中時弊。 他提出了宋末軍事布防上的弊端：「宋將亡，兩淮重鎮居西（指襄陽），而東鎮又在遠地。」首尾孤立，而賈似道遲不發援兵，使襄陽失守，蒙軍似潮湧入。賈似道的誤國之舉使龔開深深感到：「權臣握重兵在外，必有重臣居中以制之」，「若之危殆，則權臣與重臣合而為一，正須聲援相應」⓬。他揭露了賈似道擅權、避戰和重法督責武將的卑劣行徑，在《輓陸秀夫詩》中奮起質詢：「誰使權奸釀禍深？」他敏銳地洞察到是度宗放任賈似道胡作非為，對宋朝的忠誠和對皇權的疑慮使他陷入深重的矛盾中：他所效忠的帝王卻是誤國之君，但又希冀前朝復生，儒家的「君為臣綱」限制了他抗爭舊朝皇權的威攝力。

真正展現他的抗爭力是藉繪畫宣泄對元朝統治的憤懣，鐘馗擊鬼、唐馬是他的主

❾元・龔璛《電城叟附集》，見清・昌廣生《楚州叢書》第一集，此係潘德輿題於該圖的詩。
❿原文為：「……　往僕自泉南回浙西，聞公死事，悲悼不勝情，……」見龔開《輯陸君實輓詩序》。
⓫清・吳玉搢《山陽志遺》卷四，壬戌十二月淮安志局刊本，淮安市圖書館藏。
⓬元・龔開《宋文丞相傳》，見清・昌廣生《楚州叢書》第一集。

要繪畫題材，他在這個時期的詩文和書畫一律不題寫元朝的年號，或只寫干支，拒不承認元朝政權。他所作的《宋江三十六人贊》和梁山好漢的肖像，以表對宋朝的忠義之心，他生活於民間，對民俗的說唱文學有所注重，故該文又是研究《水滸》形成的重要材料，在文學史上也有一定的地位。

此時龔開的生活條件極為困苦，他隱於蘇州郊外的甿山附近，與二子一女相依為命，無求於人，《山陽志遺》描述道：龔開「立則沮洳，坐無几席」，「兒浚俯伏榻上，就背按紙作唐馬圖」，他的畫「一持出，人輒以數十金易之去」，事實上多半是舊友對他的周濟，當時的周密、方回等人是他的老主顧。

龔開在蘇州雅好收藏鑒識，他曾無意買走好友僧權道衡訂購的漢印，其女認為是「奪人所好」，龔開不勝驚悟，旋即將印送給權道衡，雙方都以「在彼猶在此」而堅辭不就，龔開索性把印沈入河底 ❸。可見他還是一個力求在道德上自我完善的謙謙君子。

（三） 晚年時期

自1292年到1305或1306年。此時龔開已處於耄耋之年，他的思想產生了很大的變化：抗爭意識漸趨淡化，以一個順從元朝的潦倒隱士走完了一生。

忽必烈於1271年建元後，在北方以多教並容的方式來凝合各民族，宋亡後，隨著統治政權的鞏固，對江南文人遺逸也並不採取扼殺政策，而是以籠絡手段爭取他們的合作。至元二十三年（1286年），程鉅夫奉元世祖之命在江南搜訪遺逸、納賢入仕。他們以舉薦為主、科舉為輔的仕進方法對輻湊儒家後學、防止離心起著重要作用，元朝政府在政治、乃至儀衛制度上皆「遵用漢法」，力圖使落後的游牧民族向先進的農業大國漸進，並消除異族統治在漢族文人內心留下的陰影和抗爭欲念，最終使朝野在政治和思想文化上的感情達到合一。

龔開的詩朋畫友們大都實現了這個合一。他們紛紛出仕元朝，如方回，宋亡前就在嚴州迎降，授建德路總管，不久罷官；書法家鮮于樞還做到太常寺典簿，詩人戴表元、龔璛、盛彪、黃潛、柳貫等都出任文職，經管地方教育，柳貫還賦詩頌揚元朝的統治，即便是入了道的馬臻也不辭勞苦去大都朝見元成宗，周密是龔開少有的拒不仕元的朋友，他們多聚集在杭州一帶，形成相對穩定的文化群體，在思想文化上相互滲

❸元·陶宗儀《輟耕錄》卷九，中華書局，1959年3月第1版。
❹清·吳玉搢《山陽志遺》卷四，壬戌十二月淮安志局刊本，淮安市圖書館藏本。

透，龔開「多往來於故京」❶，這裡是他晚年交游的中心，他們對元朝的歸順態度可能會影響到心懷故國的龔開。

值得注意的是，龔開終於在《人馬圖》上題寫了元朝的年號——至元壬辰年（1292年）❶，直至在八十三歲時畫的《洪崖先生出遊圖》、《馴象圖》等都題寫元朝「大德甲辰」的年號❶，往日對宋末腐朽政治的不滿漸慚演化為對元朝政權的承認。在他晚年的繪畫裡，鍾馗、瘦馬不再是主要題材，幾乎讓位於表現隱士生活的人物和山水及反映洗象、馴象等佛教題材。這與他和僧道衡、月澗、天台僧等僧侶的交往有關，他的晚年思想仍以儒家為本，雜揉了道教和佛教，表現出遺民思想的複雜性。他在《洪崖先生出遊圖》的跋文❶中仰慕洪崖「耽伏混世俗」的「大隱」，不推崇「獨臥林泉曠達自適」的「小隱」，他的「大隱」就是混跡在詩朋畫友和世俗生活中，其晚年的詩詞也湧現出更多的隱情：「谷口長松澗底藤，石橋山路晚登登；囊琴斗酒來何暮，空負寒齋昨夜燈。」❶早、中期的「骨如山立」在這裡變成了「意如雲」，客觀現實使他順應了元朝的統治。

但是，思想的平靜卻常被生活的厄運叩響，龔開曾兩次喪子，大約在八十四歲時（1304年），攜女北渡回到故里淮陰，仍在茅檐下賣畫，苦渡餘生，一年左右便溘然而逝，享年八十五、六歲。其女守著堆滿床上的書畫卻無處可賣。龔開在江南的老友馬臻、黃瀑翁在大德十一年（1307年）才知此訊，引起了江南文壇的悼亡活動，可見他對江南文壇有著一定的影響。

二、奇譎的藝術風格

南宋末期的文學批評家嚴羽疾呼「以盛唐為法」，延續了唐宋古文運動的精神，出現了宋末元初汪元量、姜夔、蔣捷、文天祥、龔開、鄭思肖等詩人，他們發盛唐之強音、奏時代之悲歌，格調淒然而激奮，再現了盛唐的民族精神。

元初的文人畫家們把文學上的復古主義文風擴展到江南畫壇，形成統一的文藝思

❶清・卞永譽《式古堂書畫彙考》卷一五，鑑古書社影印本。
❶清・胡敬《西清箚記》卷二，清嘉慶二十一年（1816年）刊本。
❶同上。
❶清・厲鶚《宋詩記事》卷八〇，清乾隆十一年（1746年）厲氏樊榭山房刊本。

潮，出現了兩種情形：趙孟頫、錢選等人在風格上追尋晉或唐人筆意；龔開則和鄭思肖、馬臻、溫日觀從南宋米友仁、梁楷、趙孟堅和趙葵等人的水墨畫風尋找到發展機能，據說僧牧溪元初尚在江南 ❶，可見元初江南盛行的水墨畫風有著一定的歷史淵源。

然而，龔開並未遠離當時的尚古思潮，他學畫以師唐為門徑，早年臨過吳道子《送子天王圖》，其書齋名為「學古堂」，湯垕的《畫鑒》說他「畫馬師曹霸，得神駿之意」，「人物亦師曹、韓。山水師米元暉。梅、菊、花卉雜師古作」。龔開作於寶祐元年（1253年）的《天香書屋圖》是他見於著錄的最早作品，時年三十三歲，後人的題畫詩說這是一件青綠山水畫，屋宇用界畫法。說明龔開的畫風是由早期的設色工整精緻走向日後的用墨粗豪雄放。他在揚州仕於趙葵時，趙葵的墨梅正蜚聲江東，龔開對水墨尤其是對墨梅的興趣，很難說與趙葵毫無關係，另一個促使他在水墨畫自成一格的應是米友仁的雲山墨戲，龔開以「學古」為標榜，以創奇為目的，周耘說他「胸中磊磊落落者發為怪怪奇奇在毫端」❷，其毫端「韻度衝遠，往往出尋常筆墨畦町之外」❸。他的墨法十分豐富，以潑墨畫梅天趣巧成，用焦墨寫亂山崢嶸嶙峋，難怪湯垕見到龔開的《雲山薰》五冊，嘆為「奇物」。

龔開的繪畫題材較為豐富，廣涉山水、花鳥、人馬等，畫鞍馬和鍾馗擊鬼更是他在元初極為擅長的題材，他所特有的隱喻手法和奇異的藝術風格正是在這個時期達到高峰，「其胸中之磊落軒昂崢嶸突兀者時時發見於筆墨之所及」❹。隱喻的藝術手段出現在元初決非偶然。當時的權豪者遍設冤獄，「官法濫，刑法重，黎民怨。……賊作官，官作賊，混愚賢」❺。因此產生了元初雜劇以宋代冤獄和訴訟為重要內容的文學作品，寓意了正義力量必將摧毀黑暗勢力。同樣，當時的「方今畫者，不欲畫人事。非畫者不識人事，是乃疏於人事之故也」❻龔開正是以「疏於人事」之畫諷諫「人事」。

他的《中山出遊圖》卷和《瘦馬圖》以其流傳有緒和貼切的畫風、書跡被公認為是僅存的兩件真跡（見本書圖168和圖169、圖170）。

❶元·吳太素的《松齋梅譜》說他「至元間圓寂」。
❷清·卞永譽《式古堂書畫彙考》卷一五，見周耘的題畫詩。
❸元·柳貫題《江磯圖》，見《柳待制文集》卷一八，四部叢刊本。
❹元·黃溍《跋翠岩畫》，《金華先生文集》卷二一，四部叢刊本。
❺元·陶宗儀《輟耕錄》卷二三，四部叢刊本。
❻元·陳元甫《方山堂稿》，跋任仁發《瘦馬圖》。

　　《中山出遊圖》卷，美國佛利爾美術館藏，紙本水墨，縱32.8cm、橫169.5cm。畫鍾馗與小妹各坐一肩輿，在鬼卒的簇擁下乘輿出遊。全圖可分三段，卷首的鍾馗回首與妹相互呼應，將卷首與卷中銜接起來，馗妹身後的一侍女回眸目視尾隨而來的鬼隊，最後把讀者的視線引向卷尾。作品的構圖似不經意，雜亂的隊列全憑相互問的內在聯繫統一起來，兩乘肩輿呈八字排開，打破了因橫線過多而產生的呆板。人物在平中見奇的構圖裡更是奇中見奇，鍾馗豹鼻環眼，髯鬚叢生，猛氣橫發，在炯炯的目光裡噴發出文人的智慧和瀟灑的氣度。鍾馗妹和兩侍女以濃墨代胭脂，自目下到頸根由深變淺，嘴唇留白，面部的內輪廓以白線勾之，人稱「墨妝」，鬼分男女，大都牛頭馬面，卷末的鬼卒們扛著卷席、酒罈、挑著書擔和待烹的小鬼，他們瞪目凝視、舉止痙攣，急行的鬼隊與緩行的肩輿不僅在節奏上產生變化，而且反襯出鍾馗氣吞萬夫的威力。怪異荒誕的造型與作者奇譎的表現手法合璧，畫家不囿於元初盛行的李公麟白描法，衣紋以中鋒行圓筆，有如行書，簡括疏鬆，粗厚古拙而飄灑不滯。鬼卒的用筆短促簡勁，頓挫有致，勾畫的肌肉頗合人體解剖，作者以墨畫鬼，手法多樣，鬼態各異：有的勾勒後以乾筆皴擦出鬼毛和陰陽向背，也有雙勾後用淡墨渲染出鬼骨，還有以焦墨作沒骨鬼。面對這些腰束獸皮的馬面鬼，使筆者聯想起從草原裡廝殺出來的蒙元貴族，鐘馗的出現豈不含有「掃蕩凶邪」[25]之意？鬼在這裡還代表了當時社會的邪惡勢力，元初統治者在被征服者的土地上暴戾恣睢，闢良田為牧場，又掘盡南宋祖墳，襲開對此不會無動於衷，恰如陳方的題詩曰：「……翁也有筆同幹將，貌取群怪驅不祥。是心頗與馗相似，故遣麾斥如翁意；……。」[26]

　　這種深含寓意的內容在《瘦馬圖》裡通過畫家的題畫詩則表現得更加鮮明：

　　　一從雲霧降天關，空進先朝十二閒；
　　　今日有誰憐駿骨，夕陽沙岸影如山。

襲開的早中期詩詞，多參韻盛唐邊塞詩派岑參和王昌齡等人雄渾質樸的氣勢，他們的戍邊處境略有相似，所不同的是襲開處於江河日下的宋末，雖有抱負，但終不能達志，亢奮激昂的詩裡不免落下蒼涼的老淚。該畫藏於日本大阪市立博物館（紙本墨筆，縱29.9cm、橫56.9 cm），卷首書「駿骨圖」，卷尾題「襲開畫」，繪一匹瘦馬，但

㉕清・卞永譽《式古堂書畫彙考》卷一五，見周耘的題畫詩，版本同 ⑳。
㉖元・陳方《孤篷倦客集》，橫山草堂叢書本。

偉岸如山，蘊含了沈重的精神力量，馬作俯首緩行狀，鬃毛隨風拂揚，顯得十分淒
楚，勾勒有如中鋒寫筆，凝重圓渾，作者借鑒了山水畫的積墨法，以淡墨層層乾擦馬
的肌膚，皴出陰陽和質感。馬的造型尤為奇特，作者為表現千里馬有十五肋的特徵，
「現於外非瘦不可，因成此像，表千里之異，枉劣非所諱也」。形瘦也是廉潔的象徵，
他的詩和瘦馬共同傾吐了老無所用的惆悵，往日身經百戰，今不知主將尚在何方，
被「棄之大澤」，只有默默地回憶往日的鼎盛年華。從唐代韓幹到元代趙孟頫的馬，
都取肥碩之形，前者為征戰之態、後者為馴服之形，龔開應是最早發現了瘦馬的審美
價值，賦予它忠義的品性。

　　龔開以寫為題材的作品，見於著錄的尚有不少，寓意深刻者居多，如：《高馬小
兒圖》，自元代的吳師道就誤釋了此圖的寓意，他在《吳禮部集》卷一一中說：「《易》
不云乎：『小人乘君子之器，盜思奪之矣。』龔開聖予作《高馬小兒圖》，蓋出於此
……。」❷這種脫離作者的題畫詩去用《易》來套釋此圖，不免有牽強附會之嫌，且
看龔開對「高馬小兒」的贊頌：「華驄料肥九分膘，童子身長五尺饒；青絲鞚短金勒
緊，春風去去人馬驕。」他提醒讀者：「莫作尋常廝養看，沙陀義兒皆好漢；……。」
最後的機關文字是：「四海風塵雖已息，人才自少當愛惜；如此小兒如此馬，它日應
須萬人敵。」❷其畫的真正寓意已昭然若揭了：他不甘於南宋的滅亡，希望「三齒馬
和未冠兒」成為新生的復國力量。

　　龔開畫馬的風格變化多端，以意筆畫《黑馬圖》，八尺龍媒猶從墨池躍出。另一
件《玉豹圖》可能是白描，贈給被元朝罷了官的方回，題詩具有民謠的風韻，「南山
有雄豹，隱霧成變化；奇姿驚世人，毛物不增價。……」❷作者在這裡暗頌了方回的
才幹，對他的遭遇深表同情。

　　他的鞍馬作品見於著錄的還有《寫唐太宗天閑十驥圖》、《天馬圖》、《昭陵什伐
赤馬圖》等，鍾魁類有《鍾馗剖鬼圖》、《馗妹圖》、《鍾馗嫁妹圖》和《鍾進士移居
圖》，山水畫有《山水卷》、《江村宿雨圖》、《玉澗流泉圖》等，他還擅長人物畫，
曾作《蘇黃像》❸，一生作品極為豐富。

❷元·吳師道《吳禮部集》卷一一，知不足齋叢書本。
❷元·吳師道《吳禮部詩話》，同上。
❷清·吳玉搢《山陽志遺》卷四，版本同❶。
❸分別見清·卞永譽《式古堂書畫彙考》卷二、一五，王逢《梧溪集》卷二，鄭元祐《僑吳
　集》卷二，文嘉《鈐山堂書畫記》，金梁《盛京故宮書畫錄》卷二，孫承澤《庚子消夏記》
　卷二、《式古堂書畫彙考》卷二，朱存理《珊瑚木難》卷六。

　　龔開的畫論今不多見，《中山出遊圖》卷的跋文裡有論畫鬼：「人言墨鬼為戲筆是大不然。」原因是南宋頤真、趙千里的墨鬼「去人物科太遠」。他提出畫鬼和畫人的關係與草書和真書的關係一致，「豈有不善真書而能作草者」龔開的墨鬼確實是基於對人體結構的嫻熟理解，同時又表現出了鬼性，他已清晰地認識到藝術幻想和現實生活的內在聯繫。他在《天馬圖》的跋語裡論及了詩畫關係：詩是有聲畫，畫是無聲詩，兩者應「相表」，即互為存在；他強調從前人的詩文中獲得靈性，如他評曹孟德的詩是「幽燕老將，氣韻沈雄」，「以此語施之畫馬，尤為至當」 ❸❶。在他的繪畫作品裡，詩書畫的結合是以一種精神氣質同時貫穿於三者之中。

　　他的書法也自出一格，為宋元書風之罕見，迄今保存在《中山出遊圖》卷和《瘦馬圖》卷的跋文裡，他早年行篆籀有秦李斯的筆韻，作隸書得漢魏筆魂、寫楷書取顏魯公筆意，最後將三者熔鑄於一爐，以中鋒沈穩行筆求得和諧統一，如錐劃沙，不求粗細變化，古拙中顯出憨厚野樸的個人風格。作者的題畫詩一般不作為構圖的一部分，常於卷尾另起一紙，重新經營，用「『淮陰龔開印』，『開』字款識作畫押體」 ❸❷。龔開學養豐瞻、具有精深的文學修養，除詩詞外，「文章議論愈高古，至為此二傳（指《陸君實傳》和《文丞相傳》）大類司馬遷、班固所為，陳壽以下不及也」 ❸❸。其文筆沈實而流暢，十分凝煉，多由人論世，其世論己，滿懷深情。今有《囷城叟集》存世，共有二十三篇詩文 ❸❹。

　　飲譽江南的鑒藏家周密、方回、鮮于樞等人的藏品使龔開博聞多識，龔開雅好鑒定書畫，人稱「實具眼者」他在《題大令保母貼序》 ❸❺裡，運用文獻材料對當時出土的王獻之《大令保母帖》進行甄別，認為是依本所作，他還對周密、鮮于樞等人的藏品提出異議 ❸❻，引起了當時鑒定界的重視。龔開還通於棋藝，以此來助長用兵之術，他所撰寫的《古棋經》已失傳。

❸❶清・吳玉搢《山陽志遺》卷四，版本同 ❶❹。
❸❷元・龔璛《囷城叟附集》。
❸❸元・吳萊《淵穎集》卷一二，四書叢刊本。
❸❹元・龔開《囷城叟集》收錄在清代昌廣生所輯的《楚州叢書》第一集裡，諸多藝術辭典和美術辭典均誤為《龜城叟集》。
❸❺元・龔開《囷城叟集》。
❸❻元・湯垕《畫鑒》。

三、潛在的藝術影響和寄寓的繪畫功用

　　龔開授徒不多，兩個兒子龔浚和龔咸分別畫過唐馬和大雁，今無作品傳世；直接受到龔開影響的還有馬臻和專師山水的張雨及專師墨竹的僧月澗，錢選曾仿過他的《洪崖先生出遊圖》，人稱「筆力不逮遠矣」，趙孟頫離官還鄉後見到他的山水畫不勝驚嘆：「今日看山還自笑，白頭輸與楚龔開。」❸❼

　　應該看到，龔開的藝術影響受到一定的限制，與他同代、同鄉的湯垕非議道：「用筆頗粗，此為不足。」❸❽在明代江南盛行秀潤清逸的畫風時，龔開奇譎粗豪的風格少被問津。因此他對後人的影響主要是以潛在的方式不斷傳遞，是通過精神上的默契去實現的。任仁發在《二馬圖》裡寄寓廉潔的瘦馬，除方向相反外，與龔開《瘦馬圖》的造型十分相近，甚至馬肋也是十五根，這種相對穩定的瘦馬程式還出現在一些佚名畫家的作品裡❸❾。揚州是龔開生活多年的地方，他的書風很可能觸發了揚州八怪中金農萌發「漆書」的契機，兩人的書風似乎有著一定的「血緣關係」，另一位善畫「鬼趣」的羅聘會不會也在龔開的墨鬼裡得到某些靈機？幾乎與龔開畫寓意畫的同時，蘇州的另一位遺民畫家鄭思肖畫無根蘭喻失國，稍後，任仁發分別寓肥、瘦馬為貪廉，顏輝的《中山雨夜出遊圖》卷（見本書圖180），亦將蒙古騎兵的頭盔繪於鬼卒頭上，其意不言而喻，元代後期倪瓚的無人亭和王冕的墨梅都是借隱喻傾吐對社會的認識，隱喻構成了元代文學藝術的重要創作風尚，它使作品走向內涵。

　　在文人畫的發展中，龔開和鄭思肖等人是一個新的轉機，這不僅僅是他們在筆墨技法和個人風格有新的開拓，更重要的是他們借用隱喻表達他們的政治態度，深化了文人畫的立意。如果說北宋後期蘇東坡《木石圖》所表現的「盤鬱」是宣洩了社會給個人帶來的煩惱，那麼龔開等人的作品則更多的是淤積了對社會的憂患，前者偏重暢達自我精神，後者傾向強化國家意識，這是時代的產物，是末途國家中末途文人所特有的精神氣質，這種精神氣質在三百多年後的明末清初又再次出現，他們產生了失落感，無法恢復舊朝，只得藉一定的圖像隱喻特定的社會意義來作為自身的心理補償。

❸❼元‧趙孟頫《松雪齋文集》卷五。
❸❽同 ❸❻。
❸❾原田謹次郎（日）《支那名畫寶鑒》，頁436。

趙孟頫的仕元心態和個性心理

一、緣何屢徵才起？

趙孟頫在至元二十三年十一月（1286年）結束了遺民生涯，隨程鉅夫入朝仕奉元廷。自南宋滅亡後的1279年到1286年之間，趙孟頫在江南遇到過六次北上仕元的機會，前五次皆未從之，析其緣由，可探知趙孟頫的仕元心態。

元朝諸帝自元世祖忽必烈起就十分注重籠絡漢族文人，利用他們來穩定漢族統治區的民心，對原南宋統治中心的江南文人尤為重視，因此，當元將伯顏在至元十六年（1279年）克下南宋都城臨安（今浙江杭州）時，就奉詔搜尋南宋舊臣和文人，這是趙孟頫第一次遇到仕元的機會。他未去應召的原因在他後來的《述太傅丞相伯顏功德》中陳明：「嗟我始弱冠，弗獲拜此公。」❶時年二十六歲的趙孟頫在政治上尚未成熟，應是其未入仕的原因之一。

第二次仕元機會也是在至元十六年（1279年），集賢侍讀學士（秩從二品）崔彧「奉詔偕牙納木至江南，訪求藝術之人」❷。

第三次機會是趙孟頫少時就尊崇的恩師、正一教名道杜道堅（南谷真人）鼓勵他出仕。據元代張雨跋趙孟頫《三段書》卷（北京故宮博物院藏）云：「⋯⋯我谷翁真人當至元之初首舉儀公，⋯⋯至元後戊寅正月廿又九日甲子謹記。」❸南宋亡後不久，杜道堅赴大都拜謁元世祖，獻納賢之計，史載趙孟頫在仕元前「聲聞涌溢，達於朝廷」❹。很可能與杜道堅在元廷的活動有關，故引起了朝中對趙孟頫注意。趙孟頫

❶《趙孟頫集》卷二，浙江古籍出版社，1986年3月第1版。
❷《元史》卷一七二，北京中華書局，1976年4月第1版。
❸同❶。
❹同❶附錄楊載《大元故翰林學士承旨榮祿大夫知制誥兼修國史趙公行狀》。

雖未及時應杜氏之言立刻供奉元廷，但至少可使趙孟頫仕心萌動。

　　第四次是禮部尚書（後任翰林承旨，秩從一品）留夢炎奉旨在江南召賢，留夢炎是趙孟頫父的生前至交，留夢炎完全有可能在選仕時問及趙孟頫，趙未隨之而去。

　　第五次是至元十九年（1282年），趙孟頫的詩友夾谷之奇，欲薦趙孟頫出任翰林國史院編修官，趙辭之。

　　前三、四次趙孟頫未出山仕元，其主要原因是趙氏家族尚處在「避禍」階段，南宋末朝亡帝屍骨未寒，作為宋宗室的趙孟頫在思想上和心理上都難以接受原敵對勢力送來的俸祿，難以很快理解元世祖忽必烈求賢若渴的心情，特別是難以預測新生統治政權的穩固性，在趙孟頫仕元之初的詩文裡，多次稱頌元廷的初治成就，可見，趙孟頫出山時把社會是否安定看得十分重要。

　　趙孟頫放棄第五次仕元的機會的重要原因之一是舉薦者的官階問題。從浙西道提刑按察司事剛升任吏部郎中的夾谷之奇官僅五品，他舉薦趙孟頫任職的翰林國史院編修官才七品，這對歲近而立之年的趙孟頫來說是不易接受的，他年未弱冠就試中國子監、注真州司戶參軍。這些心理活動不能表之於語言，而是通過日後的行為表達出來。元代前期，廢除了科舉制度，漢族知識分子的求仕之途的主要門徑是被舉薦，這意味著舉薦者的政治地位在很大程度上決定了被舉薦者進入仕途的起點，尤其是對趙孟頫來說，更為重要。

　　元廷在江南的每一次招賢盛舉對趙孟頫都是一次衝擊。也許是忽必烈覺察到委派高層漢官對江南求仕者具有極強的吸引力，至元二十三年（1286年），行臺治書侍御史（秩從二品）程鉅夫奉詔搜訪江南遺逸，綜合各方面的條件，這是一次（第六次）最有益於趙孟頫入仕的機會，其結果是趙孟頫「居首選」❺頗受元世祖賞識，趙孟頫得官奉訓大夫、兵部郎中（秩從五品），確立了他通向「榮際五朝、名滿四海」❻的宦途起點。

　　趙孟頫在這個時期入仕是必然的，在客觀形勢方面，蒙古族消除了境內的抗元勢力，固化其統治，元世祖忽必烈長期、穩定的對南宋遺臣、文士的籠絡政策逐步淡化了雙方的仇視心理。在趙孟頫家周圍，亦產生了許多重大變化，宋室後裔趙與懃等和趙孟頫父趙與訔友留夢炎等南宋舊臣仕元後平步青雲，趙與懃累官翰林學士，留夢炎當時官禮部尚書，這對趙孟頫必然會產生一定的誘惑力，出身官宦之家的他正當壯

❺同 ❶附錄楊載《大元故翰林學士承旨榮祿大夫知制誥兼修國史趙公行狀》。
❻元·夏文彥《圖繪寶鑒》卷五，畫史叢書本，上海人民美術出版社，1963年10月第1版。

年，不會甘於沈淪，企望有一個施展政治抱負的舞臺，由於他雙親早逝，家道日衰，其父趙與訔墓於至元十七年（1280年）毀於盜，不得不遷葬，對他打擊頗為沈重，其母丘氏生前曾激勵趙孟頫以仕「聖朝」來異於「常人」。因此，趙孟頫屢徵才起的原因是十分複雜的，有外在的環境因素，更有其家傳的儒家觀念等。

二、仕元的主動因素

關於趙孟頫仕元之初的的材料十分豐富，有許多是自相矛盾的，必須結合當時當地的客觀背景，來探尋其中屬於本質的方面，才能不為其反映表象的材料所迷惑。

有專家以趙孟頫數次拒絕仕元來推斷趙孟頫最終仕元是出於「被逼」❼，在清代的文獻材料中也確有依據可查：「時元主方求索趙氏之賢者，子昂轉入天台山依楊氏，為元所獲。」❽值得深思的是，在此之前，元廷遣差徵召遺逸，不見有趙孟頫出逃的記載，可見，這一次趙孟頫卻藏匿於山，恰恰證實了他存有仕元的心理活動，趙孟頫採取這種行為是做給人看的，其目的顯然在於減少看客們對他的非議。

所謂看客就是活躍在江南文壇、書壇和畫壇的南宋遺民們，這是一個勢力極強的文化圈，他們在當時象徵著高尚和節操。身為「吳興八俊」之一的趙孟頫本是其中頗受矚目的佼佼者，若堂而皇之地北上仕元，必然會冒犯一大批南宋遺老遺少，事實上趙孟頫還是引起了南宋遺民牟巘、劉承幹、胡沖及、錢選等人的不滿。趙孟頫的詩友戴表元也曾作《招子昂歌》❾，以「虛名何用等灰塵，不如世上蓬蒿人」之句來委婉地奉勸趙孟頫切勿仕元。

從當時搜訪遺逸的方式來看，似乎也不存在強迫趙孟頫仕元。當局對遺逸們一般不採取強徵的暴力措施，對徵召對象，只要沒有強烈的反元情緒，基本上認可遺民們所選擇的生活道路。如原南宋太府寺簿方逢振、原南宋進士曾子良和吳仲軒、文士章德茂、太學生謝國光、原南宋衢州軍事判官孫潼發等都受到程鉅夫的舉薦，他們或托疾辭赴、或堅辭不就，都未受到傷害，皆相安無事。當然強迫赴京的大有人在，被受械至元大都的是原南宋晉藩兵副將宗必經，固辭不赴，想必是言詞激烈，等待他的不

❼戴麗珠《趙孟頫文學與藝術之研究》，臺北學海出版社，1986年7月初版。
❽清・陸心源《宋史翼》卷三四轉引《東陽縣志》，北京中華書局，1991年12月影印本。
❾元・戴表元《剡源文集》卷二八，四部叢刊本。

是賜官，而是三年牢獄，後被放歸。至元二十六年（1289年），南宋末年名士謝枋拒不仕元，謂江南人才仕元可恥，這固然激怒了程鉅夫，他將謝枋執往大都，謝枋不屈，終遭殺戮。可見，當時的趙孟頫只要婉言辭赴，他的隱逸生活便不會受到干擾，更不會被強迫就範。

初到大都的趙孟頫，其情緒波動不穩，其《初至都下即事》❿正是這種情緒的真實反映，有其亢奮的一面：

> 海上春深柳色濃，蓬萊宮闕五雲中。
> 半生落魄江湖上，今日鈞天一夢同。
> （自注：北方謂水泊為海子）

在這裡，趙孟頫主動否定了他三十三歲以前的「落魄」生涯，把此次進京視為時來運轉，欲與元廷同床同夢。然而，趙孟頫掩飾不住遠離故里的鄉愁：

> 盡日車塵馬足間，偶來臨水照愁顏。
> 故鄉兄弟應相憶，同看溪南柳外山。

入朝後，趙孟頫在參與議政時，提出當時的鈔法和量刑原則，還提出頗為公正的用人之道，反對委派不法之臣的政敵去辦案，以防「假公法以報私仇」❶，在施政時，體現出以仁為本的思想。倘若趙孟頫是「被逼」仕元，就不會提出一整套理政之道；可見在入仕以前，他已做好了充分的參政準備。

趙孟頫的參政意識還表現在不滿於同僚升遷。曾有一日，忽必烈垂詢趙孟頫關於留尚書、葉右丞兩人之優劣，趙孟頫對留夢炎大加稱贊，在論及葉右丞的才德時，說：「葉李所讀之書，臣皆讀之，其所知所能，臣皆知之能之。」⓬趙孟頫是在向元世祖暗示自己有右相之才，忽必烈卻是顧左右而言他。趙孟頫與葉李的關係十分微妙，兩人同時來京，初至，忽必烈賜趙孟頫「使坐右丞葉李上」，之後趙與葉的官階相差數品，而且葉李舉薦了趙孟頫的政敵桑哥為相，他們之間的矛盾就不可避免了。

❿同 ❶卷五。
❶同 ❶附錄楊載《大元故翰林學士承旨榮祿大夫知制誥兼修國史趙公行狀》。
⓬《元史》卷一七二，北京中華書局，1976年4月第1版。

從趙孟頫悔於仕元的詩中，也可發現趙孟頫仕元不是被動性的，如：「誤落塵網中，四度京華春。」⓭「誰令墮塵網，宛轉受纏繞！」⓮「而我慚墮久，栖遲甘沈淪。」⓯「我生愧乏梁棟才，浪逐時賢繆從政。」⓰等等（著重號為筆者添加），不難看出趙孟頫是受時代的驅使，主動地墮落宦海。

趙孟頫也有與此相矛盾的詩文，他在《送高仁卿還湖州》中吟道：「捉來官府竟何補，還望故鄉心惘然。」⓱應該注意，趙孟頫的同里高仁卿係回鄉任職，因此，趙孟頫仍必須通過高仁卿在父老鄉親面前繼續維持一個被迫仕元者的形象，好一個「捉」字，其用意與當年躲入天台山的行徑不無二致。

鑒於元初的歷史背景，趙孟頫仕元已不是什麼政治選擇，而是生活道路的選擇，那個時代選擇了他，他也投入了那個時代。若是趙孟頫仕元尚有「被逼」因素的話，那就是千餘年來歷代儒士所形成的行為規範和他衰敗的家道。

三、表述情感的三種語言

趙孟頫極好交遊，亦深諳為官之道，他見風使舵，看人賦詩，因人而異，均有不同，呈現出其思想複雜的一面。在其大量的詩文裡，可以歸納出他所認識、交往的三種類型的人：

第一種：面對元朝皇帝，身處公開場合中的趙孟頫多表耿忠之志並歌功頌德，如面呈忽必烈時曰：「往事已非那可說，且將忠直報皇元。」⓲在他入仕之初，隨集賢侍講學士宋公巡視雁北白溝的防務，作《明肅樓記》⓳稱頌元廷的基業：「方今天子聖明，四海之內晏然，無枹鼓之警，宿衛之事皆安生樂業，除其器械，足其衣食。」在為佛寺、道觀所作的記和碑銘中都不忘頌揚元太祖，如《重修觀堂記》⓴曰：「曁聖元統一區宇，人獲奠居，……」他奉敕撰寫的《大元大普慶寺碑銘》㉑對元世祖的

⓭同 ❶卷二《寄鮮于伯几》。
⓮同 ❶卷二《罪出》。
⓯同 ❶卷三《酬潘提舉》。
⓰同 ❶卷三《兵部聽事前枯柏》。
⓱同 ❶卷三。
⓲同 ❶附錄楊載《大元故翰林學士承旨榮祿大夫知制誥兼修國史趙公行狀》。
⓳同 ❶卷七。
⓴同 ❶外集。
㉑同上。

膜拜達到了極頂：「惟上帝降大命於聖元，太祖法天啟運聖武皇帝起自朔方，肇基帝業，兵威所至，罔不臣服，蓋以睿宗仁聖景襄皇帝為之子。……」這些言行顯然是趙孟頫在元廷得以生存並不斷升遷的基本保障。

第二種：在銳意仕進，春風得意的官僚面前，趙孟頫的詩文呈趨附之態。這些詩多屬送別詩，或勉勵仕進、希冀勤政，或稱頌其為官之地的山水風光，或暢訴離別之情，很少言及他自己的隱逸之情，以免大煞風景。如：趙孟頫在《送周正平學士致仕還里》❷中肯定了周氏的宦海生涯，認為「仕宦非徒榮」；再如《送程子充運副之杭州》所言多是為官之道等，《送吳禮部奉旨詣彭湖》鼓勵吳萊「早歸承聖渥，圖像上凌煙」❷。在《送田師孟知河中府序》❷裡則體現出趙孟頫對地方官的厚望。趙孟頫在給北方少數民族的武職官僚題寫的贈詩，言詞十分通俗，多為誇獎之詞，如《贈脫帖木兒總管》❷。在趙孟頫的這一類詩文裡，體現了他入仕後充滿責任感的為政思想，而很少透露出他內心深處的仕途觀念。城府極深的趙孟頫是不會在沒有深交的官僚面前敞開心扉的。

第三種：趙孟頫只有在至交面前和自吟詩中傾述他的心聲，在他的至交中，以有隱逸思想的官僚和南宋遺民及門人為主，而他的不少自吟詩，則充分展示了他心中懷有的另一個世界——林泉之志，這也是他這一類詩文的主題。

趙孟頫初露其隱逸之思是在至元二十四年（1287年）十二月送同來大都仕元的友人吳澄辭歸，作《送吳幼清南還序》❷曰：「吳君之心，余之心也。」事實上，這個時期趙孟頫的歸隱之思還頗為朦朧。真正形成其隱逸思想大約起自仕元的第四年，此時，他寄詩給摯友鮮于樞，嚮往「脫身軒冕場，築屋西湖濱」的隱居生活。在《罪出》❷一詩中，與妻兒的離別之愁更促使他激起丘壑之思：「昔為水上鷗，今如籠中鳥。哀鳴誰復顧，毛羽日摧槁。」這種情緒在他以後亦官亦隱的生活中與日俱增，如：「……優游恐不免，驅馳竟何成！我生悠悠者，何日遂歸耕？」❷

趙孟頫曾作《古風十首》❷，以先秦的歷史發展暗暗為自己的仕元行為辯解。其

❷同 ❶卷二。
❷同 ❶卷四。
❷同 ❶卷六。
❷同 ❶卷五。
❷同 ❶卷六。
❷同 ❶卷二《罪出》。
❷同 ❶卷二《桐廬道中》。
❷同 ❶卷二。

一為：

> 周衰有戰國，紛紛極荊榛。
>
> 黃金聘辯士，駟馬迎從人。
>
> 朝為刻骨仇，暮作歃血親。
>
> 終然智力屈，奉身俱入秦。

　　他懷著上述的那種心境竭力與南宋遺民保持最親密的聯繫，顯示其內心的高潔，周密和吳森（元四家之一吳鎮的叔父）等都與他結下深交。趙孟頫力求以他的隱逸思想來尋求與南宋遺民達到共鳴，其《咏逸民十一首》❸⓿，在《次韻舜舉春日感興》❸❶裡，表露了對錢選隱居生活的羨慕。《題龔聖予山水圖》❸❷則大悔歸隱晚，自愧形殘，在大約作於元貞二年（1296年）的《次韻周公謹見贈》裡自比「池魚思故淵，檻獸念舊藪」❸❸。這些詩文吐露了他後半世與仕元行為相矛盾的心聲。

四、緣何屢仕屢隱？

　　趙孟頫仕元後，亦曾有間歇性的隱居生活，依舊得到元廷的俸祿和賞賜，因此他仕元後亦可謂亦官亦隱。自1286年起，他數次來大都，其中有兩次是他仕宦途中的重大轉折，排列趙孟頫一生的仕、隱、進、退的諸種變化，可探知元廷給予了他相當大的選擇餘地。趙孟頫怎樣選擇，恰恰折射出他的為官之道、政治手腕及心理活動。

　　最引人注目的是他第一次離開朝廷出任濟南地方官，其原因是「孟頫自念久在上側，必為人所忌，力請補外」❸❹。但筆者以為這一條史料僅僅表明了趙孟頫退出朝廷的部分原因。

　　首先，趙孟頫與右丞相桑哥之間的矛盾留下的隱患，是趙孟頫出宮的直接原因。至元二十四年（1287年），趙孟頫馳驛至江南，問行省丞相慢令之罪，不答一人而事

❸⓿ 同上。
❸❶ 同 ❶ 卷四。
❸❷ 同 ❶ 卷五。
❸❸ 同 ❶ 卷三。
❸❹ 《元史》卷一七二，北京中華書局，1976年4月第1版。

成，桑哥「大以為讒」❸，事後，桑哥多次虺慰趙孟頫。三年之後，趙孟頫遷集賢直學士（秩從四品）奉議大夫，桑哥橫徵暴斂使得民不聊生，京城大震，帝深憂之。趙孟頫利用與左侍儀奉御阿刺渾撒里（維吾爾人）的關係，彈劾桑哥；又通過奉御徹里（蒙古人）向忽必烈進言「為萬姓除賊（桑哥）」；次年，「帝遂按誅桑哥，罷尚書省，大臣多以罪去，帝欲使孟頫與聞中書政事，孟頫固辭」❸。趙孟頫深知他已大大觸犯了朝中另一批屬臣的政治利益並捲入了朝廷紛爭，恐有不測，故急欲退出。

其二，趙孟頫雖得元世祖忽必烈的恩寵，但忽必烈年事已高，趙孟頫很難預測忽必烈卒後他是否還能繼續享受殊榮？另外，屬於桑哥一派的勢力並未除盡，如政敵葉李仍官居高位，桑哥餘黨盧世榮、漕運司達魯花赤塔察兒等等尚在，而趙孟頫所依托的蒙古族勢力的代表徹里將調往福建省任平章政事，這對趙孟頫有可能構成隱性的危機。

其三，趙孟頫一入宮，就遭到北方少數民族官僚的歧視，耶律中丞以趙孟頫係宋宗室為由反對將他引薦入朝，趙孟頫在議論刑法時又與刑部郎中楊某發生口角，他上朝偶遲至，險遭笞辱。平素潛在著的這些危及他朝廷生涯的種種因素，也促使他早早離朝。

其四，長年浪跡江南的趙孟頫難以適應元朝的諸種宮規，曾自比「籠中鳥」或「池魚」、「檻獸」，加上與妻管道昇久久不得相聚，不得不使他考慮將今後的仕途向南發展。

趙孟頫在南宋末任注真州司戶參軍的閑職告訴他，出任地方官將會進入一個平安的避風港，並獲得獨自理政的機會。至元二十九年（1292年）正月，趙孟頫以朝列大夫（秩從四品）的身份出任同知濟南府路總管府事，這為他今後逐步轉向半官半隱的生活道路舖下了過渡性的臺階。

趙孟頫在濟南任上，不免常常想起京師朝中所見的刀光和血腥，遂作《夷齋說》論道：「談笑而戈矛生，謀慮而機阱作，不飲而醉，不鴆而毒，同則刎頸膠漆，異則對面楚越；及其至也，以錙銖之利、毫釐之忿，使人上下乖、骨肉離，險之禍可勝言哉！」❸這是趙孟頫出任地方官心情的真實寫照。

趙孟頫在濟南路總管府事時，平冤獄、興學校、實現了他所期望的德政。同時，免除了在朝撰寫繁文之勞，也無須南北奔走，使他有了充裕的時光讀書、寫畫。

❸同上。
❸同上。
❸同❶卷六。

至元三十一年（1294年），元世祖忽必烈逝去，次年，元成宗鐵穆耳召趙孟頫入朝修《世祖實錄》。這是趙孟頫第二次進京。很可能是由於他不明朝中政情，恐有不測，不久以病辭歸吳興故里，免去所任官職。

大德元年（1297年），趙孟頫遇到除太原路汾州知州、兼管本州諸軍奧魯勸農事的職位（正五品）。赴汾州供職，帶有輕慢和降職的意味，這可能是趙孟頫不願赴任的原因。另外，若是赴汾州任職，必然會失去他在京師和江南的文化圈，這也是趙孟頫所不願意的。

大德三年（1299年），趙孟頫官復原品，改集賢直學士（秩從四品），行浙江等處儒學提舉，統領這一地區的學校、祭祀、教養錢糧等事，並考校呈進著述，從根本上確立了他在江南文化圈的重要地位。至大二年（1309年），元廷以升中順大夫（正四品）之職欲將趙孟頫調離浙江，任揚州路泰州尹兼勸農事，趙未赴任；可見，他是十分依戀於江南的文化圈。同時，亦可見元成宗和元武宗在長達十八年裡無意重用趙孟頫。

據元代楊載的《趙公行狀》，愛育黎拔力八達在繼位前數月，召趙孟頫入宮，這是趙孟頫第二次正式來元廷供職。庚戌年（1310年）十月，他官拜翰林侍讀學士（秩從二品）、知制誥、同修國史。辛亥年（1311年）正月，武宗海山病卒，愛育黎拔力八達嗣位，是為仁宗。他力矯武宗弊政，提倡儒學，開科取仕，以儒家的四書、五經為取士標準，他非常知曉翰林院和集賢院對形成朝中儒風的重要作用，故命趙孟頫在集賢院、翰林院交替供職。朝中也有僚臣不滿於此，反對任用趙孟頫和讓他了解國史中的兵謀戰策，仁宗以世祖厚愛趙孟頫為楷模，對敢於謗者則加罪，免除了趙孟頫的顧慮，使他再度受到恩寵。辛亥（1311年）五月，趙孟頫官集賢侍講學士（秩從二品）、中奉大夫，皇慶二年（1313年），改翰林侍講學士（秩從二品），知制誥，同修國史；十一月，轉集賢侍讀學士（從二品）、正奉大夫；延祐元年（1314年）十二月，升集賢學士（秩正二品）、資德大夫。延祐三年（1316年），趙孟頫獲得了仕宦一生的最高品位，進拜翰林學士承旨（秩從一品）、榮祿大夫、知制誥兼修國史，用一品例，推恩三代。

晚年的趙孟頫已盡知宦海沈浮，失去了先前的方剛血氣和參政之念，但他對於元世祖忽必烈和元仁宗愛育黎拔力八達尤為感恩戴德，在碑銘和賀辭中贊頌不絕。如他奉敕撰《大元大普慶寺碑銘》❸和《萬年歡》❹、《長壽仙道宮》❺等等。事實上，

❸同 ❶外集。
❹同 ❶卷一〇。

所謂趙孟頫「榮際五朝」，僅限於兩朝，真正器用趙孟頫的是元世祖和元文宗。

　　趙孟頫對舉薦他入朝的程鉅夫可謂感激涕零。他在《程氏先塋之碑》❹一文裡傾注了他對程鉅夫的感情；在《雪樓先生畫像贊》❷中稱程是「一代偉人」，這是他對當朝官僚的最高評價。對舉薦過他的夾谷之奇的頌詞亦十分真切 ❸，甚至對首次南下求賢的伯顏，也大頌其功德，無逢場作戲之嫌。

　　延祐六年（1319年），趙孟頫托病請還鄉，終獲恩准。這一次，他是真正想徹底結束他的仕宦生涯了，因為其妻管道昇病入膏肓，也因為他本人已深感「宦途坎壈謀身拙，病骨支離觸事慵」❹，自覺無法適應宦海顛簸。仁宗於當年冬天遣使召他回京，趙孟頫仍是抱病不就。直到至治二年（1322年），趙孟頫病故於吳興故里。

　　縱觀趙孟頫的一生仕途，平步青雲，有驚無險。程鉅夫下江南搜訪遺逸，趙孟頫以退求進；入朝後，借刀殺桑哥又怕世祖死後失寵，退避三舍到濟南府上。直到得到仁宗的恩寵，方才再次供奉朝中。可以十分清晰地看到，趙孟頫之仕元，是擇官而仕，擇地而居，他既不願失去內廷的俸祿，又不願失去江南的遺民群和文化圈，因而採用舉薦江南文人入朝的方式以影響江南的文人群 ❺，這使趙孟頫和對方都在心理上得到某種平衡。可以說，趙孟頫周知官場韜略、通曉權術，處世圓滑審慎而不露痕跡，維持了他在官場中和在隱士間的形象。

　　不可否認，趙孟頫在仕途上是知難而退，他不會冒險入仕，也不願以中止與南宋遺民的交遊活動和失去江南文化圈的代價去獲得官職，同時，他的病況也限制了他的參政活動，他所希望的宦途是「功名到手不可避，富貴逼人那得休」❻，這是由他的思想結構、生存環境和個性心理所決定了的。

五、苦疾纏身的一世

　　趙孟頫晚年托病辭官，據有關的史料所載，他確實是沈疴在身。據現有的史料結

❹同上。
❹同 ❶卷七。
❷同 ❶卷一〇。
❸同 ❶卷二《贈別夾谷公》二首。
❹同 ❶卷五《次韻龐夷簡禮部》。
❺趙孟頫曾舉薦朱德潤仕元，趙孟頫的追崇者楊載、唐棣等人仕元均受他的影響。
❻同 ❶卷五《送岳德敬提舉甘肅儒學》。

合現代醫學知識分析，趙孟頫最早患的病極像是現代人的高血壓或糖尿病，他的病症按中醫理論屬於腎虛。有詩為證：「人生亦何為，耳目皆幻適。我今未半百，鬢髮是已白。牙齒復鬆動，行當為去客。」❹四十多歲的趙孟頫已是霜鬢、耳鳴、齒鬆，這一苦疾的慢性發展，必然會導致心、腦血管及全身多處血管的硬化，出現相應的症狀。他在《老態》中自述道：「老態年來日日添，黑花飛眼雪生髯。扶衰每藉齊眉杖，食肉先尋剔齒櫼。右臂拘攣巾不裹，中腸慘戚淚常淹。移床獨就南茶坐，畏冷思親愛日檐。」❹顯然，他眼發黑可能是眼部血管病變，手、腳的症狀像腦部血管病變引起的輕度中風或由肢體血管病變所致。所幸的是，這基本沒有妨礙他的藝術創作。

趙孟頫一生常常臥病不起，甚至「臥病六十日，憒憒無一欣」❹。時常病、憂交加：「臥疴愧微官，俯仰百憂集。」❺晚年「老病交侵，药裹不離左右」❺。

長期的虛虧支撐著趙孟頫步履蹣跚的病體，他在《贈相者》詩中自稱「我生瘦懦乏駿骨，浪許騰驤防失真」❺。楊載說趙孟頫的外表是「氣色沮喪，不少衰止」❺。

趙孟頫卒於至治二年（1322年）六月十六日。是日他「猶觀書作字，談笑如常時，至暮翛然而逝，年六十有九」❺。在此之前，他讀、寫不輟，過度的勞累可能誘發了早已潛在的心臟疾病。

趙孟頫的疾病可能有家族性的遺傳因素，其父趙與訔官拜戶部侍郎、兼知臨安府，以疾卒於府治，享年五十三❺。很可能也是猝死於心、腦血管的疾病。

趙孟頫久染苦疾也有其心理上的病態因素，這種因素對於趙孟頫與眾不同的個性特徵，也產生一定的作用。

趙孟頫早年遭受到的精神挫折莫過於其父早逝。其父卒於咸淳元年（1265年），趙孟頫時年僅十二歲。宋亡後次年，父基被盜，趙家不得不將其基從湖州烏程縣澄靜鄉晶邨遷往近處的湖州城南車蓋山。這對趙孟頫無疑是一次極大的精神打擊和羞辱。

❹同 ❶卷三《幽獨二首》。
❹同 ❶卷五《老態》。
❹同 ❶卷三《酬潘提舉》。
❺同 ❶卷二《次韻齊彥學士中秋雨後玩月》。
❺清·卞永譽《式古堂書畫彙考》卷一六《子昂答子誠札》，鑑古書社影印本。
❺同 ❶卷三。
❺同 ❶附錄：楊載《大元故翰林學士承旨榮祿大夫知制誥兼修國史趙公行狀》。
❺同上。
❺同 ❶卷八《先侍郎阡表》。

不久，其母丘氏故去。趙孟頫係其父後妻所生，在家族中的地位極為有限。生活在這種創痛之中的趙孟頫，其心理發展是很難健全的。在他一生中，最缺乏的是本應來自父輩的陽剛之氣，取而代之的是處世隱諱柔順，加之以後特定的朝廷生活，遂練就了他多猜疑、警覺和過敏的個性。

儘管趙孟頫在他的詩文裡，時常顯露出灑脫不羈的浪漫情調，但這掩飾不住他的本質性格。在他複雜的個性心理中，最突出的是富有陰柔特性的多愁善感和抑鬱惆悵，這幾乎成了《趙孟頫集》中吟詩的主題。如：「愁深無一語，目斷南雲杳。慟哭悲風來，如何訴穹昊！」❺❻「山深多悲風，日暮愁我心。玄雲降寒雨，松柏自哀吟。」❺❼趙孟頫描述心理狀態的形容詞依次以「愁」、「憂」、「悲」、「傷」、「苦」、「憐」等見多，充分概括了他的本質性格，常常是「心鬱結而不能舒」。而且晚年尤甚，特別是延祐六年（1319年），其妻的腳氣轉為病毒感染，死於南還途中的臨清（今屬山東），此後的趙孟頫心情更加憂傷，大折其壽。

憂鬱的個性心理不可避免地會出現自卑傾向。史載趙孟頫「公性持重，未嘗妄言笑，與人交，不立崖岸，明白坦夷，始終如一。……而未始有自矜之色，待故交無異布衣時」。在這裡，一方面是儒家的道德修養制約了他，另一方面，他的抑鬱性格和生活環境促使他在中晚年的言行內斂、謹小慎微，甚至達到後來的自卑，他常自嘆「謀身拙」、「愧微官」、「我生愧乏梁棟才」、「我生無能百不如，蓋不從君賦『寫歸』」❺❽，對自己獲得的官運亦深感不安：「遭時乏才偶致位，處非其宜常自訟，詞林每愧文字拙，玉帶卻憐腰骻重。」❺❾自嘲「半生辛苦腐儒冠」❻⓪。在藝術上他十分自謙，當展視南宋遺民畫家龔開的山水畫卷時，嘆云：「白頭輸與楚龔閑。」❻❶

研究趙孟頫的個性心理與藝術風格之間的聯繫，無疑尚有賴於藝術心理學方面的突破性進展。而本文以上的論析，只是想證實趙孟頫退出宦海除了思想上的原因外，還有與心理因素相關的生理疾病的原因。

❺❻同 ❶卷二《罪出》。
❺❼同 ❶卷二《古風十首》。
❺❽同 ❶卷三《送朱仲陽太平教授》。
❺❾同 ❶卷三《贈相師王蒙泉》。
❻⓪同 ❶卷四《次韻本齋先生即事》。
❻❶同 ❶卷五《題龔聖予山水圖》。

吳鎮家世及其思想形成和藝術特色

——也談《義門吳氏譜》

一、從《義門吳氏譜》談起

「元四家」之一的吳鎮（1280～1354年），字仲圭，號梅花道人，晚號梅沙彌，魏塘（今浙江嘉善縣城關鎮）人，他的家世鮮為美術史界所知，其身世往往蔽之以一生「潦倒」、「清貧」等詞句。

筆者於1991年在杭州拜見浙江省博物館書畫鑑定家黃湧泉先生時，黃老告知在浙江平湖一帶發現了《義門吳氏譜》（圖223），並指出這對揭開吳鎮謎一般的家世和身世大有裨益。

《義門吳氏譜》是平湖縣博物館在1981年參加一次地名普查工作中發現的，該縣吳家柵村的吳姓村民欲向縣博物館出售家藏的《義門吳氏譜》，縣博物館限於資金不

圖223　《義門吳氏譜》封面

足，介紹平湖縣圖書館購得此譜，現庋藏於該縣圖書館。

該譜係吳鎮兄瑱的後裔吳光瑤修於清康熙七年（1668年）八月，吳光瑤，字秉公，是該譜開宗者吳天全的第三十一世孫，吳鎮為吳天全第二十世孫（圖224）。據譜中吳家在兩宋期間為官者肖像的衣冠服飾來看，皆屬宋官的朝服或公服，元代僅繪吳家逸民鄉賢像，明代繪職官像，衣冠皆合時代，該譜屢修不絕，實為吳氏家族之物。惜其略損，並有缺頁。可以說，《義門吳氏譜》是現今發現載錄古代畫家最早的一本頗有研究價值的族譜。

茲將《義門吳氏譜》中吳瑱、吳鎮兄弟二人的小傳（圖225）抄錄如下：

吳瑱（應為瑱），字原璋，一字伯圭，以世沐國恩，義不仕元，徵聘不赴。治別業魏塘，今名竹莊；又治別業於當湖北之雲津，植修竹，亦名竹莊，今遺址在莊橋

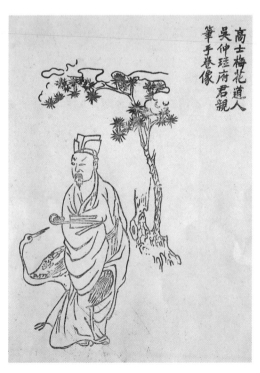

圖224　《義門吳氏譜》中的吳鎮肖像

圖225　《義門吳氏譜》中刊刻的吳鎮傳記

右，自號竹莊老人。聞毗陵柳天驥講天人性命之學，與弟仲圭往師之，得孔明、康節之祕，精易理奇門之數。嘗賣卜於崇德，日止一課，得錢米酒肉與人。呂翁授丹金四十萬，散宗戚鄉里之貧者。跡遍四海，言多驗，天下馳名玄都吳先生。本字元璋，臨化，將生平所著之書，凡紀元章二字者，特改元為原，改璋為壇，人無解者，至今乃知公預避吾明太祖御諱也。有《奇門天易》、《天文地理》、《醫方》諸祕傳。後預示死期，竟屍解。至今里人香火祀之，禱必應。有南北竹莊、錦川御書堂、玄都書院、吳家橋、竹莊橋及養丹處、義塾處、義賑處，詳載碑記志傳。

吳鎮，字仲圭。至正辛卯（1351年）舉朵列圖榜進士 ❶。公以家世宋勳戚，隱居不仕，以詩酒自娛。善潑墨畫，貴介求之不與，惟贈貧士，使取值焉，海內珍之。其詩、字、畫名三絕，推元代四大家。與兄原壇師事柳毗陵，尤邃奇門先天易言，機祥多中，眾信服之。能與父言慈，與子言孝，史稱有君平風。結庵前後栽梅花數百株，自號梅花道人，手題墓碣曰：「梅花和尚之塔」。又預推死期於碣曰：「生於至元十七年（1280年）庚辰七月十六日子時　卒於至正十四年（1354年）甲辰九月十五日子時」。後果至期坐化。其改道人為和尚，呼墓為塔，當時無解者，後元僧楊璉真珈兵發各塚 ❷，疑此為僧塔，捨去，其仙靈顯應。今錦川三仙堂等處奉祀。墓在武塘東花園弄之右，墓側有橡林、古梅。公嘗墓上吟曰：「老子生平學薊丘，晚年筆法似湖州；畫圖自寫梅花號，荒草空存土一抔。」吟罷笑謂兄原壇曰：「百年內有官人住吾宅，居民侵吾園矣。」原壇曰：「二百年內有人學汝畫，三百年內官人稍葺汝墓，後人稍讀吾與汝書，後當以吾汝術濟世者。嘻！」宣德（1426～1435年）中，以公宅為嘉善縣治，墓在治東二百五十步許，為市店所迫，今士大夫摹公畫甚眾，其言不爽。餘詳載公傳中。有小詞行世。

從吳瑱的生平行狀中可彌補對吳鎮的認識。據其言辭，約是明朝前期所錄。文中與史實相悖之處，詳見諸注。

山東藝術學院古籍整理研究室主任李德壎先生曾撰文研究了這本《義門吳氏

❶ 「朵列圖」是元代蒙古族和色目人等中進士的榜名，漢人的榜名則是「文允中」，故這一條史料與史實不符，吳氏後代在此添枝加葉是為了抬高吳鎮在文化上的地位。又本文引文未注明出處者，均引自《義門吳氏譜》。

❷ 《義門吳氏譜》對吳鎮的記述亦有謬誤之處，如楊璉真伽是活動於世祖朝（1260～1294年）的僧官，他決不可能活到吳鎮卒後。

譜》❸，他以相關的史料為據詳細羅列和查考了吳氏家族一世天全至吳鎮本代的基本行狀，尤其是宋代開國元勳吳延祚（三世）、皇親國戚吳元晨（四世，娶宋太宗四公主）、衛國名將吳革（九世）以及吳家在兩宋的臺閣重臣等，理清了吳鎮先輩的政治背景、血緣關係和遷徙方向等問題。李德壎先生和嘉善縣的文史工作者也對吳鎮故里和吳鎮身世及子嗣進行了詳實的考證。

筆者欲簡化上述已被研討過的內容，從導致吳鎮家成為「大船吳」的歷史過程入手，以吳氏家族在元朝的生存方式來尋找形成吳鎮其人的諸多人文背景和吳鎮的思想特性。同時，筆者就吳鎮的妻室子嗣問題欲贅言一些淺見。

二、吳鎮的家世及成爲「大船吳」的歷史原因

研究吳鎮世系應以吳鎮的高祖輩淵（第十六世）為起點，其字道父，號退庵，南宋嘉定七年（1214年）進士，著有《易解》、《退庵文集》，官至參知政事，輔助宰相處理政事。在他榮際一世的宦海生涯中，任職繁多，值得注意的是，他曾任轉運使、發運使，總領許浦、澉浦和福州、福建、湖廣、廣南等處，又為長江一帶州路財賦軍馬錢糧將作監。他的這些經歷很可能成為其後世以航海、運輸為業的前因，他必定熟悉海圖，使之成為家傳。特別是他任澉浦等港口的總領時，為這一港口成為元代吳家遠洋船隊的基地奠定了基礎。

吳鎮的曾祖寔（第十七世），字寔之，他見宋將亡，「棄文習武，仕進義校尉，水軍上將。元兵南下，公力戰死。贈濠州團練使。先是許公自以勳戚裔，忠鯁招嫉，見世將變，拖公於族弟涇，攜養汝南。後海運公懼禍，故義士墓表直拖稱曾大父堅云」。可知吳寔是在宋之後開闢了吳氏家族以海運為謀生之道的途徑，發揮了他以往有過水軍生活經歷的優勢。

吳鎮的祖父澤（即吳寔的長子）係「行慶八秀，字伯常，仕承信郎，因官居汴梁」。宋朝確有承信郎一職，係武職官名，政和二年（1112年）由三班藉職改名。「因官居汴梁」，顯然是他曾長期出使金國，金貞祐二年（1214年），金宣宗承受不住北面蒙古鐵騎的強攻，遷都至汴梁（今河南開封）。吳澤還是一位抗元猛將，參加了鎮守襄陽的戰役。吳澤是吳鎮先祖中最關鍵的人物，自他始，吳氏族系的一支在嘉興

❸李德壎編著《吳鎮詩詞題跋輯注》 附錄，山東美術出版社，1990年4月第1版。

一帶紮根，更重要的是，他忠宋不仕元的政治態度確立了吳氏家族的政治品性。其次子吳秖拒不仕元，幼子森在元初雖為管軍千戶，仍被時人奉為「義士」，孫吳萬六、吳漢英等「義不仕元」。吳澤的生存方式奠定了後世的基業，他充分利用了先祖生前曾掌理華東、華南沿海海運機構的良好條件，承其父晚年的海運事業。

元帝國征服世界的願望加速了東南沿海港口的營建，也促進了海上交通和商貿的發展。據《元史‧食貨志》，至元十四年（1277年），元廷在泉州、廣州、慶元（今浙江寧波）、上海、澉浦設置市舶司。吳家大船停泊的澉浦為當時的大港。元貞三年（1297年），澉浦和上海的市舶司被并入慶元。澉浦港的騰達是吳家暴發的重要契機。

吳澤在航海中帶上了長子吳禾（第十九世，吳鎮父），其字君嘉，號正心。他「性至孝，隨父航海。後大定，寄籍山陰、蕭山二縣。今赭山船舵尚存。廬守父墓，因居澉浦。家巨富，人號『大船吳』。至此，吳家的航海事業達到了鼎盛期，財富充盈。故能被稱為「大船吳」，說明他們的船隻有著相當長的遠航能力。有條件與日本、東南亞和阿拉伯國家進行通商活動，因而能在不太長的時間裡達到暴富。今在元人以界畫手法精繪的《江天樓閣圖》軸（南京博物院藏）中可一睹元人大船的型製（圖226），這種大船與北宋張擇端《清明上河圖》卷中的大型漕船頗為相近，很可能轉運於沿海和內河之間。

然而吳禾的六個弟弟秖、森、傑、樸、林、枋均不隨父航海，唯一承傳祖業的是吳森的長子吳漢英，他「隨祖航海，後歸武塘，仕財賦提舉」。吳禾長子吳瑱的長孫金粟和吳萬六的次孫麟粟分別被稱之為「大船吳聖五房」和「大船吳聖四房」，時值

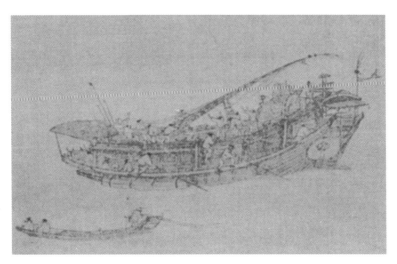

圖226　元　佚名　《江天樓閣圖》軸中的大船

明初，皆為「巨富」，是吳氏家族的經濟支柱。

另外，根據《義門吳氏譜》，發現其中吳鎮的叔父吳森竟是趙孟頫的至交。再以趙孟頫為吳森撰寫的《義士吳公墓銘》❹與《義門吳氏譜》互校，基本相同，但前者有錯字，如吳鎮的高祖潛被趙孟頫誤作堅，後者漏記了吳森的子輩漢臣和孫輩玘、瑗、瓊。

三、吳鎮的家境及生活方式

吳鎮生活在這累代富庶的家庭裡，今人以一生潦倒、貧困來概括他的經濟生活未必客觀。吳鎮的主要經濟來源必定是父輩的產業，如房產、浮財等。吳鎮的寓所「梅花庵」在今嘉善縣魏塘鎮。今嘉善縣文化局的陳華宗先生，根據清代光緒年間修撰的《嘉善縣志》卷五的史料，考證出明代宣德五年（1430年）秋歷時一年營造的縣衙，是以吳鎮故居的全部和吳鎮的遠房侄子吳瓘的「竹莊」及元萬戶陳景純花圃為基礎的，可知吳鎮當年的宅第之大。近幾十年，曾多次修葺，今門額上刻有明代董其昌題寫的「梅花庵」三字（圖227）。由此可以推知，元代盛懋與吳鎮並非如董其昌在《容臺集》中所云「比門而居」。

圖227　吳鎮舊居梅花庵外景

❹《趙孟頫集》卷八，浙江古籍出版社，1986年3月第1版。

　　根據現存有關吳鎮的史料，吳鎮的經濟來源不是他的畫業，也不是賣卜為生。筆者以為，沒有較為穩定和持續性的收入是難以維繫其家業的。那麼，這種收入很可能就是其父吳禾留給他和其兄吳瑱的商船，儘管他們不親自出海，但封建的租賃制度仍可保障他們的財源。

　　容易使後人迷惑的是，吳鎮的賣卜活動極易被誤認為是生活所迫。他與兄瑱同時學道於柳天驥（其身世不詳），瑱「嘗賣卜於崇德，日止一課，得錢米酒肉與人」，顯然不是以此為生的。他的賣卜行為，關鍵是要表明他已入道，同時也親身體驗了道徒的生活，想必吳鎮賣卜活動的要旨與其兄相去不遠。

　　驅使他們這種行為的因素並非為生計，而是教義所使然。元代道教中的全真教派主張「修持大略，以識心見性，除情去欲，忍恥含垢，苦己利人為宗」❺，「其謙遜似儒，其堅苦似墨，其修習似禪，其塊然無營，似夫為渾沌之術者」❻。信此教者常常乞食於街，「雖腐敗委棄蠅蚋之餘，食之不少厭」❼。以戒「食、睡、色三欲為重」❽，他們力圖通過忍渡苦厄，擯棄一切物欲紛爭，達到返其真元。從吳瑱的行為來看，他所信奉的多半是全真教。

　　蒙古鐵騎在建元立國之後，力求借用道教思想來消除江南文人的抗爭情緒，制定了以道護國的統治策略。早在成吉思汗時期就封全真教創始人王重陽的弟子邱處機為大宗師，總領天下道教。元世祖忽必烈在滅南宋前，召見第三十六代天師張宗演，命其主領江南道教。之後，元廷頻繁召見南方名道，賞賜不絕。信奉道教諸派者，均能得到該教派的政治保護，獲得一個相對安定的生活環境，以便從事其文化活動。當時的黃公望、倪瓚、王蒙等紛紛支撐起全真教的保護傘，安心於繪畫創作。作為被蒙古人、色目人、北人層層疊壓下的南人，倘若不躋身於仕宦階層，只有入道為安，吳瑱、吳鎮兄弟順應了時風，「垂簾賣卜」，亦在情理之中。

四、吳鎮的思想特性及後人的仕明行為

　　吳鎮一生的思想相繼浸染在道家和佛教之中，作為漢族文人，同樣會接受儒家思

❺元・辛願《甘水仙源錄》卷一《郝宗師道行碑》。
❻同上，卷三一《紫崖大師于公墓碑》。
❼元・王惲《秋澗先生大全文集》卷五六《尹志平道行碑銘》，四部叢刊初編本。
❽同上。

想的薰陶，但儒家的出仕觀念對處於特定環境下的吳鎮來說毫無激勵作用，一方面是他的家世所形成的忠宋意識不可能使他效忠於元廷，另一方面，儒家的科舉制度多半被元朝的舉薦制所替代，更使吳鎮無意於功名利祿。他常遊蕩於江汀湖泖，正如他在一幅《洞庭漁隱圖》軸（臺北故宮博物院藏，圖228）上題寫的漁父詞中吟道：「碧波千頃晚風生，舟泊湖邊一葉橫。心事穩，草衣輕，只釣鱸魚不釣名。」

過著幽居生活的吳鎮，其心境並非終日沈浸在閑適優雅的興致中。面對當時元朝統治者的殘暴行徑和頻頻引誘江南隱士入朝的活動，吳鎮藉賦詩詠物迸發出強烈的憤懣之情，在其《雪竹圖》中憤怒地題寫道：「董宣之烈，嚴顏之節。斫頭不屈，強項風雪。」❾他篤信「城市山林孰是非，幽居能與世塵違」❿，他還常在詩文裡讚賞上古許由的隱逸之志。縱觀吳鎮的隱逸思想，不僅僅是熱衷於飄浮湖上的悠閑生活，而且隱含了一定的政治因素，即決不迎奉元朝統治者，固守節操。

吳鎮長期幽閉和獨樂式的生活使他無心與江南的文人墨客展開廣泛的交酬活動。在有關吳鎮的史料中幾乎未見與「元四家」中其他三家直接交往的記載，

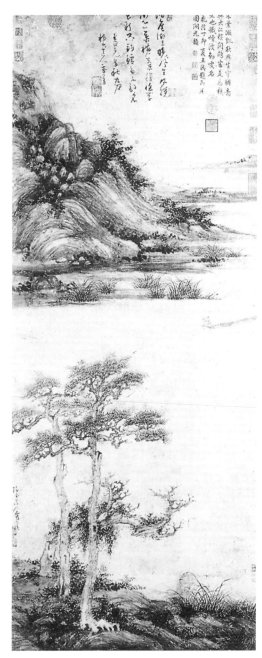

圖228　元　吳鎮　《洞庭漁隱圖》軸

❾明·錢棻輯《梅道人遺墨》，嘉善文史資料第五輯，1990年7月。
❿元·吳鎮《梅花庵稿》。清·顧嗣立編《元詩選》二集，蘇州秀野草堂刊本。

但他卻曾在其他三家和趙孟頫、趙雍的畫上題寫詩文。與他有交酬的還有鎮江道錄張善淵（人稱張雷所）、名士陶宗儀（字九成）、名醫葛乾孫（字可久）、錄判李德元（字景先）、鄉賢許有孚（字可行）等。偶爾也與朝廷命官稍有接觸，如曾在至正戊子（1348年）秋為吳直方作《墨竹冊》。吳直方，字行可，浦江人（今屬浙江），元統年間（1333～1335年）被薦為長史，後官至集賢院大學士。

吳鎮的個性鮮明突出，他「為人抗簡孤潔，高自標表」❶❶。這種性格來自於他的航海世家，祖、父輩在與海浪搏鬥中練就出不隨波逐流的剛毅秉性，十分自然地影響了吳鎮的性格形成。

更重要的是，吳鎮先輩和同輩們對元朝統治者的政治態度直接和間接地左右了吳鎮對生活道路的選擇。至元二十三年（1286年），書侍御史程鉅夫奉旨來江南搜尋南宋遺逸，選其合意者送至宮中供奉內廷。然而，吳鎮的父輩們無一人問津此道，後輩們追隨朝政者不多，多因樂善好施而飲譽鄉里。或僅以吏職供奉於鄉間父老，如吳鎮叔森至元間為管軍千戶等。吳氏家族在元朝除了以航海為業外，也有以行醫為生者。最早的是吳森孫宣，「字泰然，豪俠行醫，兄弟析居，能以義讓。元季苗兵將屠邑境，宣獨叩軍門，乞貸民命。主帥憐之，獲免。所著有《道德經注》、《子午流注通論》等書」❶❷。在吳氏家族中，長於醫道者多集中在吳瑱的後裔中。元亡後，吳氏後人紛紛出山仕奉明廷，大多以其醫道在太醫院中供職。如吳宣子弘道，承其父業，洪武（1368～1398年），初任太醫院御醫。弘道次子繼善，仕至黃門給事；三子惟善「從高皇帝東征，歿。贈太醫院判」。宣孫複善，字剛夫，亦為太醫院醫士。吳弘道子繼善在「洪武癸丑（1373年）以二十歲例領薦，選入武英堂練習政事，授戶科給事中。……」最引人注意的是：吳萬六孫秉新，字子新，「洪武初以人才徵仕郎南京國子監，勤於官。卒於京」。吳氏家族在明初的出仕活動大概與這位闓才者密切相關，他們的醫術必定與其先祖吳瑱的醫道有關。

由此可見，吳氏家族在明初的仕明行為，表明了該家族對元朝統治者有著較為統一的政治態度和民族意識，因此他們中的多數人在元朝選擇了一條不仰人鼻息而自謀生路的隱逸生活之路。正是這種家族性的小環境直接影響了吳鎮的思想形成，也是這部族譜在清代康熙七年（1668年）重修時冠以「義門」二字的緣故。

❶❶元·孫大雅《滄螺集》卷三，元四大家集本。
❶❷清康熙年間楊氏《嘉善縣志》卷三。

五、吳鎮的妻室子嗣問題及其他

　　這部《義門吳氏譜》有助於今人認識吳鎮的妻室子嗣問題，同時給解決吳鎮與吳瑾、佛奴的血緣關係提供了可靠的實證，這正是族譜、家譜特殊的史料價值所在。

　　吳鎮到底有無子嗣，一直爭論不休，筆者以為，《義門吳氏譜》可資使這一問題明朗化。該譜說吳鎮「能與父言慈，與子言孝」，證實了吳鎮有子。有學者提出《義門吳氏譜》中吳瑱的小傳裡未載錄他的妻室和子嗣，認為吳鎮無子，此說值得商榷。其一，此譜係吳瑱後裔所修，固然十分重視本脈系的妻室子嗣，對旁系則多有疏漏；其二，吳鎮以僧人自居，故不宜在其傳略上錄下妻兒。

　　另外，吳鎮墓前的原碑相傳是吳鎮生前以隸書所書，即「梅花和尚之塔」（圖229）。現此碑有殘，「花」字存大半，以上全無，察其斷形，是出自人為，而非風化。砸碑之舉的時間下限當在明代中期，有沈周詩為證：「梅花空有塔，千載莫欺人。草證晉光妙，山遺北苑真。斷碑猶臥雨，古櫟未回春。欲致先生奠，秋塘老白蘋。」❸砸「梅」字行徑的出現，極可能是出於當地人對吳鎮亦僧亦俗的晚年生活的一種否定，使其碑字呈「花和尚之塔」。以此為旁證，也許能補充說明吳鎮有妻室子嗣，倘若其子孫當時尚在，必定是十分孤弱了。在1956年、1973年和1980年，當地政府連續三次維修了吳鎮墓（圖230），現墓前之碑係明萬曆三十六年所立（圖231）。

圖229
傳為吳鎮書「梅花和尚
之塔」殘碑

圖230　吳鎮墓

❸明・沈周《石田先生集》卷二，明代藝術家集匯刊本。

圖231　今吳鎮墓前的明碑

有學者提出吳鎮「無妻說」，依據是吳鎮墓不是夫妻合葬墓，持此論者大概沒有注意到吳鎮晚年已是「梅沙彌」了。

吳鎮在至正十年（1350年，時年七十一歲）五至六月間為一名佛奴者作《竹譜》冊（共22開，今藏於臺北故宮博物院），吳鎮在該冊上的題跋中反覆提到「佛奴」，此人自明代李肇亨起一直被論作吳鎮之子。縱觀全冊圖文，特別是文中論及畫竹的典故和基本方法，顯然是供課徒之用。佛奴頻頻出紙索竹，吳鎮演示，循循誘導，倘若佛奴係吳鎮子，當時早已過不惑之年了，何必如此。吳鎮題中說到「佛奴習右軍書，讀《孟子》」。顯然尚處於初學階段。故佛奴應屬孫輩，年約弱冠。在《義門吳氏譜》裡，發現在吳鎮的孫輩中有一名觀音奴者，係其堂兄漢傑之孫。按觀音本是男身，佛奴即觀音奴，這位少年完全有可能奉家人或家族之命前來侍奉年過七旬的吳鎮。這位觀音奴必定與崇佛有一定聯繫，他出現在這位「梅沙彌」的左右，合乎情理。

在吳氏家族中，專擅繪畫者，除了吳鎮之外，還有吳鎮的遠房侄子瓛（吳漢英子），「字伯陽，一字瑩之，號知非（又號竹莊人，晚號竹莊老人，筆者注），嗜古玩，善寫梅竹、山水，海內寶之。精易理奇之術。授嘉興路、崇德州、安州巡檢，至常州、武進縣尉，口都水司致仕。治別業有嘉林、吳園、竹莊等處。墨跡海內珍重，有畫譜傳世。其《墓誌》、《竹莊嘉林詩文》存首卷」。他「作枯石墨梅，學揚補之；畫寒雀，爪喙生動，不下錢玉潭」❶。今遼寧省博物館庋藏的《宋元人梅花三昧圖》卷之一的《梅竹圖》卷（圖232），係吳鎮與吳瓛合繪，中有吳鎮在至正八年（1348年，時年六十九歲）冬的跋

圖232　吳鎮、吳瓛合繪　《梅竹圖》卷

❶清光緒年間許氏《嘉興府志》卷五〇。

文，其中題道：「吾鄉達竹莊老人得逃禪鼎中一臠，咀之嚼之，餍之飫之，深有所得，寫竹外一枝，索拙作繼和。……」文中對吳瓘的尊稱和對自己的謙稱。表明了他們之間平等的畫友關係，並無師徒般的特殊感情。這裡，需要指明的是，吳瓘的號為竹莊老人，《義門吳氏譜》中說吳瑱「自號竹莊老人」，實誤，應以吳鎮所云為準。

六、吳鎮畫風與故宮藏品

吳鎮是一位典型的文人畫家，其文采四溢，享譽嘉禾，並在元代詩壇占有一席之地。今存有《梅花庵稿》，被清代顧嗣立收錄在《元詩選》二集上卷裡。由於他在詩文方面的造詣較高，他的畫中也蘊含著清新雋永的詩意。他的書法有唐代懷素和五代楊凝式的筆意。

吳鎮的畫藝並不廣博，亦無較為固定的直接師承，僅長於山水，兼擅墨竹、古木。山水取材也十分偏狹，這與吳鎮長期生活在杭嘉湖平原密切相關。這一帶是江南的米糧倉，河港湖汊縱橫交錯，宛若血脈，沿岸蘆荻叢生，江中漁舟點點，注定了生活在這一帶的畫家們必然會沈浸於這抒情詩般的畫境中。

自五代南唐起，專繪江南平坡秀水的畫家有如泉湧，如南唐董源、巨然，北宋惠崇、米芾，南宋米友仁、江參等。吳鎮的山水遠師董源、巨然，取其披麻皴和點苔之法，特別是山水畫的構思和立意，深受董、巨程式和意境的影響。

若要精準地把握吳鎮山水畫的藝術特色，必須將他與「元四家」中的另三家進行分析和比較。「元四家」最早是明代松江派領袖董其昌在《容臺別集・畫旨》中提出的，即黃公望、倪瓚、王蒙、吳鎮四人。四家皆生活於江南，共同以五代董源、巨然為宗，在一定程度上受到當時趙孟頫的影響。江南的山川風物是四家山水畫的主要題材，但各有不同的意境和藝術語言。黃公望最年長，畫意超邁蒼秀，疏鬆遠逸；倪瓚的畫格簡潔冷寂，荒寒清曠；王蒙的畫意深秀蒼茫，繁茂渾厚；吳鎮的畫風則沈鬱清壯，樸茂濕潤。以用筆疏密而論，王蒙最密，倪瓚最疏，吳鎮和黃公望適中；以用墨的乾濕而論，倪瓚最枯，吳鎮最濕，各造其極。遺憾的是，吳鎮傳世的山水畫最少，藏於海內外者僅十餘幅。「元四家」在思想上皆遠離元朝統治者，在藝術上標舉「自娛」和「逸氣」，實踐了詩、書、畫相融的理論，標誌著文人畫的進一步成熟。明代王世貞稱之為山水畫史上的「一變」，極大地影響了明清繪畫的審美趣味。

吳鎮山水畫的意境蒼茫沈穩，有如黃昏時分的寧靜而無淒涼之感，正是畫家平和

淡泊心境的寫照，達到了心境與畫境的統一。

　　吳鎮對先賢的山水畫藝廣取博覽，上探五代南唐董源、巨然的水墨山水和北宋李成、郭熙的北方山水畫派，兼取北宋末米芾及其子米友仁「米氏雲山」的墨點，又略得南宋馬遠、夏珪的水墨蒼勁一派，元初趙孟頫、高克恭的文人意筆對吳鎮亦有不同程度的影響。面臨豐富的傳統藝術，吳鎮對巨然的披麻皴和點苔等筆墨情有獨鍾，取法甚多，有如清惲南田所云：「梅花庵主與一峰老人同學董、巨，然吳尚沈鬱，黃貴蕭散，兩家神趣不同，而各盡其妙。」❶⑤最關鍵的是吳鎮不囿於前人之法，不重複先人的筆墨，而演化為屬於自己獨到的造型語言。吳鎮的山水畫構圖，大致有兩類，一是一江兩岸或將近坡遠渚平列置於江湖之中，起伏平緩；二是在前者基礎上畫一突兀巨峰或數株巨木，打破平行線式的構圖。立軸的題款、題文大都在上方。就山水畫題材而言，他多選繪江上漁父的蕩舟、垂釣生活，以此點景，作為山水畫的主題。吳鎮的山水畫很少用色，以水墨為主，工於用水，以樸茂濕潤見長。喜用長披麻皴畫山或皴古木之皮，善用淡墨畫石，濃墨點苔，山頂亦好累繪礬石，恰到好處地表現江南土質山的地貌特點，抒發了他淡泊坦然的精神情緒。

　　「元四家」的山水畫大都在天、水處留出空白，諸家無論疏密、虛實之變，幾乎很少以空白作雲靄，取景實在。這一特點在吳鎮《溪山草閣圖》軸（絹本，縱160cm、橫73.5cm，北京故宮博物院藏，圖233）中最為鮮明，該圖有北宋北方山水畫

圖233　元　吳鎮　《溪山草閣圖》軸

❶⑤清‧惲南田《甌香館畫跋》。

派李成、范寬全景式構圖的特點，作者以披麻皴畫出層層累疊的圓坡，堆砌出一突兀巨峰，諸坡之間不留絲隙，構圖十分飽滿而無迫塞之弊。這種取像完整的造型和全景式的構圖亦較多地出現在黃公望、王蒙的山水立軸中，事實上是叛逆了南宋馬遠「一角」、夏珪「半邊」式的院體取景法則，這與趙孟頫貶抑南宋院體、倡導北宋以前之藝術有一定的內在聯繫。

如果說，《溪山草閣圖》軸在構圖和意境上追求奇崛高逸的視覺效果和心理感受的話，那麼，他的《蘆花寒雁圖》軸（絹本水墨，縱83.3cm、橫27.8cm，北京故宮博物院藏，圖234）則是在追尋另一個極端，即平淡和清遠的精神境界。是圖畫秋景漁父，蘆葦隨秋風搖曳，蘆雁振翅而飛，靜中有動；漁父坐在船頭仰首觀天，興致正濃，畫面空靈，情境寒寂。構圖平中見奇，作者大膽地採用平行置景的手法來表現空闊無際的水泊，利用橫斜的微差和遠近層次的濃淡變化使其作不失之於僵板，這完全得益於作者長期在故里蕩舟時的觀察和體驗，故有膽識在平淡中出奇制勝，其難度要大於險中求穩。該圖的表現技法有著典型的吳鎮風格：先用淡墨勾、皴坡石，再以粗重的濃墨點醒畫面，遠山輕描淡寫，一抹而過，長線畫波，一反傳統的魚鱗波紋。

在構圖上介於上兩幅之間的是吳鎮《漁父圖》軸（絹本墨筆，縱84.7cm、橫29.7cm，北京故宮博物院藏，圖235）。幅上年款為（後）至元二年（1336年）秋八月，該圖的幅式和階段性的書風、畫風與《蘆花寒雁圖》軸十分相近，只是尺寸略微有差，很可能是諸幅各自流散後被後人在裝裱時無法統一而切裁所致。這套以漁父為題材的立軸約為四或六、八幅條

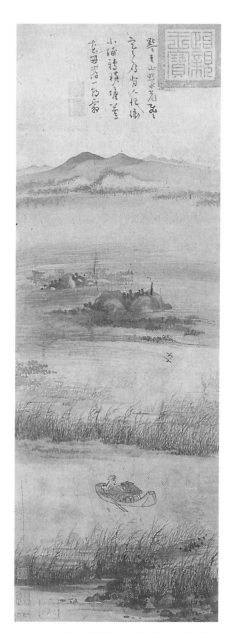

圖234　元　吳鎮　《蘆花寒雁圖》軸

屏，本幅因有年款，應是末幅。同時，可推知《蘆花寒雁圖》軸的繪製年代與這件《漁父圖》軸相同，時年五十七歲。圖中所鈐「梅花庵」（朱文）和「嘉興吳鎮仲圭書畫章」（白文）兩方印是吳鎮壯年以後一直使用的印鑑。

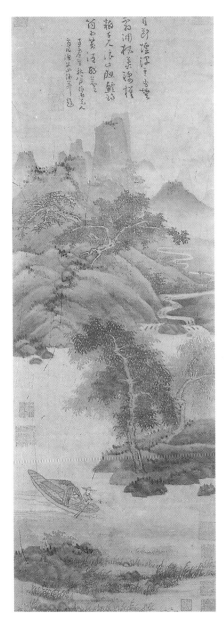

圖235　元　吳鎮　《漁父圖》軸

以漁父在江湖中的捕釣生活為題是吳鎮山水畫中最主要的繪畫題材，這是作者最理想的生活境界，是畫家隱逸生活的真實寫照。值得注意的是，吳鎮筆下的許多漁父形象頗像《義門吳氏譜》中吳鎮的肖像（圖236），所盪的正是當地的「舴艋舟」。聯想起吳鎮故里遍布河港湖汊，選擇盪舟垂釣的漂游生活是十分自然的。畫中的構圖與置景平奇相間，把處於靜態的樹木坡石處理得頗有動感，近、中、遠三組景物在結構上顧盼自如。作者不畫層層林木，

236a　《蘆花寒雁圖》軸（局部）

236b　《漁父圖》卷（局部）

圖236　吳鎮筆下的漁父形象

只繪四株遠近不同的雜樹來映帶全幅，遠處流水潺潺，曲繞入江，遠山的造型和筆墨極似傳為巨然的《層崖叢樹圖》軸（臺北故宮博物院藏，圖237），但行筆趨於方硬和簡練。

　　藏於臺北故宮博物院的《雙檜平遠圖》軸（圖238）和《漁父圖》軸（圖239）均是贈畫，對研究吳鎮的文化圈有一定的重要價值。幅上有作者自識：「泰定五年（1328年）春二月清明節，為雷所尊師作，吳鎮。」鈐二印：「仲圭」、「邃盧」是現存吳鎮最早有紀年的畫跡。現通常認為《雙檜平遠圖》軸的受畫者可能有兩人：雷思齊和張善淵。雷思齊（1230～1301年），字齊賢，號空山，臨川（今屬江西）人，原為宋儒，南宋亡後，棄家為道，居烏石觀，晚年在廣信（今江西上饒）山中。張善淵，字淵父，號癸復道人，人稱「張雷所」，吳郡（今江蘇蘇州）人，南宋末年居平江光孝觀，元至年間（1264～1294年）入朝稱旨，授平江道錄，住持天慶觀，改鎮江

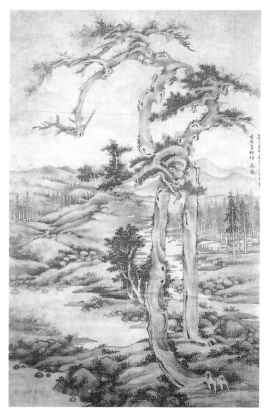

圖237　五代　巨然（傳）　《層崖叢樹圖》軸（局部）

圖238　元　吳鎮　《雙檜平遠圖》軸

圖239　元　吳鎮　《漁父圖》軸

道錄，住紹慶宮，壽達九十二。吳鎮的成人期和活動範圍無法與雷思齊重疊，而與張善淵的生活時空基本相合。這個時期的吳鎮很可能還沒有正式進入道教的全真教派裡，因畫中的款識為「吳鎮」二字而不是「梅花道人」。《漁父圖》軸的受畫者子敬在元代可查的同字者竟有十餘人之多，但沒有直接的史料來證實此子敬為何人，從吳鎮的結交特點來看，也許可推斷出此子敬約是一位鄉賢或普通道士。

　　吳鎮自稱畫竹五十年，在藝術上他首推文同，再宗蘇軾，其墨竹畫藝受到李衎、趙孟頫的影響，當元朝重臣高克恭在江南任職時，吳鎮亦曾受到他的影響。吳鎮一生所作墨竹十分豐富，但幾經戰亂，存世者不多。更可貴的是，吳鎮有許多關於畫竹的精論，傳至今日，仍使讀者大受裨益。他的墨竹理論可大致分為三個部分：一是他對竹子人格化的認識，這是他創作墨竹的原動力；二是畫竹者的心境；三是關於畫墨竹的一些具體技法。

　　吳鎮通過題畫詩來使墨竹人格化，強調竹子的堅韌個性，如他曾作《雪竹圖》（今佚），題詩云：「董宣之烈，嚴顏之節。斫頭不屈，強項風雪。」❶他以「虛心抱節」❶來讚頌竹子既虛懷若谷，又堅守氣節的人格化的植物特性：「抱節元無心，凌雲如有意。寂寂空山中，凜此君子志。」❶他還特別強調竹子有節的自然本性：「未曾出土節先成。」❶故吳鎮認為「有竹之地人不俗」。

❶元·吳鎮《梅道人遺墨》，版本同 ❾。
❶同上。
❶同 ❶。
❶同上。

吳鎮畫墨竹自稱是「戲寫」，表現了他畫竹時怡然自得的心境，這必須做到「心手兩相忘，融化同造物」❷。要如同「與可畫竹不見竹，東坡作詩忘此詩」❷一般，吳鎮常常「初畫不自知，忽忘筆在手」❷。全身心地投入藝術創作中。這是作者在熟知客觀對象後，能熟練地駕馭筆墨的結果。

吳鎮畫竹所提出的「心手兩相忘」絕非信手塗鴉，他十分注重總結畫竹的各種程式，「如墨竹幹、節、枝、葉四者，若不由規矩，徒費工夫，終不能成畫。濡墨有淺深，下筆有輕重。逆順往來須知去就，濃淡粗細，便見榮枯。仍要葉葉著枝，枝枝著節」❷。他反對枝葉向背雜亂，葉似刀裁，身如板束，粗俗狼籍，認為行筆要「馳騁於法度之中，逍遙於塵垢之外，從心所欲，不逾準繩」。

吳鎮不但在總體上強調畫墨竹的法度，而且對細微之處頗有研究，他認為畫墨竹之法，可分為幹、節、枝、葉四個方面，「而疊葉為至難，於此不工則不得為佳畫矣」❷。他說畫竹須「下筆要勁，節實按而虛起，一抹便過，少遲留則必鈍厚不銛利矣」。他歸納了畫葉諸病：「粗似桃葉，細如柳葉，孤生並立，如叉如井，太長太短，蛇形魚腹，手指蜻蜓等狀，均疏密偏重偏輕之病，使人厭觀。」

吳鎮喜好畫野竹和風竹，葉葉如聞風有聲，每當「心中有個不平事，盡寄縱橫竹幾枝」❷。因此，他的「戲筆」是有感而發。他的墨竹畫風大致有兩種，一種是出枝嚴謹、撇葉工穩的風格；另一種是行筆如草書、落墨濕潤的風致。北京故宮博物院庋藏了三件吳鎮的墨竹圖，包容了上述兩種風格，盡抒胸臆。

吳鎮的墨竹立軸和他的松石立軸有著十分相近的程式，窄條式的畫面大致可分為三個部分，上部題詩落款，中部畫墨竹，下部繪坡石，如北京故宮博物院庋藏的《竹石圖》軸（縱103.4cm、橫33cm，圖240），係吳鎮的盛年之作，墨竹取風動之姿，枝葉順風而臥，筆法勁利爽快，利落簡潔，似聞其聲，與風竹呈反方向斜立著的湖石，使富有動態感的畫面在構圖上得到穩定和平衡。天津藝術博物館和日本東京國立博物館各藏的吳鎮《竹石圖》軸與此幅可謂異曲同工，說明了吳鎮墨竹條幅在布陳取勢方面有著相對穩定的程式化傾向。這種程式實際上是吳鎮山水畫構圖程式在竹石類畫軸

❷元‧吳鎮《梅花庵稿》，版本同 ❿。
❷同上。
❷同上。
❷同上。
❷同 ⓖ。
❷元‧吳鎮《梅道人遺墨》，版本同 ❾。

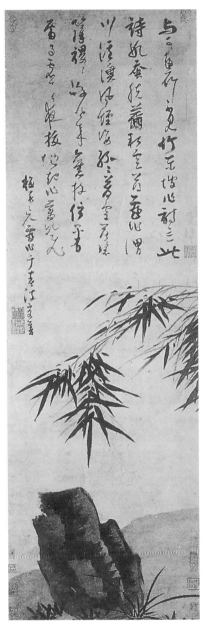

圖240　元　吳鎮　《竹石圖》軸

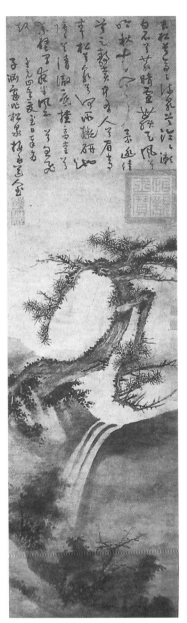

圖241　元　吳鎮　《松泉圖》軸

上的反映，如藏於南京博物院的吳鎮《松泉圖》軸（圖241）和藏於臺北故宮博物院的《漁父圖》軸等，以題詩為上端，詩下繪松木或遠山、高木，最下端為坡石。明人造吳鎮的墨竹贋品，儘管在筆墨、造型上追仿吳鎮之跡，卻只注意構圖的合理性而疏

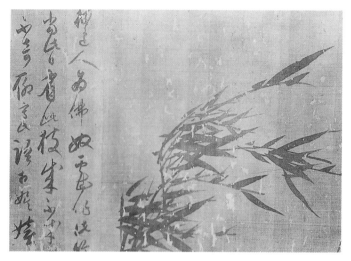

圖242　明　詹僖（舊傳吳鎮）　《墨竹圖》卷

於吳鎮獨特的畫面結構，出自詹僖的吳鎮贋竹便是其中一例，而且筆墨趨於浮躁和流滑（圖242）。

吳鎮的《墨竹》軸（紙本水墨，縱90.3cm、橫23.6cm，北京故宮博物院藏）中的枝葉布局十分嚴謹，出枝和撇葉絲絲入扣，行筆勁健堅挺，是詹僖輩不可企及的。筆者認為下述推測是可信的，即吳鎮繪此圖時將素紙橫置，畢後再豎著題詩落款，這樣作畫是便於控制畫幅和利於出枝。從繪於1344年的《竹圖》卷（臺北故宮博物院藏，圖243）便可感悟到他慣用的出枝方法，該圖是吳鎮出枝撇葉最嚴謹的墨竹，與下文所述的幾件墨竹圖形成對比。

吳鎮的另一件佳作《枯木竹石圖》軸（絹本水墨，縱53cm、橫69.8cm，北京故宮博物院藏，圖244）則顯得灑脫得多，作者畫坡石蘭草和枯木墨竹，多用濕墨，淋漓潤澤，行筆極富率意，揉合了蘇軾、趙孟頫的筆意，並使之更為滋潤和縱逸。這一類畫風多出現在吳鎮的後半生，惜本幅已斑駁陸離。

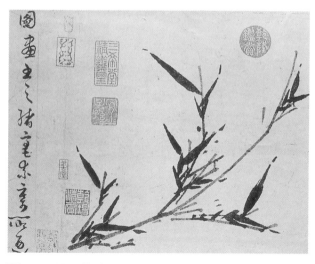

圖243　元　吳鎮　《竹圖》卷（局部）

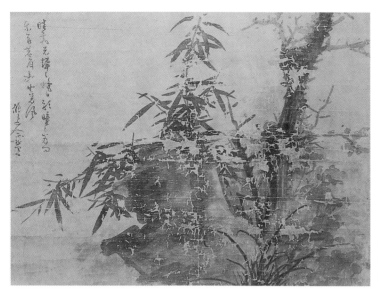

圖244
元　吳鎮　《枯木竹石圖》
軸

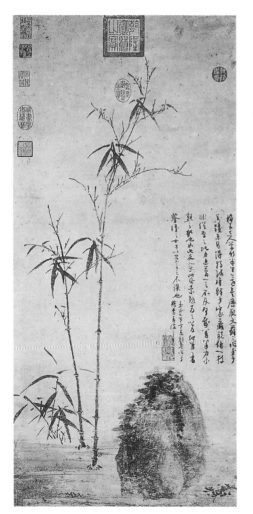

圖245　元　吳鎮　《竹石圖》軸

　　臺北故宮博物院庋藏的兩件署有年款的
《墨竹圖》軸（圖245、246），分別作於至正
七年（1347年）和至正十年（1350年），可資
研究吳鎮晚年墨竹畫風的細微變化。再參照
他為孫輩佛奴繪製的《竹譜圖》冊（作於至
正十年，即1350年，臺北故宮博物院藏，圖
247），不難發現，這個時期的吳鎮，在撇竹
葉時，尤重收筆時的提、按以及乾、濕的變
化。可以說，元代畫家沒有一位像吳鎮那樣
胸懷豐富的畫竹理論並留下大量的畫跡。

　　《義門吳氏譜》可幫助當今的美術史界
較為全面地認識吳鎮其人，並修正長久以來
對吳鎮的一些誤識。筆者認為，記述有古代
畫家的家譜、族譜、地方志等文獻雖是美術
史研究的直接材料，但後世在續書時，對於
遠祖的記錄極有可能將一些訛傳增補進去，
或在時間上發生錯位，有的續書者畢竟不是
歷史學家，或受史觀上的局限，因此，與其
苛求古人不如苛求當今的用書者。面對這些
材料，必須審視個別史料與全書的邏輯關
係，同時應在可靠的史籍和相關的文物中找

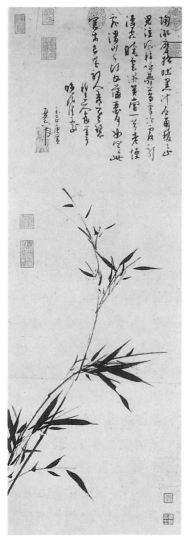

圖246　元　吳鎮　《墨竹圖》
軸

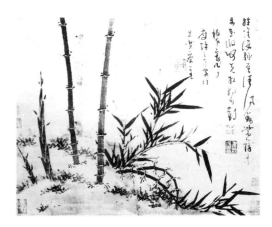

247a　之一

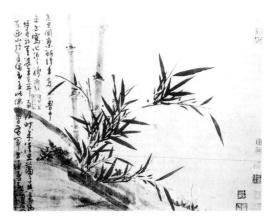

247b　之二

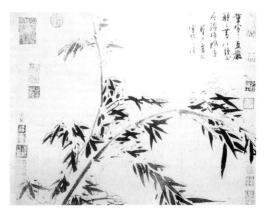

247c　之三

圖247　元　吳鎮　《竹譜圖》冊

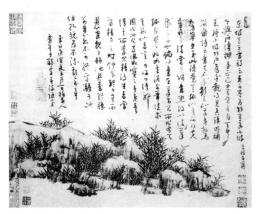

247d 之四

到對應點,在去偽存真、去粗取精之後,方可慎用。使用家譜、族譜、地方志的最終
目的是要回歸到對古代畫家本身的認識,去探知他的思想形成、藝術歷程和他的人文
環境,在此基礎上,也許能豐富對其書、畫真品的認識,拙文的初衷僅在於此。

附一:吳鎮年譜

至元十七年(1280年),一歲。

　　出生於浙江嘉善魏塘鎮,排行第二,正值其父航海發家之時。吳鎮成人後,與其
　　兄同師毘陵柳天驥的理學,得孔明、康節之秘,精易理奇門之數。

泰定五年(1328年),四十九歲。
　　作《雙檜平遠圖》軸,臺北故宮博物院藏。

至元二年(1336年),五十七歲。
　　作《漁父圖》軸、《蘆花寒雁圖》軸,均藏於北京故宮博物院。
　　又作《中山圖》卷,臺北故宮博物院藏。

至元四年(1338年),五十九歲。
　　作《松泉圖》軸、《高節凌雲圖》軸,分別藏於南京博物院和美國王己千處。

至正元年（1341年），六十二歲。

　　作《洞庭漁隱圖》軸。

至正二年（1342年），六十三歲。

　　為子敬作《漁父圖》軸，臺北故宮博物院藏。

至正四年（1344年），六十五歲。

　　作《嘉禾八景圖》卷，藏於海外私家。

至正五年（1345年），六十六歲。

　　又作《竹圖》卷，臺北故宮博物院藏。

　　冬十月四日，作《四友圖》跋*。❷❻

　　作《漁父圖》卷，上海博物館藏。

至正七年（1347年），六十八歲。

　　作《竹石圖》軸，臺北故宮博物院藏。

　　又為元澤戲作《草亭詩意》。約在是年，暫居嘉興春波客舍，始見自稱「梅沙彌」，四年後，返回故里。

至正八年（1348年），六十九歲。

　　與侄吳瓛合作《梅竹圖》卷，遼寧省博物館藏。

　　又為行可（吳直方）作《墨竹》冊（20開），臺北故宮博物院藏。

　　秋日，作《竹譜》*。

至正九年（1349年），七十歲。

　　二月，作《竹譜》跋文*，冬十一月，又為陶宗儀作《野竹居圖》卷。

❷❻吳鎮年譜中帶*者的史料出自《梅道人遺墨》。

至正十年（1350年），七十一歲。

　　為孫輩佛奴作《墨竹》譜（24開），又為可行（許有孚）作《竹譜圖》卷，分別
　　藏於臺北故宮博物院和上海博物館。

　　再作《篔簹清影圖》軸，臺北故宮博物院藏。

　　春三月，為可行作《竹譜》＊。又題《竹》＊。

至正十二年（1352年），七十三歲。

　　曾居宅旁的慈雲寺。

　　作《漁父圖》卷，美國佛利爾美術館藏。

至正十四年（1354年），七十五歲。

　　圓寂。

附二：吳氏家族十八——二十三世譜系圖

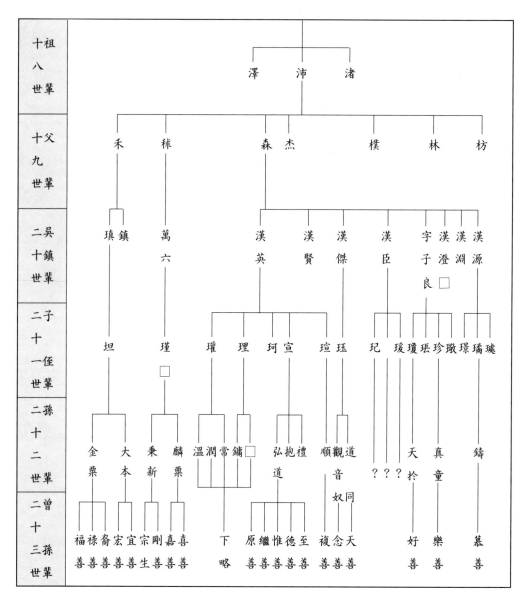

注：本圖根據《義門吳氏譜》和趙孟頫《義士吳公墓銘》而簡製。左為長子，右為次子，以
　　此類推。

附　錄

張彥遠、鄭午昌、滕固美術史
研究方法比較

　　唐代張彥遠於大中元年（847年）編撰的十卷本《歷代名畫記》，是第一部較為完整的中國美術史著作，它在集中六朝和唐代繪畫品評、藝術思想的基礎上，奠定了早期美術史的研究方法，直到清末，各種繪畫史著作所運用的研究方法均未超越此書，最先突破這種格局的是鄭午昌、滕固在二、三十年代撰寫的美術史著作，二人分別著有《中國美術史》，鄭午昌另有《中國畫學全史》，滕固還有《唐宋繪畫史》和《中國美術小史》等問世，他們吸取了前人和外來文化後，各有所成。可以說，從張彥遠到鄭、滕，是古代到現代中國美術史研究邁出的兩大步，比較前後兩步的得失，有助於當今美術史界開拓新的思路和探尋新的研究方法，不斷向藝術史研究的縱深掘進。

一、張彥遠

　　張彥遠《歷代名畫記》的研究方法集中表現為：

(一)把研究的重心放在歷代處於中下層地位的畫家上

　　繪畫史自然會受到中國通史編纂方法的影響，其立場、觀點和方法具有不可割裂的聯繫，司馬遷把研究歷史的著眼點放在歷代皇室活動，形成「帝王中心論」，張彥遠受到這種思想的一些影響，但在一定程度上又擺脫了這個「中心」，保持了繪畫史以藝術形象研究為主的相對獨立性。張彥遠把畫家分成了三類，第一類是帝王畫家，他僅僅在表面上對唐高祖、太宗、中宗和玄宗的繪畫活動作了極高的頌揚：「並神武聖哲藝亡不周，書畫備能，非臣下所敢陳述也。」事實上，採用了迴避的辦法避免陷入具體研究的困境；第二類是貴冑逸士，張彥遠從繪畫的實際成就出發，把大量的精力傾注在這一類畫家身上，也是他分品的重要對象，認為「自古善畫者，莫匪衣冠貴冑、逸士高人、振妙一時、傳芳千記，非閭閻鄙賤之所能為也」。第三類畫家是閭閻

之輩和出身低微的民間工匠，這是一個人員眾多的畫家層，張彥遠在研究這類畫家時表現出了相對的靈活性，如對民間畫工陸探微定為上品上，對身任將作大匠的蔣少游斥為「無德」，只因他「剞劂繩墨之間」。作者並不完全局限於畫家的身世，而是注重其作品是否能「成教化，助人倫」。

他在研究歷代繪畫作品的收藏時，抓住問題的中心，以皇室的收藏活動為主，個人的收藏活動受到皇室的牽制，社會動蕩和朝代更迭是收藏活動的轉折點。

(二)用分析和綜合的邏輯方法

張彥遠在研究繪畫史中，是由粗到細、綜合與分析相結合的方法，即從追溯繪畫起源到繪畫風格的演變再到具體畫家、直至傳派；他首先把繪畫作為一種社會的文化現象來剖析，提出繪畫應有的社會功能，之後把繪畫藝術分解成若干部分、若干屬性，分別加以觀察，在《歷代名畫記》的前三卷裡，他逐一分析了繪畫起源、畫跡流傳，主要的繪畫風格及師承關係、繪畫的價格與收藏有關的跋尾押署和公私印記及裝裱等等，以詳實的史料綜合了與繪畫史有關的各個方面，給後人以完整的繪畫歷史面貌。

(三)將品評與著錄作品、畫家傳記相結合

在組織繪畫史料方面，張彥遠充分利用前人的文獻資料達一百零九種（篇）之多。其中包括官修和私修的通史、斷代史，其來源可分為五大類：

1.畫品類

諸如謝赫的《古畫品錄》，姚最的《續畫品》，彥悰的《後畫品》，李嗣真的《畫後品》，竇蒙的《畫格遺錄》等等，張彥遠有許多品評畫家的思想是參照了前人的觀念，其中近半數由前人定品的畫家被他晉升一格，這與他厚古薄今的思想有關。

2.著錄類

如《梁太清目》，《陳秘閣圖書法書目錄》，《貞觀公私畫錄》等，它們構成了《歷代名畫記》的部分畫目來源。

3.畫家文論

如顧愷之的《畫雲臺山記》、宗炳的《畫山水序》、王微的《敘畫》等，他往往直

接轉抄畫家的畫論著作來闡述畫家的藝術思想，使他的著作具有極高的史料價值，使一些畫論得以保存。

4.傳記性史料

如後魏孫暢之的《述畫》，張懷瓘的《畫斷》，還有民間的一些傳聞，可以看出，張彥遠力求把握畫家的生平及繪畫活動的佚聞，來闡述畫家的藝術成就。

5.其他

以唐代為主的壁畫著錄和御俯收藏及張家私藏，這些組成《歷代名畫記》新的繪畫著錄。

張彥遠在編纂體例上，受到了前人記言體、紀事體、紀傳體的影響，在畫家的傳記裡，記言（畫家的言論和他人的評論）、記事、評品、畫目著錄相統一，著成體貌較為完整的繪畫通史。

(四)繪畫史研究者應有的素質

張家累世精於收藏，張彥遠本人除酷愛收藏外，還擅長書畫，他出身名門，有機會接觸御府的藏品，使他的研究方法偏重研究繪畫作品的本身，包括畫家的師承關係、畫風的沿革、作品的印章題識，市場價格等，但他不作具體作品的藝術分析。張彥遠對繪畫史研究者應具有的素質提出了諸多要求，散述在各章節裡，體現出當時的繪畫史研究方法已開始走向系統和成熟，已不滿足於感性認識，注重從理論的高度加以總結，詳見如下：

1.廣閱博覽

廣閱博覽可分為作品本身和作品以外，就作品本身而言，必須「詳辨南北之妙跡，古今之名蹤，然後可以議乎畫」。購求古畫應該「廣見博論，不可匆匆一概而取」。要有鑒定的慧眼還須全面了解畫家各個時期的風格，抓住其最具代表性的作品。就作品以外而言，強調研究者要有生活閱歷和歷史知識，學會「詳辨古今之物，商較土風之宜，指示繪形、可驗時代」，其要旨是要研究者在審定歷史題材的作品時，要查其服飾、道具是否合乎時代，以此作為鑒定作品優劣的一個方面。

2.評品畫家須重德行

張在品評畫家和作品時說到：「彥遠以德成而上，藝成而下，鄙之德亡而有藝也。」當然，他所說的德是封建的倫理道德，德還包含了士大夫的情操：「非夫神邁識高，情超心惠者，豈可論乎知畫。」

3.重視研究師傳

張彥遠在《敘師資傳授南北時代》一節裡逐一追溯了從晉明帝司馬紹到唐盧稜伽之間各重要畫家的師承脈絡和後人超越前人的方面，他認為：「若不知師資傳授及南北時代，豈可議乎畫。」張彥遠常常將畫家進行橫向比較，以便定品位，例如將孫尚子與鄭法士、楊子華進行比較後，定品為兩者之間。

4.要研究真本名跡

張在《論名價品第》裡批評了當時鑒賞界「貴耳賤目，罕能詳鑒」的現象，他嘆道：「恨不能竊觀御府名跡以鑒書畫之廣博，又好事家難以假藉，況少真本。」據「真本」二字，可知當時已出現了贗品，他在作品著錄裡，將所見之作經過甄別後再作著錄。他不把鑒賞書畫作為一種孤立的活動，提出應與收藏、閱玩、裝裱、評定相結合，把「明跋尾印記」作為「書畫之本業」，已開始萌發了我國早期書畫鑒定學的理論。

(五)以道家的美學思想來研究畫家

張彥遠的美學思想貫穿全書的各個章節裡，特別是以「自然、神妙、精、謹細」五種標尺來衡量歷代畫家。外儒內道的處世哲學孕育了他的美學思想，一方面，他自幼受到儒家忠君思想的耳濡目染，承襲了漢代以來儒家「成人倫，助教化」的功利思想，這是他生活於宮廷、官臣中的需要；另一方面，他又十分崇尚六朝頗具道家思想的畫學理論，將他們列為上品上，即道家的「法道自然」，這個「自然」是其評畫的最高標準，即在作品中體現了人與客觀世界在個性精神上達到和諧統一，在藝術上不拘常法，無人工雕琢之氣，體現鬼斧神工的自然氣息，事實上，這與春秋時期子產的美來自於自然結構的命題不謀而合。因此，張彥遠在具體分析畫家時，其內在的「道」性就完全顯現出來了。

他的美學思想還具體滲透在研究畫價、欣賞等審美活動中。

張在《論名價名第》中談到畫價時，把精神產品與物質產品區別開，認為購買心

理有異，歷代藝術品有減無增，「好之則貴於金玉，不好則賤於瓦礫，要之在人，豈可言價」！

他提出欣賞活動的最佳心理狀態是「凝神遐想，妙悟自然，物我兩忘，離形去智，身固可使如槁木，心固可使如死灰」。審美主體的想像力面對審美對象超脫了現實中的自我，進入如王國維所說的「無我之境」。

張彥遠研究繪畫史的諸種方法是一個統一的整體，彼此互有聯繫，奠定了直至明清的畫史研究方法的基礎，從後人編著的繪畫史籍可看出他的重大影響。繪畫通史相繼有元夏文彥的《圖繪寶鑑》，明朱隱之的《畫史會要》，斷代史則更多，但多數為史料轉抄和增補，基本上是沿續紀傳體的體例。在宋代，有的畫史著作如鄧椿的《畫斷》，不分品論畫，而偏重通過畫種的分類來分述畫家及作品；更重要的是明清以來繪畫史研究的重心傾斜在著錄公私藏家的藏品，美術史家的傳統治史方法和文化心理結構沒有發生根本的變化。

二、鄭午昌與滕固

本世紀二、三十年代的中國美術史學家的傳統思想和文化心理有了新的建構，「民史」的史學思想影響近現代美術史的研究方法，傳統的儒道互補的哲學思想受到西方科學文化的挑戰；引進的西方考古學部分地改造了清代盛行的考據學，產生了早期的美術考古學，使美術史研究對象大大展開，研究層次進一步深入，研究方法均有突破，突破的方面表現如下：

(一)從歷史的高度縱覽美術史的發展脈絡，即把美術史的發展分為若干階段

把繪畫史劃分為若干階段，古已有之，張彥遠《論畫六法》曰：「上古之畫跡簡意澹而雅正，中古之畫細密精緻而臻麗，近代之畫煥爛求備，今人之畫錯亂無旨。」宋代郭若虛的《圖畫見聞誌》有「人物近不及古，山水古不及近」之說，明人張泰階《寶繪錄》另論：「唐人尚巧，北宋尚法，南宋尚體，元人尚意。」他們的共同特點都是停留在具體的某種風格演變，而不是作為一種研究方法來貫穿全書，近現代這種方法受到重視是由於歷史學科接觸了西方的治史方法。

清末資產階級改良主義者的熱情首先來自於西方歷史著作，這是一個西方歷史學

大量東漸的時期。嚴復在舶來達爾文生物進化論的同時，也舶來了斯賓塞庸俗的社會進化論，他把中國社會歷史分為三個進化階段：圖騰、宗法、軍用，主張走軍國主義的道路來求生存。這時期的康有為也有「三世說」，他認為中國社會是沿著「據亂世、升平世、太平世」三個階梯發展的。在中國通史著作中也反映出新的治史方法，夏曾佑的《中國古代史》按照中國古代生產力的發展水平把歷史分成漁獵、游牧、農業三個遞進的社會，他們都是力圖探討人類進化和歷史事件的因果關係，通過分期來揭示歷史發展的規律，尋求富國強兵的道路。

隨著數十種西方歷史著作的引進，西方、日本的美術史和考古學方面的書籍也相繼漸入，較有代表性的作者是日本大村西崖、英國的布歇爾、瑞典的蒙德柳斯。在二、三十年代間，鄭午昌、滕固、陳衡恪、余紹宋、蘇吉亨、傅抱石等先輩都作有中國繪畫史專著，其中鄭午昌和滕固的研究方法及其成果標誌著張彥遠之後美術史研究的突破性進展。

鄭午昌（1894～1952年），原名昶，別號弱龕等，浙江嵊縣人，以畫家和美術史家著稱。歷任中華書局美術部主任和上海美專、杭州國立藝專、蘇州美專等校教授，在長期授課中，不斷總結和凝煉了他對中國繪畫史的見地。主要畫史著作為《中國畫學全史》。與鄭午昌略有不同的滕固，更多地研究了西方的治史方法，他早年在德國研讀美術史，1925年在上海美專開始了中國美術史的教學生涯，1937年出任教育部次長，抗戰初期組織杭州國立藝專內遷，任校長等職。他們的興奮點長期集中在西方、日本的美術史分期法上，試圖把握中國美術史的進程，闡釋各期的歷史原因，尋找他們認為「衰亡」的根源，主要著作有《中國美術小史》和《唐宋繪畫史》。

鄭午昌不打破朝代，把古代美術史發展分為實用化時期、社教化時期、宗教化時期、文學化時期，他是以上述各期對繪畫內容的影響為序，所注重的是「文藝政教」之間的關係，宗派源流的分合，他並不認為各個時期之間有一條截然的分界線。

滕固的分期法受到日本伊勢長一郎的影響，他在《唐宋繪畫史》第一章《引論》中說：「研究繪畫史者，無論站在任何觀點——實證論也好，觀點論也好，其唯一條件，必須廣泛地從各時代的作品裡抽引結論，殊為正當。」他的分期正是他對中國美術史的結論，以佛教美術的傳入、興盛、衰落為主線，將中國美術史的發展分為生長時代（佛教傳入之前）、混交時代（佛教傳入之後）、昌盛時代（唐宋）及沈滯時代（元到現代），他認為「混交時代」是最光榮的時代，「昌盛時代」是黃金時代，所謂衰落的原因是中國民族文化缺乏外來的養料。

鄭、滕的分期法實際上都是運用了邏輯學的方法，具有開拓性的進展，對史料歸

檔起了積極作用，美術史的分期，能使人們保持清晰的思辨頭腦進行分類查考。然而，簡單的公式很難窮盡美術史的發展規律，美術史的發展畢竟是一個錯綜複雜的文化現象，鄭午昌的分期法帶有孤立的傾向，忽略了不同功用、不同內容的繪畫作品存在著既相互對立、又相互依賴的因素，有時幾種思想內容能在一個時間的繪畫裡同時出現，難以形成一個勢潮；滕固的分期法顯然是以外來文化的影響作為中國美術發展史的中軸，以此來決定歷代美術的盛衰，過於的強調了印度、中亞、波斯文化對我國藝術的歷史作用，忘記了元明以來中國文人繪畫、道釋繪畫的藝術成就，特別是他隻字不提明末清初的文人畫家、揚州畫派、海派畫家的藝術成就。

(二)近現代考古學的建立對鄭、滕的影響

清代乾嘉考據學派為訓詁、校勘四處收集文字資料，還收集甲骨文、原始陶器、商周鐘鼎、秦漢封泥、漢代木簡、歷代碑刻，當西方考古學理論傳入時，經過美術考古的中介，上述藝術品為美術史研究的實物材料，首次出現在上古美術史的各篇章中，開闢了新的史料來源。可以說，二、三十年代的中國對藝術史的研究已從繪畫史正式擴展為美術史，鄭、滕記述了雕塑、工藝、建築等以往被認為是不登大雅之堂「刓劂繩墨」的「閭闔」之藝，一方面是依照西方美術史的體制，更重要是西方的「民史觀」滲入到了中國繪畫史的體制中。

鄭午昌的《中國畫學全史》只在漢代章節裡使用了武氏祠畫像石，鐘鼎、磬洗等考古材料，先秦部分仍然停留在張彥遠的史料上，雖然覺得張氏的書畫起源說荒誕不經，但沒有作深入探索。

滕固以石器文化和青銅文化取代了張彥遠繪畫起源不科學的部分，把石器文化作為美術史發生的前提，儘管他所引用的史料和實物，限於當時條件，尚欠具體；但可以看出，滕固是力求用西方考古學治史的方法來整理中國美術史的嬰幼時代，他所翻譯的蒙德柳斯作品《先史考古學方法論》對他有很大的影響，尤其是將該書中考古學的類型學具體運用到美術史的研究中，滕固用器物的某種形製來進行類比，把域外的海馬蒲桃形製與漢代銅鏡的紋飾相比較，尋找其相互關係，認定張騫通西域後，印度、波斯、希臘的藝術風格開始進入中國，同時，他不囿於外來形製的束縛，反對機械地套用笈多朝系、鍵陀羅系來給中國佛教造像分類，他認為雲岡石窟的造像雖然有印度、中亞的影響，但這是「中國民族所產，而根本價值仍屬中國民族精神上的」。力求振奮民族藝術，是鄭、滕二人共有的立場。

鄭、滕在論述漢代畫像石藝術時，著重於其內容考釋和年代考證，而忽略了分析

他們的藝術價值和產生的社會原因。當然，他們在論述佛教藝術時開始克服了這一點，注意用社會學的理論來分析佛教藝術的發生。

(三)統計學在美術史上的運用

鄭午昌在《中國畫學全史》中參照了清末史學家王韜用統計數據、編成史表的研究方法。鄭午昌的統計學方法主要是採用分類統計法，將畫家著作，畫種興衰、畫派、歷代畫家的百分比，近現代畫家簡況，製成圖表，給他的觀點提供了較為明朗的數字依據，以便進行現象分析，其中歷代畫家的百分比，是在占有大量史料後，再進行數學演算得出的。用坐標法標出畫種興衰，反映出他力圖用西方的統計學方法理出中國美術史的線索。

最後，從鄭、滕的史料構成來看，其中畫家傳記基本上承襲了張彥遠的材料組織法，張彥遠和滕固都在書中表現出薄今厚古的思想，當然各自所持的角度不同，鄭午昌沒有分品論畫家，對元以後的畫家缺乏重點研究，更不用說推崇出元以後的代表性畫家。應該注意到，中國繪畫歷史上還有一條以汲取本民族文化為主的文人墨戲類的發展線索，一直到揚州畫派，它們是基本獨立於域外繪畫的封閉性藝術，是中國繪畫史的重要組成部分，潘天壽的《中國繪畫史》彌補了這一缺陷。

至二十世紀末大陸美術史研究進入了第三個里程碑，馬克思主義的辯證唯物主義和歷史唯物主義成為美術史家的基本方法，出版了一批以社會學為角度的美術史和繪畫通史著作；鑒定學的深入發展和考古學的大量成果，分別匡正和豐富了舊有的美術史料；起於二十世紀七十年代末的改革開放，不斷引進和消化了西方美術史家運用的社會學、圖像學、風格學等研究方法，增加了美術史的研究層次。值得注意的是，目前已大大加強了對美術史的個案研究，研究者通過利用某種方法突破某個局部問題，進而擴展到對整體的重新認識，這樣，局部與整體的交叉研究不斷充實了繪畫史的內容；在此之中，研究方法是達到目的的手段，但確立某種方法，其本身就包含了目的的因素，方法的多樣性才有可能使美術史研究出現「百家爭鳴，百花齊放」的局面，殊途同歸可檢測結論的準確性，殊途異歸意味著新論產生，分析和總結這個時期的多種研究方法給中國美術史研究帶來的新機，已不容久待了。

臨摹仿搨舉要及其他

　　臨、摹、仿、搨是古代的四種複製、研究傳統書畫的方式，也是古今造假字畫者常用的欺騙手法。這四種方式各不相同，但其中的臨、摹、仿三種方式在古往今來極易被混淆。

一、臨

　　即面對也，用於臨古書畫，常稱之為「對臨」，原本即母本，複本即臨本。早在北宋張世南的《游宦紀聞》卷五中就已將臨與摹道得一清二白：「今人謂臨摹一體，不知臨與摹，迥然不同。臨謂置紙在旁，觀其大小濃淡、形勢而學之，若臨淵之臨。」唐代姚合《姚少監集》卷六《秋夕遣懷詩》曰：「臨書愛真跡，避酒怕狂名。」可知臨書畫在唐代之盛。這種方式被後人較多地用於臨寫兼工帶寫和寫意畫。臨者可較為主動地把握母本的筆墨技法，臨寫出的副本較摹本的筆墨，行氣氣韻更為生動自然，但字距、行距和置景與母本會有較為明顯的出入。臨者會將他的個人風格自覺或不自覺地滲透到臨本裡，如北宋李公麟《臨韋偃牧放圖》卷，畫中的坡石平沙不作刻意複製，用墨筆勾線乾皴，飄逸灑脫，頗有文人情致，是當時文人畫家倡導「吟詠性情」的繪畫風格。設色溫潤淡雅，迥異於唐人華貴富艷的色彩效果，巧妙地揉進了他個人的獨特畫風（圖248）。有些臨者把他生活中所見的器物、衣冠等加繪或改繪在臨本中，拉大了臨本與母本的距離。

　　臨本常常被臨者或後人假充真跡，繪畫、書法均在其中。有的是臨者本出於學畫之需，而販假者則乘虛而入；有的就是以臨畫的方式造假。1994年底，北京故宮博物院劉九庵先生指出明代方以智的《山水》六條屏（中央美術學院藏，圖249）是「湖南造」。筆者以為，圖中題詩的思想和構圖與方氏極相合，筆墨相仿，但趨於流滑，此類事例在鑒定界中舉不勝舉。

圖248
北宋　李公麟　《臨韋偃
牧放圖》卷（局部）

圖249　清人　《臨方以智山水》
六條屏（局部）

二、摹

一作模,即效法之意。清代段玉裁《說文解字注》載:「韋昭曰:如畫工未施采事摹之矣。」北宋黃伯思《東觀餘論》卷上曰:「世人多不曉臨摹之別,……摹:謂以薄紙覆古帖上,隨其細大而拓之,若摹畫之摹,故謂之摹。又有以厚紙覆帖上,就明牖景而摹之,又謂之響搨焉。臨之與摹,二者迥,殊不可亂也。」(見《邵式徐氏叢書》第二函)

摹本有著範本的作用。南宋范成大《石湖集》卷二一《觀襖帖有感三絕詩之二》曰:「寶章薶九泉,摹本範百世。」可知在宋代,摹本已不僅僅具有觀賞的功能,而有如今日之範本。

摹的具體方法就是借助光亮和紙絹的透明度,母本置於素紙絹之下,以同樣的尺寸依樣描摹出許多張與原本相同的複製品,英文稱之為COPY。西方油畫由於色層的厚度和畫布的透光性能差等原因,無法採取摹的方式複製原作,只能採用對臨的方式。可以說,摹是中國古代特有的複製古書畫的科學方法。與臨寫不同的是,摹本的造型、構圖、字距、行距與母本基本一致,尤其是白描摹本,繪製更為簡便,若是設色,再以對臨方式敷染。古畫摹本的問題在於嫻熟精準的造型與摹者的畫藝會出現一定的差距和不諧調,這個矛盾在法書摹本上表現得更為鮮明,極富個性的結體和筆畫與滯澀的用筆、乾澀的用墨形成較大的反差。諸字的映帶關係和行氣皆蕩然無存,其原因是雙勾填墨這種機械的描摹手段不可避免地抹殺了母本書跡的靈性和天趣。

近幾十年來,古書畫鑒定家們把許多傳為早期書畫家的真跡辨識為摹本,如最著名的東晉顧愷之的《女史箴圖》卷(英國倫敦大英博物館藏,圖250)被重新定為唐朝摹

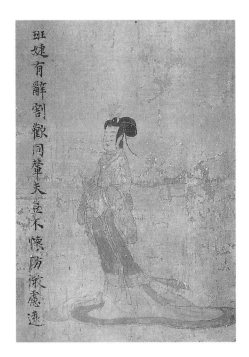

圖250　東晉　顧愷之　《女史箴圖》卷(局部,唐摹本)

圖251　東晉　王羲之　《快雪時晴帖》
（唐人勾填本）

本，也是現存最早的摹本。他的《洛神賦圖》卷、《列女仁智圖》卷（均藏於北京故宮博物院）被公認為是宋人摹本。初唐閻立本的《步輦圖》卷和五代南唐周文矩的《重屛會棋圖》卷（皆藏於北京故宮博物院）係宋朝摹本。正是這些多達數十件的唐、宋摹本留存至今，才使今人有充分的依據推斷原作者的繪畫風格和晉、唐時期的藝術概貌。同樣，舊傳為東晉王羲之真本的《快雪時晴帖》（臺北故宮博物院藏，圖251）已被確認為唐人的勾填之本。

　　屬於上述性質的古書畫，其作者的本意與造假無關，而是後人誤識誤鑒所致。最能欺瞞人的假畫是將臨、摹糅合為一體。造假者先以摹的方式獲得與原作等同的構圖和畫幅，再以臨的手法復現原本的筆墨色，彌補了臨畫失之於構圖的不足。如清人臨摹的羅聘《兩峰道人簑笠圖》軸（真偽本均藏於北京故宮博物院）被劉九庵等鑒定專家甄別出。這種造假手法明末已有，清代大盛。

三、仿

　　學習、仿效是也。漢代劉向《淮南子・要略》曰：「故言道而不明終始，則不知可倣依。」顯而易見，仿在最初是效法某種精神的行為。用於書畫之事，是指以某家的書畫風格繪製新作。仿不同於複製副本的臨和摹，仿是「舉一反三」，仿不以某家某一具體的書畫佳作為本，而是以某家的某種藝術風格為據進行創作，它是該藝術風格的延伸和擴展，由此而產生出意趣相同的畫家群和畫派。

　　仿的手法，通常有兩種，其一是得其形貌和筆墨技法，技藝超群者，形成個人風格。如元代曹知白、唐棣、明代李在等仿北宋李成、郭熙，明代董其昌、清初「四王」仿五代董源、巨然，由此產生出一系列畫派。其二是託名仿製，或稱「擬」、「法」，

常含托古變法之意。如明末藍瑛《山水圖》冊之七（北京故宮博物院藏圖），自題
「擬郭河陽（熙）畫」，畫中的筆法和造型更具藍瑛的自家畫法，他這番題寫，其用意
是為了標明他的崇古思想，藉此抬高其名位。藍瑛作此圖時，年已七十一歲，步入了
他的藝術峰巔。

圖252
明人　《仿沈周泉石圖》卷
（局部）

圖253
明　沈周　《滄州
趣圖》卷（局部）

如果說藍瑛的「仿」屬於繪畫創作的範疇，那麼，另一種「仿」則是造假的慣用伎倆。他們憑藉著掌握了某家的筆墨技巧和造型程式，脫開原本，直接仿造。如明人假冒沈周的《泉石圖》卷（圖252）便是一例，荒率的筆墨曲解了沈周沈厚、儒雅的畫意，與沈周的《滄州趣圖》卷（圖253）互校，誰真孰贋，昭然若揭（兩圖均藏於北京故宮博物院）。

又由於書畫家常在仿製品中題寫仿某家之筆，後來竟成了作假販假者作手腳的缺口。他們裁去或磨掉「仿」字，便成了「某家」之作。此類手段，亦不可不防。

四、搨

是把碑刻、銅器、畫像石上的圖像經搨印傳移到紙上，這種印件被稱為搨本、搨片。現存最早的搨片是唐搨唐代歐陽詢《化度寺故僧邕禪師舍利塔銘》（圖254），原出土於敦煌莫高窟藏經洞，現分藏於法國巴黎國立圖書館和英國倫敦大英博物館。早在六朝，已有搨法，至唐代大盛。張彥遠曾曰：「古時好搨畫，十得七八，不失神采筆蹤。亦有御府搨本，謂之官搨。國朝內庫、翰林、集賢、秘閣，搨寫不輟。」（張彥遠《歷代名畫記》）看來，唐代兼任搨寫之職的機構至少有上述四家。搨者無須有造型功底，具體的搨印方法是將濕潤的宣紙或薄紙蒙在原件上，用蘸上墨汁的綢撲輕

圖254　唐　歐陽詢　《化度寺故僧邕禪師舍利塔銘》（局部，唐拓本）

拍，使原件的凸面在紙上留下墨痕，凹處留白。搨本的種類有許多，原件首次被搨，即「初搨」；用油煙墨、豎紋紙，搨後研得又黑又亮，即「烏金搨」；用松煙墨、橫紋紙，墨色泛青而淺，為「蟬翼搨」。還有用朱砂代墨，人稱「硃搨」。

同樣，搨本也是今造假者的追逐對象。他們將真搨本（有的甚至用偽搨本）翻刻在木板上，大肆印行，廣泛散布在風景遊覽區，不需細鑒，就可發現搨本上的木紋。

臨、摹的出現，意味著書畫藝術出現了範本，也說明了早期書畫教育走向規範化，這促使古代書畫藝術走向程式化和風格化。

現存最早關於摹畫方法的論述是東晉顧愷之的《論畫》，他以切身的經驗詳盡地陳述了怎樣精準摹畫的諸多要點，解決了一系列的摹畫難點。

在理論上最早重視摹畫的是南齊謝赫，他把「傳移模寫」作為繪畫「六法」之一，倍受歷代畫家所重。唐代張彥遠的《歷代名畫記》卷二《論畫體工用拓寫》亦記述摹寫古法和唐代的摹畫盛況。

唐代和北宋相繼是中國繪畫史中臨摹古代書畫的兩個高潮，這與皇室的大力提倡和收藏風氣的興起及相對平和的社會環境有著必然的聯繫。正如張彥遠所云：「承平之時，此道甚行，艱難之後，斯事漸癈。」（張彥遠《歷代名畫記》）

唐朝和北宋摹寫書畫的初衷是為了有益於保留和傳播先賢的藝術品。留在紙絹上的書、畫墨跡難以經受長時間的磨損、蟲蝕和霉變，有道是「紙壽千年絹壽百」，加上兵火、遷徙和其他災難性的毀滅，留傳千古的古書畫所剩無幾，故古人將欣賞書畫喻之為「雲煙過眼」。歷代宮中有專事和兼職複製古書畫的高手，摹寫先朝名跡和破舊書畫，使其書畫的形跡可繼續流傳，這「既可希其真跡，又得留為證驗」（張彥遠《歷代名畫記》）。初唐在太宗李世民的倡導下，一些朝廷文臣如馮承素、褚遂良等摹寫了王羲之的書跡，顧愷之《女史箴圖》卷的摹本極可能產生於這段時期。武則天朝，王羲之後裔王方慶向武則天進獻家族列祖列宗的墨跡，弘

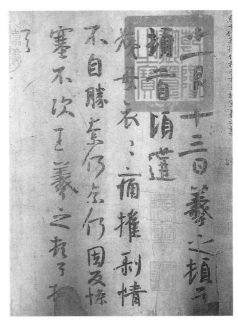

圖255 東晉 王羲之 《姨母帖》（唐人摹本）

文館奉旨在萬歲通天二年（697年）雙勾塡廓，將母本退還王方慶，摹本藏於內府，是為《萬歲通天帖》（現藏遼寧省博物館），其中摹寫最精的是王羲之《姨母帖》（圖255）、《初月帖》，徽之《二日帖》，獻之《廿九日帖》，僧虔《太子舍人帖》等，被後人稱頌為「下眞跡一等」。

　　北宋哲宗朝、尤其是徽宗朝，皇家和士大夫間的收藏之風日盛，再度興起摹寫古書畫的風潮，通過翰林圖畫院的組織和宋徽宗趙佶的褒獎推崇，較多地摹寫了晉、唐名書和名畫，甚至趙佶本人也有可能親臨摹寫臺，唐代張萱《虢國夫人遊春圖》卷（遼寧省博物館藏）和《搗練圖》卷（美國波士頓美術館藏）的摹本雖說舊傳皆係趙佶親摹尚有商榷之處，但可資說明宋廷對摹寫古畫的重視。文人畫家李公麟奉敕臨寫了唐代韋偃的《牧放圖》卷，在失去母本的今天，李氏摹本（現藏北京故宮博物院）的珍貴性不言而喻。東晉的一些法書名跡也是通過唐宋文人的臨寫，才遞藏於今，如北宋米芾臨寫了王獻之的《中秋帖》（北京故宮博物院藏，圖256）等。

圖256　東晉　王獻之　《中秋帖》
（北宋·米芾臨）

　　臨、摹、仿、搨本的意義，已不僅僅是一般地留存先賢名畫的方法和擴大傳播的手段，它體現了中華民族珍視傳統文化的民族自尊心和責任感。正是在時時處處都展現這種延續和發展民族文化的韌性，才使中國繪畫驕傲地屹立於當今的世界文化之林。其所流經的五千年歲月的歷史長河，從未出現乾涸，而由無窮的涓涓細流匯集成巨流，並不斷地湧現出一個又一個藝術高潮。遺憾的是，某些歷史悠久的外國文明，如尼羅河流域、兩河流域、印度河流域和愛琴海沿岸等地的古代文明，在達到各自的興盛之巔時，由於多方面的歷史原因，曾出現文化斷層，一度陷入沈寂之中。因而不能不說臨、摹、搨、仿是聯繫和發展各朝各代書畫藝術的紐帶，為中國文化所獨有。

藝術無涯
滄海一粟

滄海美術叢書，是民國八十年初本局有鑑於國內藝術風氣推廣之不易，專業論述書籍之不足，特邀知名作家暨藝術家羅青先生所主編的一套藝術叢書。初期的「滄海美術／藝術史」以藝術史論著為主，透過藝術史的研究及探討，對過去三百年來較為人所忽略的藝術流派及藝術家，做全面而深入的探討。而後又陸續出版結集有關藝術及藝術史單篇評論文章的「滄海美術／藝術論叢」，及以精美圖片為主，使第一手的文物資料得到妥善的複製，為藝術史的研究評論提供了重要的養料的「滄海美術／藝術特輯」。

滄海美術／藝術史

以藝術史論著為主，舉凡藝術通史、分門史（如繪畫史、書法史……）、斷代史、畫派研究、畫科發展史（如畫梅史、畫竹史、山水畫史……）都是「滄海美術／藝術史」邀稿的對象。

滄海美術／藝術論叢

以結集單篇論文成書為主，由作者將性質相近的藝術文章、隨筆分卷分篇、編輯規劃，以單行本問世。內容則彈性放寬到電影、音樂、建築、雕刻、插圖、設計……等文學以外的各類著作，為讀者提供更寬廣的服務。

滄海美術／藝術特輯

以精美圖片為主，儘量將實物及一手材料用彩色及放大畫面印刷出來，以供讀者研究欣賞，補「藝術史」、「藝術論叢」圖片之不足。在唐、宋、元、明、清藝術特輯的大綱之下，以機動靈活的方式不定期推出各種專題，每輯皆有導言，圖片附刊解說，使讀者能在最短的時間，對某一特定主題，有全面而深入的掌握。如能將「藝術特輯」與「藝術史」及「藝術論叢」相互對照參看，一定有意想不到的結果與發現。

你瞭解臺灣藝術之美嗎？

你知道臺灣先民的生活情事嗎？

你清楚臺灣畫家的神采事蹟嗎？

東大圖書公司鄭重推薦

一位傑出、年輕的臺灣美術史研究學者——蕭瓊瑞

榮獲行政院新聞局八十九年金鼎獎人文類優良圖書出版推薦

島民‧風俗‧畫
——十八世紀臺灣原住民生活圖像

《島民‧風俗‧畫》是近年來興起的臺灣史學研究中，研究年限最早的一本美術專著。作者蒐集了相傳輾轉摹繪自六十七〔番社采風圖〕的五種版本，結合文獻史料，探討十八世紀中葉臺灣原住民生活的豐美情貌，深刻而趣味，充滿啟發性。圖版一百五十餘幀，幅幅精采，配合作者如詩的筆法，嚴謹的考證，是喜好人類學、風俗學、美術研究，和臺灣文獻收集者，不可不擁有的一本好書。

推薦評語：本書作者以瞭解「我們這塊土地」的精神，藉由考據有關描繪臺灣原住民早期生活的圖畫，以重現十八世紀中葉臺灣原住民的生活、歷史與文化風貌，是一本值得典藏與研讀的臺灣史學好書。

島嶼色彩——臺灣美術史論

　　本書收錄蕭瓊瑞近年來的主要論述，對臺灣文化本質的
思考、藝術家創作心靈的剖析、美術作品深層意義的發掘，
以及研究方法的辯證討論，作者均以其豐富的論證、宏觀的
視野，和帶著情感的優美文筆，提出了許多犀利中肯、發人省思的獨特觀點，
在建構臺灣文化主體性思考的努力中，提供了一個更可長可久的紮實架構。內
含圖片四百多幀，是有心認識、研究臺灣文化的人士，值得一讀的重要參考書
籍。

五月與東方

　　「五月」與「東方」是興起於戰後臺灣畫壇的兩個繪畫
團體，其成員係以出生於戰爭前夕，成長於戰爭期間，戰後
流亡來臺的大陸青年為核心，「現代繪畫」是他們積極倡導
的藝術理想與追求目標。他們堅毅、明確的言論與行動，成
為戰後臺灣第一個具有鮮明主張的美術運動。論者對此二畫會在戰後臺灣美術
發展史上的關鍵性地位，看法頗為一致；但對其成就評價，卻有相當歧異的觀
點。本書以史實重建的方式，運用大量的史料和作品，對「五月」「東方」的成
立背景、歷屆畫展實際作為，以及當時社會對其藝術理念的迎拒過程，和個別
的藝術言論與表現，作一全面考察，企圖對此二頗具爭議性的前衛畫會，作一
公允定位。全書幾近四十萬言，並包括畫家早期、近期作品一百餘幀，是瞭解
戰後臺灣美術發展的重要參考書籍。

千年之華，近世之美
五族之藝，萬民之真
盡現於書扉之間
滄海美術叢書
是您瞭解中國藝術風華的最佳選擇

傳統藝術之美

榮獲行政院新聞局八十一年金鼎獎圖書著作獎

中國繪畫思想史

高木森 著

在漫長持續成長過程中的高度智慧結晶成藝術品，以可令人感知的美的形式，述說五千年來數不盡的理想和幻想——藝術思想史正是我們把握古人手澤，領會古聖先賢明訓的最直接方法。本書採用美術史方法，從神仙思想與上古藝術，到現代主義、超自然主義，依中國歷代的重要思想主流分章論述，以實際的藝術品為範例，輔以文獻史料和美學理論，為您勾勒出中國繪畫思想演變的脈絡，讓您在領會畫作之美的同時，更能對其內在精神內涵了然於心。

中國繪畫理論史

陳傳席 著

中國的繪畫理論，尤其是古代畫論，無論在學術水準抑數量上皆居世界之冠，直透藝術本質，包涵社會及其文化，「一代之畫無不肖乎一代之人與文者，知畫論而知時代也。」當然，中國畫更是中國畫論的體現。本書論述了儒道對中國畫論的影響，道和理、情和致、法和變、六法、四品、三遠、禪與畫……，直至近現代的畫論之爭等等，一書在手，二千年中國畫論精華俱在其中，可供書畫愛好者和研究者及一般讀者閱讀。

中國繪畫通史（上）（下）

王伯敏　著

　　中國繪畫藝術源遠流長的輝煌歷程，為後人留下了無數瑰寶。從岩畫到卷軸畫，從窯器到青銅彩繪，無一不是民族的智慧與驕傲。本書縱橫古今，論述了原始時代以降的七千年繪畫史，對畫事、畫家及畫作均有系統地加以評介，廣泛涵蓋卷軸畫、岩畫、壁畫等各類畫作。除漢民族外，也兼論少數民族之繪畫史，不但呈現了多民族文化的整體全貌，又不失其個別特殊性。此外，本書更增補了新近出土資料一百三十餘處，極具研究與鑑賞價值，適合畫家與一般美術愛好者收藏。

墨海精神

張安治　著

　　中國畫論是中國的藝術論和美學的一個組成部分，它和中國歷代的「文論」、「樂論」、「書論」、「戲曲理論」及中國哲學、詩詞藝術等息息相通，互相滲透並有著內在的聯繫。本書在介紹中國畫論時，未按時代順序或傳統「六法論」之規範，而分為十個專題：以「形神關係」為首，「創造與繼承」之要點為結，更較多注意於取其精華，並以歷代的優秀作品為證或與西畫之特色相比較，以求能有助於當前中國畫的創作活動。

千年之華，近世之美
五族之藝，萬民之真
盡現於書扉之間
滄海美術叢書
是您瞭解中國藝術風華的最佳選擇

當代藝術之真

與當代藝術家的對話
──中國現代畫的生成

葉維廉　著

　　作者素以詩名、翻譯、文學理論、美學、比較詩學見稱，對比較詩學與傳統文化研究方法的思索與發掘，有相當的建樹。並曾於五、六○年代間與中國現代畫家們共同推動現代文學與藝術運動，在創作經驗、美學問題與策略的思考上，有不少共通、類通的地方。又因其涉獵現代美學時，在詩、畫、小說和其他藝術間來往閱讀、印證，在教學和研究上經常於中西哲學、歷史、美學間進出，尋出一些可以析解一般美學的行為據點。在本書一系列的「對談」中，作者提供了一連串極其有啟悟性的角度與見解；畫家可藉此作文化反思，讀者則可藉此找到欣賞和印認中國現代畫的途徑。

畫壇師友錄

黃苗子　著

　　美術評論家黃苗子先生將其半個多世紀以來與美術界師友的往來見聞，寫成文字作品，其中包括齊白石、張大千、徐悲鴻、黃賓虹、傅抱石、潘天壽、朱屺瞻、李可染、張光宇、葉淺予等三十位著名畫家、漫畫家。作者不拘體例地寫出這些畫家的生平、言行、藝術創作、生活軼聞等等，篇幅長短不一，情趣盎然，富有可讀性，可為當代美術鑑賞研究提供資料，亦可作為美術史的重要參考；而內容文字通俗有味，更可作為美術愛好者閒中披讀的一本好書。

江山代有才人出

薛永年　著

　　近百年來，在內患外侮和西學東漸中，古老的中國逐漸進入現代社會。傳統悠久的中國書畫，亦呼吸時代風雲，吞吐中西文化，出現了古今之變，湧現出一代又一代名家；以書畫為研究對象的美術史學，同樣在國際交流中成為現代人文科學的一個分支，孕育出兩三代學者。作者以史學家的眼光，對若干出色美術家的建樹，進行了別有所見的總結；對近二十年來大陸書畫發展中的現象進行了言之成理的評議；對在文化建設與國際交流中美術史學的發展，也給予了研究介紹，可謂立足於優良傳統而不故步自封，認真學習西方而不邯鄲學步，在古今中外的連結中尋找中國書畫與中國美術史學的發展方向。

莊　申

民國二十一年出生於北平

早年畢業於師大史地系

其後專攻中國藝術史

並前往美國普林頓大學研究

創辦香港大學藝術系並擔任系主任

亦任教於香港中文大學

後回臺擔任中央研究院歷史語言研究所研究員

至民國八十七年五月退休

莊申先生承繼父學

一生專注於研究、寫作與教學

對我國藝術史學之影響良多

惜因癌症轉移

於民國八十九年八月十三日病逝於臺北

享年六十八歲

本局出版　莊申先生代表性著作

根源之美（七十八年金鼎獎優良圖書推薦）

扇子與中國文化（八十一年金鼎獎藝術生活類圖書美術編輯獎）

從白紙到白銀（上）

從白紙到白銀（下）

國家圖書館出版品預行編目資料

畫史解疑 ／ 余輝著. -- 初版. -- 臺北市：東
大，民 89
　　面；　　公分. -- (滄海美術. 藝術論叢；
11)

　　ISBN 957-19-2569-1（精裝）.
　　ISBN 957-19-2570-5（平裝）

　　1. 繪畫 – 中國 – 歷史

940.92　　　　　　　　　　　　　89015293

網際網路位址　http://www.sanmin.com.tw

ⓒ　畫　史　解　疑

著作人　余　輝
發行人　劉仲文
著作財
　　　　東大圖書股份有限公司
產權人
　　　　臺北市復興北路三八六號
發行所　東大圖書股份有限公司
　　　　地址／臺北市復興北路三八六號
　　　　電話／二五○○六六○○
　　　　郵撥／○一○七一七五──○號
印刷所　東大圖書股份有限公司
門市部　復北店／臺北市復興北路三八六號
　　　　重南店／臺北市重慶南路一段六十一號
初版一刷　中華民國八十九年十一月
編　號　E 90052
基本定價　拾元陸角
行政院新聞局登記證局版臺業字第○一九七號

有著作權·不准侵害

ISBN　957-19-2570-5（平裝）